[美] 埃伦·温纳 (Ellen Winner) 著　　王培 译

艺术与心理学

我们如何欣赏艺术，艺术如何影响我们

HOW ART WORKS

A PSYCHOLOGICAL EXPLORATION

机械工业出版社
China Machine Press

图书在版编目（CIP）数据

艺术与心理学：我们如何欣赏艺术，艺术如何影响我们／（美）埃伦·温纳（Ellen Winner）著；王培译 . -- 北京：机械工业出版社，2021.11（2024.6重印）
书名原文：How Art Works: A Psychological Exploration
ISBN 978-7-111-69320-8

I. ① 艺…　II. ① 埃…② 王…　III. ① 艺术心理学　IV. ① J0-05

中国版本图书馆 CIP 数据核字（2021）第 205519 号

北京市版权局著作权合同登记　图字：01-2021-2735 号。

Ellen Winner. How Art Works: A Psychological Exploration.

Copyright © 2019 by Ellen Winner.

Simplified Chinese Translation Copyright © 2022 by China Machine Press.

Simplified Chinese translation rights arranged with Ellen Winner through Andrew Nurnberg Associates International Ltd. This edition is authorized for sale in the Chinese mainland (excluding Hong Kong SAR, Macao SAR and Taiwan).

艺术与心理学

我们如何欣赏艺术，艺术如何影响我们

出版发行：机械工业出版社（北京市西城区百万庄大街 22 号　邮政编码：100037）

责任编辑：邹慧颖　　　　　　　　　　　责任校对：殷　虹

印　　刷：固安县铭成印刷有限公司　　版　　次：2024 年 6 月第 1 版第 3 次印刷

开　　本：170mm×230mm　1/16　　　印　　张：19.5

书　　号：ISBN 978-7-111-69320-8　　定　　价：79.00 元

客服电话：（010）88361066　68326294

　　什么是艺术？什么不是艺术？人们始终在争论这一关于艺术真相的问题。本书介绍了从事艺术与心智研究的心理学家所进行的思考和工作，揭示了我们如何欣赏艺术以及艺术如何影响我们。翔实丰富的艺术心智实验研究，深入浅出、择其要义的行文风格，哲学、美学与心理学的有机融合，使得本书既可以作为艺术学和心理学专业学习书目，也不失为一本有趣易读的艺术心理普及读物。

——周晓林

北京大学心理与认知科学学院长江学者特聘教授

　　听音乐所感受到的情感是真实的吗？为什么不喜欢悲伤的人们却喜欢听悲伤的音乐？为什么对于同一段材料，人们认为它是文学作品时比认为它是新闻报道时的阅读速度要慢得多？埃伦·温纳的《艺术与心理学》是近年一部不可多得、富有洞见和前沿性的探索艺术观察基本原理的佳作。她对古德曼艺术理论的发展尤其重要。王培的翻译信达雅，又补充了必要的注释，帮助读者理解书中涉及的艺术作品的背景故事，为国内的文化艺术传播和发展做了重要贡献。

——朱锐

中国人民大学哲学院杰出学者特聘教授

自古以来，人们一直在追寻认识艺术的奥秘。但是直到基于实验的现代心理学兴起，人们对于艺术的言说常常只能停留在意会的层面。心理学家让对于艺术创造、艺术接受、审美规律等的理论探索得到了迄今为止人类语言所能够达到的最为深刻的解释，并且对艺术功能、艺术治疗、儿童美术教育等诸多现实问题提出科学的意见。埃伦·温纳的《艺术与心理学》作为一部深入浅出、雅俗共赏的艺术心理学读本，既有利于助力对艺术和心理学感兴趣的公众探索艺术的真谛，也有利于艺术史研究领域的专业读者重温艺术心理学的全貌并鸟瞰其最新进展。

——祝帅

北京大学图书馆副馆长、研究员、博士生导师，中国书法家协会理事

这是一本讲述心理学家对艺术和心智之间关系的研究的作品。它可以让人更心平气和地对待关于艺术的争论。本书讨论的议题并非艺术本身，而是一份对"以艺术之名产生的心理作用"的科学考察报告。当我们的视角转变为"人们认为什么是艺术"，而不是讨论"什么是艺术"时，我们对世界会产生许多新的理解，比如人们的审美判断会被哪些外在客观因素影响。虽然本书最后没有解释为什么艺术作品会对人们产生影响，但心理学家的思考框架和研究方法依然是有趣的路径。当然，所有的科学研究和所有观点，都将在风云变幻的当代智识世界中不断接受检验。

——沈奇岚

艺术评论家，策展人，文化学者

为什么这是艺术？为什么这不是艺术？为什么那也是艺术？一个四岁孩子的画真的可以混同于一个抽象主义大师的作品而难以区分吗？……很多看起来很大的问题，都在这本由心理学家撰写的书中，显现了不同于艺术史家的答疑路径。非常有吸引力的阅读体验。

——曾焱

《三联生活周刊》副主编

人类并不是天生的工程师，却是天生的艺术家，可以说，艺术是人类区分于其他物种的重要标志之一，更是最具个人特质的劳动产物，是个人才华彰显的极致，至于艺术是如何与我们的精神世界纠葛缠绕的，这便是本书要展开论述的故事了。

——河森堡

科普作家，博物馆讲解员

我们时常说，语言的尽头是音乐，那些无法用言语来表达的情感，有些人希望通过音乐来表达。为什么听了一段音乐，我们会觉得忧伤，会觉得快乐，甚至会产生一种"不寒而栗"的生理反应？

作为一名电影音乐制作人，我的任务常常是利用一些音乐的"技术手段"来调动观众的情绪，用音乐来讲述一段故事。比如大调会让我们有一种"温暖，明亮"的感觉；反之，小调会带来一丝丝忧伤之意，不协和的音程关系会给人们带来一些不适感。这些音乐技术手段到底与我们的内心情感有怎样的关系？相信这本书能带给你一些"科学"的答案。

——于飞

影视音乐制作人，代表作：《八佰》《金刚川》《动物世界》

当我们体验艺术时，大脑里究竟发生了什么？作为一名专攻艺术的心理学家，温纳教授从与艺术息息相关的人类情感出发，结合大量的心理学实验结果，深刻探索了音乐和视觉艺术是如何影响我们的认知，从而创造出区别于其他事物的价值的。在她的带领下，我们将明白为什么对艺术审美体验的分析，已经不仅仅是哲学家的工作，而且是值得心理学家甚至神经科学家探索的下一个领域。

——神经现实

推荐序 How Art Works

源流远至史前时期的拉斯科洞窟壁画、维伦多夫的维纳斯、斯通亨奇巨石阵，艺术行为和人类一样古老。直到当下社会，人们仍然在孜孜不倦地试图理解在智人时期就存在的"艺术"，哲学家、美学家、艺术家、心理学家们仍在坚持不懈地试图回答"艺术是什么？"。什么是艺术，什么不是艺术，这被认为是一个永恒的问题，至今仍然没有统一和确切的答案。

对人们一直在争论的艺术真相这一问题，本书给出了从事艺术与心智研究的心理学家所进行的思考和解读。艺术不是一种与体验有关的东西，它本身就是体验。心理学家最关心的是"人们认为艺术是什么"，而不是"艺术是什么"；他们试图去了解"人们是否相信审美判断有客观的基础"，而不是"审美判断是否客观"。心理学家想要揭示的是，艺术如何作用于人，人如何体验艺术，正如本书副书名所提出的两个核心主题：我们如何欣赏艺术？艺术如何影响我们？

艺术能否被定义？音乐和绘画作品是否表达情感？音乐和视觉艺术如何激发情感？艺术（如悲剧、悲伤曲调）的消极情感为什么让人享受？审美评价是客观还是主观的？

完美赝品是否也是艺术？孩子的画作与艺术家的画作的根本差异在哪里？学习艺术能否让人变得更聪明？艺术有疗愈作用吗？艺术家是天生的还是后天训练的？对于这些问题，你是不是相当熟悉？当人们在谈论艺术时，通常会谈及上述话题，这些话题是人们在思考、认识和理解艺术时绕不开的。但仔细想来，答案确如镜中花、水中月，可望而不可即。本书以艺术的情感、艺术的评价、艺术的功用以及艺术的创作等艺术相关领域的观察性研究和实验为基础，结合研究艺术的心理学家对诸多问题的思考和研究结果，尝试对上述艺术普遍问题给出一些艺术与心智研究领域的答案。阅读这本书，你能够了解对这些问题的艺术心理学解答。

心理学家将艺术的哲学问题作为出发点，但采用了与哲学家不同的方式来回答这些问题：哲学家通过推理和内省，心理学家则通过经验研究。随着越来越多的心理学家开始对艺术创造感兴趣，"实验美学"研究得到了蓬勃发展。心理学家运用实验心理学的方法来研究美学，通过从具体到抽象、"自下而上"的实证，力图揭示艺术经验和美学问题的本质。具体而言，心理学家会采用访谈、实验、数据收集和统计分析等科学的研究方法挖掘艺术的真相，回答关于如何理性思考艺术的真相。本书介绍了大量关于艺术问题的实验美学研究，这些研究不仅为问题的答案提供支持证据，同时让人们能够窥见艺术问题的心理学面目，了解心理学家如何围绕问题，通过一系列严谨的实验设计、环环相扣的系列研究来提供心理学视角的解答。

本书的写作在尽其阐述的同时兼具几分趣味。作者在艺术哲学、艺术美学和艺术心理学等多学科背景的基础上，深入浅出地展开讨论，特别是对略显复杂的心理学科学研究的介绍，能够择其要点，且不因简化而失其要义，对没有相应专业背景的读者不会造成阅读困扰。每一章有核心主题，各小节保持一定独立性。因此本书既可以作为艺术学和心理学专业学习的参考书目，也不失为一本有趣的艺术心理普及读物。

正如本书所提出的观点："艺术不是一个具有充分必要特征的概念，也不是一种自然类别的概念，这使得艺术的内涵有了持续变化的可

能……艺术是一种定义更加松散的概念，通过列出艺术品具有的各种可能特征的清单，我们可以对其做出松散的定义，而且这一清单必须保持开放。"我们对艺术真相和艺术问题的讨论应该持开放态度，处于起步阶段的艺术和心智的心理学研究，更需要持续不断的建构、更新、丰富和完善。

我期望，每位爱美、爱艺术的读者都从本书获得一些难以在其他书籍中了解到的真知灼见，在心灵中架起连通艺术和科学的桥梁；期望读完本书后，你能更懂艺术，更有意识地欣赏艺术，也更能反思自己欣赏艺术的心理过程。

周晓林

北京大学心理与认知科学学院长江学者特聘教授

中国心理学会前理事长

华东师范大学心理与认知科学学院名誉院长

2021 年 10 月 26 日

赞誉

推荐序

⊖ 注释和参考文献为在线资源，请访问 course.cmpreading.com 下载。

1

第一部分

导　论

How Art Works

第 1 章

艺术

永恒的问题

一幅画不是对体验的描绘，它就是一种体验。[1]

——马克·罗斯科[⊖]（Mark Rothko）

在美国肯塔基州拉格兰奇（LaGrange）的路德·路基特惩教中心（Luther Luckett Correctional Center），被判暴力罪的囚犯们会花一年时间排练并表演莎士比亚的戏剧《暴风雨》。嘎嘎小姐（Lady Gaga）在纽约麦迪逊广场花园举办的 3 场演唱会的门票 1 个小时便告售罄，随后她为崇拜她的粉丝们表演。据说，在 1841 年，人们聚集在纽约港，等待客船载着查尔斯·狄更斯的连载小说《老古玩店》最后一章到来，他们想要知道女主角小内尔是否死去。在美国和其他很多国家，很多父母一定要让孩子学一门乐器，并确保他们勤于练习。我的孙女奥利维娅在两岁时已经创作了超过 100 幅"抽象表现主义"画作。2017 年，让－米歇尔·巴

⊖　20 世纪抽象表现主义画派著名画家。——译者注

斯奎特[⊖]（Jean-Michel Basquiat）的一幅画作在苏富比拍卖会上以 1.105 亿美元成交。

我们称为"艺术"的这些奇怪行为与人类一样古老。早在智人时期艺术就已经存在，而那时离科学的出现还相当遥远。考古学家发现，99 000 年前的赭色黏土上刻有装饰图案；² 乐器在 35 000 年前就已出现；³ 30 000 年前的肖维岩洞[⊜]上出现了精妙而富有寓意的壁画。⁴ 假若不存在一种或多种形式的艺术，就绝不会有文化出现，尽管并非所有文化都与艺术有关。人类学家克劳德·列维－斯特劳斯 ⁵ 将艺术置于科学之上，把画家、诗人和作曲家的作品与原始人类的神话和符号描述为：

> 如果（它们）不是一种高级知识的话，至少也是一种最基本的知识，并且是唯一一种我们所有人都具有的知识；而科学意义上的知识只不过是其他知识类型的典型代表。

在教育得到普及的现代社会，人们仍在孜孜不倦地试图理解"艺术"和"艺术知识"。是什么使得某件事物成为艺术？两岁的奥利维娅的画作算是艺术品吗？如果我声称《哈利·波特》是比《战争与和平》更伟大的小说，这只是一种主观看法吗？还是说，人们可以证明我的看法是错误的？让－米歇尔·巴斯奎特那幅卖出上亿美元、看上去很简单的画作，是任何小孩都能画出来的吗？如果一幅受到推崇的画作实际上只是一个赝品，它受到的推崇程度会被削弱吗？我们在读到小内尔去世时所感受到的悲伤，与我们在认识的某人去世时所感受到的悲伤是一样的吗？读小内尔的故事会让我们变成更好、更有同理心的人吗？嘎嘎小姐的音乐

⊖　美国艺术家。他先是以纽约涂鸦艺术家的身份进入大众视野，后来成为一位成功的表现主义艺术家。——译者注

⊜　位于法国东南部阿尔代什省的一个洞穴，因洞壁上绘有上千幅史前壁画而闻名。2014 年 6 月被联合国教科文组织列入世界遗产名录。——译者注

才华是来自她的天赋，还是说，应该归于她长时间的练习？

在这些问题当中，有很多是由哲学家最早提出并回答的。但即便是那些从未读过哲学著作的人，也可能会对这些问题抱有好奇——无论我们是否意识到这一点，日常对话中经常会涉及哲学问题。研究艺术的心理学家经常将哲学问题作为研究的出发点，但并不试图像哲学家那样回答这些问题，而是采用社会科学的研究方法：访谈、实验、数据收集和统计分析。心理学家想要揭开的谜题是，艺术是如何作用于我们的，即我们是如何体验艺术的。正如画家马克·罗斯科在本章题词中所说，艺术不是一种与体验有关的东西，它本身就是体验。这一深刻见解适用于所有艺术形式。

越来越多的心理学家开始从事"实验美学"研究，在接下来的章节里，我将带你进入"实验室"，包括我自己在波士顿学院的实验室——艺术与心智实验室（Arts and Mind Lab）。在那里，我与我的研究生、实验室管理者以及诸多渴望了解心理学研究方法的心理学本科生工作了30多年。在下一章的开篇，我将提出一个人们争论不休的问题：艺术这种东西是其他动物创造不了的，并且没有它就不会有文化出现，那么我们称为艺术品的这些东西具有什么充分且必要的特征，从而能将它们与我们不会称为艺术品的东西区别开来？几百年来，哲学家试图（但没能做到）准确定义何为艺术。心理学家（也许做得更明智一些）提出了一个稍许不同的问题：不去试图回答"艺术是什么？"，而是试图回答"人们认为艺术是什么？"。后者是一个经验性问题。

前面提到的那些问题并不容易回答。我的目标是将心理学家为了回答这些问题而设计的观察性研究和实验呈现出来。当然，这一领域还有很多工作要做，但粗浅的答案已经浮出水面，而有些答案也许会让你感到惊讶。

从"什么是艺术"到
"人们认为什么是艺术"

艺术是最复杂的人类行为之一。当任何人试图向外星人定义艺术是什么和不是什么，试图用一个又一个反例为某一定义做辩护时，这一点就变得明显起来。如果回顾哲学史，人们就会发现，试图为艺术下定义是一件恼人的事情。（这些定义主要关注视觉艺术，因此本章的论证和案例也主要与视觉艺术有关。）英国美学家克莱夫·贝尔（Clive Bell）曾说过："每个人都会发自内心地相信，艺术品与所有其他事物有着真正的区别。"[1]然而，情况总是这样的：再严谨的定义也会忽略很多东西，而我们却想把这些东西也称为艺术，就像这些定义通常也包含很多我们不想将其称为艺术的东西。不过，我们所有人（或者大多数人）都认为，一旦我们看到艺术品，我们就知道什么是艺术。

莎拉·戈德施密德（Sara Goldschmied）和埃利奥诺拉·基亚里（Eleonora Chiari）的装置艺术品《今晚我们该去哪里跳舞》（*Where Shall We Go Dancing Tonight*）陈列于意大利北部的博岑－博尔扎诺（Bozen-Bolzano）博物馆，该作品由散落在一个房间地板上的空香槟酒瓶、烟蒂和五彩纸屑组成。博物馆网站对这一作品的介绍是，它展现了 1980 年代

盛行于意大利的消费主义和享乐主义。不过，那里曾举办过一次读书会，会后清洁工被要求打扫该房间。毫不奇怪，他们误将该装置艺术品当成了聚会后的废弃物，把它们全部倒进了垃圾箱。发现这一失误后，博物馆从垃圾箱中追回了这些"废弃物"，并复原了该作品。

以上事件是一个鲜明的案例，表明人们会在无意中将博物馆里的艺术品视为"非艺术品"。类似的案例还有法国观念派艺术家马塞尔·杜尚的"陶瓷小便池"，一个被他发现的现成物品。杜尚把它命名为《泉》（*Fountain*），并提交给了独立艺术家协会（the Society of Independent Artist）于1917年举办的艺术展。他的展出申请被拒绝了。然而到了今天，博物馆和艺术史家都把他的那些现成物品视为艺术品。杜尚的"小便池"原作已经遗失，但他又复制了一个，1999年该复制品在苏富比拍卖会上以160万美元成交。他命名为《断臂前奏曲》（*En prévision du bras cassé*）的雪铲以及他安装在刷过漆的木凳上的自行车车轮（参见图2-1）仍在纽约现代艺术博物馆里展出，后者已经是第三个版本，最早的1913年版本已经遗失。杜尚相信，只要经由艺术家挑选，任何普通物品都能被提升到艺术品的地位。因此，他的艺术品不仅是真实的物品，更是物品背后所要表达的想法。杜尚想要把艺术从我们观看的东西（他所谓的"视网膜艺术"）变成让我们思考的东西，并提出这样一个问题："为什么那也是艺术？"

然而，对于像意大利博物馆里的清洁工这样的外行而言，这些物品只是激起了负面反应：为什么竟然有人认为它们是艺术？人们还可以对先锋作曲家约翰·凯奇（John Cage）的作品《4分33秒》（*4'33"*）提出同样的问题。该作品要求表演者在舞台上保持绝对安静，持续时间为乐曲名称所提到的4分33秒，以便让观众听到现场发出的自然声响，并将这些声响视为音乐。为什么竟然有人认为舞台的安静以及在音乐厅听到的咳嗽声、座椅吱嘎声和雨声是一种音乐？[2]

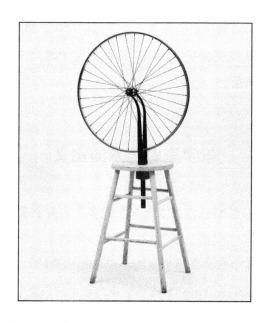

图 2-1 马塞尔·杜尚（1887—1968），《自行车车轮》，纽约，1951（第三版，1913 年的原作已遗失），金属车轮安装在刷过漆的木凳上（129.5cm×63.5cm×41.9cm）

资料来源：The Sidney and Harriet Janis Collection. The Museum of Modern Art. © Association Marcel Duchamp/ADAGP, Paris/Artists Rights Society (ARS), New York 2018. Digital Image © The Museum of Modern Art/ Licensed by SCALA I Art Resource, New York.

　　我们不仅认为自己有资格宣称被当作艺术品来展现的东西 "不是艺术品"，而且我们还可以欣然而自由地认定某些艺术品不那么优秀——回想一下 19 世纪的沙龙评论家拒绝接受印象主义者的作品，或者 1913 年伊戈尔·斯特拉文斯基的芭蕾舞剧《春之祭》上演后曾引发的骚动。⊖然而，宣称某个东西不是艺术品与宣称某个东西是糟糕的艺术品不是一

⊖ 1913 年该剧在法国香榭丽舍剧院首演，遭到了口哨和嘘声抗议。在音乐家群体中，该剧也因其在节奏、和声等诸多方面切断了与古典主义音乐的关系而备受争议。——译者注

回事。我将在第 8 章阐述我们如何评价艺术的优劣。就当前的问题而言，到底有没有我们认同的标准，可以告诉我们位于博物馆画廊角落的那一堆瓶子是不是艺术品？

哲学家对艺术的定义

几百年来，思想家已经力图用一个或多个充分必要特征对艺术做出定义。我在这里向你提供一个简短而不完整的清单，它包含了哲学家提出的各种定义（其中有一个是俄罗斯小说家提出来的）。柏拉图在《理想国》中将表征（representation）或模仿作为艺术的典型特征。他相信，所有艺术品都是对普通物品的模仿，因此比普通物品低劣，就像普通的物质客体比这些客体理想化的非物理共相（nonphysical form）低劣一样。伊曼努尔·康德将艺术定义为一种自在的、没有外在目的的表征，虽然它具有感染和启迪我们心智的能力。[3] 俄罗斯小说家列夫·托尔斯泰从功能方面对艺术做了定义：表达情感。[4] 克莱夫·贝尔将艺术品定义为具有"蕴意形式"⊖（significant form）的东西——线条、色彩、形状的非具象性组合，这种组合能带来审美情感，因为只有蕴意形式才能激发审美情感，这种情感不同于所有其他类型的人类情感，能让我们脱离日常关心的问题，达致一种兴奋状态。[5] 乔治·迪奇（George Dickie）提出了艺术品的组织性定义：艺术品是由艺术圈提供并欣赏的一种人造物。[6] 门罗·比尔兹利（Monroe Beardsley）提出了一种功能性定义：艺术品是提供或者意在提供审美体验的东西，即它引导我们去思考物品的审美价值。[7] 杰罗尔德·列文森（Jerrold Levinson）提出了一种意向的历史性（intentional-

⊖　蕴意形式又被称为有意味的形式或者言之有意的形式，意思是，作者要含蓄而非直白地表达作品背后的想法。——译者注

historical）定义：艺术品就是意在被人们理解的东西，就像以前的艺术品为人们所理解的那样。[8]

上述某些定义的问题在于，它们并不全面。将艺术定义为一种表征，就排除了诸如大多数音乐或抽象艺术等非表征形式的艺术，而且这种定义包含了我们不会称为艺术的那些表征形式，比如图表和数学公式。将艺术定义为表达情感的东西，就排除了并不具备高度表达性的艺术，比如概念艺术、装饰艺术、极简艺术。将艺术品定义为呈现给艺术圈并由艺术圈认定为艺术的东西，就排除了从来没在博物馆展出的"圈外"艺术品。还有些理论属于循环论证：某个东西之所以属于艺术品，是因为它激起了审美体验（比尔兹利的定义）或审美情感（贝尔的定义），而审美体验或审美情感又是由艺术激发出来的，这就属于循环论证，无法得到验证。

有些理论混淆了艺术和非艺术与好艺术和差艺术之间的区别，或者将两者之间的区别混为一谈。比如，据说克莱夫·贝尔厌恶那种缺乏蕴意形式的画作，认为它们不属于艺术品。在伦敦泰特不列颠美术馆展出的卢克·菲尔德斯爵士（Sir Luke Fildes）的画作《医生》就被贝尔视为非艺术品，因为他发现它既让人伤感，又具有描述性，无法激起美的震撼。贝尔的确意识到，并非每个人都会被同一件艺术品打动。对于这个问题，他是这么回应的："我无权认为，那些不能在我身上激发起情感的艺术品也算是艺术品。"[9]所以，很显然，可能一个作品对你而言具有蕴意形式，但对我而言则不然，因此，该作品对你而言属于艺术，对我而言则不然。

2009 年，新西兰美学哲学家丹尼斯·达顿（Denis Dutton）出版了一本学术性很强但又非常有趣的书，名叫《艺术本能：美、愉悦与人类演化》（*The Art Instinct: Beauty, Pleasure, and Human Evolution*）。他在书中通过援引演化理论分析了我们对艺术的需求，认为这种需求是一种"本能"。[10]在我看来，他最重要的贡献是处理了如何给艺术下定义的问题。

他认为，在下定义时，我们不应该从艺术门类中那些非典型的案例着手，比如散落在博物馆画廊地板上的空瓶和纸屑等。相反，他坚信，我们应该从无可争辩的艺术案例着手，从而使得我们能够理解"艺术的核心及其价值"。[11] 他没有给我们提供一组可以适用于所有艺术品的充分必要特征，而是提供了一张特征清单，他相信这些特征涵盖了典型的艺术品。

在达顿看来，典型的艺术品会具有以下特征，尽管并非必要特征：

技巧精湛

新奇性和创造性

表征

个性化表达

情感饱满

直接的愉悦感

智识挑战

想象式体验

评论

风格

特殊关切

艺术传统和圈子的认可

虽然上述特征都不是必要特征，但这并不意味着任何东西都可以是艺术品，因为"即便……没有对艺术品的'唯一'定义，这也不意味着由于存在诸多各不相同的定义就一定不能列举出艺术品的特征"。[12]

我认为将达顿列举的特征划分为三种宽泛的类别是很有用的：我们在艺术品中感知到了什么，我们如何对艺术品做出反应，以及艺术品的背景因素。接下来，我将逐一解释他的观点。先想想你怎么看待达

顿的理论。我敢肯定，你会想出一些反例：有些艺术品不具备上述某个特定特征，因而你会强调，该特征不适用于仍被视为艺术品的那些作品。

我们对艺术品的感知

技巧精湛

　　一件艺术品需要技巧才能创作出来，而技巧能让人感到愉悦：我们欣赏技巧，知道卓越的技巧能让人极度愉悦。然而，技巧是艺术品的必要特征吗？杜尚基于现成物品的艺术品不需要专业技巧，因为它们不是被艺术家创作出来的。凯奇的《4分33秒》也是如此。那么，技巧是艺术品独有的特征吗？未必。我们只需想一想竞技运动、象棋比赛和伟大的演讲，它们都需要技巧。事实上，达顿从来没说过，他列出的任何一个特征对于艺术品而言是必要的，或是充分的。

新奇性和创造性

　　一件艺术品应该是新奇的，具有原创性，这一特征也能让人们产生愉悦感。我们喜欢遇到惊喜，我们喜欢欣赏新奇之物，而且识别出新奇性本身就是一件让人愉悦的事情。那么，新奇性和创造性是艺术品的必要特征吗？学院派大师的艺术品有新奇性吗？谈不上。新奇性也不是艺术品独有的。只需想一想以下例子：出租车司机在周围发现了一条新路，或者一位科学家做出了新的科学发现。

表征

　　很多艺术品都涉及表征。回到达顿提到的第一条标准，他注意到，我们喜欢技巧所传递出的表征，并且我们也许会发现被描绘的物体本身

就是令人愉悦的。那么，表征是艺术品的必要特征吗？音乐和抽象艺术就没有表征，而由于地图、公式和编码都具有表征性，因此表征也不是艺术品独有的。

个性化表达

艺术品表达了创作者的某些构思，而我们很喜欢思索这些作品背后的想法。那么，个性化表达是艺术品的必要特征吗？在我看来，答案也许是肯定的。当一件艺术品呈现在我们面前时，我们忍不住想要知道创作者的想法和个性。但显然，个性化表达不是艺术品独有的特征，因为任何不受规则辖制以及允许创新的行为都具有这种特征，比如厨艺、发型设计和广告。

情感饱满

艺术品是有情感的，这种情感就是人们欣赏这些作品时的体验。一件艺术品所表征的内容能激发我们的情感，比如让我们为画作中的悲伤场景感到伤心。一件艺术品的调性或者表现力也能被人们觉察和感受到。那么，情感饱满是艺术品的必要特征吗？未必。极简主义画家的作品就没有渗透情感。情感也不是艺术品独有的特征，因为葬礼、婚礼和生活中的诸多其他经历都可能饱含情感。

我们对艺术品的反应

直接的愉悦感

艺术品可以没有实用价值，却能因其自身而产生直接的愉悦感。这是艺术品的必要特征吗？未必。一件完全不令人愉悦的艺术品仍然属于

艺术，即便我们不喜欢它。引发愉悦感并非艺术品独有的特征，很多事物都会因其自身而带给我们愉悦感，比如网球比赛、日出、冰激凌、性爱。

智识挑战

艺术品会带给我们智识上的挑战，当然，这种挑战也是令人愉悦的。哲学家阿尔瓦·诺伊（Alva Noë）附议了这种观点，[13] 他写道，艺术旨在让我们了解自身，将我们对自己的无知呈现给我们。他把艺术品称为"奇怪的工具"，因为与大多数人造物不同，艺术品是一种没有日常实用功能的工具。诺伊写道，由于没有实用功能，艺术驱使我们追问，呈现在我们面前的东西到底是什么。如果我们提出了这样的问题，我们就拓展了自己的心智，拥有了不同的体验。那么，智识挑战是艺术品的必要特征吗？那些平凡的艺术品就没有这样的特征，畅销言情小说也没有这样的特征，但对于我们归为"伟大艺术品"的东西，智识挑战可能是它们的必要特征。这一特征是艺术独有的吗？也许并非如此。因为当我们试图理解很多非艺术行为时，它们也会带给我们智识上的挑战，比如聆听一场关于弦理论的演讲，或者解开一道数学难题。然而，这些行为不会"让我们了解自身"。也许将我们自己沉浸在艺术中更像是去寻求精神分析师的帮助：这两种行为都会带给我们智识上的挑战，也会驱使我们做出自省。

想象式体验

艺术品既能给创作者也能给欣赏者带来想象式体验。达顿认为，这也许是他提出的 12 个特征中最重要的一个，我也这么认为。艺术品能让我们体验一个假想的世界。我们知道，虚构人物不是真实的，然而他们却可以使我们感到恐惧、悲伤、宽慰和开心。在我们听音乐时，即便没有事件让我们感到悲伤、快乐或兴奋，我们仍会产生情感体验。艺术带

来的想象式体验与任何实际问题无关。用伊曼努尔·康德写于 18 世纪的话来说，[14] 艺术就是纯粹的沉思。

达顿以足球比赛为例问道，为什么足球比赛不是一种艺术，哪怕它能带来快乐、激发情绪、用到技巧，并且还能引发评论，引起特别的关注。它之所以不是艺术，是因为观看比赛不是一种想象式体验；它也不是一种虚拟现实艺术，它就是一种真实的行为，而我们只关心谁能赢得比赛。

西班牙哲学家何塞·奥尔特加 - 加塞特也提出过类似的观点：[15]

> 艺术客体仅仅在它不是真实事物的意义上才是艺术的。为了欣赏提香的《查理五世骑马像》，一个必要条件就是，我们看到的不是真实的、活着的查理五世，而只是他的画像，即我们看到的是不真实的人像。画像中的那个人和关于那个人的画像是完全不同的两个客体：我们要么对前者感兴趣，要么对后者感兴趣。就前一种情况而言，我们是在了解查理五世这个人；就后一种情况而言，我们是在想象与查理五世有关的艺术客体。

在我看来，想象式体验可以算是艺术品的必要特征。所有的艺术形式，无论是视觉艺术、音乐、文学还是舞蹈，都邀请我们进入想象空间，将我们带离"非艺术的现实世界"。然而，它又算不上充分特征：其他领域也能邀请我们进入想象世界，比如游戏、角色扮演，也许还有数学，尽管有些数学家可能并不认同。

评论

艺术品伴随着品评之声：评论家和观众都会谈论艺术。评论是艺术品的必要特征吗？如果没有评论家对某件艺术品发表评论，难道我们就不能称它为艺术品了吗？评论是艺术品的独有特征吗？并非如此，任何

复杂的人类行为都伴随着评论，无论是科学、政治还是竞技体育。我们会评论跳水比赛，而由于跳水姿势是重要的评判标准，因此我们对它的评价多少有些主观。然而，游泳比赛就跟跳水比赛不同，前者唯一的评判标准是，谁用的时间最短。

艺术品的背景因素

风格

艺术品是用特殊风格创作出来的，因此也会遵循一系列规则（至少是较为宽松的规则），就像大多数人类行为那样，比如语言运用、礼仪规范、非语言沟通、烹饪。研究者渡边茂表明，就连老鼠和鸽子也能通过风格区分画作，将莫奈与毕加索、康定斯基与蒙德里安的作品区分开来。[16] 同样，婴儿和孩子也可以做到这一点。[17][18] 我们还能把运用同样风格的不同艺术家归为一类，而计算机也可以在训练后通过风格来区分印象主义、超写实主义和抽象表现主义，准确率可达 91%。[19]

特殊关切

艺术品通常经由舞台、画框、音乐大厅或者博物馆而与日常生活区分开来。这听上去有点像哲学家叔本华的说法，他曾写道，艺术 "将其想象的客体从世界进程的流变中分离出来，并让该客体在艺术面前保持独立性"。[20] 另一位艺术理论家艾伦·迪萨纳亚克（Ellen Dissanayake）也表达过同样的意思，她曾说，艺术是独立的，是特殊的造物。[21] 一家大博物馆的讲解员曾经提到，无论艺术家在工作室里对自己的作品有多么忐忑不安，一旦这些作品被带进博物馆，讲解员就会带着极大的关切，像对待圣物一样对待这些作品。

如果艺术品在形式上没有被区隔开来，没有被特殊对待，我们有时就无法识别它们的价值。曾经发生过的一件很有趣的事情，可以说明这一点。著名的小提琴家约书亚·贝尔同意参加一项实验。波士顿交响乐大厅完成了一场座无虚席的演出后，某天早上，他坐在华盛顿特区的地铁通道里演奏巴赫的乐曲，帽子则被放在地上，用于讨要奖赏。大多数路人都没注意到他，完全没意识到他们听到的是一位著名艺术家的演奏。

艺术传统和圈子的认可

跟所有有组织的人类社会行为一样，艺术品存在于历史传统中。当然，这一点不适用于"圈外"艺术，比如囚犯、精神病人、儿童和动物创作的艺术品。

如何评价达顿的方法

当谈到典型的艺术品时，我们很难不认同达顿清单上列出的每一个特征。但这一清单究竟能让我们在多大程度上对艺术产生透彻的理解？我们能把这张清单当成一种工具，用于检验某个事物是或者不是一件艺术品吗？正如达顿所说，如果这些特征都不是必要特征，那么前述问题的答案就是否定的。即便有些特征是必要特征，答案也是否定的，因为这些特征都不足以使得某个事物被界定为艺术品，每个特征都适用于艺术之外的领域。达顿告诉我们，如果这些特征能同时体现出来，我们就知道自己正在欣赏一件典型的艺术品。但他又说，实际上不需要所有特征同时体现，我们也能知道某个事物是不是艺术品！就像达顿乐意承认的那样，他的清单告诉我们何为典型的艺术品，却无法告诉我们何为非典型的艺术品。

有时候，达顿将对艺术和非艺术的区分与对好艺术和差艺术的区分混淆起来了。这是因为他提出的某些特征仅适用于伟大艺术品。新奇性和个性化表达只是伟大艺术品的必要特征，而多数艺术品并不具备这些特征，但它们仍是艺术。想想"达·芬奇学派"的画作，该学派艺术家试图用达·芬奇的风格作画，而不是发展出一种个人风格。智识挑战也是伟大艺术品的体验特征，但我们在机场购买的言情小说是否也属于伟大艺术品呢？也许不属于，但如果它们连作为艺术形式的文学作品都算不上，那又算是什么呢？

定义艺术为何如此之难

定义艺术比定义其他类型的事物更难吗？是的，因为艺术不属于"自然类型"。自然类型的事物可以用一组充分必要特征来定义。水是一种自然事物，我们可以毫不费力地将其定义为氢和氧的某种结合，即 H_2O。任何以这种方式结合的事物都是水，任何不属于这种组合的事物就不是水。水的构成不会随时间推移或者因文化不同而发生变化，水是一种独立于心智的真实事物，它的存在与人们是否意识到它无关。黄金或大象的情况和水一样，我们能客观地证实某件事物是不是水、黄金或大象。艺术则属于完全不同的东西。

艺术是由文化塑造的一种社会构建概念。由于是社会构建的产物，因此它不是独立于心智的事物。正是我们的心智把我们称为艺术品的东西归为一个类别。此外，艺术这一社会构建概念有着非常模糊的边界，而同样属于社会构建概念的金钱就有着更为清晰的边界。艺术的定义会随时间和文化的不同而发生变化。

我们可以将艺术的概念与游戏的概念做个类比，后者也属于一种依

赖于心智的概念类别。哲学家路德维希·维特根斯坦曾探讨过游戏这一概念。[22] 游戏有很多种，比如象棋、桥牌、单人跳棋、桌面游戏、奥运会、手拉手转圈游戏、角色扮演等，但没有哪种特征或一组特征被所有游戏共有。相反，不同的游戏只有家族相似性：一种游戏在某些特征上与另一种游戏相似，就像家族中不同成员的眼睛颜色是相似的，但没有哪种特征适用于所有游戏或者适用于一个家族中的所有成员。有些游戏需要动用身体，有些需要动用脑子；有些很严肃，有些很有趣；有些是竞争性的，有些则不然，等等。不存在用于定义游戏的最佳例子。维特根斯坦曾使用绳索比喻来阐明这个问题：一条绳索是由扭结的纤维拧成的，但没有任何一条纤维具有整条绳索的长度。

　　不存在任何方法可以确证某件事是不是游戏。如果人们认为某件事是一种游戏，比如说，试图避开红绿灯、试图不踩上人行道上的裂缝，或者在电视竞技节目《恐怖元素》（Fear Factor）上比赛吃虫子，那么对他们而言，这就是游戏，尽管其他人可能并不认同。游戏的概念就像艺术的概念，是由其功能来定义的。对这类概念的定义是开放的：我们不认为是游戏的东西，也许下一代人会认为是游戏，因为那个时候人们可能发明了具有不同特征的新游戏。哲学家莫里斯·魏茨（Morris Weitz）认为，艺术也是一种开放概念，它的边界是无穷延伸的，因为它必定包含着以前从未想到过的形式。[23] 我们无法完整列举艺术的定义性特征，因为这么做将使艺术的概念变得封闭。

用"何时是艺术"取代"什么是艺术"

　　要问戈德施密德和基亚里的装置艺术品《今晚我们该去哪里跳舞》是不是一件艺术品，就是在问一个无法用经验回答的问题，因为我们无

从知道如何让这一问题得到客观验证。如果我们把该装置当成艺术品，那它就是艺术品。而我们是否喜欢它，或者是否认为它是一件好的艺术品，则是一个完全不同的问题。

　　哲学家纳尔逊·古德曼认为，我们应该用 "何时是艺术" 取代 "什么是艺术" 的提问。[24]古德曼还是哈佛零点计划（Harvard Project Zero）创始人，而很久以前我正是在该研究小组开始从事艺术心理学研究的。同一个客体是否被视为艺术品，这取决于人们如何看待该客体。当一个客体被视为艺术品，它就呈现了某些美学 "征候"，比如，当该客体被视为艺术品时，它就是一个相对 "充实"（replete）的物品。这意味着该客体的物理性质更多是其意义的一部分，相比于其不被视为艺术品时，人们对这些性质投入更多的关注。古德曼让我们考虑一条 "之字形线"，参见图 2-2。如果我们被告知，这条线是股市走势图，我们就只会关注它的高点和低点，但我们也可以从一组数字中获得同样的信息。然而，如果这条线是画作的一部分，比如说，是一座山的轮廓，那么该线条的全部物理性质就会突然变得重要起来，并成为艺术家希望我们关注的东西，比如它的颜色、纹理、边缘、粗细等，同时我们又无法把这种体验转译成一组数字。

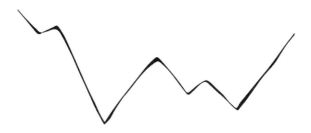

图 2-2　人们可以把 "之字形线" 看成股市走势图，也可以看成对山的素描线条

资料来源：Drawing by Nat Rabb.

我把古德曼的充实性概念理解为一种心理学断言：当我们把某个事物归为艺术品时，我们的态度会发生变化。这是一种心理学家可以验证的断言。充实性概念的重要性让我想起了贝尔的"蕴意形式"。当某个事物被视为一件艺术品时，我们不仅会辨别它体现了什么含义，我们还会关注它的形式和表面特征。奥尔特加－加塞特也提出了与古德曼一样的观点。当我们欣赏一幅关于花园的画作时，我们一眼就能通过画作的表面特征认出这是一座花园，从而只把关注点放在花园上。但如果我们真的这么做，我们就没能采纳一种审美态度。奥尔特加－加塞特以通过窗户看到窗外花园的情形打了个比方：我们能够把我们的视线聚焦在花园上，我们也可以做出努力，把我们的视线重新聚焦在窗玻璃上。

> 然后，花园就从我们的视线中消失了。我们所看到的花园是一团混合的颜色，它们似乎附着在玻璃上。因此，看见花园和看见窗玻璃是两种不相容的行为：一种排斥另一种，每一种都需要一种不同的聚焦。[25]

这种重新聚焦要求人们有能力反思视觉体验的特征而非内容，而且对视觉体验特征的关注可能正是审美体验的核心所在。

哲学家罗杰·斯克鲁顿（Roger Scruton）通过描述一个木匠的行为提出过类似的心理学观点。[26] 这位木匠仅仅基于看上去是否漂亮来选择设计一扇门的方法，这是一种纯粹的审美判断，而不是一种工具性判断。斯克鲁顿将这种态度定义为：[27]

> 一种持续聆听、观看或者以某种其他方式体验某物的欲望，人们没有理由认为想要体验该事物的欲望与任何其他欲望或嗜好相同，而这种欲望产生于该事物，也伴随着对该事物的想法。

当我们为客人摆放餐食时，当我们布置客厅的家具时，当我们选取

我们的衣装时，我们就是在关注事物看上去的样子。斯克鲁顿认为，对
人性而言，这种日常生活美学是一种根本的心智状态，很难在其他动物
身上找到。鸟儿可以歌唱，但我们不能因此说，它们的这种行为表明它
们正在思考自己唱得如何。因此，艺术品就是以以下方式发挥功用的东
西："因其外显特征而被欣赏的客体，这些客体的外显特征只能被纯然理
解为外显特征本身的含义，不指涉某种（进一步的）实用功能。"[28] 在我
看来，这很接近于充实性的观点，也接近于康德的观点，[29] 即美学态度是
一种无利害的愉悦，不受实用性的限制，也与想要得到令人愉悦之物的
任何欲望无关。

　　接下来，我们将考察古德曼提出的第二种"美学征候"：比喻性例示。
我喜欢用一个更通俗易懂的词：表达性。当一个客体被视为艺术品时，
它无须讲述自己，就具有独特的激发性质。它能够表达出就其自身而言
并不拥有的特征，比如情感。一幅画作能够表达悲伤或愉悦，但画作上
并没有"悲伤"或"愉悦"二字。一幅画作能表达喧闹，但画作上并没
有"喧闹"二字。一部交响乐能够表达色彩，但交响乐本身没有颜色。
人们不会认为科学图表能够表达情绪、喧闹或刺激性。所以，当一个观
察者关注同一条"之字形线"的视觉特征而不是其信息内容，并在古德
曼的意义上将其视为一件艺术品，而非将其视为一张科学图表时，这条
"之字形线"就能够表达其自身并不拥有的特征。当然，我们仍然能够评
价一张科学图表制作得有多么丑陋或者多么漂亮，但我们不会赋予科学
图表自身并不拥有的特征。

　　荷兰认知心理学家罗尔夫·兹万（Rolf Zwaan）在 1991 年做过一
项研究，我相信它为古德曼提出的同一个客体既可以被视为艺术品也可
以被视为非艺术品的观点提供了直接证据。[30] 兹万向受试者呈现了 6 篇
文章，有些源自报纸，有些则来自文学作品。所有文章都可以同时被
视为新闻报道和文学作品。一半受试者被告知，他们正在阅读新闻报道

的摘要；另一半受试者则被告知，他们正在阅读文学作品的摘要。该研究的预设是，对于被当作文学作品来读的文章，受试者会读得更慢，因为文学作品适合品味而非浏览。正如语言学家罗曼·雅各布森（Roman Jakobson）所说，[31] 在文学作品中，语言的主要功能是诗意，并且读者还会关注信息的结构，而不仅仅是浏览信息，知悉文字意义。接下来，该研究想要验证的是，传递文字意义的方式——比如，准确的用词，应该能够被阅读文学作品的读者更好地回忆出来。以下文字是这项研究中使用的一篇文章，来自一篇新闻报道：

> 他第一次与警察发生冲突要追溯到 1983 年冬天。那时他还在夜校学习，想成为一名舞台导演。白天，他在一家工作室工作。由于（政府）在石化行业投资巨大，造成能源极为短缺，两种现象正在同时发生：一方面能源价格在飙涨，另一方面能源供给在大幅减少。宣传攻势与这个寒冷的冬天相伴，并打出如下标语：只需 50% 的原材料，就有 100% 的功效。索林画了一个被砍成两半的人，又在这个人下面写上了标语。晚上，他溜到一家工厂的门口，把画贴到了门上。他相信自己没被发现。第二天，正在工作的他被警察带走。刚开始，他在警察局受到了良好对待，警察给他提供了咖啡。在审讯期间，他被问到的核心问题是，谁下令他张贴了这张画。索林一直保持沉默。他们打了他，他还是拒绝开口。他们威胁砍掉他的手，他还是否认与这张画有任何关系。他们指着门口对他说："快滚吧。"正当他穿过过道，一个警察抓住了他，把他打晕了。醒来时，他已躺在牢房的角落，他的双手和脸上满是鲜血。他右手的两根手指残废了，他们挑断了他的筋腱。之后，警察允许他离开。在大巴上，人们好奇地看着他满是鲜血的脸和双手。

　　研究发现，当受试者相信他们正在阅读文学作品时，他们读得更慢。与这一结论一致的情况是，当受试者认为他们正在阅读文学作品时，他们能记住更多的表面的文字特征。研究人员从文章中挑选句子呈现给受试者，其中一个单词用大写字母拼出来。有时候，这个单词是原文中某词的同义词，受试者的任务是回答后者是否在文章中出现过。

　　从古德曼的角度来看，当文章被作为文学作品来阅读时，它变得更"充实"了。相反，当受试者认为他们正在浏览新闻报道，他们就会忽略具体的用词，而只关注文字的意义，于是将实际读到的单词与同义词混淆起来。对古德曼而言，问一篇文章是不是文学作品没有意义，我们只能问，它是否被视为文学作品。同样的逻辑也适用于其他类型的艺术作品。

　　古德曼的方法不同于达顿，前者坚持认为，某个东西是否属于艺术品，取决于人们看待它的方式。随意喷绘创作出来的画作可以是艺术品，只要人们关注的是它的充实性和表达性。对于戈德施密德和基亚里的装置而言，由于瓶子被布置的方式（无论是有意识的布置，还是随意的布置）可以创造出视觉模式，那些关注视觉模式以及注意到该作品表达了腐败和颓废的观众就会把该装置视为艺术品。但同一个装置在清洁员眼里就不是艺术品，他们想必不会如此看待它。

　　不过，从另一个角度来看，古德曼的方法与达顿的方法又有相似之处：两者都给予我们一种概率法，用以决定某个东西是否属于艺术品，或者是否被视为艺术品。跟达顿一样，古德曼相信他的征候论既不是必要的，也不是充分的，但如果所有的或者大多数的征候被体现出来，一个客体就有可能被视为一件艺术品。因此，魏茨、古德曼和达顿都没能给我们提供一组规则，使得我们可以依靠这些规则确凿无疑地确定一个客体是否属于艺术品。

用"人们认为什么是艺术"取代"什么是艺术"

哲学家为什么是艺术操碎了心，而心理学家则不然。相反，他们想知道人们认为艺术是什么。这是两个完全不同的问题。哲学家的问题隐含了一种假设：如果想得足够清楚，我们就能得到正确答案。哲学家的方法既涉及反思，也涉及思想实验，比如，用一个想象的艺术案例验证一个被提出的理论，看这个理论能否解释这个案例。哲学家的正确答案可能是一种逻辑式定义，比如贝尔提出的观点，也可能是像达顿和古德曼给出的概率式定义，或者就像魏茨提出的，人们应接受没有定义的事实，因为艺术是一个永远开放的概念。原则上讲，哲学家可以提出一个他们认为正确的定义，而该定义不同于普通人的看法。这一点不会让哲学家感到困扰，但可能也不会对普通人产生影响。

这两个问题都有价值，但回答它们需要非常不同的方式，一种通过推理和内省，一种通过经验研究。有些哲学家已经对心理学家的问题产生了足够兴趣，愿意参与到所谓的"实验哲学"中来。[32] 他们先是提出哲学问题，然后研究普通人是如何思考这些问题的。理查德·坎伯（Richard Kamber）就是一位从事心理学研究的哲学家，他研究的问题是，包括艺术专业人士和普通人在内的非哲学家认为艺术是什么以及不是什么。[33] 他相信这种研究能够真正阐明一个哲学问题：如何定义艺术。然而，其他哲学家可能不会认同他的做法。尽管如此，心理学家和坎伯希望回答的问题是，在非哲学家群体看来，"艺术"这种东西究竟是什么。

坎伯使用了心理学家常用的最简单的方法——自我评估调查。他设计并发出了两份在线问卷，用于测试人们对不同客体是否属于艺术品的直觉判断。与达顿不同，他只使用了有潜在争议的、非典型的艺术案例，旨在搞清楚人们会将艺术的界限划在哪里。他为受试者提供了我们可能会也可能不会归为艺术品的事物，对于每个事物，受试者需要回答它是

艺术品，还是非艺术品，或者不能确定。一共有 151 人完成了调查问卷，其中大多数是大学或学院的教职员工。在所有受试者中，有 52% 的人是 "艺术专业人士"，包括艺术家、艺术史家、艺术机构的员工和艺术哲学家；有 39% 的人是 "艺术达人"，他们曾修过 3 门或更多艺术史、艺术理论、美术或表演艺术哲学课程，每年至少参观两次博物馆，每年至少参加两场音乐会或戏剧表演；还有 9% 的人不属于前两类，被视为 "普通大众"。

坎伯呈现给受试者的每个案例都是经过挑选的，以便验证某个特定的假说。为了知道人们是否愿意将 "糟糕的艺术品" 视为艺术品，他展示了一幅画着身着蓝丝绒的埃尔维斯·普雷斯利⊖的画作。大多数人的回答是肯定的，那幅画是艺术品。为了知道人们是否愿意将传统的普通物体视为艺术品，他展示了一个白色信封。大多数人的回答是否定的，信封不是艺术品。为了知道艺术品是否必须是人造物，他展示了大象用象牙 "拿着" 画笔 "创作" 的一幅画，答案为否，不是艺术品。为了知道自然之物是否属于艺术，他展示了一棵枯树，答案仍然为否，不是艺术品。

坎伯简单易懂的调查告诉我们，平均而言，受过教育的、很懂艺术的受试者（占受试者的大多数）能够就如何在艺术与非艺术之间划清界限达成一致。然而，即便大多数受试者同意某个客体不属于艺术品，回答也绝不是一致的。以枯树为例：84% 的受试者认为，枯树不是艺术品，但还有 16% 的人认为这是艺术品。在认为枯树是艺术品的受试者中，超过一半的人是艺术专业人士。坎伯想象一群生物学家被要求回答一棵塑料圣诞树是否属于植物，恐怕没人会说是。然而，与作为生物的植物的归类边界不同，作为社会构建物的艺术的归类边界是模糊不清的。这也是人们出现意见分歧的原因所在。

坎伯将自己的实验设计得非常简单随意，以便验证诸多理论，而每个理论只用一两个例子来验证。心理学家更有可能在设计实验时只关注

⊖ 美国著名摇滚歌手、演员，昵称为 "猫王"。——译者注

和测试一两个标准，用于区分艺术与非艺术。这类研究的一个例子是由认知心理学家让－卢克·尤克尔（Jean-Luc Jucker）及其同事提供的。[34]他提出的潜在标准是"被感知到的意向性"：如果受试者相信某个东西是被人有意创作出来的，而非偶然的产物，他们是否更有可能把它视为艺术？尤克尔及其同事对一群非艺术专家受试者呈现了一组图片，并采用 7分制量表，让他们回答在多大程度上认为这些图片属于艺术品。这是一种比坎伯要求他的受试者做出是或否、有或无的回答更为精细的测量法，因为它能告诉我们"艺术性"的程度。

　　尤克尔的聪明的操作方法是让受试者观看一组图片，上面写有艺术家的声明，要么声称该图片的视觉效果是有意为之，要么表明该图片是其他行为的偶然产物。比如，图 2-3 所示的失焦照片在呈现给"高意向性"组别时，上面留有艺术家的声明，称失焦是为了让色彩更鲜艳的有意之举。对于"低意向性"组别，艺术家在该图片上声明，失焦是因为他忘了让相机对焦。此外，还有一个控制组别，呈现给受试者的图片上没有任何声明。

图 2-3　失焦的照片，被用于尤克尔、巴雷特和沃勒达尔斯基的研究（Jucker, Barrett, Wlodarski, 2014）

资料来源：Photograph by Jean-Luc Jucker. Reprinted with permission of SAGE Publications Inc. © SAGE Publications.

这里再提供另外一组声明，它们也强调了意向性或偶然性。

有一块木板，上面留下了一条又长又大的黑色尾迹，受试者将读到如下两种艺术家声明中的一种：

（1）由于其简单性和表达性，这幅画看上去像是用日本风格创作的树枝。事实上，它就是一块木板，我不小心在木板上留下了黑色尾迹，而我本想在另一幅画作中使用黑色尾迹。

（2）这幅画受到了日本艺术的启发，而我喜欢日本艺术的简单性和表达性。就这幅画而言，我试图只用黑色颜料来表现一根树枝，并在一块木板上应用了黑色尾迹。

如果你像受试者一样作答，你会对你相信是艺术家有意创作而非偶然产物的图像在艺术性方面给予更高的评分。对于在图像上没有任何声明的控制组，受试者对艺术性的评分与图像上有高意向性声明那一组的评分一样高，即控制组的受试者假定这些图像是有意为之，因而属于艺术品。

尤克尔的研究向我们表明，意向性概念是艺术的核心所在，艺术品是有意为之的产物。不过，要记住，坎伯的受试者在一棵枯树是否属于艺术的问题上没能达成一致，即便枯树不是任何人有意为之的东西。这再次向我们表明，艺术与非艺术之间的界限何以是模糊不清的，因为每个人都有自己的定义。与自然类型概念不同，这是社会构建概念的宿命，我们将在下一章阐述这个问题。

类似坎伯的二选一研究和尤克尔的评分量表研究都缺乏示范效应：在日常生活中，我们不会问自己一棵枯树是否属于艺术品，我们也不会问自己一个客体在多大程度上是艺术品。这也是为什么我和我所在的艺术与心智实验室的管理者拉布希望以较为隐蔽的方式搞清楚成人和小孩是如何看待艺术概念的。

语言判断

与询问什么被认为是艺术以及什么不被视为艺术的做法不同，我们探究的是人们如何以内隐（implicit）的方式相信艺术属于哪一类概念。[35] 我们是通过让人们判断关于艺术或其他类型的概念的不同句子的合理性如何来做到这一点的。当然，我们的做法采用了心理学家芭芭拉·玛尔特（Barbara Malt）的研究成果，[36] 她调查过人们在思考不同概念类型上的直觉差异。她所考察的概念包括：名义类别（nominal kinds），比如三角形，它可凭借定义而被判断为真，并且也能够用充分必要特征来定义；自然类别，比如动物，它反映了自然世界的结构，具有某些必要特征；以及人造物，即由人类创造的东西，可以用它们的功用来定义，但缺乏充分必要特征。

如接下来所示，呈现给受试者的每个句子以限制语开始，这类文字是一种修饰语，以某种方式修饰句子中的陈述。我们要求受试者回答：对于以下三个句子，你会做出怎样的判断（从完全不合理到非常合理）？

粗略来讲，那是艺术品。

据专家称，那是艺术品。

根据定义，那是艺术品。

现在，用同样的方式判断属于自然类别的事物，比如动物：

粗略来讲，那是一种动物。

据专家称，那是一种动物。

根据定义，那是一种动物。

现在，用同样的方式判断属于名义类别的事物，比如三角形：

粗略来讲，那是一个三角形。

据专家称，那是一个三角形。

根据定义，那是一个三角形。

最后，用同样的方式判断属于人造物类别的事物，比如工具：

粗略来讲，那是一个工具。

据专家称，那是一个工具。

根据定义，那是一个工具。

我们的问题是，人们是否更有可能将艺术概念视为人造物概念，而非自然类别或名义类别概念，因为艺术品通常是人造物。以下是我们的受试者提供的答案：当把某个事物称为艺术品，而非称为工具、动物或三角形时，"粗略来讲"和"据专家称"听上去感觉更好，而"根据定义"听上去感觉最糟。所以，即便艺术品是像工具那样的人造物，人们也不会将艺术品和工具等同视之。"粗略来讲"更适用于艺术品，因为艺术有着非常松散的边界。"据专家称"也更适用于艺术品，因为当某个事物拥有松散的边界，我们可能需要向专家求助。关于艺术属于哪一种概念类型，这些研究成果能为我们提供一些答案。也即是说，相较于包括非艺术人造物在内的其他概念类型，艺术概念有着最为松散的边界，最大程度上由专家的判断来划定界限，也是最难以定义的。

孩子认为什么是艺术

在第二项"隐蔽"任务中，我们探究了孩子们是否可以通过为事物命名将艺术与非艺术区分开来。我们的问题是，幼儿是否已经在脑海里

形成了一种模糊的类别：艺术。孩子们显然会在入学前和幼儿园中参与
艺术活动，老师们显然也会在幼儿面前使用"艺术"这个词，比如，"艺
术创作时间到了！"这些行为能在孩子头脑里形成艺术概念吗？

　　我们向 3 岁到 8 岁的孩子们呈现艺术照片和非艺术人造物图片，并
解释说，它们都是人们精心创造出来的，然后我们问道："这是什么？"[37]
非艺术人造物包括我们熟悉的有实用功能的东西，比如一个球、一本书、
一个杯子和一把牙刷。当观看一幅关于人造牙刷的图片时，孩子们被告
知，"卢卡斯有一些木头和塑料，他用某些工具小心地锯木头，割塑料。
然后，他把它们用胶水粘起来。这就是它看上去的样子，它是什么？"艺
术人造物则是抽象的画作和图像。当观看其中一幅图时，孩子们被告知，
"诺拉用了三种不同颜色的颜料和三罐水。她将颜料与水混合，然后细心
地用画笔蘸上混合物在纸上作画。这是它完工后的样子，它是什么？"有
些抽象图片中的事物看上去有点像是存在于世界上的某种东西，而其他
图片中的事物则什么东西都不像。我们期待孩子们能够为图片中被表达
的内容命名，比如，如果被呈现的图片中的事物看上去像太阳，当我们
问"它是什么"时，最合理的回答就是把它称为"太阳"。所以，我们尤
其感兴趣的是，他们会把这些纯粹抽象的图片中的东西称作什么。

　　孩子们在命名人工制造的牙刷方面没有困难，也能正确命名其他非
艺术人造物，就像成人对照组能做到的那样。不过，一旦涉及为艺术品
命名，哪怕是年纪最大的孩子也会很少使用"艺术""画作""图像"等词
汇。相反，当他们能想到图片呈现了某种东西时，他们就会为被表达的
客体命名，比如，"它是太阳""它是用线条描绘的洋葱"。当他们不能从
图片中看出某个东西时，他们通常会以图片所用到的原材料来命名，比
如，"它是纸和铅笔""它是线条、墨水、喷洒的颜料"；或者用形状来描
述，比如，"它是蓝色和粉色的斑点"。

　　在接下来的研究中，我们使用了同样的图片，对于每一张图片，我

们会问孩子们："为什么你认为他会创造图片中的事物？"对于诸如牙刷之类的非艺术人造物，他们能给出正确的功用解释："为了刷自己的牙齿。"但对于艺术品，他们给出的理由就五花八门了。大约有一半的时间，对于我们出示的艺术品，孩子们能够就为什么有人会创作它们这个问题做出合理的、与功用无关的回答，比如，他们会说，"为了让它看起来漂亮""他喜欢画画""为了欣赏它""为了把它挂在墙上"。

孩子们不愿意将一幅画命名为"艺术品"或"一幅画"，但很容易将一把牙刷命名为"牙刷"，这一事实表明，他们还没有对艺术形成明确的概念。然而，对于为什么有人会创造非艺术人造物，他们能够给出功用理由；对于为什么有人要创作艺术人造物，他们也能够给出非功用理由。这一事实表明，他们模糊地意识到这两种人造物之间是有区别的。此外，正如前面所列举的回答，对于为什么人们要绘画，他们给出的很多理由是相当合理的：艺术家的确会仅仅因为热爱，因为想要展示它们，因为他们希望它们看起来漂亮而作画。这些孩子的回答是完全正确的！

所以，尽管我们可能无法在某些东西是否算艺术的问题上达成一致（正如坎伯所表明的），但我们的确认为意向性是区分艺术与非艺术的一个标准（正如让－卢克·尤克尔所表明的），并且正如我们对限制语的研究所表明的那样，我们可以内隐地在艺术与非艺术人造物之间做出区分。甚至幼儿也能做到这一点，因为我们的研究已经表明，对于为什么有人会创作一幅画，幼儿能够给出非功用理由，这与制作一把牙刷的理由完全不同。

小结：艺术是一种社会构建概念

由伟大的哲学家提出的所有艺术定义都被其他伟大的哲学家否定了。对艺术做出明确定义之所以不可能，是因为艺术家总在扩大艺术的边界，

他们故意让我们对艺术的定义感到困惑，让我们质疑我们的定义，让我们扩展我们的定义。相反的情况是，正如我的哲学家朋友娜奥米·谢曼所说，大象不会故意让我们对大象这一物种概念感到困惑。此外，正如阿尔瓦·诺伊所说，艺术让我们审视自身，艺术让我们审视艺术——什么是艺术，它们会对我们产生什么影响，又如何对我们产生影响。艺术家喜欢提出和应用新的想法来激发我们的思考。

　　达顿的分析为我们展现了典型艺术案例呈现的各种特征，而我认为大多数人不会否认这些特征属于典型特征。不过，一旦涉及有些人称为非典型艺术的案例，坎伯的调查研究表明，即便是艺术专家也无法在艺术与非艺术的划界问题上达成一致。然而，人类大脑还是能在差异如此之大的事物之间看到相似性，以至于我们同意如下事物都是艺术品：一部交响乐、一幅画、一件雕塑、一支舞蹈、一出戏剧、一座教堂、一部电影。也许我们内隐地使用了达顿描述的各种特征，将这些事物都归在一个统一的术语之下：艺术。

　　古德曼的分析向我们表明，抱持我所谓的审美态度是如何使得任何东西都可以被视为艺术品的。当我们决定把喷洒的颜料或者地上的瓶子解释为艺术品，它们就成了艺术品，无论我们认为它们是优秀的艺术还是糟糕的艺术。古德曼提出了一个最重要的心理学断言：这种解释改变了我们看待诸如用颜料喷洒出来的事物的方式，我们开始关注表面特征，即古德曼所谓的"充实性"；我们开始产生好奇，并构建理论，比如，艺术家想让我们如何解读他的某件艺术品？奥尔特加－加塞特针对视觉艺术提出了类似的心理学断言：当我们将一幅画视为艺术品时，我们就是在把焦点从它所表达的东西转移开，仅仅聚焦于我们视觉体验的特征。兹万让受试者阅读既可以被当作文学作品也可以被当作新闻报道的文章，这一实验提供了实证证据，证明古德曼和加塞特的观点是正确的：将文章看作文学作品（即艺术品）来阅读，会降低我们的阅读速度，因为我

们希望关注和记住语言的表面特征，而不只是想知悉文字的含义。所以，尽管哲学家和业余人士都无法以无懈可击的方式定义艺术，但追随兹万研究成果的心理学家也许能够阐明持有一种审美态度的心理效应。

　　无论艺术是什么，我们知道它与我们的情感紧密相关。本书下一部分将回答这样一个问题：我们是如何在艺术中感知到人类情感的，以及艺术何以让我们产生如此强烈的情感。因此，我把下一部分命名为 "艺术与情感"。对于像音乐和纯粹抽象艺术之类的非表征艺术，这个问题尤其令人困惑，因为这类艺术品既没有描述人类展现出的情感，也没有描述情感产生的条件。纯粹的形式能够表达情感吗？纯粹的形式能够激发情感吗？如果能，它是怎么做到的？

2

第二部分
艺术与情感

How Art Works

各种不同领域的专家都认同，艺术必然与情感有关。情感是托尔斯泰对艺术的核心定义，也在丹尼斯·达顿提出的艺术特征清单上占有重要位置。纳尔逊·古德曼提醒我们，当一个客体被视为艺术品，我们就会认为，它在表达其本身并不拥有的性质，比如情感。画家马克·罗斯科曾说过，他只对表达人类基本情感感兴趣，比如，悲伤、喜悦、无奈。[1] 弗兰兹·克莱恩（Franz Kline）说，他画的不是"我之所见，而是通过我之所见在我身上产生的情感"。[2] 我们一直认为，艺术拥有在情感上打动我们的能量。每当艺术品受到称赞，我们总是会说，它们令人动容，具有强大的情感影响力。

音乐既能让人感知到情感，也能激发人们的情感，这一事实向我们提出了不那么容易回答的问题：我们能够从没有歌词的纯音乐中理解其情感含义吗？乐曲能让我们感受到情绪吗？对于抽象视觉艺术，我们也需要回答同样的问题。尽管对于一幅描绘一个人正在遭受痛苦的具象画作或者一幅描绘荒芜景象的画作，我们肯定能够理解其传递出的悲伤的情感，但我们能够理解由线条、形状、色彩及其组合构成的抽象画的情感意义吗？抽象艺术能在观者身上激发出情感吗？如果对于这些问题的答案都是肯定的，那么我们就必须解释这一切何以成为可能。此外，还有另一个难题：为什么我们愿意欣赏让我们感到悲伤的艺术品，或者为什么我们愿意以艺术方式表征那些我们在真实生活中极力回避的客体？这些关于艺术与情感的问题就是本书第二部分要探讨的内容，我将先从音乐谈起。

第3章

大音无言

聆听音乐中的情感

在已知的人类文化中，音乐从未缺席。[1]正如前文提到的，乐器至少已存在了35 000年。[2]今天，我们可以在生活中持续不断地沉浸在音乐中，因此，我们体验音乐的机会远多于任何一种艺术形式。我们可以一边用 Spotify播放我们挑选的音乐，一边用电脑工作。大学校园里的学生们戴着耳机，一边听音乐，一边走向教室。瑞典曾做过一项研究，在两周内，学生们每天会被随机抽查7次，结果发现，在所有的步行时间里，他们有37%的时间在听音乐。[3]显然，如今我们会花更多时间听音乐（很可能是带有歌词的歌曲），而非阅读、看电视或看电影。[4]

当我们听音乐时，我们通常会用悲伤或快乐、哀伤或欢快、温柔或刺耳等词语来描述音乐。我们会称赞那些具有极强表现力的特定乐曲或特定演出，批评那些冷漠、机械或者没有生命力的音乐。至少今日的西方听众会使用情感表现力作为评价音乐的最重要标准。[5]

但这里存在一个难题。音乐能够表达情感，这种说法有道理吗？毕竟，只有具有知觉的生物才有情感。音乐本身是没有知觉的。当然，这

○ 一家在线流媒体音乐服务平台。——译者注

一难题只适用于没有歌词的音乐，因为文字能够表达情感，所以，这一章的标题就叫"大音无言"（Wordless Sounds）。

19 世纪的威尼斯音乐评论家爱德华·汉斯利克（Eduard Hanslick）试图通过否认音乐能够表达情感，从而解决这一难题。他认为，音乐表达的是音乐思想，而非感受。他还认为，"一种再现其完整性的音乐思想不仅是具有内在美的客体，其本身就是目的，而不是用于表达感受和感想的手段"。[6]

在其 1936 年的自传中，作曲家伊戈尔·斯特拉文斯基阐述了类似的形式主义观点：[7]

> 就其本身的性质而言，我认为音乐在本质上无法表达任何东西，包括感受、思想态度、心理情绪、自然现象，等等。表达从来不是音乐的内在特征，也从来不是其存在的目的。如果非要说音乐似乎表达了某种东西，就像人们通常认为的那样，那也仅仅是一种幻觉，而非现实。这只是一种附带特征，是我们以心照不宣和约定俗成的方式赋予它的、强加于它的一种标签、一种习俗。简而言之，这是我们无意识或者在习惯力量的作用下形成的看法，而这种看法与音乐的本质特征混淆在了一起。

这些都是极端的观点，我相信它们更有可能被关注音乐结构的音乐专家接受，而不会被更多的普通听众接受。无论身为音乐家还是非音乐家，在音乐哲学家和参与心理学实验的受试者看来，音乐能够表达情感的观点是被普遍接受的。

音乐得以表达情感的一种简单方式，就是让人们习得某种关联。也许一首采用小调或者用低音缓慢演奏的曲子本身并不具有内在的悲伤特征。也许，我们之所以听到某些音乐会觉得伤感，是因为我们在我们的文化中学会了将它们与伤感事件关联在一起，比如葬礼。如果这一看法

是正确的，由于不同的文化可能产生不同类型的"音乐－事件"关联，那我们就应该难以理解异域文化中音乐所表达的情感。

与上述看法完全相反的观点是，音乐与情感之间的关联是相似性的一种体现。[8] 比如，当我们感到悲伤，我们的步伐和语速就会放缓，语调也会降低。因此，每当我们听到舒缓、低沉的音乐，我们就会感受到悲伤的情绪。如果这一看法是正确的，那么我们在理解异域文化音乐所表达的情感时就几乎不存在困难。

当然，声称音乐仅与情感有关是幼稚而过分简单的观点，音乐还与思想有关。在 2017 年接受《纽约时报》采访时，指挥家谢苗·毕契科夫（Semyon Bychkov）将柴可夫斯基的《悲怆交响曲》的结尾描述为："由于这些激烈的声调，由于乐曲的节奏，由于 B 小调所采用的旋律，这一切都让我产生了强烈的感受，这首乐曲表达的不是对死亡的接受，而是对死亡的抗议。"[9] 类似地，在 2013 年《林肯中心现场》（Live from Lincoln Center）节目中，大提琴演奏家马友友谈到了音乐的叙事功能。[10] 马友友演奏过爱德华·埃尔加[⊖]的《大提琴协奏曲》选段，他认为这组乐曲表现了"大英帝国的几近终结，或者传递出巨变即将发生的信息"。他让我们想象那个年代成千上万的民众将要面临的现实。他说，我们可以通过阅读了解这段历史，但音乐也能讲述这段故事，正如他演奏过的德米特里·肖斯塔科维奇的节选曲所呈现的那样。据说，关于他的《第十交响曲》，肖斯塔科维奇曾写过下面这段文字：

> 我的确在《第十交响曲》中用音乐来描绘斯大林。在斯大林去世后不久，我就写了这部作品，然而没人猜到它想表达什么。它讲述的是斯大林和斯大林统治的年代。第二部分是谐谑曲，粗略来讲，是对斯大林的音乐画像。当然，这首曲子还表

⊖　英国作曲家，代表作包括《谜语变奏曲》和《威仪堂堂进行曲》。——译者注

达了很多其他东西，但斯大林是核心。[11]

在本章，我没有假定音乐只与情感有关，而是提出了关于音乐与情感的如下问题：第一，我们认为音乐能够表达哪些情感？是表达诸如快乐、兴奋、渴望、怀旧、悲哀等具体的情感，还是仅表达极为一般的情感，诸如积极情感与消极情感、喧闹与安静？第二，使得我们能够在无言之声中听出情感的根本机制是什么？第三，我们听出某些音乐表达了某些情感，这种能力是习得的，还是天生的？是适用于特定文化，还是适用于各种文化？

音乐表达的是具体情感还是更一般的情感

哲学家苏珊娜·朗格（Susanne Langer）认为，音乐表达的是我们无法言说的细微而复杂的情感，音乐以比语言远为细微和真实的方式揭示了我们情感生活的本质。[12] 我们在音乐中听到的情感似乎通常难以用语言来理解。芬兰作曲家让·西贝柳斯说过："如果语言和音乐都能表达同一件事物，我当然会用语言来表达。音乐是自发的东西，并且内涵更加丰富。音乐始于语言可能性的终结之处，这就是我谱写乐曲的原因。"[13] 然而，大多数关于音乐表达的情感的研究要求受试者用文字描述或者从文字清单中选择他们认为某首乐曲所传递的情感，因为如果不转化成语言，我们很难知道人们感知到了什么。

朗格还相信，音乐不表达具体的情感，而是反映了情感生活的动力结构，比如，紧张与释放、冲突与和解、拟定目标和实现目标、兴奋与冷静、突变与渐变。所有这些在音乐中都有其对应结构："我们称之为'音乐'的音调结构在逻辑上具有与人类情感形式的相似性，包括增强与衰减、起伏与稳定、冲突与和解、加速、停止、极度兴奋、冷静、细微

的活力与轻柔的流淌……音乐是情感生活的声调类似物。"[14] 根据朗格的观点，我们不应该问一首乐曲表达了什么具体情感。相反，我们应该问我们是否在音乐中感知到朗格描绘的那些情感动力特征。然而，几乎所有关于音乐的情感表达力量的研究都会询问人们对具体情感的感知，比如快乐和悲伤，却没有问人们是否感知到情感生活的一种结构性类似物。也许这是因为后一种问题过于模糊，而让人们描述他们所听到的音乐中的具体情感更清晰明了。

对于没有歌词的乐曲，心理学家关于人们如何感知具体情感有哪些研究成果呢？第一个问题是，人们是否认同音乐能够表达情感。电影音乐作曲家一定会在这个问题上达成一致，否则他们的音乐似乎就是不合格的。很多针对西方古典音乐和西方听众的研究表明，受试者基本能达成一致，尽管只是在非常基本的情感和情感维度上达成一致。[15] 人们能够一致认同一首乐曲是表达了积极情感（比如快乐、开心、高兴等）还是消极情感（比如悲痛、哀愁、悲伤、愤怒、仇恨等）。他们还能在该乐曲是具有高唤醒度（比如令人激动、激烈）还是低唤醒度（比如温柔、舒缓）上达成一致，尽管在这些类别中，人们更少就具体的细微感受达成一致。然而，人们的确认为，音乐表达了特定情感，而不仅仅是诸如积极或消极、高唤醒度或低唤醒度等一般情感。[16] 与西贝柳斯的说法相反，人们可以用文字描述他们在音乐中感知到的情感，并且能够达成一致，即便文字描述只是对音乐中更为丰富的情感体验的简略表达。

对于一首乐曲是否会随着时间推移而改变唤醒度，人们也能达成一致。当正在听一首乐曲时，受试者被要求用手指握住一把钳子，无论是业余音乐人士还是专家，当感知到更紧张的情绪时，他们会握得更用力。[17] 这些关于情感类型和唤醒度的研究成果都支持苏珊娜·朗格的观点，即音乐传递出的情感波动类似于我们核心情感的波动，包括从感觉良好到感觉糟糕，从感觉精力充沛到感觉昏昏欲睡。

　　人们能就音乐表达的情感达成一致，这一研究成果进一步提出了两个关于情感表达的问题。第一，音乐得以表达情感的基本机制是什么？第二，当聆听异域文化的陌生音乐时，人们是否还能就其表达的情感达成一致？

音乐表达情感的基本机制

　　1930年代，心理学家凯特·海芙娜（Kate Hevner）[18]作为先驱，探索能够表达特定基本情感的音乐结构特征。她向受试者呈现一组两首简短的曲子，其中一首曲子的一段被改写，令其结构特征发生变化。尽管曲子简短，但海芙娜坚称，它们体现了完整的音乐思想：她反对使用孤立的音乐元素，比如单调的和弦，因为她不认为这些和弦能被视为音乐。

　　她改变的曲子的特征包括：速度（快或慢）、音高（高或低）、和声（和谐或不和谐）、调式（大调或小调）、韵律（稳定或起伏）、旋律方向（上升或下降）。所有曲子都由同一位钢琴家演奏。

　　听者会看到很多形容词，然后被要求选出他们在音乐中听出了哪些情感。这些单词以"形容词圈"的方式列出，意思相近的单词在一起，参见图3-1。最上方和最下方的单词群在含义上是相反的，前者属于积极词汇，比如明快、欢快、高兴、开心、喜悦、愉快；后者属于消极词汇，比如黑暗、压抑、悲哀、沮丧、阴郁、沉重、忧郁、哀伤、可怜、悲伤、悲痛。左右两侧的单词体现了完全相反的唤醒度。左侧代表高唤醒度，比如，引人注目、令人激动、雄伟、激烈、沉闷、粗犷、有力；右侧代表低唤醒度，比如，从容、抒情、安静、令人满意、平静、舒缓。"形容词圈"还包含了另外4组单词，它们的含义介于上、下、左、右单词群的含义之间。

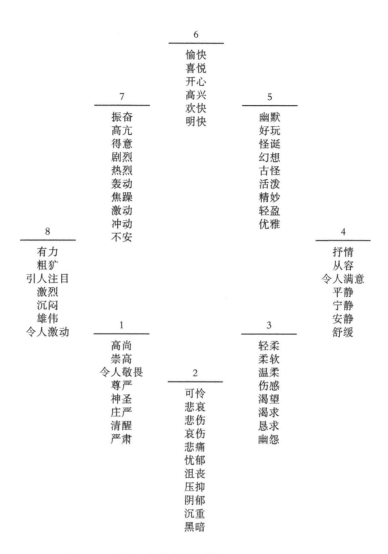

图 3-1 海芙娜的"形容词圈"

资料来源：Figure 1 in Hevner, K. (1936). Experimental studies of the elements of expression in music.

American Journal of Psychology, 48(2), 246–268. Copyright 1936 by the Board of Trustees of the University of Illinois. Used with permission of the University of Illinois Press.

海芙娜表明，对从音乐中被感知到的情感产生最大影响的线索是速度和调式，然后是音高、和声和韵律。旋律方向不产生任何影响。当听到速度缓慢、音高较低的小调音乐时，受试者通常会选出悲伤、沉重等情感词汇。当听到速度较快、音高较高的大调音乐时，受试者通常会选出快乐、欢快等情感词汇。这些线索对受过音乐训练和未受过音乐训练的受试者都会产生影响。

自从海芙娜做出了她自己的研究，其他研究者也考察了特定的结构特征与被感知到的情感的关系。[19] 这些研究证实了速度是决定情感表达感知的最重要线索。较快速度与高唤醒度有关，比如，与诸如高兴等积极情感有关，或者与诸如愤怒或恐惧等消极情感有关。慢速度与低唤醒度有关，比如，与诸如冷静等积极情感有关，或者与诸如悲伤等消极情感有关。从海芙娜开始，很多研究还证实了大调与小调对情感类型产生的影响，以及其他结构性特征的作用，比如音量（高音量或低音量）、音高（高或低）、音程（协和或不协和）、音高范围（大或小）、和声（协和或不协和）、韵律（规则或多变）、衔接（断音或连奏）。

我们在音乐中感知到的情感很少由单一线索决定。不同线索彼此协同发挥作用，并且某个线索的影响可能会盖过另一种线索。因此，如果某支曲子的速度很快，即便其采用了小调，听起来也可能会很欢快。大多数研究每次只考察一种表达属性，使用的是强调某一种情感的音乐片段。然而，在"真实"的音乐中，情感表达会随着时间发生变化，人们感知到的情感也会变化和出现冲突。虽说如此，这种用根本的结构性特征来拆解情感的做法被证明还是非常有启发性的。

为什么这些结构性特征可以传递出情感呢？音量大或者速度快为什么能传递出感受呢？一种合理的解释是，这些结构性特征镜照出人类语音是如何表达情感的。我们非常善于从他人说话的方式中获取情感线索，并且这些线索（诸如速度、音高和音量等）独立于话语的含义。证明这

点的一种方式是，先通过去除高声频来过滤掉一段话中的语义内容，然后让人们判断这段话所表达的情感。这种方法会导致这段话的含义无法被受试者理解，但它仍保留了音韵特征（prosodic feature），比如，音高、语速、语调轮廓和话语节奏。用这种方式，美国听众可以正确地判断英语语句和日语语句中的情感。[20] 因此，通过语调传递的情感在跨文化的情况下也能被感知到。通过让受试者判断由外语语句[21] 或者由毫无意义的只言片语组成的句子所表达的情感，其他研究也得出了同样的结论。[22]

　　音乐是如何反映出能够表达情感的言语语调的呢？音乐心理学研究者帕特里克·贾斯林（Patrik Juslin）和佩特里·劳卡（Petri Laukka）[23] 提出了这个问题，并考察了愤怒、恐惧、开心、悲伤、爱 / 温柔等情感。在一项意义非凡的综述中，他们检视了多达 104 项关于言语的研究，试图从言语中发现这些情感线索，还考察了 41 项关于音乐的研究，试图从音乐中发现同样的情感线索。

　　第一个发现是，在使用不同材料的三类研究中——母语、外语、音乐，受试者一致同意 5 种情感中哪些得到了表达，且这一结果在统计意义上显著。第二个发现是，从这三类研究的数据来看，受试者对不同情感所做判断的准确率基本上是相似的。识别出愤怒和悲伤的人数比例显著高于其他情感（分别有91% 和92% 的受试者），恐惧（86%）和开心（82%）紧随其后，温柔（78%）排在最后。有些研究还将孩子作为受试者，结果表明 4 岁的孩子能够解读外语语句中的基本情感，而 3 岁或 4 岁的孩子能够解读音乐中的基本情感。

　　但最重要的问题在于，传递具体情感的线索是否在言语和音乐中同样适用。关于这个问题，就速度、音量、音高、高频能量和规整性而言，答案是肯定的。在言语和音乐中，慢速度和低音表达了更悲伤和更温柔的情感；快速度和高音则表达了更愉快的情感；不规整性（比如，在声音的强度和持续性方面）比规整性表达了更为负面的情感；高声能听起来很

刺耳，而低声能听起来很柔和。

　　这些线索只具有概率性，而非决定性的。同时，它们是相互关联的，因此，有多重线索被用来解读情感。所以，言语和音乐都能通过诸如快速度、中高音量、高音高、音高高变异性和上升音高曲线等线索来表达愉快。相反，低速度、低音量、低音高、音高低变异性和下降音高曲线等线索能够表达悲伤。

　　贾斯林和劳卡得出的结论是，音乐和言语表达情感的原理是一样的。核心情感（积极感受对消极感受，活力感受对消沉感受）也能通过音乐和言语中若干相同的特征得以表达。[24]言语所表达的情感还能在非人灵长类动物身上找到，这表明从种系发生角度来看，在出现音乐之前，用言语来表达情感这一现象就已经出现了。音乐家也许是在无意识中使用了言语表达情感的原理。顺带说一句，这也是德国物理学家赫尔曼·冯·亥姆霍兹的看法，作为研究音乐的先驱，他提出了一种猜想，认为人类之所以创作音乐，是因为想要模仿人类声音的生动变调。[25]

　　不过，还是存在着一些线索，它们在音乐中能传递情感，但在言语中则不能，比如，和声（协和与不协和）、调式（大调和小调）以及旋律演进，反之亦然。由于这些因素在曲谱里已确定好，与演奏者无关，因此，除了它们与言语韵律之间的关系，我们还需要对为什么它们能在音乐中传递情感做出其他解释。

习得的还是天生的

　　由于音乐中表达情感的线索基于言语表达情感的线索，因此我们理应期待孩子们很早就能识别出音乐中的情绪。他们的确能做到这一点。5岁的孩子能将速度作为情感线索，[26]更快的速度传递出积极的情感，而更

慢的速度听起来更消极。速度以同样的方式在言语和音乐中传递出情感，音高和音量也是如此。当孩子们被要求演唱能表现出基本情感的歌曲时，5 岁的孩子会将速度、音高和音量作为线索。[27]

然而，调式（大调和小调）在言语中没有对应物。尽管 1990 年的一项小型研究表明，3 岁的孩子也能从大调或小调中听出快乐或悲伤的情感，但最近的一项研究发现，直到 6 岁，孩子们才会对调式敏感。[28] 大调和小调能传递出的不同情感，但孩子们只有在感受到两者形成的情感反差后才会对这些情感敏感，这一事实表明，通过识别调式来感受不同的情感是一种习得的关联，而非天生的能力。对此，哲学家彼得·基维（Peter Kivy）也提出过同样的观点。[29]

音乐中的情感是否有普适性

为了考察音乐中情感线索的潜在普适性，我们需要将来自不同文化的音乐和受试者进行对比。跨越文化传统的音乐在结构上是有差异的，比如，具有不同的音阶和不同的音程。[30] 然而，有明显的证据表明，人们能够感知到异域文化音乐中所表达的情感，并且与身处异域文化中的人所感知到的情感是一致的。心理学家劳拉 - 李·巴克维尔（Laura-Lee Balkwill）和威廉·福德·汤普森（William Forde Thompson）用通常能表达某些情感的印度传统曲调"拉格"（raga）作为研究材料表明了这一点。[31] 研究人员向美国听众播放印度表演者演奏的 12 首拉格的片段，这些乐曲经印度表演者评定为表达了快乐、愤怒、悲伤或平静。美国听众能够猜出拉格所表达的情感，然而他们常常无法区分悲伤和平静。后来，一位名叫松永理惠（Rie Matsunaga）的日本学者加入了他们的第二项研究。研究者面向日本听众播放来自印度、日本和美国的乐曲，乐曲表达

了愤怒、快乐或悲伤。日本听众准确地判断出了其中的情感。他们不仅
能准确判断自己文化的音乐情感，还能准确判断其他文化的音乐情感。
总的来说，快速和简单的旋律表达快乐，慢速和复杂的旋律表达悲伤，
高强度和复杂的旋律表达愤怒。[32] 需要注意的是，就情感表达而言，音乐
和言语的速度和强度作用相似。[33] 当然，由于对言语中情感线索的感知具
有普遍性，所以我们理应期待不同文化对解读音乐中的情感线索能达成
一致。

尽管这一研究表明，音乐表达情感的方式具有一定普适性，但实际
情况仍然是，我们更擅长识别我们所在文化而非其他文化音乐中的情感。
这一观点得到了来自瑞典、芬兰、印度和日本的研究人员的证实。[34] 他们
让来自不同音乐传统（瑞典民谣、印度古典曲调、日本传统音乐和西方古
典音乐）的音乐家演奏传递出不同情感的音乐。与之前探讨的研究成果相
似，瑞典、印度和日本受试者能在统计意义上识别出不同的情感。然而，
当受试者判断自己所在文化的音乐时，他们识别情感的准确度更高。因
此，由于具有普适性的情感线索以及由于在文化中习得的情感线索，我
们才能够识别音乐的情感特征。

任何验证跨文化普适性的研究必定包括未曾接触过西方音乐的文化，
然而，考虑到互联网在全球的广泛普及，研究这类文化已变得越来越困
难。对普适性假说的一个强有力的验证来自托马斯·弗里茨及其同事，[35]
他们研究了一个与世隔绝、据说从未接触过西方音乐的族群——位于非
洲喀麦隆的玛法人（Mafa）。大多数玛法人仍旧一辈子生活在与世隔绝的
村落里，从未通过广播听过西方音乐。[36]

研究人员向这些受试者播放了时长为 9 秒到 15 秒的钢琴曲选段，它
们是由计算机谱写的，通过调式、速度、音高范围、音符密度和节奏规
整性来表达快乐、悲伤和恐惧 / 害怕等情感。对于每种情感，受试者要
通过耳机收听 14 个选段，然后不用言语描述感知到的情感，而是在三副

面孔中指出一副作为答案。这些面孔来自情感研究者保罗·埃克曼（Paul Ekman）的图集，呈现了三种基本的情感：快乐、悲伤和恐惧。

德国人和玛法人都能在统计意义上正确识别音乐情感。毫不奇怪的是，德国听众比玛法人的识别准确率更高，但这可以归因于玛法人还未适应使用耳机、也未适应接受测试这一事实。

玛法人对速度线索的反应与西方人类似，更快的速度代表快乐，更慢的速度代表恐惧和害怕。由于速度所表达的情感并不局限于音乐，还适用于人类语音，因而一个人无须接触西方音乐或者任何类型的音乐，就能将快速度视为对快乐的表达。这项研究真正让人惊讶的发现在于，玛法人将大多数以大调演奏的乐曲视为对快乐的表达，而将那些调式模糊的乐曲视为对悲伤的表达，将以小调演奏的乐曲视为对恐惧和害怕的表达，这表明人们感知到的调式与情感之间的关联不是习得的，而是天生的！考虑到之前探讨的一项研究发现，西方小孩直到 6 岁才能将小调乐曲视为对悲伤的表达，将大调乐曲视为对快乐的表达，这让人尤为困惑。然而，仔细查看研究人员在他们的补充数据中列出的表格，我们发现，玛法人的回答完全不同于西方人的回答。[37] 西方人在 99% 的时间里将大调乐曲视为对快乐的表达，但玛法人只在 65% 的时间里做出了相同的反应，而在 17% 的时间里将其视为对悲伤的表达，在另外 17% 的时间里将其视为对恐惧的表达。而且相比西方人，玛法人将小调乐曲视为对悲伤的表达的可能性更小：他们在 31% 的时间里这么认为，而在 29% 的时间里将其视为对快乐的表达，但西方人在 36% 的时间里将其视为对悲伤的表达，只在 5% 的时间里将其视为对快乐的表达。此外，相比大调乐曲的旋律，小调乐曲的旋律有着更低的音高，因此，玛法人之所以能成功地将小调乐曲视为对负面情感的表达，有可能部分归因于乐曲有更低的音高，而与小调无关。[38]

快乐 – 悲伤与大调 – 小调的关联是我们听觉系统的产物，还是一种习得的关联，验证这个问题的一种方式就是进行测试，看看不满 6 岁的

小孩或者文化隔绝的族群能否通过学习，更容易将小调视为对悲伤而非快乐的表达。如果小调与悲伤之间的关联是天生的，那么让这些人学会将小调与快乐关联起来应该是一件更困难的事情。

小结：音乐是一种普适的情感语言，这种说法有其道理

为了理解人们在说什么，在感受什么，我们需要聆听他们的话语。不过，我们并不必然从这种体验中获得美妙的愉悦感，因为我们的目标是沟通，从而理解他人。相反，没有歌词的乐曲绝不会传递出显见的"信息"，它的含义无法被完全转化为文字。然而，一首复杂的乐曲是能够传递出基本情感的。

当然，我们听音乐不仅是为了感知或者为了体验其表达出来的情感，我们还能从其本身的美妙中感受巨大的快乐，会对其本身的形式产生兴趣。此外，我们不应该过于从字面上理解将音乐与言语音韵所做的类比。尽管音乐会使用言语线索作为情感的指示器，但音乐通常会夸大这些线索。诚然，小提琴听起来多少像是人的声音，但没有任何人的声音能有小提琴那样宽泛的音高范围，也没有任何人的声音能像小提琴演奏时从一个音符迅速跳到另一个音符那样，从一个声区迅速跳到另一个声区。这也是为什么音乐研究人员相信，我们可以让乐器发出"超级有表现力"的声音。[39]

我们可以得出结论，对于不熟悉的音乐传统，人们也能从中感知到音乐的情感内容，即便他们对自己所在文化的音乐更为敏感。因此，从某种程度上讲，音乐是情感的普适语言，这一普遍看法是正确的。然而，在音乐中感知情感不同于从音乐中体验情感。在下一章，我将探讨音乐是如何让我们产生感受的。

音乐产生的感受

音乐听众的情感

　　大提琴家马友友在演出时情感饱满，脑袋常往后仰，双目紧闭，面部因情绪激动而表情丰富。乐器奏出的无言之音是如何在他和听众身上激起情感的呢？我们听到埃尔加的《大提琴协奏曲》会感到悲伤，但为什么听到它会让我们感到悲伤呢？我们并不会对音乐本身感到悲伤，因为没有什么令人遗憾的事情发生，那么到底是什么让我们感到悲伤？这一问题一直困扰着音乐哲学家。

　　解决这一难题的一种方式是，否认听众能从音乐中体验情感。哲学家彼得·基维就是相信这种看法的人之一，他认为当我们声称自己对音乐有情感反应时，我们实际上所感受到的是美妙的音乐带来的愉悦感。[1]我们会被音乐感动，并将这种感受误认为我们正在体验某种情感。[2]

　　哲学家斯蒂芬·戴维斯（Stephen Davies）不同意基维的看法，[3]他认为伤感的音乐让我们感到悲伤，这一说法没有任何问题，即使我们不会对音乐本身感到悲伤。我们的情感并非都要指向某个客体，悲伤就在音乐中，我们能够捕获这种悲伤，亲身感受它。我们的感受反射出音乐中的情感，我们是悲伤的，但并非为了什么而悲伤。

在本章中，我将回答四个问题。首先，我们真正从音乐中感受到的情感是什么，以及发现这种情感的最佳方式是什么？其次，我们能区分在音乐中听到的情感和从音乐中感受到的情感吗？即当我们说我们从音乐中感受到了某种情感，比如说，悲伤，我们真的感受到它了吗？还是说，我们只不过将我们的感受与音乐正在表达悲伤这一感知混淆起来？再次，由音乐激发的情感与由其他场景激发的同类情感属于不同的感受吗？最后，我们对音乐的情感反应是习得的，还是天生的？

我们从音乐中能感受到哪些情感，
我们又如何得知这一点

对音乐的生理反应

神经系统有两个部分对于情感的产生至关重要：大脑边缘系统和自主神经系统。音乐对两者都有影响。当然，这意味着音乐有治疗功效。当我们聆听音乐时，大脑所有的边缘系统和旁边缘系统结构都会被激活。聆听让我们感到愉悦的音乐能够激活涉及奖赏和其他愉悦体验的大脑区域。[4]比如，神经科学家安妮·布拉德（Anne Blood）和罗伯特·萨托雷（Robert Zatorre）做过一项研究，音乐家被要求选择一首没有歌词的乐曲，这些乐曲能让他们产生"战栗"的感受——一种会起鸡皮疙瘩或者脊背发凉的极度愉悦感。[5]受试者（记住，他们都是音乐家）认为，这种感受来自音乐本身，与任何由音乐引发的个人回忆无关。当他们聆听乐曲时，他们的大脑接受了扫描。被激活的大脑区域与那些涉及生理愉悦（由食物或性爱引发）的大脑区域相同。从聆听音乐中获得的强烈愉悦或者期待从音乐中获得的强烈愉悦还会促使大脑分泌多巴胺——一种产

生愉悦感的神经化学反应。[6] 正如另一项研究所阐明的，受试者表示，战栗感大多是对音量或者对和谐旋律发生突变的反应。需要再次强调的是，这是来自音乐家的反馈，它提出了这样一个问题：是否只有具备丰富音乐知识的人群才能从音乐中感受到战栗？[7]

音乐不仅仅能激活与奖赏有关的大脑区域。神经科学家斯蒂芬·克尔施（Stefan Koelsch）已经表明，与诸如金钱、食物和性爱之类的奖赏不同，音乐能激活海马，这既与由音乐激发的积极情感有关，也与诸如爱、同情和共情等社交情感有关。[8] 这种观点与把音乐理解为一种社会行为的看法是一致的，通过音乐，人们能够增进社交关系。我们常常与他人分享音乐；人们一起听歌、唱歌，并为之动容。甚至当我们与模拟的虚拟伙伴分享音乐时，海马的活跃度也会提高。[9]

我们的自主神经系统也会做出反应。音乐会影响我们的心跳和呼吸、皮肤电反应，还会影响体温。[10] 比如，快节奏的、激烈的断奏乐曲会让我们产生更快更深的呼吸、更快的心跳和更强的皮肤电传导性。[11]

甚至当人们聆听来自不同文化的陌生音乐时，音乐也能引发情绪唤醒的变化，这表明情绪唤醒基于音乐的普适特征。这一观点已经被一群跨学科的社会科学家阐明，他们研究了来自加拿大的听众和来自刚果北部与世隔绝的族群的听众，后者为穆本策勒 – 俾格米人（the Mbenzele Pygmies），他们从未接触过西方音乐。两组受试者都听了西方音乐和俾格米音乐，然后对他们的主观情绪唤醒度评分，从安静到兴奋。[12] 研究人员还对受试者做了生理测试。对于被加拿大人评定为具有情绪唤醒性的西方音乐，两组受试者在主观评价和生理指标上都表现出唤醒度的提升。而这两种变化均可归于音乐的声学特征，比如速度、音高和音色。比如，对于两组受试者而言，速度更快的音乐预示着更强烈的主观唤醒度。

在其颇有影响力的著作《音乐中的情感与意义》（*Emotion and Meaning in Music*）中，音乐理论家伦纳德·梅耶（Leonard Meyer）认为，通过建

立和打破听众的预期，音乐能够激起紧张感，并且当音乐的模进停止时，听众会感到如释重负。[13] 如今，生理学证据也支持了这一观点。听众惊讶和紧张的感受可以从生理指数（比如，皮肤电传导性）和大脑激活度（比如，杏仁核的活跃度）得到验证。[14] 需要注意的是，即便听众对某首乐曲非常熟悉，知道接下来的旋律，然而一旦预期被打破，他们还是会产生惊讶和紧张的感受。梅耶对此提出了自己的理论，[15] 而克尔施则用神经科学研究做了阐述。[16] 这些感受都是自主过程。为了更好地理解这一点，我们可以拿悬疑电影作为类比。即便你以前看过该电影，知道男主角逃脱了死亡，但当男主角正被杀手追杀时，你还是忍不住感到紧张。

尽管有这些对于音乐的生理反应的研究结果，然而，正如音乐心理学家帕特里克·贾斯林及其同事所阐明的，[17] 人们对音乐做出的情感反应存在差异，这体现在他们体验到情感的频度和感受到的情感强度上。一方面，那些在共情和情感传染测试上获得高分的人（比如，他们报告说，看到某人处于明显的悲伤之中会让他们感到悲伤）表示，他们对音乐有着更强烈的情感体验。[18] 另一方面，有些人表示，他们对音乐没有任何情感反应，这要么是因为他们的大脑受到了损伤，要么是他们天生就患有声调听障（tone deafness）。[19] 还有一些人表示，他们无法从音乐中获得愉悦感，但能够从性爱、食物、金钱和健身中体验到正常的愉悦感。[20] 这倒不是因为这些人无法听出音乐所表达的情感，他们可以做到这一点，而是因为根据对愉悦感的自我测评结果，他们对音乐没有情感反应。此外，当聆听音乐时，他们的皮肤电传导性也没能得到增强，心跳也没有加快。不过，当参与输赢不定的赌博时，他们表示自己体验到了常见的愉悦感。当赢钱时，他们的心跳会加快，皮肤电传导性会增强，就像对音乐表现出愉悦感的人一样。这表明，从音乐中体验愉悦的能力不属于体验愉悦的一般能力的一部分，相反，大脑中似乎存在着能对音乐做出特定反应的奖赏回路。对于某些人，尽管他们完全有能力对音乐做出非情感判断，

比如，识别一首乐曲中的两个段落是否完全相同，或者识别乐曲中的错误，但还是无法从音乐中感受到情感。[21]

不过，无法从音乐中体验情感的人群只占少数。与某些哲学家坚信的观点相反，从大脑图像扫描到生理测量，生物学证据清楚地表明，大多数人的确能够在对音乐做出反应的过程中体验到情感。

人们认为他们感受到了什么

我们在第 3 章提到，哲学家苏珊娜·朗格[22]相信，我们赋予音乐的意义在语言的范畴之外。据说，当舞蹈家伊莎多拉·邓肯被问及她的舞蹈想表达什么含义时，她曾说过："如果能用语言表达，我就不会用舞蹈来表现它了。"然而，语言是心理学家用以考察人们对音乐的情感反应的主要工具。仔细窥探大脑和自主神经系统给了我们重要但又极为一般的信息：告诉我们关于愉悦感和唤醒度的情况。但如果我们想要知道听众聆听音乐时感受到的具体情感，我们必须要向他们发问。我们可以让他们描述他们感受到了什么，或者我们可以列出包含情感词的清单，让他们选出他们感受到的所有情感。我们不可避免地会用到语言，即使我们描述音乐情感体验所用到的字眼不够充分，但我们用以描述任何一种情感体验的语言都是绝对完整的吗？也许不是。这也是我们需要艺术的原因所在。

有一种方式可以评估我们对音乐的情感反应，那就是采用基本情感理论框架。情感研究者保罗·埃克曼和华莱士·弗里森（Wallace Friesen）提出了 6 种通用的、基本的具体情感：愤怒、恶心、恐惧、快乐、悲伤和惊讶。[23]这些基本情感被认为是通过适应性演化而来的：它们在我们身上激发起强烈的行为反应，帮助我们存活下来。当我们感到恐惧，我们会逃跑；当我们感到恶心，我们会回避；当我们感到快乐，我们会靠近；当我们感到愤怒，我们会抗争。使用这一框架，音乐心理学家通过采用

清单列表让受试者报告，当聆听音乐时他们感受到了哪些基本情感。[24]

　　然而，在我看来，对于我们在这里所做的考察，依赖基本情感似乎是不够的。首先，聆听音乐时，我们感受到的情感不会像现实生活中的愤怒、恐惧或恶心那样激发起行为反应。我们不会逃跑，我们不会抗争。从音乐中体验到的情感似乎与任何从远古进化而来的生存功能无关。其次，我们从音乐中感受到的情感似乎比这些为数不多的基本情感细微得多、丰富得多、复杂得多。

　　心理学家还可以使用一种多维度的方法评估人们对音乐的情感反应。在这里，情感可以用二维空间来标记，一个维度是效价（从积极到消极），另一个维度是唤醒度（从高到低）。[25] 因此，如图 4-1 所示，我们可以向听众呈现一个二维情感网格，让他们指出他们感受到的情感位于何处：从积极效价／高唤醒度（兴奋）到消极效价／高唤醒度（紧张）；从积极效价／低唤醒度（放松）到消极效价／低唤醒度（压抑）。这种方法基于詹姆斯·罗素（James Russell）提出的"情感圆环"模型，参见图 4-2。

图 4-1　情感网格

资料来源：Figure 1 from Russell, J., Weiss, A., & Mendelsohn, G. (1989). Affect grid: A single-item scale of pleasure and arousal. *Journal of Personality and Social Psychology, 57*(3), 493–502. Published by the American Psychological Association. Reprinted with permission.

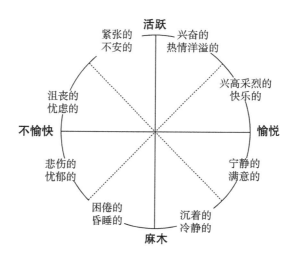

图 4-2 核心情感的圆环模型，横轴代表效价，纵轴代表唤醒度

资料来源：Figure 1 from Russell, J. A. (2003). Core affect and the psychological construction of emotion. *Psychological Review, 110*, 145–172. Published by the American Psychological Association. Reprinted with permission.

使用这种方法，当人们聆听音乐时，我们可以看到核心情感（唤醒度以及效价）发生了快速变化。[26] 音量和速度的变化可以预测人们感受到的唤醒度的变化，而且音量在其中具有显著效应。不过，我们还不太清楚的是，音乐上的变化与情感效价的变化有着怎样的关系。

不过，这种方法的问题在于其普适性。我们可以从考察情感效价和唤醒度开始，但如果我们想要理解人们从音乐中体验到的诸多饱满的情感，就不能停留于此。为了理解这些由音乐激发出来的情感，我们需要用到一系列具体而细腻的情感词，让人们指明自己的感受。在这方面，近期也是最全面的研究来自克劳斯·谢勒（Klaus Scherer）和马塞尔·岑特纳（Marcel Zentner）。[27]

他们首先从公开发表的关于情感研究的论文中选取了 500 个情感词，

并询问受试者，每个形容词是否足以描述"一种内在的情感状态，以至于为了描述这种情感，你会选择使用这个而非其他形容词"。通过挑出那些得到受试者认同的词语，该词语清单只剩下146种不同的情感词。然后，另外一组受试者要判断每个词语在何种程度上反映了从音乐中感知到的、被音乐引发的、在音乐之外体验到的情感。当然，受试者只能考虑没有歌词的乐曲。那些被受试者认为既不能从音乐中感知到也不能被音乐引发的情感词将被排除在外。

经过几轮迭代后，词语量减少到40个。它们在统计意义上被分成了9个组或者9个量度：惊叹（包括快乐、惊讶、感动等）；超越（包括受鼓舞、激动等）；温柔（包括爱、柔和等）；怀旧（包括怀旧、忧郁等）；平和（包括平静、沉思等）；有力（包括强劲、精力充沛等）；愉悦的激活（包括愉悦、有活力等）；紧张（包括不安、紧张等）；以及哀伤（包括悲伤、哀痛等）。需要注意的是，除了"快乐"和"悲伤"以外，这些词并没有体现"基本的"情感。这一词语清单如今被称为"日内瓦音乐情感量表"（the Geneva Emotional Music Scale），旨在理解我们从音乐中感受到的诸多细微情感。没有理由认为我们一次只能感受到一种情感，比如，当我们聆听理查德·施特劳斯的交响诗《查拉图斯特拉如是说》的著名开篇时，我们能同时体验到惊叹、超越和平和的情感。电影《2001太空漫游》也使用该乐曲作为开场配乐。

在谢勒和岑特纳的研究中，被提到次数最多的音乐情感是那些我们通常称为"审美情感"的东西：感动、怀旧、着迷、梦幻和温柔。受试者提到这些审美情感的次数常常多于提到日常生活中基本情感的次数。我们之所以称它们是"审美的"，是因为它们是受试者对艺术品做出的情感反应，但需要注意的是，人们也会把这些情感作为对大自然和某些生活事件的反应，比如，婴儿的出生、婚礼、毕业典礼，等等。

并非所有情感都能在同等程度上被感受到。人们很少提到能从音乐

中或者受音乐激发感受到诸如愧疚、羞耻、愤怒、压抑、焦虑、轻蔑、恶心、尴尬和嫉妒之类的负面情感。需要注意的是，这些词很大程度上属于社交情感词。大多数通过音乐被感受到的情感是积极情感，这一点是讲得通的：如果音乐不让我们感觉良好，为什么我们会自发地把如此多的时间花在听音乐上呢？不过，正如我将在第 7 章表明的，我们从音乐中感知到的悲伤也能让我们感觉良好。

受试者认为哪种类型的量表最容易让他们指认对音乐的情感反应呢？岑特纳和谢勒挑选出喜欢古典音乐的受试者，让他们听 16 段 2 分钟的古典音乐选段。受试者在三种量表上对他们的情感反应打分。第一种量表是我前面已经阐述过的"日内瓦音乐情感量表"；第二种量表是"差异情感量表"[28]（Differential Emotions Scale），一种列出了 10 种特定基本情感的量表，包括好奇、快乐、惊讶、悲伤、愤怒、恶心、蔑视、恐惧、羞耻和愧疚；第三种量表是罗素的"维度情感模型"[29]，其中的词语涵盖了积极效价和消极效价，以及高唤醒的组合度和低唤醒的组合度。受试者还被要求回答，哪个量表最好地体现了音乐在他们身上激发出的情感。结果是，他们更偏爱"日内瓦音乐情感量表"，考虑到该量表是专门测试人们对音乐的情感体验的，因此这种偏爱也许并不令人感到意外。我们还需要记住，受试者不是随机样本，他们都是热爱古典音乐的人。

对日内瓦音乐情感量表的偏爱表明，人们所报告的从音乐中感受到的情感是很丰富的，也是很细微的。（这一点与如下情况相反：人们会说，当他们欣赏视觉艺术时，他们只能感知和感受到为数不多的宽泛的情感类型。我们将在接下来的两章探讨这个问题。）前文所呈现的研究旨在理解人们报告的从音乐中感受到的极为丰富多样的情感。然而，如果我们想知道音乐为什么如此特别，也许我们需要问，音乐导致了哪些最强烈和最刺激的情感体验。音乐体验类似于心理学家亚伯拉罕·马斯洛[30]所描述的那些高峰体验吗？马斯洛让受试者描述他们人生中最美妙、最快

乐和最刺激的体验。受试者的回答是：全身心投入的感觉，失去对时空的意识的感觉，对超越性、好奇、敬畏和臣服的感受。

当音乐学者阿尔夫·加布里埃尔松（Alf Gabrielsson）让受试者描述音乐带给他们的最强烈的体验时，受试者谈到了情感。15%的受试者表示，他们有极为强烈的情感体验。一位女性受试者写道："音乐开始控制我的身体……神秘感和力量感牢牢抓住了我。我内心充满了巨大的暖意和热度……除此之外不存在其他感受……我的眼中饱含泪水……音乐让我从自己严肃的日常生活中解脱出来……音乐结束，我仍沉浸在喜悦的洪流中，就好像喝醉了一般……我有了宗教般的体验，而音乐就是我的上帝。"[31] 只有10%的受试者表示他们有准宗教体验，这种强烈的超越性体验就好像与神圣至高者同在一般。当这些体验被回忆时，人们声称感受到了自我的巨大价值。受试者将这类体验形容为独特的、奇妙的、难忘的，它们很难用语言来表达。他们还提到了生理反应，比如，流泪、战栗、颤抖、起鸡皮疙瘩；他们会觉得自己轻飘飘的；他们完全沉浸其中，就好像整个世界都消失了，时间凝固了；他们还提到产生了一种让自己臣服于这种体验的感觉。[32]

对音乐的巅峰情感反应更多地与积极情感而非消极情感有关。在这项研究中，72%的受试者提到了积极情感，但有23%的受试者提到了悲伤和忧郁，就本身的定义而言，后者不在马斯洛的高峰体验之列。

我们是否能够概括特定的音乐特征与特定的情感体验之间的关系，就像海芙娜对被感知到的情感所做的那样？通过呈现不同音乐类型的特征，以及让听众（大多数受过一定的音乐训练）对15种情感反应（比如，快乐–兴高采烈，悲伤–忧郁，等等）打分，帕特里克·贾斯林及其同事已经回答了这个问题。[33] 他们的研究结论如下：在评价音乐中出现的极端声学现象时，比如，乐曲的音量越来越大，或者速度越来越快，受试者提及次数最多的情感反应是惊讶。在评价用小提琴或大提琴（最像人

声的乐器）演奏的伤感舒缓的小调抒情曲时，受试者提及次数最多的情感反应是悲伤，这表明受试者听出了悲伤，然后以某种心理感染效应"捕获了这种情感"。在评价听到与婚礼和毕业典礼有关的乐曲时，受试者提及次数最多的情感反应是怀旧和快乐，这表明音乐能够激发情感，因为它能够激发与情感有关的记忆。在评价音乐中突然出现对旋律的破坏时，受试者提及次数最多的情感反应是焦虑。

关于受试者认为自己从音乐中感受到了什么情感，相关研究得出了如下四个结论：①如果我们想要理解音乐中所有细微的复杂性，具有高度差异性的量表能够更好地呈现从音乐中感受到的情感。②人们对消极情感的体验要远少于对积极情感的体验。③从音乐中感受到的情感可以极端强烈和有力，但这类情感是罕见的，正如在任何经历中获得高峰体验一样罕见。④在某些音乐特征与某些情感反应之间存在着一定的规律和关系，这一点至少适用于西方听众对西方音乐的反应。

我们能否区分在音乐中听到的情感与从音乐中感受到的情感

音乐理论家伦纳德·梅耶想知道，当我们说我们能从音乐中感受到情感时，我们是否误解了这个问题，也许我们只是在为我们听到的音乐所表达的情感命名。对此，他是这么说的："当一个听众表示他感受到这种或那种情感时，很有可能他只是在描述他认为该乐曲应该传递出的情感，而非他亲身体验到的情感。"[34]

当我们说听一首乐曲会让我们感到快乐时，我们真的感受到快乐了吗？还是说我们只是在声称，我们听出了音乐所表达的情感（因此，我们事实上误解了这个问题）？前文提到的生物学证据告诉我们，我们的确有

真实的感受。回答这个问题的另一种方式是，考察人们能否区分他们在音乐中感知（perceive）到的东西和他们从音乐中亲身感受（feel）到的东西。比如，人们通常认为，被感知到的情感比被感受到的情感更强烈。[35] 人们通常能感知到消极情感，但很少亲身感受到消极情感。[36] 对于我们感知为伤感的音乐，我们通常会做出积极的反应。我将在第 7 章探讨相关研究，在那里，我提出的问题是，为什么即便在表达出悲伤、恐惧或恶心等情感的情况下，艺术品仍然能够让我们产生积极的感受。感知到的情感和感受到的情感之间有着不完全重合的关系，这一事实表明，我们能够区分在音乐中听到的情感（比如，音乐听起来很悲伤）与从音乐中感受到的情感（比如，我们感受到一种怀旧的情绪）。这一结论应该可以缓解伦纳德·梅耶的担忧。此外，来自大脑和自主神经系统的相关证据也清楚地表明，聆听音乐的确可以在我们内心引发感受。

从音乐中感受到的情感很"特别"吗

康德将审美性愉悦与其他类型的愉悦做了区分，认为审美性愉悦是纯粹沉思的结果。[37] 这种区分导致了一种观点，即由音乐激发的情感是特殊的情感，不同于我们在音乐环境之外体验到的情感。在 19 世纪，英国音乐理论家埃德蒙德·格尼（Edmund Gurney）阐述了这种观点，他写道："人们永远能从音乐那里体验到强烈的情感，同时蔑视对体验进行分析，或者蔑视在最一般意义上用确凿的情感对体验做出定义的所有尝试……由音乐所激发的情感在音乐领域之外是无从体验的。"[38] 当我问一个业余音乐家朋友能否从音乐中感受到情感，我听到了类似的答案。他回答说，他没有感受到"情感"，但"能感受到音乐情感"。

音乐情感研究人员在音乐的日常功用、引发的基本情感（比如，快

乐、悲伤、愤怒）和审美情感（比如，敬畏、好奇、超越性、激动）之间做了区分。[39] 正如之前探讨的，在进化过程中，基本情感有可能在我们身上激发适应性反应，比如，当感到恐惧时，我们会逃跑；当感到快乐时，我们更容易与人相处；当感到愤怒时，我们会抗争。与基本情感不同，审美情感不会激发我们采取行动，只是邀请我们以康德的纯粹方式去品味和欣赏事物。

以上研究表明，我们可以同时从音乐中体验到基本情感和审美情感。关于从音乐中体验到的基本情感，人们提及次数最多的是快乐和悲伤。而在"日内瓦音乐情感量表"中，9 个情感量度中有两个分别是惊叹和超越。惊叹量度包括感动，而超越量度包括受鼓舞和激动。这些都不是基本情感，而是审美情感。正如前面提到的，岑特纳的受试者表示，除了能从音乐中感受到诸如快乐之类的日常基本情感，他们还能感受到审美情感。

然而，这产生了两个问题：①人们提到的从音乐中感受到的那些审美情感也能由非音乐情境激发吗？②当我们从音乐中体验到情感时，无论是各种基本情感还是审美情感，这些感受在主观体验上不同于由非音乐情境激发的同类型情感吗？

显然，第一个问题的答案是肯定的。根据定义，审美情感的产生原因是我们发现了美妙的、启发性的和有灵性的事物。当被问及审美情感体验是不是音乐独有的，加布里埃尔松研究中的受试者说，[40] 他们在其他情境下也能感受到这些审美情感——不仅能从音乐中体验到感动、敬畏和好奇，还能从其他艺术形式、大自然、宗教体验以及人际关系的高峰体验中获得这些感受，比如，怀抱一个新生儿，或者坠入爱河。

第二个问题要更难回答一些，因为它关于情感的主观意识体验，即"感受质"（qualia）。回答这个问题的唯一办法就是让受试者内省。考虑这样一个常见案例：当聆听音乐时，我们会感受到悲伤这一基本情感——假设这种悲伤并非完全或者部分来自由音乐激发出的对悲伤事件的回忆。

我们知道，我们感受到的悲伤是由音乐造成的，而不是来自"实存世界"的某个场景。这有点像是对虚拟现实或者小说做出反应（小说也可以被视为一种虚拟现实）。我们知道，我们的悲伤不是由任何实存的东西、任何我们必须要应对的东西造成的。我们只是在处理虚拟的情感体验。

我想表达的意思是，来自音乐的悲伤和来自生活的悲伤是两种非常不同的感受，因为我们知道让我们分别产生这两种感受的情景是不同的。我们可以让自己从音乐中感受到悲伤，因为我们知道自己不需要对这种情感做出回应；我们知道它不是对"实存"事件的反应，我们只是在品味它。当我们聆听音乐时，我们能够体验到"间接情感"（vicarious emotions）。[41] 间接情感可以是愉悦的情感，与来自真实生活事件的直接的悲伤情感不同。用哲学家斯蒂芬·戴维斯的话说，[42] 从音乐中感受到的悲伤缺乏"生活意蕴"（life implications），它是纯粹和无瑕的；而来自真实生活事件的悲伤伴随着焦虑，因为我们知道我们需要想办法处理好这种情感及其相应的事件。也许这也是为什么相较于对音乐做出的情感回应，人们在对生活事件做出悲伤和快乐的评价时明显表现得更极端。[43]

通过艺术体验到的悲伤意味着被体验到的悲伤来自想象空间，因此艺术带来的悲伤体验从主观感受上来讲就不同于我们称之为"真正的悲伤"（real sadness）的东西。塔利亚·戈德斯坦（Thalia Goldstein）用电影阐明了这一点。[44] 她向受试者呈现了虚构或者非虚构电影，然后让受试者评价他们看完这些电影后的悲伤程度。他们还要评价当他们回忆起自己个人生活中的悲伤事件时感受到的悲伤程度。在评价对两类电影和个人事件的情感反应时，受试者认为自己感受到的悲伤程度是一样的。然而，对个人事件的情感反应不同于对电影的情感反应，前者还会激发焦虑感。从电影中感受到的悲伤是一种纯粹的悲伤，是我们将自己投射到他人世界的一种悲伤，不伴随令人厌恶的自我焦虑感。这就是为什么戈德斯坦把她的论文命名为"纯粹悲伤的快乐"（The Pleasure of Unadulterated

Sadness）的原因。当然，有时候当音乐激发出一种情感时，会同时激发起对生活事件的回忆，从而产生同样的情感。如果我们从音乐中感受到悲伤或怀旧情绪，随后想起发生在个人身上的悲伤事件，那么这种悲伤就不再是来自音乐的悲伤，而是被回忆中的生活事件所激发出的悲伤。

　　音乐神经科学家阿尼卢德·帕特尔（Aniruddh Patel）对我说过，也许我们不应该对从音乐中感受到的悲伤和由音乐唤起的回忆所激发的悲伤之间做出绝对区分。他相信，两种悲伤都能被同时体验到，从音乐中感受到的悲伤可以让我们体验到我们与"人类生活中更宏大的情感，而不只是与自己生活中的情感"发生了关联。[45]

　　我们能否对积极情感（从音乐中感受到的快乐与从生活事件中感受到的快乐）做出同样的区分，我不敢肯定。除了快乐，积极情感还包括敬畏、惊叹、超越、感动等审美情感。也许，当人们从审美体验（音乐、视觉艺术、舞蹈、戏剧、大自然），从宗教体验，甚至从类似怀抱一个新生儿之类的人际关系中感受到前述的各种审美情感时，其感受是一样的。审美情感不需要我们采取行动，只需要我们品味。无论是从音乐中还是从海洋中体验到积极的审美情感，这些感受很可能都是一样的。

　　那么，当我的音乐家朋友说他无法从音乐中感受到"情感"，只能感受到"音乐情感"，他想表达什么意思呢？他可能想表达，他无法感受到诸如快乐和悲伤之类的基本情感，但可以感受到更加细微的、诸如怀旧和梦幻感之类的情感；或者他可能想表达，当我们知道这些细微情感来自音乐而非来自生活时，它们感受起来是不同的。

对音乐的情感反应：习得还是天生

　　我们对音乐的情感反应是从文化中习得的，还是天生的？这个问题可

以用两种方式来回答。我们可以问音乐专家与音乐业余人士是否感受到了同样的情感。我们还可以问，在文化上与世隔绝、从未听过西方音乐的族群对西方音乐的情感体验是否与那些熟悉西方音乐的人的情感体验相同。

音乐专家

当我们对音乐家和非音乐家从音乐中感受到的情感类型进行比较时，令人惊讶的是，答案并没有很大差异。在岑特纳及其同事的研究中，受试者包括很多音乐家，正是这些音乐家让他们得出结论：从音乐中感受到的审美情感超过了基本情感。贾斯林及其同事则研究了非音乐家群体，让受试者报告他们的日常情感以及这些情感是否与音乐有关。[46] 在两周内，受试者每天会被随机抽查 7 次，他们可以使用一张列有 14 个情感词的清单。研究结果表明，受试者最经常从音乐中体验到的 10 种情感是快乐、享受、放松、平静、有趣、感动、怀旧、爱、感兴趣、渴望。其中，快乐被提到的次数最多，超过了一半的比例。尽管相较于岑特纳等人提供的清单，这项研究包含的审美情感词相对较少，但它包含了"感动"这一审美情感。

我们无法直接对比岑特纳和贾斯林的研究，因为两个研究团队没有向他们的受试者呈现相同的情感词清单。不过，有一项研究直接比较了音乐家和非音乐家的情感反应，研究人员让受试者对诸多时长为 30 秒的音乐片段按照其所激发的情感进行分组，[47] 但受试者不用说出他们体验到的情感。非音乐家受试者分出了 8 个不同的组别，有意思的是，音乐家受试者也分出了 8 个不同的组别，并且和非音乐家为同一组别选出的音乐片段有较高的重合度。

这些研究表明，非音乐家和音乐家对于音乐的情感体验没有太大差异。但仍有可能存在的情况是，对于音乐家和非音乐家而言，情感产生的方式是不同的。我猜测，对音乐的理解力或敏感度有限的人更有可能

用"白日梦"般的体验来回应音乐，并将个人记忆与音乐关联起来。比如，我就属于非音乐家，听到伤感音乐时，我会联想起我生活中的悲伤事件，而这会让我感到悲伤。那些对音乐结构有着专业理解的人更容易听到对乐曲预期的破坏，并对此做出反应，而这仅仅是因为他们知道自己的预期是什么。他们更容易对乐曲中不同乐段之间的互动做出情感反应。

文化隔绝群体的反应：偏爱协和？

对于自身所在文化的音乐的熟悉能够塑造我们的情感反应吗？或者，这些情感反应是普适的、独立于文化的吗？我们经常对于协和（consonance）音乐是否引发愉悦反应提出这一问题。我们知道，西方人认为，相比类似由升 D 调和 E 调构成的小二度非协和和弦，类似由 B 调和升 F 调构成的纯五度协和和弦更令人愉悦。我们是否可以认为，这种现象要么来自熟悉效应（我们更经常听到协和和弦），要么来自习得的联想（协和是好听的，不协和是不好听的），因而是一种文化的产物？还是说，这种偏好是天生的？

在上一章，我探讨了对文化上与世隔绝的喀麦隆玛法部落的一项研究。[48] 在这里，我将回到这一研究，因为研究人员向玛法人和西方受试者均呈现了玛法音乐和西方音乐，并问他们从每一类音乐中感受到多大程度的愉悦。除了原版音乐，研究者也会给受试者播放两种非协和版本，一种升一个半音（从邻近的音调变成下一个音调，比如，从 C 调变成升 C 调，或者从 E 调变成 F 调），另一种降一个三全音（下降三个全音调，比如，从升 F 调到 C 调）。如果协和与愉悦之间的关联是普适性的，并能归于人类的听觉系统，正如德国物理学家赫尔曼·冯·亥姆霍兹所相信的，[49] 那么玛法人应该像西方人那样，将协和版本视为更让人愉悦的版本。然而，如果这种关联只是西方人的习俗，那么玛法人应该不会表现

出对协和版本的偏爱。结果是：玛法受试者和西方受试者都认为，协和乐曲比非协和乐曲更令人愉悦，这导致研究人员得出结论，协和与愉悦之间的关联是一种自然关联，而非文化关联。然而，西方受试者还是表现出了对协和音乐更强的偏爱：无论是西方音乐还是玛法音乐，相比玛法人，西方人认为协和音乐要令人愉悦得多，而非协和音乐带来的不愉悦感也要强烈得多。从协和中感受到的愉悦也许有某种生理原因，但这种天生倾向似乎在那些熟悉西方协和音乐的人身上被放大了。

关于这个问题，新近的一项跨文化研究支持了人们对协和音乐的偏爱更多由文化造成而非天性使然的观点。认知科学家乔希·麦克德莫特（Josh McDermott）和人类学家里卡多·戈多伊（Ricardo Godoy）研究了位于玻利维亚亚马孙雨林中的提斯曼人（Tsimane）部落，[50] 他们相信，由于很少接触广播，提斯曼人完全没有接触过西方音乐。提斯曼音乐没有和声或者复调，也没有乐队演出；他们的音乐同一时间只能演奏单音旋律。由于提斯曼人没有接触过西方音乐，音乐没有和声和复调，因此，他们应该对协和与非协和没什么概念。

研究人员向提斯曼受试者播放了协和和弦和非协和和弦，并让他们评价对这些曲子的喜爱程度，他们没有表现出偏向性。正如另一项控制测试表明的，他们之所以没有对协和和弦表现出偏爱，并不是因为他们没有区分能力。在控制测试中，研究人员让提斯曼人评价舒缓和刺耳曲子的愉悦度。与西方人一样，他们偏爱舒缓的曲子，这表明他们没能区分协和与非协和和弦的原因不在于无法理解研究人员的指令，也不在于对曲子不熟悉。这些研究可能表明，人类对协和的偏爱不是天生的，这不是人类听觉系统的产物，而很有可能取决于是否接触过有协和和弦的乐曲。

罗伯特·萨托雷（Robert Zatorre）提出了另一种解释。[51] 对协和音乐的偏爱可能是人类天生的，只不过提斯曼人在成长过程中失去了这种偏好，因为他们从未听过和弦。我们知道，类似的现象也发生在对音位

对比的感知上：人类天生就有能力区分语言中用到的诸多辅音，但这种能力受到婴儿所在语言环境的影响。当这种区分能力在婴儿身处的语言环境中没有多大意义时，这种能力就会变弱。[52]

人类天生偏爱协和的进一步证据来自对聋哑父母生下的只有两天大的婴儿的一项研究。[53] 这些婴儿在子宫里没有听到过父母的声音，而协和偏好理论假定这种偏好来自婴儿出生前听过其他人讲话时发出的泛音。[54] 然而，这些聋哑父母生下的婴儿似乎更喜欢听原版的莫扎特小步舞曲，而不是修改后的、非协和的版本，他们的表现与非聋哑父母生下的、出生天数相同的婴儿没有差异。这项研究表明，偏爱协和是天生的，而非由婴儿在子宫中的感官体验塑造。当然，仍然存在这样一种可能性：这些婴儿也可能在子宫里听到过一些西方音乐，尽管他们在子宫里听到的声音显然不如非聋哑父母生下的婴儿那么多。

小结：音乐能够激发非典型的情感

我们将音乐视为善物，它能让我们平静，受到启发，也能将人们联结在一起，让我们快乐。但《纽约客》的音乐评论家亚历克斯·罗斯（Alex Ross）在 2016 年指出，音乐并非总是被人们视为性本善的东西。[55] 由于音乐具有强大的激发情感的力量，并且由于我们无法回避这种力量，因此它也会被用来作恶。美国中央情报局就将重金属音乐作为对听觉的一种折磨。罗斯引用了作家和大屠杀幸存者普里莫·莱维（Primo Levi）讲述的故事：奥斯维辛集中营的囚犯在干完苦活后回到营地，然后被强迫跟着欢快的波尔卡音乐[⊖]跳舞。这是另一种形式的折磨。罗斯还讲述了他采访伊拉克战争老兵的故事，这些老兵在前线听激烈的"铁血战士"

　　⊖　一种捷克民间舞曲，一般为二拍子、三部曲式，节奏活泼跳跃。——译者注

般的音乐，以克服对敌人的共情。音乐可以用于可怕的目的，这一事实提醒人们，音乐有着激发强烈情感的力量。就伊拉克战争老兵的例子而言，音乐可以用于激发一种强烈的情感，从而压制另一种强烈的情感。

然而，对音乐做出的各种情感反应是"真实"的情感吗？当然，它们是真实的情感，但它们不属于典型情感。对音乐情感所做的研究必定是一般情感理论的一部分。任何情感理论必定能够解释我们的典型情感，比如，当我们看到一头熊时，我们会产生恐惧感，这种感受会促使我们逃跑；或者当我们与长期失联的家人重逢时，我们会感到喜悦。同时，任何情感理论必定也能够解释非典型情感。对艺术品的情感反应就是非典型情感，因为我们不需要做出任何行为；我们对诸如音乐和抽象艺术等纯粹的非表征性艺术品做出的反应更是非典型的，因为我们所体验的这类艺术不涉及任何通常能产生情感的人类经历。对于这类非典型情感，直接的进化论解释可能并不适用。

对音乐的情感体验比对视觉艺术的情感体验更强烈吗？关于听觉，存在着比视觉更能激发情感的东西吗？听觉具有激发情感的强大力量，关于这一点，一个有趣的口头证据来自那些在成年后失去了听觉的人，他们表示，失去听觉就像对整个世界"失去了感知"。[56]

相比我们在音乐研究中的发现，视觉艺术研究揭示出，视觉与情感之间的关联度没那么强。我们可以推测为什么音乐可以比视觉艺术激发更强烈的情感。首先，这与人类嗓音有关。音乐表达出的悲伤、渴望和欢乐与人类嗓音表达出的同样情感类似。其次，这与时间有关。我们在博物馆观赏一件视觉艺术品可能只需要三秒钟，但我们却可以长时间听一首曲子，因为音乐可以反复听。最后，这与环绕感有关。我们可以将视线从一幅画作转移开，但我们却无法做到听而不闻。

在接下来的两章，我将考察由视觉艺术表达和激发的情感，并探究纯粹的抽象形式和色彩是如何传递和引发情感的。

色彩和形式

视觉艺术的情感内涵

声音这种抽象的存在是如何表达情感的？这是我们在第 3 章探讨的问题，现在我将针对视觉艺术探讨同样的问题：对形式、线条、色彩和纹理的抽象化安排是如何表达情感的？

几乎没人会否认画作能够表达情感。当我们欣赏一幅油画或者素描时，无论它是抽象的，还是具象的，我们都会忍不住评论说，它是悲伤的、快乐的、悲痛的、冲突的、不安的、平静的，我们会欣然为它赋予这些情感特征，同时完全知道，这些特征并非该画作本身所拥有的特征。也就是说，它真实的色彩、纹理、大小或内容并不具有情感，就像我们知道，一首悲伤的乐曲就其本身而言并不具有悲伤的情感一样。这些是我们通过直接观看而感受到的情感特征，然而我们知道，这些情感特征仅在比喻意义上被具有物理属性的画作所拥有。用纳尔逊·古德曼的话说，当一幅画被观者视为艺术时，那个观者就注意到了它在比喻意义上表达出来的情感特征。对古德曼而言，这是区别于具象表征的一种象征形式。

图像能以三种非常不同的方式表达人类情感。第一种方式是通过在画面内容中描绘我们视为快乐（比如跳舞）、愤怒（比如打斗）的场景，或者

通过描绘带有情绪的面部表情来做到这一点。让一个 4 岁的孩子画一幅欢快的画，她有可能会画一张微笑的脸；让她画一棵"快乐"的树，她可能会在树上画一个微笑的表情。[1] 这个孩子通过图像内容呈现情感而在画作中创造了情感。显然，图像表达情感的一种方式是在自身内容上完成的。这种方式不是我要在这里重点探讨的。一首带有悲伤歌词的歌曲表达了悲伤，这一事实不会造成什么哲学上的困惑。歌曲和图画都能表达情感。

图像表达情感的第二种方式是在比喻意义上完成的。通过描绘事物，我们能将该事物与某些情感关联起来，比如，描绘荒凉或者苍翠的风景。一幅描绘航行在惊涛骇浪上的船只的画作表达了一种消极的情感基调，因为这种场景是狂暴的、可怕的；而一幅描绘苍翠风景的画作表达了一种积极的情感基调，因为它是吸引人的，充满了生活气息。在写给弟弟提奥的一封信中，文森特·凡·高描述了一幅画，[2] 画里有一棵光秃的树，它多节而错乱的树根"痉挛般地紧抓着土地，但有一半被风暴摧毁了"。他说他想用"黑色的盘根错节的树根"表达生活中的挣扎。我把这种表达方式称为比喻性的，因为一棵树或者一片风景本身是没有情感的。这些都是通过具象表征来表达情感的例子。画中的树根是具象的，而树根紧抓土地则表达了生活中的挣扎。

图像的情感表达还可以完全独立于表征内容，而纯粹基于其形式特征，比如，色彩、线条、纹理和构图，这就是图像的第三种情感表达方式。抽象表现主义画家马克·罗斯科说过，他对形式和色彩本身并不感兴趣，相反，他说："我只对表达基本的人类情感感兴趣，比如，悲伤、喜悦、无奈，等等。很多人看到我的画时会崩溃流泪，这一事实表明，我传递出了那些基本的人类情感……在我的画作面前哭泣的人感受到了当我画它们时所感受到的宗教般的体验。"[3]

罗斯科用黑色和白色颜料创作的三联画参见图 5-1。他的标志性风格是，画作由巨大的、色彩丰富的、颇具氛围感的、边缘柔和模糊的矩形区

域（通常有两个，一个覆盖在另一个上面）构成，看上去像是在漂浮着。1945 年 7 月 8 日，在写给《纽约时报》艺术编辑的一封信中，罗斯科写道，他的画作是"人类对自己更为复杂的内心世界的新知与图像化表达"。[4]

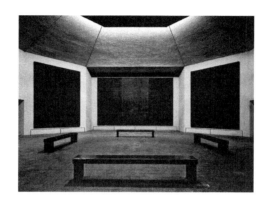

图 5-1　马克·罗斯科创作的深色画作，展出于得克萨斯州休斯敦的罗斯科教堂

资料来源：Photo by Hickey-Robertson. Reprinted with permission of the Rothko Chapel. © 1998 Kate Rothko Prizel & Christopher Rothko/ Artists Rights Society (ARS), New York.

艺术评论家和策展人柯克·瓦恩多（Kirk Varnedoe）将他在"梅隆讲座"⊖中关于抽象艺术的演讲内容汇编成书，并取名为《虚无之画》（*Pictures of Nothing*）。他认为，抽象艺术是一种具有深刻内涵，能够表达广泛情感和想法的视觉语言。他将抽象艺术形容为"表达的基本形式……一种发明和解释的传统，该传统已经变得格外精良和复杂，包含了一系列令人惊叹的水滴、色斑、污点、色块、色砖和空白油画布，它们能抓住和传递难以察觉的、细微的、易逝的、微弱的生命状态和意义"。[5]这番话让人回想起克莱夫·贝尔将艺术视为"意蕴形式"的定义。[6]

⊖ 由美国政治家兼商业巨头安德鲁·威廉·梅隆的子女于 1949 年创立的美术系列讲座，旨在将当代最优秀的美术思想和学术成果呈现给美国听众。——译者注

能在抽象艺术中表达情感的那些形式特征同样能在具象艺术中见到。艺术心理学家鲁道夫·安海姆（Rudolf Arnheim）考察了两幅静物画的主要线条，一幅由塞尚创作，另一幅由毕加索创作，以表明这两幅画何以仅通过它们的线条特征就能表达出非常不同的感受，参见图 5-2。[7]塞尚所创作的静物的基本几何形状是水平线和圆形，给人的感觉是稳定而安静。毕加索用的是斜线和尖锐轮廓，给人的感觉是不稳定和痛苦。安海姆还以米开朗基罗在西斯廷教堂穹顶上创作的壁画《创世记》为例。亚当的身体是用被动的凹形曲线来描绘的，而上帝则以富有活力的前倾姿势将手伸向亚当。这种能量上的对比是通过两种身体姿态所具有的不同的表达力量呈现出来的。

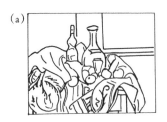 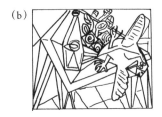

图 5-2　鲁道夫·安海姆考察了保罗·塞尚（a）和巴勃罗·毕加索（b）创作的静物画，表明仅通过不同的线条特征就能让画作具有不同的表达特征

资料来源：Figure 269, Diagrams A and B, p. 459, from *Art and Visual Perception: A Psychology of the Creative Eye*, Fiftieth Anniversary, by Rudolf Arnheim. © 2004 by the Regents of the University of California. Published by the University of California Press. Reprinted with permission of University of California Press.

我们何以认为画中哭泣的人是悲伤的，我们又何以认为一幅描绘荒凉风景的画作表达了悲伤，对这些问题做出解释并非难事。更难回答的问题是，我们如何能够通过构图结构识别出画作想要表达的情感，正如安海姆提

到的塞尚和毕加索的画作；当画作完全不包含具象内容，只包含线条、色彩和形状时，就像罗斯科的作品，我们又如何通过它们识别其中蕴含的情感。

在本章，我将提出两个问题。第一个问题是，如果我们的确能在抽象艺术中感知到情感（我们的确可以），那么这种感知是普适的、独立于文化的，还是说它是任意的和习得的？后一种情况与以下情况类似：如果我们在英语环境中长大，我们就能学会将"apple"的发音与真实的苹果关联起来，如果我们在法语环境中长大，我们就能学会将"pomme"的发音与真实的苹果关联起来。第二个问题是，我们能从抽象艺术中感知到情感，这种倾向是否属于一种更大的倾向的一部分，即我们具有识别简单的线条和形状所表达的比喻性含义的倾向吗？

感知画作中的情感：是社会习俗还是普遍存在的天生能力

有两位艺术理论家就如下问题产生了分歧：在视觉艺术中感知情感的能力应该归因于任意的联想，还是应该归因于人们普遍能在视觉形状的结构与情感体验之间感知到相似性？鲁道夫·安海姆继承了德国唯心主义传统，相信存在着基本的、本质的生命形式，这些形式是天生的，指导着我们如何看待这个世界。这种观点也能在格式塔心理学领域见到，该心理学提出的假说是，存在着"好"的形式，比如，整齐形式、简单形式、平衡形式、有组织形式，而我们已经进化出了识别和创造它们的能力。相反，纳尔逊·古德曼继承了英美经验主义哲学传统，认为我们生下来是一块白板，我们的所知和所感完全基于习得和感知的经验。

古德曼拒斥空洞的相似性概念，认为每个事物能以诸多方式与其他事物相似。[8]当我们认为两个事物尤为相似时，这仅仅归因于一种习得的

关联。因此，他得出如下结论：我们之所以能从罗斯科深色的画作中感知到情感，是因为我们已经学会了将悲伤与深色关联起来，而我们本来也可以学会将悲伤与明亮或中性色彩关联起来。如果拿音乐做类比，大调与快乐、小调与悲伤的关联也可以是习得的，尤其在考虑到 6 岁以下的孩子无法建立类似关联的情况下。[9]

鲁道夫·安海姆认同相似性概念，他相信艺术品的结构能够传递出情感，同时，我们无法做到不让自己感知到这些情感。"习得"（就这个词的准确意义而言）与我们的这种感知能力无关。我们在一幅画中感知到的东西是动态的。我们能看到运动、重量和力量。这些动态之力就是传递出画作情感特征的东西。由于在塑造我们身体行为（不仅是身体姿势，还包括面部表情和书写）的力量与塑造我们心智状态的力量之间存在着一种结构相似性，这些特征能被我们及时而直接地感知到。当我们看到一棵枝条下垂的柳树时，我们会感到悲伤，因为它的消极姿态与我们悲伤时的站立姿态相似；我们会把火焰视为奋斗的象征，因为它们火光冲天的状态在结构上类似于我们为某个目标努力奋斗的状态。

心理学家已经介入了这场争论，他们想通过实验，看看人们能否就抽象绘画所表达的情感达成某些共识。答案是，仅就某些抽象画而言，人们的确能在非常广泛的情感类型上达成共识，比如，快乐和悲伤，或者消极和积极的情感效价、情感基调。戴维·梅尔彻（David Melcher）和弗朗西斯卡·巴齐（Francesca Bacci）让受试者在 7 分制量表（从消极到积极）上对 500 幅画作进行评价。[10] 对于大多数画作，受试者要么给出了一致的中性评价，要么产生了分歧，有些人给出了积极评价，有些人给出了消极评价。（需要注意的是，这与音乐研究的情况不同，在音乐研究中人们能就积极情感和消极情感达成高度共识。）然而，受试者一致认为表达了积极情感的画作在视觉特征上总是不同于那些被一致认为表达了极为消极的情感的画作。前者有着明亮的色彩、互补色系对比，以及简单规整的形式，

后者则是深色的，包含了非规整的特征。同时，研究人员也能够训练计算机判断出人类从线条、形状和色彩信息创作的画作中感知到的情感，这表明人们从某些抽象画作中感知到的情感可以基于画作中客观的可感知特征。

　　我们知道，在看完有面部表情的图像之后，我们可以在另一张中性无表情的面孔上感知到相同的表情。[11] 梅尔彻和巴齐表明，抽象画作也能做到这一点：受试者在看完被其视为快乐的抽象画作 800 毫秒后，能在无表情的面孔上看出更为积极的情感；而受试者在看完被其视为悲伤的抽象画作后，能在无表情的面孔上看出更为消极的情感。[12] 另一项研究表明，当我们观看被归为消极基调的画作时，我们的皱眉肌群将被激活；当我们观看被归为积极基调的画作时，我们的微笑肌群将被激活。[13]

　　要想验证我们是天生就能感知和认同画作的表达特征，还是我们必须在后天才能学会如何感知它们，一种方法是对年幼孩子的反应进行测试，另一种方法是比较不同文化人群的反应。如果孩子能就抽象艺术表达的情感内容达成一致，这就验证了安海姆的观点。如果来自不同文化的人群也能达成一致，这就更加强化了安海姆的观点。

　　当我刚进入艺术心理学领域时，我测试了 5～10 岁的孩子感知抽象艺术情感的能力。[14] 为了创建用于测试的画作池，我们首先向一群成年受试者呈现了一系列抽象画作，并让他们判断每幅画作是否显著表达了快乐、悲伤、兴奋或平静等情感。我们采用了有 90% 的成年受试者都能达成共识的画作，制作了 16 对彩色幻灯片，每一对幻灯片都呈现了情感上的强烈对比（快乐与悲伤，兴奋与平静）。比如在一对幻灯片中，我们选取了由米罗⊖创作的彩色画，成年受试者认为它表达了快乐情感，而与之配对的是由苏拉热⊜创作的黑色画，它被视为表达了悲伤情感。

　　⊖　胡安·米罗（Joan Miro），西班牙画家、雕塑家、陶艺家，超现实主义的代表人物。——译者注

　　⊜　皮埃尔·苏拉热（Pierre Soulages），法国画家、雕塑家，"无形式艺术"运动的代表人物。——译者注

连 5 岁的小孩也能在统计显著意义上与成人的选择达成一致。令人惊讶的是，孩子们甚至能够通过指认形式特征对他们的选择做出解释（比如，这幅画有明亮的色彩，那幅画有颜色更深的线条）。他们不仅能在做出配对后描述画作的形式特征，而且在做出正确配对后进行推理解释的概率是他们做出错误配对时的两倍。孩子们做出的配对以及他们为此提供的理由表明，即使 5 岁的小孩也对形式特征有着相当程度的敏感，而正是画作中的这些形式特征表达了情感。

这类任务可以被设计得更有难度，也可以被设计得更为容易。当所有画作被一次一幅地呈现给受试者时，任务难度相比画作成对显示时更难了。理查德·乔利（Richard Jolly）和格林·托马斯（Glyn Thomas）向小孩和青少年呈现抽象画，并让他们为每幅画标注快乐、悲伤、兴奋或平静等标签。[15] 在此之前，成年受试者曾用这 4 种情感评价了这些画作，最终只有那些他们能够显著达成一致的画作被采用。5 岁的小孩只对快乐的画作与成年人做出了一致的评价，这一测试结果高于随机水平，表明他们的评价并非依赖猜测；7 岁的小孩对于除了悲伤的画作之外的所有画作的评价均与成年人一致。大于 7 岁的孩子能成功地对所有类型的画作做出与成年人一致的评价。如果让孩子们将画作与显示快乐、悲伤、兴奋和平静的面部表情的图像进行配对，这项任务会变得更容易。通过采用这种方法，并将抽象作品与通过比喻表达了情感的具象作品（比如，梵·高那幅描绘了一双破旧鞋子的画，但不包括肖像画）混合在一起，塔拉·卡拉汉（Tara Callaghan）发现，5 岁的小孩能在高于随机水平上与成人艺术家做出的配对保持一致，而且相比于兴奋和快乐这两种情感，这种一致性在平静和悲伤的作品上体现得更为明显。[16] 在成人对该任务做出示范，并且当画作是由孩子创作时，甚至 3 岁的小孩也能成功配对。[17] 图 5-3 显示了这项研究用到的 4 幅画，每一幅表达了 4 种情感中的一种。

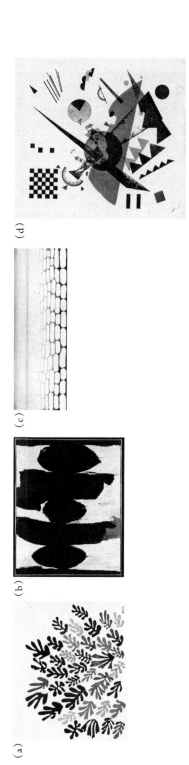

图 5-3　卡拉汉使用的画作（Callaghan, 1997）：（a）亨利·马蒂斯⊖创作的色彩明亮的画作，表达了快乐的情感；（b）罗伯特·马瑟韦尔⊜创作的深色画作，表达了悲伤的情感；（c）乔治亚·奥基夫⊜创作的云景画，表达了平静的情感；（d）瓦西里·康定斯基⑩创作的表达兴奋情感的画作

资料来源：(a) Henri Matisse (1869–1954) © Copyright. *La Gerbe*, 1953. Ceramic, Ceramic tile embedded in plaster, 108 × 156 in. (274.32 × 396.24 cm); weight: 2,000 lbs. Gift of Frances L. Brody, in honor of the museum's twenty-fifth anniversary (M.2010.1). © Succession H. Matisse, Paris I/ARS, NY. Los Angeles County Museum of Art. Digital Image © 2018 Museum Associates/LACMA. Licensed by Art Resource, New York. © 2018 Succession H. Matisse/Artists Rights Society (ARS), New York.

(b) Robert Motherwell (1915–1991) © VAGA, New York, NY. *Elegy to the Spanish Republic, No. 35*, 1954–58. Oil and magna on canvas, 30 × 100 1/4 in. (203.2 × 254.6 cm). The Muriel Kallis Steinberg Newman Collection, Gift of Muriel Kallis Newman, in Memory of Albert Hardy Newman, 2006 (2006.32.46). The Metropolitan Museum of Art. Image copyright © The Metropolitan Museum of Art. Image source: Art Resource, New York. Rights and Reproduction: Art © Dedalus Foundation/Licensed by VAGA, New York, NY;

(c) Georgia O'Keefe (1887–1986) © ARS, New York. *Sky Above Clouds, IV*, 1965. Oil on canvas, 243.8 × 731.5 cm (96 × 288 in.). Restricted gift of the Paul and Gabriella Rosenbaum Foundation; gift of Georgia O'Keeffe, 1983.821. Artist's © The Art Institute of Chicago. Photo credit: The Art Institute of Chicago/Art Resource, New York.

(d) Vasily Kandinsky. *Orange*, 1923. From a private collection. © 2018 Artists Rights Society (ARS), New York. Photo Credit: HIP/Art Resource, New York.

⊖ 法国画家、雕塑家，野兽派主要代表人物，以使用鲜明、大胆的色彩而著名。——译者注

⊜ 美国画家，以抽象表现主义绘画以及有关现代艺术的论著而著名。——译者注

⊜ 美国现代主义艺术家。——译者注

⑩ 出生于俄国的法国画家和美术理论家，与皮特·蒙德里安和卡西米尔·马列维奇一起，被认为是抽象艺术的先驱。——译者注

托马斯·卡罗瑟斯（Thomas Carothers）和霍华德·加德纳（Howard Gardner）进行了一个更为困难的任务。[18]他们向孩子们出示了图5-4中的场景——它通过一些物体（乌云、停业的商店、弯腰的人）表达了悲伤的情感，并让孩子们从另外两幅画（见图5-5）中选取最合适的一幅来继续完成图5-4中的画，其中一幅画着一棵下垂无叶的树和一朵凋谢的花（表达了悲伤），另一幅画着一棵繁茂挺拔的树和一朵盛开的花（表达了快乐）。7岁的孩子对这两幅画的选取比例是一样的，表明他们没能意识到被选取的画所表达的情感应该契合图5-4所表达的情感。不过，10岁的孩子就能成功做到这一点，他们选取了枯树和残花。理查德·乔利和格林·托马斯做了同样的实验，但这一次他们只是问孩子图5-5中的树和花哪个表达了悲伤，哪个表达了快乐，这一次就连4岁的孩子也能将枯树和残花视为悲伤的象征。[19]因此，在卡罗瑟斯和加德纳的研究中，孩子们面临的问题在于他们无法意识到情感表达对于完成一幅画的重要性。

图5-4　一幅表达了悲伤的画

资料来源：Figure 5 from Carothers, T., & Gardner, H. (1979). When children's drawings become art: The emergence of aesthetic production and perception. *Developmental Psychology, 15,* 570–580. Published by the American Psychological Association. Reprinted with permission.

图 5-5　繁茂的树和盛开的花 vs 无叶的树和凋谢的花

资料来源：From Figure 1 in Jolley and Thomas (1995). Reprinted by permission of John Wiley and Sons and Copyright Clearance Center. From Figure 1 of Jolley, R. P., & Thomas, G. V. (1995). Children's sensitivity to metaphorical expression of mood in line drawings. *British Journal of Developmental Psychology*, 13(4), 335–346. ® 1995 The British Psychological Society.

　　这些研究显示了人们对画作的表达性特征的广泛认同，同时也要注意到，这些研究只考察了几种情感。显然，如果研究人员让受试者就细微的情感（比如，一幅画是否表达了渴望、伤感、哀痛或怀旧）做出区分，分歧就会大得多。不过，就快乐、悲伤、平静、兴奋和愤怒等基本情感而言，成人与孩子都证实了安海姆而非古德曼的观点，即这些关联不是任意的。当我们紧接着转而考察人们对简单视觉形式而非真实的画作或素描的表达性特征的感知时，我们甚至发现了更强有力的证据，表明这些关联是天生的，而非习得的。这些证据体现在跨文化的认同中。

艺术中的情感感知是将情感内容归因于简单视觉形式的更广泛倾向的一部分吗

　　根据安海姆的看法，视觉艺术总是能表达情感，因为我们总能在客

体和场景中感知到情感。这不仅适用于具象艺术，比如，亚当和上帝身体的位置，或者塞尚或毕加索所画静物的位置，也适用于非具象艺术。因此，并不真正存在纯粹形式这种东西。所有形式都具有表达意义。人们能够就这些意义是什么达成一致。之所以人们能达成一致，是因为我们可以直接感知任何类型的视觉体验和情感体验之间的结构相似性。

悲伤、疲惫和奋斗都是生命的特征。一张皱巴巴褪色的地毯看上去有种悲伤和疲惫的感觉，而火焰看上去则像是奋斗的样子。我们能在这些非生命物中看到类似特征，就像我们能在画作中感受到它们一样。通过考察人们能否在不同文化中从非常简单的色彩、线条和形式上感受到同样的情感表达，我们能够验证人们是否存在这种普遍性的能力。

跨文化研究

差不多一个世纪以前，心理学家开始研究人们能否感知到视觉刺激（线条、形状、色彩）的表达特征。如今，我们有大量证据表明，不同文化中的多数人能对非常简单的色彩、线条和形状表达什么达成一致。时任哈佛大学研究员的黑尔格·伦德霍姆（Helge Lundholm）让一小群人通过画线来表达不同的情感基调，包括悲伤、安静、慵懒、兴奋、愤怒、残忍、坚强，等等。[20] 人们针对不同形容词画出的线条形状大不相同。他们用长而低的波浪线表达悲伤，用曲线表达快乐的情感，用带角的线条表达愤怒、激动和兴奋。方向朝下的线条代表悲伤，方向朝上的线条表示快乐。受试者还用语言做了详细阐述。他们说，尖锐的带角线条代表伤害，表达了暴力，而曲线表达了优雅和愉悦。他们也指出，方向朝下的线条代表了能量的损耗，而方向朝上的线条代表了力量。

几年后，一项研究成果得以发表，在该研究中实验人员向一群人展

示了参与伦德霍姆研究的受试者画出的那些线条，并让人们将不同的线条与不同的形容词匹配。[21] 人们的反应与伦德霍姆的研究发现相符。人们通过画线所表达的情感与人们从线条中感知到的情感是一致的。类似的发现还在色彩与情感的关联上得到体现，比如，红色代表了兴奋和热情，橘色代表了沮丧，蓝色代表了柔和，黑色代表了力量和沉重。[22]

跨文化研究证明了这些体验情感的方式不是习得的，而是所有人都能直接体察到的关联。在一项研究中，高桥成子（Shigeko Takahasi）让日本受试者用线条描绘各种表达特征，比如，愤怒、欢乐、宁静、沮丧、人的能量、女性气质和病态，但不能诉诸具象，比如，不能画笑脸表达欢乐，不能画哭脸代表沮丧。[23] 画作必须是非具象性的。然后，研究人员让其他日本受试者猜测每幅画想要表达什么。

画者和观者的看法是一致的。粗犷的线条表达了愤怒、沮丧和活力；细滑的线条表达了欢乐、宁静、温柔。参差不齐的尖锐形状和粗线条表达了愤怒。曲线表达了欢乐；水平线表达了宁静；下降的细线表达了沮丧，而上升的三角形表达了活力。高桥表示，当类似的研究在美国开展时，情感和含义被表达的方式与在日本的研究非常一致。[24] 在另一项研究中，来自德国、墨西哥、波兰、俄罗斯和美国的受试者均认同，黑色与红色的混合代表了愤怒，单一的黑色代表了恐惧，而单一的红色代表了嫉妒。[25]

进一步支持这种象征意义的跨文化证据来自心理学家查尔斯·奥斯古德（Charles Osgood）在 1957 年完成的一项研究：人们如何回应"语义差别量表"（Semantic Differential Scale）。[26] 这项研究向受试者显示了意义宽泛的各种词，比如，男人、女人、马、战争、吻、城市、发动机、火、黄色、黑色、紧密、小孩。受试者被要求对每个词在一系列二极量表上做出评价，从好到坏，从强到弱，从大到小，从年轻到年老，从吵闹到安静，从甜蜜到酸涩，等等。由于这些二极量表并不总是涉及情感词汇，因此，将诸如"马"或"城市"之类的概念放在二极量表的某个

位置，只能体现出这些词的比喻性意义。

统计数据显示，评价聚集在三个大的维度上：评价性维度、力量性维度和活跃性维度。诸如好—坏、甜蜜—酸涩和有用—无用之类的量度评价形成了评价性维度；诸如强—弱、有力—无力、大—小之类的量度评价形成了力量性维度；诸如快—慢、年轻—年老、吵闹—安静之类的量度评价形成了活跃性维度。"火"代表强大，"小孩"代表弱小，"发动机"代表活跃，"石头"代表沉寂，"吻"代表积极，"疾病"代表消极，等等。"语义差别量表"已经用于对各种文化的人群进行测试，结论是清楚的：关于这些词汇的隐含意义，跨文化的人们能够达成一致。[27]

就我们在这里讨论的目的而言，最为相关的研究结果显示，当概念的语义差别用图形来体现时，其隐含意义很容易被识别，就像其隐含意义很容易在词汇中被理解一样。[28] 在这一研究中，受试者不再针对词汇进行二极量度评价，而是通过从对立的视觉形式中选取某一种来指认某个词的隐含意义。试想你会对如下测试（见图5-6）做何回答：你得到一个词"好"以及两幅图，一幅是含有三个相同圆圈的图，另一幅是含有一个圆圈、一个方形和一个三角形的图，你会选择哪幅图？或者，如果你得到一个词"吵闹"以及两条线，一条是折线，另一条是水平线，你会选择哪幅图？

如果你是奥斯古德的受试者，你会将"好"与相同模式匹配，将"吵闹"与折线匹配。这正是美国大学生做出的反应，也是刚抵达美国的日本人、美国本土印第安部落的纳瓦霍人和墨西哥人做出的反应。然而，教育水平没在这项研究中发挥作用，因为奥斯古德的有些受试者是接受过良好教育的城市人，有些则是完全没接受过教育的农村人。这类跨文化研究的证据强有力地表明，形状和情感表达间的关联并不是通过联想习得的随意关联。若是习得的，我们就不可能期待来自不同文化的人会做出同样的匹配行为。

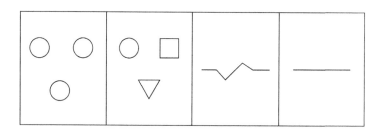

图 5-6　当被问到左边两幅图中哪一幅的形状能与 "好" 匹配时，受试者通常选择形状相同的那一幅。当被问到右边两条线中的哪一条能与 "吵闹" 匹配时，受试者通常选择折线

资料来源：Images traced from p. 148 of Osgood, C. E. (1960). The cross-cultural generality of visual-verbal synesthetic tendencies. *Behavioral Science*, 5(2), 146–169. Reprinted by permission of John Wiley and Sons, Inc. and Copyright Clearance Center. © 2017 Copyright Clearance Center, Inc.

　　如果形状和情感以相反的方式配对，这种匹配在多大程度上是不自然的？如果我们告诉人们，参差不齐的尖锐形状表达了欢乐，而曲线表达了愤怒，又会出现什么情况呢？人们会拒绝做出这样的配对吗？这个问题正是接下来要阐述的一个精巧实验所提出来的。

来自错配的证据

　　刘长虹（Chang Hong Liu，音译）和约翰·肯尼迪（John Kennedy）表明，人们能在如下问题上达成高度一致：一个特定的词是否与一个圆形或者一个方形更匹配。[29] 柔软、快乐、轻盈、明亮和爱与圆形更匹配，坚硬、悲伤、沉重、黑暗和仇恨与方形更匹配。这些联系本不属于我们可以习得的关联类型，因为在我们的语言或文化中不存在将圆形与快乐、方形与悲伤关联起来的东西。但要想证明这种关联是 "天生的" 而非习

得的，研究人员需要做进一步研究。他们提出的问题是，这种关联被"克服"的难度有多大。他们让受试者记住 20 个词对，每一对中有一个词呈现在圆形中，而另一个词呈现在方形中。一半受试者在"一致"组，他们将在圆形中看到快乐、明亮和爱等词语，另一半受试者在"非一致"组，他们将在方形中看到前述词语。接下来，在记忆测试阶段，受试者将看到每个词对，并被问及哪一个词出现在圆形中，哪一个出现在方形中，"一致"组受试者显然能更多地正确回忆起词与形状之间的关联。之后，这些研究人员使用了稍微不同的方法，做了更多的实验，再次证明了前述结论。这一结论是一种强有力的证据，表明形状特征偏好是天生而普适的，并非只是一种社会习俗。

来自盲人的证据

还有另一种强有力的证据可以表明，人们对视觉形式的比喻性情感表达的感知是非习得性的。这一证据来自约翰·肯尼迪对盲人的著名研究，包括天生的盲人。[30]肯尼迪的研究表明，盲人能够用触觉识别凸起线条画出的东西所表达的意义，还能识别这些线条的非字面特征。比如，他将图 5-7 中的 4 幅手的图画分别展示给视力正常的成人和盲人，后者被呈现的是凸起的线条图。肯尼迪问他们，哪只手的拇指表达了疼痛，哪只手的拇指表达了麻木，哪只手的拇指做了圆形运动，哪只手的拇指前后移动。对于我们在这里讨论的目的而言，至关重要的是，盲人是否具有感知到比喻性的疼痛和麻木的能力——疼痛和麻木与情感状态密切相关。惊人的发现在于，盲人和视力正常的人都认同：带有向外辐射状线条的拇指处于疼痛状态；带有虚线线条的拇指处于麻木状态。由于盲人受试者从未接触过这类线条图，他们不可能习得这些关联，这是支持"天生论"的另一种证据。

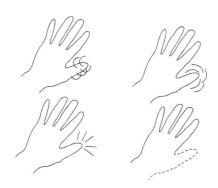

图 5-7　盲人认为，左下角带有向外辐射状线条的拇指处于疼痛状态，而右下角带有虚线线条的拇指处于麻木状态

资料来源：Figure 8.9, p. 280 from Kennedy, J. (1993). Reprinted with permission of Yale University Press.

这些发现让我们得出结论：盲人和视力正常的人对形状的隐含意义有着相同的识别能力。如果这些关联只是社会习俗，我们就不可能在这两类人中发现一致的判断。这些研究成果为支持安海姆的观点提供了更多证据，即在塑造我们身体行为的力量与塑造我们心智状态的力量之间存在着结构相似性。这种相似性能让我们无须学习、无须关联、无须投射就可以直接感知到非生命物所表达的情感。因此，人们之所以认为一棵枝条下垂的柳树表达了悲伤，是因为它的消极姿态与悲伤有着结构上的相似性。火焰之所以表达了奋斗，是因为它动态的向上运动与我们通过奋斗实现目标的感受具有结构上的相似性。[31]这是一种"具身认知"（embodied cognition），我们之所以能从柳树身上感受到悲伤，是因为当我们感受到悲伤时我们的身体就好像变得沉重和下垂了。

关于身体状态与心智状态之间的同构性，威廉·詹姆斯显然与安海姆有同样的直觉。安海姆引用了詹姆斯在《心理学原理》中的如下文字：[32]"诸如强度、数量、简单或复杂、顺畅或艰难的改变、安静或激

动之类的特征能够由日常的物理事实和心智事实做出断言。"这种存在于物质生活与心智生活之间的同构性原则还与苏珊娜·朗格的理论相呼应，即音乐是通过向我们展现情感生活的结构来表达自身的。

关于概念、视觉形式和色彩的情感蕴意，跨文化和跨语言的人群能够达成惊人一致，这一点在很大程度上表明，古德曼的看法是错误的，而安海姆的观点是正确的。这些蕴意形成了语言比喻的基础，比如，黑色的愤怒，炽热的勇气，等等。如果在某些语言的诗歌中使用"粉色的愤怒"和"松软的勇气"等文字，我们就不知道该诗歌想表达什么意思，也就无法进行翻译。这些蕴意使得非具象图像表达情感成为可能。

然而，那种认为视觉艺术、色彩和结构对于表达性特征具有决定性力量的看法是错误的。语境能够改变我们的感知。艺术历史学家恩斯特·贡布里希（Ernst Gombrich）注意到并指出了这一点：当我们无意识地将皮特·蒙德里安的最后一幅画《百老汇爵士乐》（*Broadway Boogie Woogie*）与他之前更简单、更平静的作品进行对比时，会认为该画表达了躁动。但如果我们无意识地将该画与意大利未来主义画家吉诺·赛韦里尼（Gino Severini）用相似色彩创作但充满了断裂斜线和形状的一幅画进行对比时，情况就发生了变化。在后一种情况下，蒙德里安的画作似乎显得安静且有序，而赛韦里尼的画作似乎显得躁动了。[33] 因此，认为一幅画有着固定不变的情感基调，这一想法过度简化了艺术表达情感的方式。这正是古德曼的观点。是的，我们能够感知相似性，但情境也能影响我们的情感判断。

小结：从抽象视觉艺术中感知情感是自然而不可避免的过程

纳尔逊·古德曼认为，每样事物都可能与其他事物相似，这一观点

从逻辑上讲也许是有道理的。无论将哪两样事物放在一起，比如，钻石和铁锤，我们都能够在两者之间发现相似点。它们也许出现在同一个句子中；它们都有两个音节；⊖它们都很坚硬。然而，在逻辑上合理的东西也许在心理上并不合理。鲁道夫·安海姆认为，某种形状和某种感受之间存在着天然相似性。这一观点是受到证据支持的：来自不同文化的人，无论是小孩还是成人，都能就视觉形式在表达性特征方面象征了什么达成一致。安海姆的观点至少在非常基本的心理层面上是讲得通的。不过，正如贡布里希的例子所表明的，这些天然相似性也很容易与特定的文化体验纠缠在一起，使得成人对于艺术的反应变成了既具有天生因素又具有文化因素的复杂混合体。

　　一方面，画作能够通过它们的形式特征表达情感，另一方面，我们感知这些情感联结的能力是人类更广泛能力的一部分。在视觉模式中看出表达性特征属于一般感知能力，这种能力并不只适用于艺术。我们能在岩石、树木、石柱、裂缝、布料之类的物体上洞察到这些表达性特征，甚至能在最普通和中性的物体上发现表达性特征。当我们观察非生命物时，比如，起褶的地毯、盛开的花朵、低垂的柳条，我们会不由自主地感知到情感。我们甚至能在朴素的视觉刺激物上感知到表达性特征，比如，明亮的色彩、深暗的色彩、锯齿状线条、柔和的曲线。如果纳尔逊·古德曼是正确的，那么我们也很容易在弯曲的树木与快乐之间建立关联，或者很容易将燃烧的火焰视为消极力量或缺乏力量。但约翰·肯尼迪的研究清晰地表明，当我们扭转了常见的情感关联，比如，将"快乐"与方形、"悲伤"与圆形配对，就会觉得这种匹配很别扭，这一现象得到了如下证据的支持：比起正确的配对，人们更难记住错误的配对。

　　在本章中，我考察了我们从画作中感知情感的天生倾向。在前一

⊖　这里的意思是"钻石"的英文"diamond"和"铁锤"的英文"hammer"在发音上都有两个音节。——译者注

章，我表明了我们有多么容易在音乐中感受到情感。同样的结论也适用于我们能从人类嗓音中感知到表达性含义，比如，人们感知到无意义的音节"mal"表达了"大"的意思，"mil"表达了"小"的意思；[34] 人们也可以正确地感知到中文发音"ch'ung"和"ch'ing"是分别对"重"和"轻"两个单词的翻译，而不是相反。[35] 语言学家罗曼·雅各布森（Roman Jakobson）分析了这种现象，并将其称为"语音象征"（phonetic symbolism）。显然，它与我在本章所探讨的视觉形式象征类似。[36]

观者脑海中的情感又是怎样的呢？画作能够激发情感吗？罗斯科说，当看到他的画时，很多人会哭。这种现象出现的频率有多高？欣赏非具象的视觉艺术品能引发强烈的情感反应吗？如果能，这些反应是否与人们从音乐中感受到的情感一样强烈？接下来，我将探讨这个问题。

第6章

艺术博物馆中的情感

为什么我们不会产生哭泣的冲动

人们声称，站在画作面前能产生极为强烈的情感反应，比如颤抖、眩晕和哭泣。这些体验常见吗？相较于音乐，对于视觉艺术的情感反应所做出的哲学思考要少得多，并且心理学家在这一领域的研究也较少。现有的研究没有提供强有力的证据，以表明人们在画作面前会颤抖和哭泣。不过，像所有艺术类别一样，视觉艺术能强烈打动我们，并且存在着有趣的证据表明，当画作打动我们时，我们大脑的某些区域能被激活。通过反思为什么相比视觉艺术人们似乎更愿意声称能在音乐中感受到特定情感，我将在本章末尾得出相关结论。

司汤达综合征

19 世纪的法国小说家对视觉艺术和艺术家非常感兴趣。[1]那个世纪所有重要的法国小说家，比如巴尔扎克、左拉、司汤达、福楼拜等，都曾

在自己的著作中将画家作为主人公。笔名为马里 – 亨利·贝尔（Marie-Henri Beyle）的司汤达受某些艺术品的影响非常深，以至于患上一种以他的名字命名的病症："司汤达综合征"。这是怎么回事呢？

在佛罗伦萨一座满是漂亮壁画的教堂——马基雅维利、米开朗基罗和伽利略葬于此处，34 岁的司汤达产生了一种强烈的伴随着怪异生理症状的情感体验。独自站在由沃尔泰拉诺[⊖]（Volterrano）创作的壁画面前时，他写道：

> 在沃尔泰拉诺的《女先知》（Sybils）身上，我体验到了迄今为止我在画作中能感受到的最极致的喜悦……在观赏和沉思其至高的美丽时，我能够近距离感知到它想表达的本质……我产生了一阵剧烈的心跳感（在柏林，我的这种症状被称为"神经紧张"）；生命之源在我身上干涸，我走路的时候总是担忧随时会跌倒在地。[2]

显然，俄罗斯小说家费奥多尔·陀思妥耶夫斯基也从画作中体验过这些强烈的情感。据他的妻子安娜·格里高利耶夫娜回忆，在巴塞尔的艺术博物馆看到汉斯·荷尔拜因（Hans Holbein）的作品《坟墓里死去的基督》（*The Dead Christ in the Tomb*）时，他的反应非常奇怪。那是一幅挂在博物馆墙上的令人感到震撼的画，画中的尸体正好与观者的视线齐平。画的尺寸与一口棺材的大小相同，而基督正躺在这一幽闭的空间里。安娜·格里高利耶夫娜描述了这幅画让陀思妥耶夫斯基心神出窍的细节：他站在画前将近 20 分钟，脸上带着恐惧的表情，处于一种不安的状态。陀思妥耶夫斯基也曾描写过他看到古典雕塑《观景楼的阿波罗》[⊜]（*Apollo*

⊖　意大利巴洛克时期画家巴尔达萨列·弗朗切斯基尼（Baldassare Franceschini）的别名。——译者注

⊜　一尊白色大理石雕塑，高 2.24 米，现藏于梵蒂冈。该雕塑很可能制作于古罗马时代。——译者注

of the Belvedere）时的体验，他认为它引发了"一种神圣感"，能够持续
影响观者灵魂的内在变化。[3]

　　佛罗伦萨的精神病学家格拉齐耶拉·马盖利尼（Graziella Magherini）
发现，当人们欣赏伟大的艺术品时，会产生过于强烈的生理反应。[4] 她
表示，很多前往佛罗伦萨的游客在观赏一件艺术品时能体验到奇怪的生
理症状：快速的心跳、眩晕、困惑、昏厥和失去方向感。马盖利尼认为，
这种症状之所以经常发生在佛罗伦萨，是因为这座城市有着全世界最丰
富的文艺复兴时期艺术品，而这些作品又有着特别强烈的感染力。她对
一位采访者称，这绝不是一种病态，任何一个有着开放心智以及希望体
验强烈情感的观者都有可能产生"司汤达综合征"。[5]

　　采访者玛丽亚·巴纳斯（Maria Barnas）对此抱有怀疑。她想知道，
为什么作为一名艺术家，她从来不记得自己在欣赏一件视觉艺术品，甚
至在欣赏一件让她印象深刻的作品时，有过这种强烈的情感或者有过类
似的生理反应。难道她不是正常人吗？还是说这些表现出"司汤达综合
征"的游客们是不正常的？也许这些游客曾听说过这种症状，因此很容
易受到影响，使它成为一种自我实现的预言？事实上，精神病学家对于
这种症状的定性和含义是有分歧的。纽约西奈山医院的精神病学家艾利
奥特·怀恩伯格（Elliot Wineburg）认为，这些游客确实"生病"了。但
纽约大学医学中心的精神病学家里德·莫斯科维茨（Reed Moskowitz）不
同意这种看法，他认为"这些游客能够很好地欣赏美，相当于他们正身
处艺术的'麦加'圣地"。[6]

　　"司汤达综合征"的故事很有趣，但让我们来分析一下该现象。这种
反应应该归咎于艺术品本身吗？比如，让司汤达为之颤抖的壁画上的宗
教人物或者陀思妥耶夫斯基看到的关于基督身体死去和消亡的画作？它
应该归咎于地理因素吗？比如，游客知道佛罗伦萨一直都是最伟大的画
家和学者的家乡？在其书中，司汤达写道，意识到他正站在米开朗基罗、

马基雅维利和伽利略的墓前，"情绪的潮水淹没了我，流过我内心深处，以至于我几乎无法将这种情绪与宗教敬畏感区分开来"。这显然也是一种"耶路撒冷综合征"——到达耶路撒冷的游客会因为身处宗教圣地而情绪翻涌。所以，也许这种反应不只是由艺术品本身带来的。有些时候，类似司汤达的感受也许是由某个特定地点引发的，并且这种感受只限于该地点。

美国版"司汤达综合征"

在得克萨斯州休斯敦，由建筑师菲利浦·约翰逊（Philip Johnson）设计的马克·罗斯科教堂（The Mark Rothko Chapel）陈列了 14 幅由抽象表现主义画家马克·罗斯科绘制的大型壁画，而该教堂的主要用途就是展示这些壁画。与典型的艺术博物馆不同，它是被当作宗教空间来设计的。人们经常到这里来，在壁画环绕下打坐冥想，也许是想寻求宗教体验。这是一个安静而神圣的空间，就像司汤达曾经身处的那个教堂一样。

罗斯科教堂中的壁画都是深色调的，主要有黑色、栗色和紫色。这些壁画被自然光照射，好让色彩的细微之处能得到清晰呈现。上一章的图 5-1 展示了该教堂里的三幅壁画。

芝加哥艺术学院的艺术历史学家詹姆斯·埃尔金斯（James Elkins）在其 2004 年出版的著作《绘画与眼泪》（*Pictures and Tears: A History of People Who Have Cried in Front of Paintings*）中描述了罗斯科的壁画：

> 如果你离罗斯科的画作非常近，你可能发现自己仿佛已经身处画中，这就不难理解为什么人们会说他们感到情绪翻涌。画作中的每个元素都协同起来，冲击着感官：虚空的像发着光

一样的矩形色块，完全包围了你的视域；纯粹的宁静；画布上缺乏立足点或任何坚固的东西；一种色块离你非常远，又让你感到近得令人窒息的奇怪感觉。[7]

埃尔金斯研究了人们在画作面前流泪的体验。他表示自己收到了 400 个人寄来的信或者打来的电话，这些人描述了他们在画作前流泪的体验。大多数人不知道他们为什么会哭。有些人表示他们是在参观罗斯科教堂时流泪的，而罗斯科教堂的游客留言本上写有如下评论：

> "我情不自禁满含热泪地离开了这里。"
> "感动得流泪，但又觉得会发生某些好的变化。"
> "第一次来参观，我流下了悲伤的眼泪。"
> "感谢你创造了一个让我的内心可以哭泣的地方。"
> "这也许是让我最为感动的艺术品。"
> "让人感动到流泪的宗教般的体验。"[8]

埃尔金斯告诉我们，很多评论都提到画作体现了孤独和虚无，让观者想到了死亡和悲伤。

罗斯科应该会认同这些强烈的反应，回忆一下我们在上一章引用的罗斯科的话：

> 我只对表达基本的人类情感感兴趣，比如悲伤、喜悦、无奈，等等。很多人看到我的画时会崩溃流泪，这一事实表明，我传递出了那些基本的人类情感……在我的画作面前哭泣的人感受到了当我画它们时所感受到的宗教般的体验。[9]

因此，虽然以上这些报告属于逸闻趣事，我们还是收集到了人们对视觉艺术产生强烈反应的记录，比如，司汤达感受到的狂喜和不真实感，

陀思妥耶夫斯基对神圣的感知，罗斯科教堂参观者的眼泪。这些报告意味着，心理学家应该进入这一研究领域，找出引发这些反应的因素。

寻找证据

想要流泪？

一位心理学家设计出了一种模型，可以用于解释人们为什么会对画作有强烈的情感反应，以及解释人们会如何反应，而且他的研究专注于人们对罗斯科画作的反应。马修·佩罗斯基（Matthew Pelowski）一开始就提出一种理论，艺术品引发的流泪行为发生在三阶段体验的结尾。[10]最初，观者体验到了一种反差，一方面感觉到某件重大的事情正在发生，另一方面这件事是他无法理解的。这就产生了紧张和焦虑，反过来让他产生了一种想要逃避的欲望。但如果观者坚持看下去，他就能发现自己开始形成理解，并体验到最初的反差得到解决的自我意识感和缓和感。根据这一理论，这种向内观照并伴随着缓和感的现象能够导致观者要么真的流泪，要么"想要流泪"。

为了验证自己的理论，佩罗斯基在第一项研究中采访了 21 位到罗斯科教堂参观的游客。他们被要求在看完画作后用一系列量表对自己的情感体验打分。这里提供几个用于打分评价的句子："当我身处房间，我感到焦虑、困惑、紧张"（这被用于验证观者的第一阶段体验假说）；"当我身处房间，我想要离开"（这被用于验证第二阶段体验假说）；"当我身处房间，我体验到了顿悟、自省和平静"（这被用于验证第三阶段体验假说）。受访者还被要求就他们在多大程度上同意"我哭了，或者想要流泪"进行评价。大约三分之一的受访者说，他们在某种程度上想要流泪。相比其

他受访者，这些受访者在困惑、逃避需求、自省和顿悟方面的打分更高。

　　如果人们在一般的大型博物馆而不是罗斯科教堂看到了罗斯科的画作，也会做出同样的反应吗？在接下来的两项研究中，佩罗斯基采访了在日本 DIC 川村纪念美术馆看完罗斯科画作的 30 个人（这些画作比在休斯敦的画作色彩更明亮，参见图 6-1），并用同样的方法采访了在伦敦泰特现代美术馆看完罗斯科画作的 28 个人。在这两项研究中，再次有三分之一的受访者表示，他们在某种程度上体验到了想要流泪的感觉（在 0 分到 9 分的量表中，平均得分约为 3.5 分）。可见，这种感受与受访者对自省和顿悟的评价以及对艺术家意图的理解程度相关。

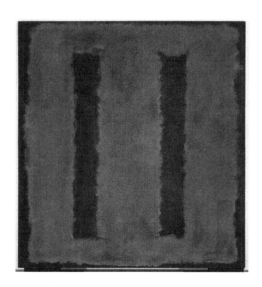

图 6-1　佩罗斯基（Pelowski，2015）在研究中使用的马克·罗斯科绘制的一幅画，带有深红和深棕色

资料来源：*Untitled*, 1958. Collection of Kawamura Memorial DIC Museum of Art, Sakura, Japan. © 1998 Kate Rothko Prizel & Christopher Rothko/ Artists Rights Society (ARS), New York.

　　这些研究结论与三阶段模型是一致的，但它们没有确切告诉我们受访者体验到这些感受的顺序。这里显然存在着一种"响应需求"（response demand）效应，会让受访者倾向于认为自己有想哭的感受。当被问到是否有想哭的感觉时，受访者可能受到提示，给出肯定的回答是更为明智的做法。如果没有被问及是否有这种感受，受访者还会提到有想哭的感觉吗？我们不知道答案，但我猜测更少的受访者会自发提到这种感觉。

　　显然，有些人对视觉艺术有着强烈的情感反应。但这种体验发生的频次有多高呢？一项研究向受试者呈现了9种情感（选自第4章提到的"日内瓦音乐情感量表"），并让他们就其在画作和音乐中体验到每种情感的频次打分。[11] 尽管对这两种艺术形式的研究结论大致相同，但受试者表示，他们更经常从画作中体验到惊叹，也更经常从音乐中体验到怀旧、平和、有力、愉悦和悲伤。但这项研究没有规定，被评价的画作只限于抽象画，或音乐只限于没有歌词的乐曲。这项研究也没有让受试者就他们的情感强度做出评价，而这正是我们现在要探讨的问题。最近，在我组织的一场艺术心理学研讨会上，我让我的15个学生每人请3个同学列出他们从没有歌词的乐曲和抽象（非具象）艺术中体验到的3种最强烈的情感。我之所以规定抽象艺术，是为了确保任何情感反应都与艺术品呈现的具象内容无关（比如，看到一幅画有死亡场景的画作，你就会感到悲伤），而是与艺术品的形式特征有关。我还希望将抽象艺术与非视觉形式的非具象事物进行比较，因此，我选择了对没有歌词的乐曲进行研究。我从与音乐有关的问题中得到了丰富的回应，比如，同学们表示感受到了狂喜、平静、悲伤、有活力等情感，但我从与抽象艺术有关的问题那里得到的回应则要单调很多，大多数回答包括"愤怒""烦闷"和"困惑"等情感反应。当然，没人提到流泪。

　　也许，让人们说出在抽象画作中体验到的情感类似于让他们说出在

十二音音乐⊖中体验到的情感，大多数人对这两种艺术都不熟悉，很难理解它们。也许，研究人们对画作的情感反应不仅应该包括抽象作品，还应该包括有人物的具象画（显示出人物情感，或者显示出能激发情感的场景），以及没有人物的具象画，我们能在比喻意义上将其具象场景与情感反应联系起来，比如，荒凉的土地、波涛汹涌的大海，等等。

受到感动？

也许，心理学家不应该考察观者是否流泪。当人们说艺术对他们产生了情感上的影响，他们通常想表达的意思是，他们受到了强烈的感动。也许严格说来，受到感动不能算是一种情感，但它肯定算是一种情感状态，类似于感到敬畏、敬仰和惊讶。

受到感动不是一个能得到清晰理解的概念。心理学家温弗里德·门宁豪斯（Winfried Menninghaus）试图明确这一概念的含义。[12] 他和他的合作者让学生们回忆一件让他们感动（动人或有所感触）的事情，并描述这件事和他们的感受。在受到感动的情景中，他们提及次数最多的情感是悲伤和喜悦，同时受到感动总是被视作一种强烈的感受。

毫无意外，被提及次数最多的受到感动的原因来自重大生活事件：死亡、出生、婚姻、分离、重逢。尽管与艺术有关的事件也被列为能引发感动的六类体验之一，但其被提及的次数很少。被提及的能引发感动的艺术类型是电影和音乐，没人提及视觉艺术。[13] 不过，当心理学家让人们报告视觉艺术品引发的强烈感受时，我们得到了完全不同的景象。关于这类研究，我只发现了一个案例，它是由瑞典心理学家阿尔夫·加布

⊖　现代表现主义音乐的一个流派，由勋伯格于 20 世纪 20 年代创建。该流派把音阶中的十二个半音彼此割裂孤立，同等相待，从根本上否定了传统音乐的调式与和声体系。——译者注

里埃尔松指导的一篇并未发表的学位论文。研究结果显示，当被视觉艺术品吸引时，受试者通常会报告自己感到惊奇、震惊和意外。[14]

显然，如何提问至关重要。如果我们直接问受试者从视觉艺术中感知到哪种情感，就像在第 3 章讨论音乐情感时那样，他们会报告感到惊叹和震惊，而这两种感受在我看来与感动是很类似的。但如果我们让受试者列出让他们感动的经历，他们就更有可能提及人际互动方面的经历，而非视觉艺术。我们的社交生活主导了我们的情感生活。

当我们让受试者评价他们在欣赏特定的视觉艺术品时受到感动的程度，受试者仍然报告说，他们受到了深深的感动。这一结论来自神经科学家爱德华·维塞尔（Edward Vessel）、纳瓦·鲁宾（Nava Rubin）与文学评论家加布里埃尔·斯塔尔（Gabrielle Starr）合作研究的成果。[15] 这些研究人员向人们呈现了 109 幅画作，包括西方和东方的、具象和抽象的、从 15 世纪到 20 世纪的作品。受试者被要求对每幅画作让他们产生感动的程度打分，分数从 1 分到 4 分。操作说明如下：

> 想象你看到的图像是有可能被美术馆收藏的画作。策展人需要知道哪些画作最能带来美学上的愉悦感，而评判标准是基于你作为个人对这些画作的反应强度。你的职责是基于你觉得画作有多么美、多么震撼、多么有力量给出你的直觉评价。注意：画作的范围可能包括从"美""奇怪"甚至到"丑陋"等整个谱系。你的评价要基于某幅画"感动"你的程度，对你而言，最重要的是要表明，你认为哪些作品是有力量的、令人愉悦的、深刻的。

受试者要躺在功能性磁共振成像（fMRI）仪器里，在观看画作时接受大脑扫描。这种研究方法可以探测大脑的哪个区域活跃度最高，以及验证被某一画作激活的大脑区域能否准确预测受试者对该画作做出的

评价。

在扫描环节结束后，受试者再次以同样的顺序观看所有画作，每幅画只能看 6 秒。然后，他们要对于每幅画作能在多大程度上激发如下 9 种情感打分：快乐、愉悦、悲伤、困惑、敬畏、恐惧、厌恶、漂亮和崇高。

这些受试者能就哪些画作让人感动达成一致吗？显然不能，共识率非常之低。平均而言，被某个受试者打了高分的某幅画作，会被另一个受试者打低分。在 9 分制的量表测试中，共识率也很低。因此，让受试者感动的因素完全因人而异。尽管人们似乎能就一幅画表达了什么达成一致（就像第 5 章所讨论的），但每个人实际体验到的情感却有巨大差异。

有趣的结论在于，研究人员发现了当人们被某件艺术品深深感动时（比如，当他们对某幅画打了 4 分，而对其他画打了 1 分、2 分和 3 分时），特定的大脑区域被激活得最多。当人们看到被打了 4 分的画作时，被激活的大脑区域属于默认模式网络（default mode network）的一部分，与自省、内观和自我意识有关。[16] 这一发现之所以有趣，是因为只有那些最能让人感动的艺术品才能导致这种激活，尽管我们需要记住，某个人认为最受感动的作品在另一个人看来并非如此。当受到画作感动的程度从 1 分提高到 3 分时，大脑激活程度的提高是线性的，但当感动程度提高到 4 分时，大脑激活程度会出现陡升。这一研究加深了我们对受到视觉艺术感动这种体验的理解。这些研究成果表明，最让我们感动的艺术品是那些能够促进我们自我反省的作品。当然，为了验证这一点，我们需要证据表明，当人们观看他们认为能被深深感动的艺术品时，大脑默认模式网络就会激活，而同时人们的确也在进行自我反省。

受试者几乎无法就哪些画作能让人感动达成一致，人们也许会把这一点当作这项研究的一个软肋。但事实上，这正是该项研究的优点所在。如果不同的人对于哪些艺术品能让他们受到感动有着完全不同的看法，

那么大脑激活模式就不可能被归因于艺术品的视觉特征（更明亮的色彩、更尖锐的边缘、更强烈的对比，等等）。相反，我们只能认为，这种大脑激活模式完全可以被人们受到感动的强烈程度所预测。

小结：视觉艺术也许比音乐更难激起情感反应

视觉艺术平均而言比音乐、电影、小说更难激起情感反应吗？更难让人受到感动？此时此刻，我们还无法提供确切答案。从科学的角度来讲，我们对音乐引发的情感反应的了解远多于对视觉艺术引发的反应的了解。我们需要像对音乐所做的研究那样对视觉艺术做更多的研究，让人们报告在欣赏艺术品时产生的最强烈的感受是什么。我们要么会发现我们从视觉艺术中体验到的情感与从音乐中体验到的一样强烈，要么会发现视觉艺术的情感体验不如音乐的情感体验那么强烈。我的直觉告诉我，后者可能是正确答案。

为何一幅画作不如音乐那样能激发出特定的情感呢，比如，悲伤、怀旧、快乐？我认为，存在着某些艺术体验因素，使得我们可以从音乐那里受到更强烈的感动，体验到更强烈的情感。

第一，独处是一个重要因素。我们需要在欣赏艺术品的时候不被周围人的谈话分散注意力。当我们参观一家艺术博物馆时，我们通常会与他人同行，并且当我们从一幅又一幅画作前经过时，我们会与朋友交谈。佩罗斯基及其同事发现，人们不太可能在拥挤的博物馆中或者在与身边的同行者交谈时体验到强烈的情感。[17] 我们应该研究人们在闭馆或者人少时参观博物馆的情感体验。

当我们与身边的其他人一起听音乐时，我们不会交谈；我们只是聆听。但当我们与他人一起观看艺术品时，我们忍不住会交谈。[18] 人们声

称，当与好友一起听音乐时，会比独自一人听音乐产生更强烈的情感反应。因此，与他人一起听音乐会增强对音乐的情感反应，但与他人一起欣赏艺术品则会削弱情感反应。

第二，我们需要被艺术品"包围"，以至于我们无法轻易从中逃脱。音乐比视觉艺术的"包围性"更强。相比画作，音乐更像是发生"在我们大脑中"。[19] 毕竟，产生视觉感知的视觉客体是外在于我们的东西，但声音没有与视觉对象对应的类似物让我们能看见或触摸。我们总是能够让视线离开画作，或者在观看画作的同时用边缘视觉去看其他物体，但我们无法对音乐听而不闻。也许包围感的重要性解释了为什么与观看画作相比，当进入某个建筑空间（比如由艺术家詹姆斯·特瑞尔（James Turrell）设计的教堂或房间）时，我们能感受到更强烈的情感。在特瑞尔设计的一个名为《看到的空间》（Space that Sees）的作品中，人们坐在其中，抬头观看天花板上的一个开敞式长方形，通过该长方形，人们可以看到深蓝色的天空和流动的云彩。刚开始，人们很难分辨这块长方形是一幅关于天空的画，还是真正的天空。幻觉真是既神奇又强大。

第三，我们需要在艺术品上投入更长的时间。参观者在博物馆看一幅画作的平均时间顶多只有 28.63 秒！ [20]

这让我回想起纽约现代艺术博物馆的两件展品，它们的呈现过程让我深受感动。一件是由罗德尼·格雷厄姆（Rodney Graham）拍摄的一部名为《莱茵金属／维多利亚 8》（Rheinmetal / Victoria 8）的电影，它呈现了雪花慢慢覆盖一台旧式打印机的过程。另一件是由珍妮特·卡迪夫（Janet Cardiff）打造的一件名为《40 部赞美诗》（The Forty Part Motet）的声效装置，它有 40 个不同的扬声器，每一个扬声器播放来自合唱团的不同歌手的声音，它更像是一场音乐会，而不是视觉艺术装置。人们不会匆匆离开这些展品，他们会在展品前待上一段时间，因为每件展品的呈现都需要一段时间。哈佛大学艺术史教授詹妮弗·罗伯茨（Jennifer

Roberts）要求她的学生在一幅画作前坐上 3 个小时，边看边做记录。[21]

我让我的学生坐在那儿 1 个小时，边看边写下自己的感受。我的学生说，他们本以为会很无聊，但他们竟然发现自己忘了时间的流逝，开始看到画作中越来越多的东西。然而，没有任何人写过自己有强烈的情感反应。

第四，还存在着动作因素。音乐使我们想动起来：我们想要跟随节拍运动，比如摇摆、跳舞、行进、摇头、跺脚。[22] 以这些方式做出动作（所谓的音乐"娱乐"）也许可以增强我们的情感反应。我的直觉是，当我们观看艺术品时，我们不会有想动起来的冲动。显然，我们不会看到人们在欣赏画作时身体摇摆，双手鼓掌。

令人惊讶的是，人类不是唯一会跟随音乐做出动作反应的生物。一种假说认为，我们之所以会跟随音乐节拍运动，是因为它是我们天生就会模仿人类声音的副产品：声音模仿和跟随音乐节拍运动都涉及对我们听到的东西有所响应。一个有趣的发现印证了该假说：能模仿声音的动物（比如鹦鹉）也能跟随音乐运动，比如摇头或者移动脚步；那些不能模仿声音的动物（比如狗，尽管它们显然能听到音乐）就无法跟随音乐运动。[23]

虽然将人们对不同形式艺术的情感反应类型进行比较是一件很有趣的事情，但这种比较不应该被视为评价性比较。我们没有理由假设，所有形式的艺术应当对我们有着相同水平的影响。某种艺术形式的伟大程度不仅由它在我们身上激发出的情感反应来衡量。艺术品还能拓展我们的眼界和我们的思想。

艺术还能发挥其他作用，它能将消极体验转化成积极体验。这也是我们能享受阅读悲剧小说《安娜·卡列尼娜》，能欣赏戈雅⊖（Goya）让人感到恐怖的画作《1808 年 5 月 3 日夜枪杀起义者》（*The Third of May 1808*），愿意聆听伤感音乐的原因所在。这种悖论正是我接下来将要探讨的问题。

⊖　西班牙浪漫主义画派画家。——译者注

痛苦的魅力

对艺术中消极情感的悖论式享受

在《诗学》中，亚里士多德写道："我们享受凝视那些描绘得最精确的画作，而上面画的是让我们感到痛苦的东西，比如，最丑陋的动物或者尸体。对这种现象的解释是……理解能带来巨大的快乐。"[1]法国哲学家夏尔·巴托（Charles Batteux）写道："相比于令人愉悦的事物，艺术家更容易在艺术品中成功表现不那么令人愉悦的事物。"[2]这一洞见听上去是有道理的。卢西安·弗洛伊德（Lucian Freud）的画作经常表现畸形、扭曲、怪诞的脸庞和身体。图7-1显示的毕加索的雕塑《女人头像》（*Head of a Woman*），向我们呈现了一张我们在真实生活中会认为很怪诞的脸庞。耶罗尼米斯·博斯（Hieronymus Bosch）的三联画《人间乐园》（*The Garden of Earthly Delights*）展示了地狱的折磨。戈雅的《1808年5月3日夜枪杀起义者》描绘了一群人被火枪手枪决的可怕景象。尽管这些画作画的都是负面内容，我们仍然把它们视为艺术品。这种现象也发生在其他艺术形式中。人们表示，他们能从悲伤的诗歌而非快乐的诗歌中感受到更强烈的审美情感。[3]在审视伊丽莎白·斯特劳特（Elizabeth Strout）

的故事集《一切皆有可能》（*Anything Is Possible*）时，一位《纽约时报》
的书评人写道："你读斯特劳特的理由与你听安魂曲的理由是一样的——
为了体验悲伤中的美。"[4]

　　这是对艺术中消极情感的悖论式享受，而这种悖论在所有艺术形式
中都能找到：享受电影、戏剧、小说、视觉艺术中的悲剧，享受表达悲
痛的音乐。在本章，我要提出两个问题。首先，考虑到在现实生活中，
我们的确会尽可能避免疼痛、痛苦和恶心，那为什么表达出消极情感的
艺术品能够吸引我们呢？其次，我们对艺术品中消极内容的吸引力所做
的解释能否适用于所有艺术形式？

图 7-1 巴勃罗·毕加索的雕塑

资料来源：Pablo Picasso (1881–1973) © ARS, New York. *Head of a Woman*. Boisgeloup, 1931. Right profile. Wood, plaster, 128.5 × 54.5 × 62.5 cm. MP301. Photo: Mathieu Rabeau. Musée National Picasso © RMN- Grand Palais/ Art Resource, New York. © 2018 Estate of Pablo Picasso/ Artists Rights Society (ARS), New York.

怪诞的图像

为什么我们喜欢观看如下视觉艺术品：它们往往描绘了谋杀、痛苦、腐烂之躯，或者神色恐惧的乘客待在风雨飘摇的船上？在亚里士多德写下本章开头引用的那段话两千年之后，心理学家开始研究这个问题。他们的方法是向受试者呈现带有负面内容的图像，这些图像要么作为艺术品被呈现（艺术组），要么作为非艺术品被呈现（非艺术组）。如果我们相信它们是艺术品，我们的反应会更积极吗？

德国研究者瓦伦丁·瓦格纳（Valentin Wagner）、温弗里德·门宁豪斯、朱利安·汉尼希（Julian Hanich）和托马斯·雅各布森（Thomas Jacobsen）让受试者观看 60 幅图片，内容是大多数人都会觉得恶心的东西，比如腐坏的食物、粪便和霉菌，[5] 如图 7-2 所示。那些被分在艺术组的受试者被告知，他们正在观看来自著名博物馆的当代摄影家的作品；那些被分在非艺术组的受试者则被告知，他们正在观看用于卫生知识教育的图片。因此，对于这两组的受试者而言，尽管图片是一样的，但图片的功能是不一样的。

受试者要对每幅图片的积极和消极程度打分。之后，他们将再次观看图片，并对每幅图片所描绘的物体的漂亮和恶心程度打分。

亚里士多德的观察可能会让我们预测，当这些图片被视为艺术品时，受试者会在积极感受和漂亮程度上打出更高的分数，而在消极感受和恶心程度上打出更低的分数。然而，研究结论并非如此。消极感受方面的打分没有受到影响：两组受试者对这些图片产生了相同的消极反应；他们认为这些图片同样丑陋，图片中的物体同样令人恶心。然而，令人惊讶的发现是，那些把图片视为艺术品的受试者表示他们感受到了明显更积极的情感。

图 7-2　蠕虫（a）和马粪（b）的特写图，它们要么作为艺术品，要么作为卫生知识教育图片，被瓦格纳、门宁豪斯、汉尼希和雅各布森呈现给受试者（2014）

资料来源：(a) From deutsch.istockphoto.com/stock-photo-3471110-worms-up-close.php. (b) From deutsch. istockphoto.com/stock-photo-1937853-horse-poop-with-flies.php.

所以，亚里士多德所说的愉悦感是存在的。不过，这种愉悦感可以与非常消极的评价共存。艺术组的受试者既体验到了积极情感，又体验到了消极情感。这一结果非常有趣：将一张带有消极内容的图像视为艺术品并不会减少它所激发的消极感受，但是，它同时又会让观者产生积极的情感反应。这可能也是一氧化二氮（笑气）对我们产生作用的方式——它一方面会让我们保留对疼痛的知觉，另一方面又去除其令人厌恶的感受，因此，我们可以以疏离的方式观察令人痛苦的东西，而这种观察甚或还带有审美兴趣。[6]

其他研究发现，当人们将含有令人不悦之物（比如残肢）的摄影图片视为艺术品而非对真实场景的记录（比如新闻摄影）时，人们会产生不那么强烈的情感反应。对图片的情感反应可以通过生理指标得到测量，比如，通过脑电活动、脑成像、心率，或者通过与皱眉和微笑有关的面部肌肉活动。结论是一致的：相比非艺术品，受试者对他们视作艺术品的图片会产生不那么强烈的反应，同时具有更积极的情感反应。[7]比如，当

他们相信自己正在观看取自真实场景而非来自电影（即虚构场景）的令人不悦的图片时，他们的心率发生了更显著的下降（这是对侦察到的危险的一种防御性反应）。[8]

受试者之所以对被视为艺术品的图像反应不那么强烈，是不是因为他们相信这些作品是虚构的呢？如果是，这就无法解释为什么我们会被卢西安·弗洛伊德的画作吸引了，因为他经常画真实人物的肖像，只不过画中的面部表情是扭曲的，或者多少有些怪诞。更有可能的情况是，我们的情感反应之所以不那么强烈，只是因为我们正在看一幅我们相信是艺术品的图片，无论图片中的物体是在真实世界中存在（著名人物的画像）还是不存在（想象人物的画像）。当这些图片被视为艺术品时，我们能够欣赏它们的形式，欣赏我们对这些形式的反应，无论它们的样子有多么扭曲。

电影中的恐怖场景

我们也可以针对电影中的恐怖和悬疑场景提出同样的问题。想想阿尔弗雷德·希区柯克的作品《惊魂记》中的淋浴场景，它意在让观众震惊和害怕，也许算得上是电影史上最著名的恐怖场景。演员珍妮特·利（Janet Leigh）扮演的玛丽昂·克莱恩脱掉衣服，走进浴室，拉上了半透明的淋浴幕帘，开始在水流下给自己涂抹香皂。突然，通过半透明的幕帘，我们从浴室里看到，幕帘外有一个男子正在靠近玛丽昂。此时，玛丽昂背朝幕帘，正享受热水澡。在经过几秒钟的缓慢靠近之后，该男子掀开了幕帘，然后我们看到他举起了刀子。由于掀开幕帘的动作发出了声响，玛丽昂转过身来，看见了男子，开始尖叫。此刻，听上去像是在尖叫、令人感到恐怖的尖锐音乐开始响起，而我们知道玛丽昂被捅了很

多刀。我们看见杀人犯（看不清他的脸）离开现场，玛丽昂倒在了浴缸里，水里满是鲜血。镜头对准了她放大的瞳孔。

为什么人们喜欢将这部作品视为最恐怖的电影之一呢？为什么我们明知会感到恐怖，还是要看这部电影？也许那些喜欢看恐怖电影的人在观影过程中没有体验到强烈的消极情感。但我们很难相信一个观看该淋浴场景的人不会产生恐怖感。另一种观点（"后果说"）认为，人们之所以寻求这些恐怖体验，是因为体验结束后会感到解脱，而这种解脱感是令人愉悦的。[9]虽然玛丽昂·克莱恩死了，但至少她被凶手用刀反复伤害以及伴随着尖叫和刺耳音乐的场景也宣告结束了。当在电影结尾诺曼·贝茨（凶手）出现在牢房里时，我们知道凶手受到了惩罚。

事实上，相关研究并不支持以上这些解释。相反，它们提供了一种答案，与对于视觉艺术的研究成果惊人地一致。情况并非我们在观看恐怖电影时无法感受到消极情感，而是积极情感总是伴随消极情感一起出现。

市场营销和消费者行为领域的两位教授爱德华多·安德雷德（Eduardo Andrade）和乔尔·科恩（Joel Cohen）做了一系列实验，阐明了这一二元情感解释。[10]他们比较了两群人的情感反应：一群人至少每个月会选择看一部恐怖电影，因此被归为恐怖电影爱好者（下文简称"爱好者"）；另一群人最多每年选择看一部恐怖电影，因此被归为恐怖电影回避者（下文简称"回避者"）。研究人员向这些受试者呈现极其可怕的场景，它们是从两部恐怖电影（《驱魔人》（The Exorcist）或《撒冷镇》（Salem's Lot））中选取出来的。

《驱魔人》是一部涉及超自然因素的恐怖片，讲述了一个被魔鬼附身的12岁女孩的故事。她口吐绿色呕吐物，嗓音变成了可怕的男声，发出暴力而下流的命令。《撒冷镇》来自缅因州的一个镇名，那里发生了一些可怕的事件，人们开始失踪或者突然生病。在电影中，我们看见一个名

叫拉尔菲的孩子变成了吸血鬼，有着发亮的面庞和尖利的牙齿，他撕咬自己已经去世的兄弟丹尼的尸体。在丹尼的葬礼上，另一个角色迈克打开了棺材，而丹尼尸体的眼睛是张开的，面庞发光，坐起身来咬了迈克。最终，电影并未以吸血鬼被打败而结束，这些吸血鬼的故事仍在继续。

在观看从其中一部电影选取的 10 分钟片段之前和之后，受试者都要填写测量积极情感和消极情感的量表。在看完片段后，恐怖电影爱好者和回避者在消极情感上都出现了程度相似的增强。因此，我们可以在这两群人身上排除一种可能性，即恐怖电影爱好者之所以喜欢恐怖电影，并非因为他们在观看时不会感受到很多消极情感，也并非因为电影的结局会伴随消极情感的减少。

而下一个研究结论告诉我们：只有爱好者在看完片段后出现了积极情感的增强。事实上，图表显示，对爱好者而言，在观看结束时，其积极情感要强于消极情感。但对回避者而言，消极情感则强于积极情感。相比回避者，爱好者还显示出了更低的同理心、更强的攻击性和寻求感官刺激的欲望。[11]

简而言之，恐怖电影爱好者在观影后既有消极情感也有积极情感，而这两种情感是被共同激发出来的。"这似乎有点自作自受，但我觉得恐怖片越是吓人，我越喜欢！"一位受试者说。显然，恐惧和享受是能够并存的。爱好者积极情感的增强并没有让其消极情感消失。爱好者体验到的快乐与恐惧之间显示出了正相关性；回避者体验到的快乐与恐惧则显示出了负相关性。

在另一项实验中，同一批研究人员试图直接测试恐惧与快乐之间的相关性。当受试者观看恐怖电影片段时，他们被要求沿着一个网格持续移动鼠标，网格的横轴上标有"害怕""恐怖""惊恐"，而纵轴上标有"快乐""欢喜""高兴"。每个轴都是 5 分制量表，从"完全不"到"相当"。每隔 3 秒，受试者都要记录自己的感受。

人们可能会认为，快乐与恐惧是负相关的：当受试者看见曾经无辜的孩子脸上发出吸血鬼一样的凶光时，他们应该会感到恐惧，而非快乐，但结果并非如此。对于回避者而言，快乐与恐惧是负相关的。对于爱好者而言，两者是正相关的：他们越是感到害怕，就越是觉得快乐。

根据"后果说"，我们可以预测，爱好者应该在电影结束后有更强的解脱感，因此这种愉悦能够解释为什么他们喜欢观看这类电影。然而事实却是回避者报告说自己在电影结束后有更强的解脱感。

恐惧与愉悦之间的并存关系之所以存在，是不是因为观者知道他们正在观看一个虚构世界的故事，而在那个虚构世界以外的他们是安全的？是不是因为他们知道这部电影是虚构的，并且吸血鬼并非真实存在？如果提醒回避者，他们所观看的是一个虚构世界的故事，这能让他们体验到与爱好者类似的恐惧与愉悦并存的感受吗？

安德雷德和科恩在另一项实验中回答了这个问题。[12] 在观看电影片段前，研究人员向受试者提供了演员的简介，并且将两位主角的日常照片放在屏幕旁。通过这种方式，受试者能够持续意识到，他们正在观看的场景是演出来的，而不是真实发生的。

结果，两群受试者的反应是相同的：与爱好者一样，回避者在电影结束时体验到积极情感的增强，事实上，他们体验到的积极情感的强度与爱好者是一样的。此外，两群受试者体验到的与恐惧有关的感受和与快乐有关的感受均具有正相关性，即越是觉得电影恐怖，越是觉得快乐。

这些研究帮助我们理解了为什么人们会寻求在令人感到恐怖的虚构世界中的体验。根据"低强度"的解释，人们之所以寻求类似的厌恶体验，是因为他们并没有在体验过程中真正感受到太多的消极情感。然而，情况并非如此。爱好者与回避者报告的消极情感水平是相同的。根据"后果说"，人们之所以寻求这类体验，是因为观看结束后会从解脱感中体会到愉悦。然而，这也不是事实。电影结束后，除了积极情感，爱好者的

消极情感也会增强。这一事实表明"后果说"是站不住脚的。

以上这些研究告诉我们，对于爱好者而言，在观看恐怖电影的体验过程中，积极情感和消极情感是同时发生的：他们越是感到害怕，越是能体会到积极情感，即他们享受消极情感的体验。这一现象与我们从视觉艺术研究中得出的结论是一致的：人们能够同时感受到消极和积极情感，但这一点只有在他们相信自己正在观看的图片是艺术品而非现实事物时才成立。

最具说服力的研究发现是，当被持续提醒他们正在观看的是虚构世界的故事时，甚至回避者也能同时体会到消极和积极情感。虚构艺术框架提供了心理分离或者心理距离，使得我们能够欣赏我们会在真实生活中竭尽全力避免的那些体验。

电影中的悲剧场景

观看电影中的悲剧场景又会发生什么情况呢？显然，极为伤感的电影是能够引发我们的兴趣的。电影（以及戏剧和小说）的广告宣传会将"极为感人"作为卖点来吸引观众。剧透预警：我最近看了《海边的曼彻斯特》（*Manchester by the Sea*），一部 2016 年上映的电影。在电影中，有栋房子被烧毁了，三个年幼可爱的孩子在里面，无法被救出。他们的父母李和兰迪在房子外面眼睁睁看着，绝望无助。大火是被父亲李无意间引燃的，兰迪很责怪他。他们离了婚。李无法走出这件事带来的阴影，甚至当他的兄弟去世，他有机会得到兄弟的儿子帕特里克的监护权并再一次成为父亲时，他还是无法接受自己的新角色。这部电影的结局并不圆满：李没有成为帕特里克的父亲，而是安排家族的朋友领养了他，但他答应帕特里克可以随时来波士顿看望自己。这部电影非常受欢迎，但

人们必定像我一样，是带着沉重的心情离开电影院的，并且完全沉浸在悲伤中。为什么我们要让自己去体验这种情绪上的过山车呢？

18世纪的哲学家大卫·休谟认为，我们之所以欣赏艺术品中的悲伤，是因为它能感动我们，而我们喜欢被感动。对于观看悲剧的观众，他写道："他们越是被感动和被感染，他们对演出的评价就越高……人们的内心天生就喜欢受到感动和感染。"[13]

一项研究检验了休谟的断言。艺术品中的悲伤能够感动我们吗？这种感动是令人愉悦的吗？门宁豪斯及其同事选择了38部电影，每一部都包含一个场景，即电影中的某个角色会遭遇深爱之人的死亡。[14]在《神秘河》（*Mystic River*）中，一位父亲得知他19岁的女儿凯蒂被杀害了。在《爱情故事》（*Love Story*）中，一位名叫奥利弗的年轻的丈夫拥抱着死于白血病的妻子珍妮。在《瓶中信》（*Message in a Bottle*）中，女主角特蕾莎得知与她疏远的爱人加勒特葬身大海，在他失事的船上有一个瓶子，里面有封信，表达了加勒特对她的爱。这些电影拍出来就是让你流泪的，或者至少让你有种想哭的感觉。但它们绝非只是让观众感受到悲伤，相反，它们还包含了积极的品格，比如面对悲剧时的爱或勇气。

研究人员制作了一至两分钟的片段，每个片段呈现的都是剧中人物得知死亡消息的场景，而受试者是在真正的电影院观看这些片段的。每看完一个片段，受试者要评价他们觉得有多么悲伤以及有多么感动。研究人员没有对"感动"这一概念做出定义，但受试者似乎知道这是一种怎样的感受——其核心要素在于快乐和悲伤之间的平衡，并且只有低程度的情绪唤醒。[15]研究人员还测试了受试者的享受度——让受试者回答他们在多大程度上愿意看完整部电影。

结果令人惊讶。受试者越是感到悲伤，他们越是想看完整部电影。这种相关性几乎完全可以用受试者受到了感动来解释，因为当把受到感动这一评价维度从统计公式中剔除，悲伤与享受之间的相关性就消失了。因

此，我们之所以喜欢虚构作品传递出的悲伤，是因为悲伤强化了感动体验，而受到感动让人感觉良好。在接下来的研究中，研究人员对悲剧电影和喜剧电影做了对比。[16] 结果发现，只有在观看悲剧电影时，受试者的愉悦感才来自感动体验。当观看喜剧电影时，愉悦感可以直接用受试者感受到的快乐感来解释。因此，我们从悲剧场景中所获得的愉悦感的确是由感动所引发的；我们从喜剧故事中获得的愉悦感仅仅是由快乐引发的。

如果荧幕上的悲剧故事曾发生在我们自己的真实生活中，我们就不会受到那么强烈的感动。关键问题在于，我们知道这些故事是虚构的，而不是真实的。知道这一点能够减少痛苦，拉开心理距离，使得观者能够进行中立的沉思。不过，我们还不清楚，当人们知道自己正在观看讲述真实事件的非虚构纪录片，并且看到了悲伤的场景时，这种心理距离是否还会发挥作用。也许结果会介于真实生活中体验到的痛苦与虚构故事中被减弱的痛苦之间。

音乐中的忧伤

2013 年，英国广播公司让听众提名他们心目中最忧伤的音乐。广播公司收到了 400 个提名，排名前 5 的是亨利·普塞尔（Henry Purcell）的《狄朵与埃涅阿斯》（*Dido and Aeneas*）、塞缪尔·巴伯（Samuel Barber）的《弦乐柔板》、古斯塔夫·马勒（Gustav Mahler）的《第五交响曲》（柔板）第 4 幕、比莉·哈乐黛（Billie Holiday）演唱的《忧郁星期天》（*Gloomy Sunday*），以及理查德·施特劳斯的《变形》（*Metamorphosen*）。如果你不相信这些乐曲很悲伤，可以去听一听，如果听完还很喜欢，问问自己为什么。

聆听伤感音乐时，人们会产生深刻而美妙的审美体验。[17] 在第 4 章和

第 5 章，我提供的证据表明，当我们从音乐中感知到悲伤时，我们就真的在体验悲伤。诚然，诸如彼得·基维之类的哲学家不会认同这种看法。他写道："我们所能想象的最悲伤的情感是从音乐中感知到的；如果这意味着我们能体验这些情感，这就完全无法解释为什么人们要有意去让自己听这些音乐。"[18] 不过，哲学家杰罗德·莱文森（Jerrold Levinson）不同意基维的观点，他认为尽管我们不能从伤感音乐中感受到完全的悲伤，但"某些音乐确实会激发出某些非常像消极情感的东西，因此，对于我们为什么想要从音乐中追求这种体验，的确存在着需要解释的东西"。[19] 我们真的在体验悲伤的进一步证据在于，聆听悲伤的（至少是不快乐的）音乐能够激活大脑的相关区域，而我们已经知道，这些区域在人们看见悲伤的面孔时会被激活。[20]

不过，即使脑成像结果显示人们正在从伤感音乐中感受到悲伤，但从人们对自己听音乐时的感受的讲述中，我们会得到更丰富的图景。音乐研究人员利拉·塔鲁菲（Liila Taruffi）和斯蒂芬·克尔施对超过 700 人开展了一项调查（既包括西方的受试者，也包括东方的受试者，还包括音乐家和非音乐家）。他们的研究将向你表明，为什么当你听排名前 5 的最伤感音乐时可能不会关掉它们。[21] 研究发现，受试者最常提及的从音乐中感受到的情感是怀旧，而非悲伤。考虑到受试者认为回忆是从音乐中感受到悲伤的最主要原因，我们可以得出结论，怀旧感来自对悲伤记忆的唤起。受试者还报告了很多积极情感：平静、温柔、惊叹、超越，并且这些报告与关于这一问题的其他诸多研究的结论是一致的。

因此，认为表达伤感的音乐唤起的主要情感是悲伤的这种说法具有误导性。伤感音乐能够在悲伤之外也唤起积极情感，这一结论如今已得到诸多研究证实。研究还表明，伤感音乐能够使我们感到更平静，就像存在着某种"净化效应"（cathartic effect）。[22]

伤感音乐能唤起积极情感，这一事实削弱了欣赏伤感音乐的悖论性。

当然，在唤起积极情感之外，伤感音乐的确能唤起悲伤感。接下来的问题就是，为什么我们喜欢做能唤起悲伤感的事情（尽管这么做也能唤起积极情感）？为什么我们不只是喜欢听欢快的音乐？为了回答这个问题，塔鲁菲和克尔施还让受试者在一张清单上选择喜欢听伤感音乐的理由。结果很能说明问题。很多受试者认同如下陈述："我能以平衡的方式享受纯粹的悲伤感，这种方式既不太剧烈，也不像真实生活中那般紧张。"他们还认同如下陈述："通过体味音乐中的这种感受，我能更好地理解我自身的感受，而无须真实经历生活中的负面后果。"

这又与我们为什么喜欢看伤感电影或者喜欢其他形式的叙事艺术有什么关联呢？我认为，人们之所以能被诸如电影之类的叙事艺术打动，能享受其中的悲伤，是因为他们知道这是艺术，而不是现实。知道事件并没有真正发生在你身上，能让你减弱悲伤感。欣赏音乐是类似的。人们之所以能在音乐中享受悲伤感，是因为他们觉得这种感受不像真实生活中的悲伤感那么消极、紧张、剧烈。在塔鲁菲和克尔施的调查中，受试者表示，听伤感音乐的一大好处是，那种悲伤并不直接指涉真实生活。受试者的说法与哲学家的看法是一致的。哲学家约翰·霍斯珀斯（John Hospers）说得很清楚："音乐表达的悲伤是非个人性的；它是从特定的个人经历中提取或抽离出来的，比如爱人的去世或者希望的破灭。我们在音乐中得到的东西有时被称为悲伤的'本质'，但又无须面临通常带来悲伤的事件或情况。"[23]

小结：内容越悲伤，我们越感动

从艺术中感受到消极情感并非例外情况，而是常规现象。心理学家门宁豪斯及其同事猜测，相比于由艺术引发的积极情感，消极情感能让

我们更专注，在情感上更投入，印象更深刻的一段回忆。[24] 体验痛苦的情感还有可能激励我们构建意义——一种赋予痛苦体验以积极影响的方式。

另一个重要结论是，传递出痛苦或恶心内容的艺术品并不只会引发消极情感。对视觉艺术、电影和音乐的研究都得出了如下核心结论：当我们将自己沉浸在带有负面内容的艺术品中时，我们在体验到消极情感的同时也会体验到积极情感。这一点令人困惑，我们必须思考，当我们观赏丑陋或恶心的图片时，当我们观看恐怖或悲伤的电影时，当我们聆听伤感的音乐时，我们是如何体验到积极情感的。

关于视觉艺术的研究告诉我们，这与艺术的心智框架有关，即我们相信某一图像是被当成艺术品来创作的信念能够影响我们的反应。那么，除了作为一种虚拟现实，艺术品还是什么？我们之所以能从艺术中体验积极情感，是因为我们知道我们对其做出反应的世界不是真实的，虚构世界不是我们必须面对和采取行动的对象。这就是"间离"（distancing）效应，使得人们可以做出康德笔下的那种沉思。这一概念在 20 世纪初得到了美学家爱德华·布洛（Edward Bullough）的探讨。[25] 心理学家保罗·罗津（Paul Rozin）及其同事将其称为在安全环境下的"良性受虐倾向"（benign masochism）。[26]

关于恐怖电影的研究告诉了我们同样的结论。当我们提醒观者，他们正在走进一个虚构世界（通过在电影屏幕旁边贴上演员的照片提示观者），他们的积极情感得到了增强。关于悲剧电影的研究告诉我们，我们的积极情感要归因于我们受到了感动。尽管我们会被虚构世界中的悲剧感动，但当悲剧与我们的个人经历产生共鸣时，我们最强烈的情感更有可能是悲痛，而非感动。关于音乐的研究告诉我们，人们声称他们能从伤感音乐中体验到积极情感的一个主要原因是，他们知道这不是在真实生活中体验到的那种悲伤。

所有这些结论都与被称为"评价理论"（appraisal theory）的主流情感

理论一致：我们如何理解某个情景影响着我们的反应方式。我们知道我们已经进入虚拟世界这一事实对于我们的反应而言至关重要。我们知道，我们不必以任何真实的方式对虚拟的负面情景做出反应。

我们之所以会在艺术而非生活中寻求消极体验，是因为艺术为我们体验以及从内心品味这些情感提供了安全空间。而之所以说它们是安全的，是因为我们知道那是艺术，而非现实。用康德的话说，这种认知让我们以一种纯粹的方式看待艺术和我们的消极反应。[27]

带有负面内容的艺术邀请我们审视自己的消极情感，想象他人在面对同样的艺术品时是如何与我们共享这些情感的。虽然当我们观看舞台上的悲剧演出时，关注我们如何受到感动、如何共情以及如何感到恐怖的做法是合适的，但当我们看到真实生活中的悲剧事件时，再用看待艺术的方式去看待该事件就不合适了。事实上，这是自恋的表现。

关于我们为何喜欢艺术品中负面内容的解释适用于所有艺术形式。意识到艺术与现实的区别是至关重要的。但这种重要性只体现在艺术欣赏中吗？显然，有证据表明，在艺术之外，我们的信念也影响着我们的感知体验。正如相信一幅图像是有意按照艺术方式来创作的，相信某种味道来自切达干酪而非身体的味道，这一信念也足以使我们做出更积极的反应。事实上，这些信念以不同方式影响着我们的大脑活动。[28]类似地，被告知某款啤酒中有香醋的啤酒品酒师比那些没有被告知该信息的品酒师对该啤酒的评价更低。[29]

不过，艺术讲述了一个更为复杂的故事。当我们对带有消极情感内容的视觉艺术、叙事艺术或者音乐做出反应时，我们体验到的是消极和积极情感的结合物。关于啤酒和奶酪的研究表明人们只喜欢品尝更美味的食物，而正是积极与消极情感的结合，以及它们令人着迷的负相关性——内容越消极，人们的感受越积极，也越感动，才使得艺术显得尤为特别。

3

艺术与评价

How Art Works

　　本书的第二部分考察了艺术与情感之间的谜团。我们经常将艺术品形容为悲伤的或快乐的。当然，像音乐和视觉艺术这样没有感情的客体并不真正拥有情感。所以问题实际上是，像乐曲或画作之类的人造物在多大程度上反映了我们的情感生活。仅从比喻意义上讲，由于音乐和视觉艺术能够传递情感，因此它们必定能够反映我们的情感生活。这些情感能被来自不同文化的人群甚至幼儿一致地感知到。音乐表达情感的一种主要方式是利用我们都能在语言韵律（语速、音量和音高等）中识别出来的情感线索。由于语言韵律中的很多情感线索是普适性的，我们可以理解为什么人们很容易在文化差异很大的音乐中感知到情感。视觉艺术表达情感的一种主要方式是利用我们天生的感知简单视觉形式中隐含意义的自然倾向，无论这些意义是艺术品的一部分，还是无关紧要的东西。

　　音乐和视觉艺术能分别在听者和观者中激发起情感。虽然有些人表示对视觉艺术，包括完全非具象的艺术，有强烈的情感反应，但更常见的情况是人们会从音乐中感受到强烈情感。我认为，这有可能是因为音乐呈现的时间更长，并且能让我们"沉浸"其中（我们无法像在艺术博物馆中浏览画作那样"路过"音乐）。此外，另一个原因是音乐还能使我们受到感动。

　　第二部分的最后一章考察了为什么我们会被艺术品中的痛苦情感吸引，无论这种作品是悲伤的音乐或体现了悲剧的画作，还是恐怖电影。我得出的结论是，我们可以通过"审美距离"的概念很好地解释这种现象，而这种距离弱化了我们的反应强度。由于我们并不必然要做某些事情（类似战斗或逃跑）来消解痛苦的情感，因此我们有机

会品味这些情感，并从中学习。正如亚里士多德所说，理解带来巨大的愉悦。

在第三部分，我的考察对象将从内心情感转为大脑的评价，即从考察情感反应转为考察我们如何评价艺术，如何决定我们喜欢什么和认为哪些东西品质更好，以及如何决定我们不喜欢什么和认为哪些东西品质更差。第三部分将使用对于视觉艺术的研究成果来回答这些问题。我们是否认为我们的审美评价基于客观的标准，或者只是将审美评价视为无法被解释的主观看法？考虑到我们对于喜欢或者不喜欢什么有着激烈的争论，我们可能会认为人们相信自己的评价是客观的，但人们真的相信这一点吗？当我们欣赏一件艺术品时，我们仅仅基于对艺术品的感知特征做出评价，还是说，熟悉因素让我们更喜欢某个作品？甚至当我们完全不记得自己曾经见过这个作品时，情况也是如此？我们对于艺术家的创作过程的认识，比如，艺术家在创作中投入了多大努力，我们认为艺术品在多大程度上是有意创作的（与随意相对），以及我们认为该作品是艺术家原创的还是仿制的，是否会影响我们的评价？与关于情感的问题一样，关于评价的问题也令人困惑。

因为美，还是因为熟悉

《纽约时报》首席音乐评论家安东尼·托马西尼（Anthony Tommasini）曾试图反驳古典音乐优越论，他写道："我认为，《埃利诺·里戈比》[⊖]（*Eleanor Rigby*）与马勒的《复活》交响曲一样深刻。"¹几天后，这一评论招来了大量愤怒的信件。他的评论和读者的反应引出了如何评价一件艺术品这一问题。如果我们喜欢伦勃朗胜过喜欢托马斯·金卡德（Thomas Kinkade）——一位被艺术评论家嘲笑为无病呻吟的大众流行艺术家，那么是我们真的认为伦勃朗的作品更好，还是因为我们势利从众？抽象表现主义艺术家马克·罗斯科的画作是伟大的艺术品，还是仅仅具有装饰功能的物品？巴勃罗·毕加索是自维米尔以来最伟大的画家吗？乡村音乐明星约翰尼·卡什（Johnny Cash）与莫扎特一样伟大吗？弗兰克·盖里[⊜]（Frank Gehry）是一位伟大的建筑师，还是只是一位拙劣的建筑师？

⊖ 披头士乐队于1966年发行的歌曲，被普遍认为表达了对孤独之人的哀叹，或是对英国战后生活的反映。——译者注

⊜ 当代美国后现代主义及解构主义建筑师，其作品的争议性在于缺乏功能性、造价过高等。——译者注

　　与其他由主观评价占据主导地位的领域一样（比如品酒、设计师潮牌），在艺术世界，势利尤其盛行。假若我们真的欣赏我们认为自己喜欢的东西，我们就必然要回答另一个重要问题：审美评价仅仅是一种个人品位，还是有真值？存在真值指无论个人的主观评价如何，对某件艺术品的审美评价要么是正确的，要么是错误的。与数学证明的确定性不同，审美评价是主观体验的表达，因此，这些评价是否具有真值就变得更为复杂了。[2]

　　艺术专家和业余爱好者都会表现得好像他们相信审美评价是客观的。博物馆讲解员和艺术评论家可以提供诸多理由来解释为什么一件作品比另一件更好。当我们认为某件作品很伟大，而某人却不喜欢它时，我们会与他进行争论，此时我们就在试图解释为什么我们的评价是正确的。当与我们关系亲密的人讨厌我们所喜欢的东西时，我们会感到失望和困惑。这种行为表明，我们相信美学品位存在着普适的评判标准。这与我们谈论食物的方式是非常不同的：当某人说她讨厌橄榄油，我们当中的橄榄油爱好者不会试图证明为什么橄榄油是美味的。我们只是认为那个人有不同的味觉。当我们坚称莎士比亚比阿加莎·克里斯蒂更伟大时，这种评价与认为橄榄油很美味的评价有什么不同吗？如果我们认为我们的审美评价不只是主观看法，我们是在自欺欺人吗？

　　哲学家大卫·休谟考察了客观主义者和主观主义者的观点。在下面这段文字中，他阐述了我们是如何经常拒斥主观主义的：

　　　无论谁声称奥吉尔比○与弥尔顿○、班扬⊜与艾迪生⊛有着相

○　约翰·奥吉尔比（John Ogilby），英国翻译家、经理人和制图师，以出版第一本英国公路地图集而闻名。——译者注

○　约翰·弥尔顿（John Milton），英国诗人、思想家，因其史诗《失乐园》和反对书报审查制的《论出版自由》而闻名于后世。——译者注

⊜　约翰·班扬（John Bunyan），英国基督教作家、布道家，其著作《天路历程》堪称最著名的基督教寓言文学出版物。——译者注

⊛　约瑟夫·艾迪生（Joseph Addison），英国散文家、诗人、剧作家以及政治家。——译者注

同的天赋和水准，这无异于坚称田鼠丘与特内里费岛上的泰德峰一样高，或者一片池塘与海洋一样宽阔，这些都是夸张之辞。尽管我们还是可以发现有读者更喜欢奥吉尔比或班扬，但没人会留意这种偏好，我们会毫不犹豫地宣称这些虚伪的评论家的品位是荒唐的、荒谬的。品位的自然平等原则完全被人们抛诸脑后，尽管对不同事物的品位似乎接近于平等，因而我们偶尔也会承认这一原则，但当不同事物之间的区别很大时，该原则似乎就是一种夸张的悖论或者十分明显的荒谬。[3]

文学评论家海伦·文德勒（Helen Vendler）为客观主义立场做了清晰辩护：

> 为什么弥尔顿的《快乐的人》（*L'Allegro*）比他的《论一个漂亮婴儿死于咳嗽》（*On the Death of a Fair Infant Dying of a Cough*）更令人满意？我相信，并且仍然相信，任何精通诗歌的人都能看出前者比后者优秀。（那些认为不存在这种评价标准的人只不过暴露了他们自身不具备这种评价能力。）

不过她继续指出，要阐明这一点有多么困难：

> 然而，以一种合理而清晰的方式向自己以及向其他人阐明一首诗具有的新奇想象力，并提供这首诗在创作技巧上的证据，可不是一项容易的任务。即便我凭直觉知道某样东西蕴涵在这首诗中，我也无法区分、命名、形容或解答它，这让我很郁闷。在《吉姆爷》（*Lord Jim*）的第 12 章，约瑟夫·康拉德评论道，"造成轰动效应的、神秘的、近乎奇迹的力量不可能被探测到，而这种力量正是最高级艺术的终极体现。"[4]

哲学家伯特兰·罗素关于道德评判的观点与文德勒关于审美评价的观点类似："我不知道该如何驳斥伦理价值具有主观性的观点，但我自己无法相信所有荒唐的残忍行为之所以是错误的，只是因为我不喜欢它们。"[5]

休谟认为，判断一件艺术品的卓越性是否具有客观的标准，在于其是否经得起时间的检验："两千年前的雅典人或罗马人所喜爱的同一个荷马如今仍在巴黎和伦敦受到尊崇。包括气候、宗教、语言在内的所有变化都无法掩盖他的荣耀。"[6]他继续说道，与人们认为的相反，相比起我们对艺术品的卓越性的信念，科学信念更有可能被推翻。"没有什么事物比科学更容易受到运气和方法革命的影响。然而，同样的情况就不会出现在雄辩和诗歌之美上。只是对热情和自然的展现就能在很短时间内赢得公众的掌声，而这些美可以永久存在。"[7]

认为审美评价可以用正确或错误来评判，这属于一种客观主义信念：艺术品中内在的美学特征以某种客观方式存在。如果你偷听到人们对一部电影、一幅画作或者一场音乐表演持有不同看法，显然，这看上去像是人们认为他们正在就该作品的客观特征进行争辩。这些争辩可能非常激烈，每个人试图用自己的看法说服他人。我们喜欢争辩，就好像我们相信存在着一个正确的答案，而它站在我们一边。

与休谟同时代的哲学家康德相信，大多数人的行为表现得好像他们属于客观主义者：

……如果某人声称，某件事物是美的，那么他就是预期他人也有同样的看法：他不仅是自己在这么评价，也代表每个人做出了这样的评价，当他谈到美时，就好像它是事物的一种特征。因此，他会说，这件事物是美的，并且不依赖于他人的同意……却要求他人的同意。如果他人做出了相反的评价，他就会进行驳斥……在这种意义上，一个人不能说"每

个人都有自己的独特品位"。这相当于是在说，根本不存在品位这回事，也即是，不存在可以要求所有人赞成的审美评价。[8]

与美学客观主义相反的观点认为审美评价纯粹是主观的。在你看来是美的东西在我看来可能就是丑的。我们不会就香草冰淇淋是否比巧克力冰淇淋更好吃进行争论。我们只会接受，我可能喜欢香草味，而你可能喜欢巧克力味，因此我们有不同的口味偏好。对于主观主义者，审美评价与口味评价没什么不同。

享誉世界的艺术鉴赏家肯尼斯·克拉克（Kenneth Clark）似乎支持主观主义立场。在其 1974 年的自传中，他写了如下一段话：

> 在 9 岁或 10 岁时，我带着绝对的信心说道："这是一幅好画，那是一幅糟糕的画。"……这种近乎疯狂的自信一直持续到了几年前，我才惊讶地意识到，很多人已经接受了我的观点。我的整个人生可以被描述为一段漫长而无害的自信恶作剧。[9]

心理学家参与争论

我们已经看到，哲学家和艺术专家就审美评价能在多大程度上得到客观证明是有分歧的。非哲学家又有怎样的观点呢？两位从事心理学实验研究的哲学家弗洛里安·科瓦（Florian Cova）和尼古拉斯·佩恩（Nicholas Pain）在一项实验中回答了这个问题。[10] 他们提出的问题是心理学式的，而非哲学式的，也即是，他们考察的不是审美评价是否客观，而是普通人是否相信审美评价是客观的。他们制作了一些短对话，内容是关于两个人（据称是朋友，但实际上来自不同的文化）就某件事物是否

美进行争论。其中有三段对话与艺术品有关（达·芬奇的《蒙娜丽莎》、贝多芬的钢琴曲《致爱丽丝》、卢瓦尔河谷城堡群——需要说明的是，这项研究是在法国做的），另外有三段对话与自然物有关（夜莺的啼声、雪花、尼亚加拉瀑布），还有三段对话与三幅人物照片有关（一个男人、一个女人和一个小孩）。他们还列出了三项事实陈述（比如，普鲁斯特是《追忆似水年华》的作者）以及三项绝对无可非议的主观陈述（比如，抱子甘蓝很好吃）。以下是他们提供的短对话的一个例子，其中两个人对于自然界中某件事物是否美产生了分歧：

> 阿加特和乌尔里希在乡村度假。当在田间散步时，他们听到了夜莺在歌唱。阿加特说："唱得多好听啊！"但乌尔里希反驳说："不，这声音完全谈不上好听。"

他们让 30 个非哲学专业的学生回答，他们同意如下哪项陈述：

（1）两人中的一个是正确的，另一个是错误的。

（2）两个人都是正确的。

（3）两个人都是错误的。

（4）既谈不上正确，也谈不上错误。就这一情形而言，谈论正确与否毫无意义，每个人都有权拥有自己的看法。

那些同意第一项陈述的人属于客观主义者，那些同意其他陈述的人属于主观主义者。

问题在于，对审美评价产生分歧的人是否也会对事实陈述（诸如关于普鲁斯特的陈述）产生分歧，或者是否也会对主观陈述（诸如关于抱子甘蓝的陈述）产生分歧。结果令人惊讶。对于事实陈述上的分歧，学生们显然都是客观主义者，他们相信存在正确的答案；然而，对于所有其他类型事物的分歧，他们显然是主观主义者，他们相信不存在正确的答案。于是，学生们对艺术品（或者对自然之物、对一个人的长相）美丽与否的分

歧的反应与对抱子甘蓝好吃与否的分歧的反应没什么不同。他们的信念与那句很可能来自中世纪的拉丁俗语 " De gustibus non est disputandum "（"各有各的品位，谈不上分歧"）相似。

也许在这项研究中，受试者之所以以主观主义者的方式做出回答，是因为这些短对话不涉及他们自己的观点，而只呈现了对话者的观点。然而，当研究人员重复这项实验，让学生们想象他们自己的审美评价受到挑战的情况时，他们很快就承认，即便对于他们自己的审美评价，也不存在正确或错误的答案。

要是该研究使用了比较法，类似休谟对弥尔顿和奥吉尔比所做的对比，情况又如何呢？这正是心理学家杰弗里·古德温（Geoffrey Goodwin）和约翰·达利（John Darley）所做的事情，他们在一项关于伦理评判的研究中使用了比较陈述，将对艺术品的评价作为控制项。[11] 他们向受试者呈现了一组陈述，比如，莎士比亚是比丹·布朗更出色的作家，迈尔斯·戴维斯⊖（Miles Davis）是比布兰妮·斯皮尔斯更出色的音乐家，《辛德勒的名单》是比《警察学校》（Police Academy）更出色的电影，古典音乐比摇滚音乐更高级，等等。之后，研究人员让受试者评价某个陈述是真是假，还是只一种观点或者一种态度。研究再次发现，几乎所有受试者都是主观主义者，选择了第三种答案，甚至对于那些我们会坚持认为必定是正确的陈述，比如，莎士比亚比写过《达·芬奇密码》的畅销书作家丹·布朗更出色，情况也如此。一个令人震惊的结果是，84% 的受试者认为，这种评价只不过是一种观点或者态度。在类似的研究中，受试者认为事实陈述是最为客观可证的，而关于特定艺术品和不同食物的评价性陈述则是最不可证的，关于道德的评价性陈述位于两者之间。[12]

在艺术与心智实验室，我们做了一系列研究，想要发现我们能否让

⊖ 美国爵士乐演奏家、作曲家，20 世纪最有影响力的音乐人之一。——译者注

人们认为审美评价是客观的。[13] 我们认为，如果让人们在广受赞誉的几百年前的画作与不那么知名的新近创作的画作之间做比较性评价，我们也许就能做到这一点。以下是受试者听到的内容，需要注意的是，如下陈述中提到的画家完全是虚构出来的，并且我们没有向受试者呈现与陈述相匹配的图像。

考虑两幅画作：卡拉蒙德广受赞誉的《十二扇窗》（1793）和德曼蒂斯不那么知名的《城墙》（1991）。如下陈述在何种程度上体现了品位或者事实？

"卡拉蒙德的《十二扇窗》比德曼蒂斯的《城墙》更出色。"

我们想知道操纵画作的创作年代和声誉是否能让人们对审美对比做出更为客观的评价。

这里的比较性陈述是以"规范性"的顺序被表述的，即将人们可能认为更出色的作品（因为它在几百年里享有广泛声誉）表述在前，同时将人们可能认为更糟糕的作品（因为它不太知名，又是新近作品）表述在后。同时，我们还以"非规范性"顺序对同一项比较性陈述进行表述：

"德曼蒂斯的《城墙》比卡拉蒙德的《十二扇窗》更出色。"

从其他研究结果中我们知道，比起他们不认同的评价性陈述，人们会将他们认同的评价性陈述视为更客观的评价。[14] 比起以"非规范性"顺序被表述的评价性陈述，我们认为受试者也许更有可能认同以"规范性"顺序表述的评价性陈述。所以，我们操纵了比较顺序，以验证是否存在这种顺序效应。也许在这种情况下，我们能够提升受试者对比较性陈述客观性的认可度。

作为控制项，我们还向受试者呈现了关于事实（木星比水星更大）、关于道德（为了生存抢劫银行比为了付毒品钱抢劫银行恶劣程度更低）、

关于口味（黄油山核桃馅饼比番茄酱冰淇淋更好吃）的比较性陈述。

　　我们再次发现，审美评价与口味评价和道德评价的客观性程度评分都很低，尽管道德评价的客观性得分总是比审美评价高，参见图8-1，并且审美评价是唯一不受以"非规范性"顺序表述影响的评价类别。这意味着，受试者可能受到诱导，认为"黄油山核桃馅饼比番茄酱冰淇淋更好吃"是比"番茄酱冰淇淋比黄油山核桃馅饼更好吃"更客观的评价，但"一幅久远而有名的画作比一幅新近而不太知名的画作更出色"这一评价性陈述在受试者看来并不比表述顺序相反的评价性陈述更客观。

不同项目类型的客观性程度评分

图8-1　图表显示，对口味或品位（食物、色彩），审美和道德的评价都被认为是主观的，并且比对事实的评价的主观程度高得多

资料来源：Research by Rabb, Hann, & Winner (2017).

　　有些哲学家认为，审美评价之所以与其他类型的评价不同，是因为必须要将艺术品呈现在人们面前，人们才能做出评价，而抽象的东西是无法评价的，这就是所谓的"熟悉原则"。[15]也就是说，我们不知道一幅画是否美，除非我们见过这幅画，而关于行星大小或者某个行为是不道德的知识却能够通过推理或者可靠的验证获得。如果受试者被允许观看两幅画作，而其中一幅的美学价值完全不同于另一幅，那么受试者也许

就会觉得他们可以"看出"某幅画比另一幅更出色。在这种情况下，他们也许就能承认客观性的存在。

所以，在最后一项实验中，我们试图让受试者相信审美评价是有真值的。我们向受试者呈现了两幅画，一幅是他们在先前一项任务中非常喜欢的作品，另一幅是他们非常不喜欢的作品。在看到这两幅画之后，他们要对如下陈述的客观性程度打分：一幅画比另一幅更出色（对不同受试者所呈现的两幅画的顺序是不同的）。然而，仍然没有证据表明受试者相信审美评价存在真值。

是否有这样一种可能性：坚称审美评价不存在客观真值，是一种由后现代主义和自由主义所塑造的当代西方观念，该观念强调我们不应该将自己的价值观强加于他人？这一看法符合当代西方的情况吗？也许吧。不过，当类似的研究在中国、波兰和厄瓜多尔开展时，审美评价仍被视为主观的。[16] 是否还有另一种可能：或许这些研究结论只是政治正确和教育的副产品，而那些教育程度更低的人反而更有可能是美学客观主义者？有证据反对这种看法：我们在网上针对各种教育程度的成年人进行了研究，结论是教育水平与审美评价的客观性没有相关性。[17]

这些关于"大众美学"（folk aesthetics）的研究给我们带来了难题。如果我们内心真是主观主义者，那为什么我们要与那些不认同我们对艺术品所做评价的人进行激烈争论呢？为什么我们想要改变他们的看法呢？也许，这是因为我们将审美品位视为我们身份的一部分，而我们对审美品位的重视程度远超对食物口味的重视程度，并且我们有种冲动，试图让他人相信什么东西对我们而言如此重要。攻击我们喜爱的艺术家或者艺术品就像在攻击我们自己。另一种可能性是（人们对此也深感困惑）：当被明确要求作答时，人们认为自己是主观主义者，但私下里（也许是无意识地），他们又认同客观主义。

我们不清楚在这类研究中艺术鉴赏家将如何回答这些问题。我猜测，

他们会比大众更倾向于认同客观主义。毕竟，他们花了一生的时间从事艺术研究，因此有可能相信他们能看出艺术的品质。我打赌，那些为博物馆应该收购或者卖出哪些艺术品进行争论的董事会成员相信，他们不只是在表达主观品位，而是在争论某种客观存在的品质。大多数艺术史学者和艺术博物馆讲解员可能会相信经典艺术品（我们收藏在主流博物馆和纳入艺术史教材的作品）已经盖棺定论，并且对其美学品质的客观评价足以维系它们的经典地位。

寻求共识

无论人们相信审美评价是客观的还是主观的，这都没有告诉我们，这些评价的客观性能否在事实上得到验证。也许人们只是不知道存在着验证的可能性！要是我们能够表明，人们能就他们以前从未见过或听过的艺术品达成评价性共识，又会怎样？可以假想这样一种情况：来自全球各地的人们不能依靠他们已经学习过的信息来判断艺术品的优劣，却能达成共识。如果我们能够表明，存在着普适的审美感受，使得我们所有人能就某些审美评价达成共识，我们就能将其视为某些审美评价存在真值的证据。

英国心理学家汉斯·艾森克（Hans Eysenck）设计出了"视觉审美敏感度测试"（Visual Aesthetic Sensitivity Test），并提供了他认为能够表明存在普适的审美评价标准的证据。[18] 他的测试最初是由德国艺术家K.O. 戈茨（K.O.Götz）提出的，由 42 对非具象图形构成。每一对中的两个图形各方面都是相似的，除了一点，即每对中的一个图形被一位艺术家修改了，而其他 8 位艺术家都认同这一修改使得该图形在设计上变得更糟了。图 8-2 展示了 3 对图形，每一对中左边的图形都被设计这一测试

的人视为更优。研究人员没有问受试者他们最喜欢每一对中的哪个图形，或者认为哪个更漂亮、更感人。相反，受试者被要求选择他们觉得看上去更和谐的那个。他们被告知："仔细看两个图形，你会发现，和谐度较低的那个图形包含错误和瑕疵。"

图 8-2　图形来自汉斯·艾森克的"视觉审美敏感度测试"。每一对中左边的图形被测试设计者认为是更优的图形

资料来源：From Eysenck, H. J. (1983). A new measure of "good taste" in visual art. *Leonardo, 16*(3), 229–231. © 1983 by the International Society for the Arts, Sciences and Technology ISAST. Reprinted by permission of MIT Press Journals.

这一测试在英国和日本的小孩和成年人中进行，艾森克得到的数据表明，两国受试者只出现了极小的分歧。[19]这使得艾森克得出结论，必定存在一种单一的、天生的审美能力（辨别好品位），能让跨年龄和文化、跨个性和性别，以及具有不同人格特征的人达成广泛一致。

这一研究结论难道不是与第 6 章中所描述的维塞尔、斯塔尔和鲁

宾 [20] 的研究结论产生冲突了吗？后者表明个体在选择他们喜欢的和最受感动的画作时有着巨大的分歧。事实上，两者并不冲突。艾森克的测试是让人们找出更和谐的图形，而不是让他们找出最喜欢的图形。不过，我们从"视觉审美敏感度测试"中所能得出的全部结论就是，我们都有看出形状不规则的能力。尽管人们能就哪些形状更规则达成一致，但我们显然无法从这一点就得出结论，说审美评价有客观基础。这么做就将感知区分与评价性判断相混淆了：一种形状比另一种更规则，这一事实不能表明前者比后者更好。

正如维塞尔等人的研究所表明的，一旦我们开始询问偏好，个体差异就会凸显出来。在形成对视觉艺术（有可能适用于所有艺术形式）的偏好时，一个非常重要的因素是专业知识。艺术知识在形成我们对艺术品质的看法上发挥着重要作用，耶鲁大学的埃尔文·柴尔德（Irvin Child）在 20 世纪中期通过大量研究证明了这一点。[21] 他向受试者呈现了两幅表面看来很相似的画作或素描，其中一幅被 12 位专家视为审美价值更高。比如，将汉斯·荷尔拜因 [14] 为克伦威尔家族一位妇人所作的肖像画与汉斯·克雷尔（Hans Krell）为匈牙利玛丽皇后所作的肖像画进行配对，参见图 8-3。这两幅画都由 16 世纪德国画家所作，并且都描绘了一个戴着帽子的、端坐的妇人的半侧面像，但 12 位专家都认为荷尔拜因的画作更出色。

当这一测试由那些熟悉艺术的人来完成，他们会达成强烈共识，认为测试设计者觉得更出色的作品真的更出色。这些艺术鉴赏家来自各不相同的文化：美国、斐济、日本、巴基斯坦和希腊。[22] 不过，当该测试让不具备艺术知识的受试者来完成时，他们通常选择了"错误"的那幅画。我们可以得出结论，人们对视觉艺术美在哪里的信念是由视觉艺术领域的专业知识塑造的。

图 8-3　在柴尔德对美学品位的研究中（Child，1962），熟悉艺术的人更喜欢汉斯·荷尔拜因的画作（a），而非汉斯·克雷尔的画作（b）

资料来源：(a) Hans Holbein the Younger (German, 1497/ 98–1543), *Portrait of a Lady, Probably a Member of the Cromwell Family*, ca. 1535–40, oil on wood panel, 28 3/8 × 19 Yi in. (72 × 49.5 cm), Toledo Museum of Art (Toledo, Ohio), Gift of Edward Drummond Libbey, 1926.57. Photo Credit: Photography Incorporated, Toledo. (b) Hans Krell (+ um 1586), *Maria, Königin von Ungarn* (1505–1558). Bayerische Staatsgemäldesammlungen-Staatsgalerie in der Neuen Residenz Bamberg (Inv.- Nr. 3564).

　　不同文化的艺术专家同意荷尔拜因的作品比克雷尔的作品更出色，这并非真正表明，他们的审美评价具有真值，毕竟，荷尔拜因更有名，克雷尔没那么有名，而名声有可能会影响评价。只要我们能表明，不同文化的艺术专家能就他们从未见过或听过的艺术品的美学相对价值达成一致，我们就能得出结论，存在着独立于文化习得的共识。遗憾的是，目前还没有人从事这类研究。

詹姆斯·卡廷的挑战：由熟悉达成的共识

　　心理学家詹姆斯·卡廷（James Cutting）想要呈现某些注定会激怒艺

术哲学家和艺术史家的东西。他的假设是，经典艺术品——我们视其为伟大艺术品的东西，有时只是因为运气才获得了声誉（比如被博物馆收藏），并且其声誉只是因为熟悉感而得到维系，该作品并非真的在客观上比其他作品更出色。[23] 他向艺术专家提出挑战，声称自己相信，人们混淆了对艺术品的熟悉感与对艺术品质的评价，哪怕人们总是有意识地为自己所赞同的陈述做辩护，比如，人们会给出听起来具有客观性的陈述，"由于其线条品质、色彩和氛围，这件作品更出色"，等等。

　　卡廷之所以提出这种观点，是因为心理学中有个著名的现象，叫作"单纯曝光效应"（mere exposure effect）——只是因为碰巧见到某件东西，就会让我们倾向于在下次见到它时喜欢上它，甚至当我们已经不记得之前见过它时，情况也是如此。与这一效应有关的最有名的研究者是社会心理学家罗伯特·扎荣茨（Robert Zajonc）。但这种效应在扎荣茨用实验证实它之前就已经众所周知了，并且显然经常被用于广告业。我们看到金宝汤[⊖]广告的次数越多，就更可能忽略其他品牌，从而将金宝汤从超市货架上拿下来。

　　扎荣茨通过实验表明，重复曝光于各种不熟悉的刺激物（包括完全无意义的东西，比如外语和无意义的音节）塑造了我们的偏好。[24] 比如，在一项实验中，受试者听到有人大声读出 12 个由 7 个字母构成的土耳其语单词（这些词对英语听众而言毫无意义），并试图发声模仿单词的发音。不同受试者对这些单词分别反复听了 1、2、5、10 或者 25 遍，而有些受试者完全没听到。然后，受试者必须对这些刺激的好坏打分，评分量表从 0 到 6 分。

　　在不知道单纯曝光效应的情况下，任何人都会认为，对这些单词的正面评价应该是随机分布的。然而，情况并非如此。相反，研究人员发

　　⊖　美国知名的罐头汤品牌。——译者注

现了一种非常显著的频率效应：受试者看到和说出某个单词的次数越多，他们认为该单词的意义越正面。扎荣茨又用中文字符重复了这一实验过程，受试者可以看到字符的样子，但不会发音。这一次扎荣茨得出了同样的结论。他将这种现象称为单纯曝光效应，这里的"单纯"是指，图像被被动地观看，而没有以任何方式被积极强化。这一效应在所有类型的刺激物上得到数百次验证，是心理学上最经得起检验的结论之一。

詹姆斯·卡廷想知道单纯曝光效应是否可以解释我们对特定艺术品的偏好。难道正如法国社会学家皮埃尔·布尔迪厄所说，艺术品位仅受社会文化因素的影响？[25] 难道我们欣赏一件新的艺术品的次数越多，我们就越喜欢它？我们是否会认为，我们之所以喜欢它，是因为我们相信它是伟大作品，但事实上我们只是因为对它很熟悉才喜欢它？

为了回答这些问题，卡廷用 7 位法国印象主义画家的作品做了一系列实验，这些画家分别是保罗·塞尚、埃德加·德加、爱德华·马奈、克劳德·莫奈、卡米耶·毕沙罗、奥古斯特·雷诺阿和阿尔弗雷德·西斯莱。他向受试者展示每个艺术家的成对画作，两幅画的主题相似（比如风景、肖像，等等），并且都是该画家在两年内完成的。不过，值得注意的是，它们出现在艺术史著作中的次数不同。这是在用著名的艺术品重复扎荣茨的实验。卡廷的假设是，在书中刊载次数越多的画作是那些人们见得最多的画作。他的预测是，在书中刊载次数越多的画作越受人喜欢。

卡廷首先必须知道每幅作品出现的次数。他在康奈尔大学图书馆超过 600 多万册图书中做了细致认真的搜索，以了解每幅画在书中出现的次数。最终，他检索了大约 6000 本书，这些书被归为三个类别：讲述每个艺术家故事的书；讲述至少一位印象主义画家的书；一般艺术史教材和涉及所有年代的艺术百科全书。他统计了每幅画在这些书中出现的次数，这些画不仅有可能被艺术史专家看到，也有可能被普通大众经常看

到。刊载次数范围分布为从超过 100 次（那些是我们最熟悉的印象主义作品，也被视为印象主义经典作品中的经典）到低于 10 次（那些接近于经典的作品）。

卡廷向来自康奈尔大学本科生的受试者展示了他挑选出的印象主义画家的 66 对绘画幻灯片，其中一组刊载次数多，另一组刊载次数少。受试者观看每对画大约 8 秒钟，然后他们需要指出，他们更喜欢哪幅画，以及他们是否记得之前见过任何一幅画作。受试者在这里展示的偏好代表了对艺术品质的评价——如果我更喜欢 X，而非 Y，那么我认为 X 是更出色的艺术品。研究人员的预测是，受试者会喜欢那些在图书中刊载次数更多的画作，即便他们不记得之前曾看过这些画作。单独有一组受试者要对每幅画在多大程度上属于印象主义打分（7 分制），并表明他们是否记得之前看过这幅画。

在我宣布结果之前，让我们看看卡廷呈现给受试者的两对画作。图 8-4a 是雷诺阿的《荡秋千》(*The Swing*)，创作于 1876 年，画中描绘了一个身着蓝缎带白裙子的年轻女子正手握秋千上的绳子，似乎即将踏上秋千，同时又在与一个戴着草帽的男人说话；另一个男人靠在一棵树上，而一个小女孩正在旁观。图 8-4b 是雷诺阿的《煎饼磨坊庭院树下》(*In the Garden Bower of Moulin de la Galette*)，创作于 1875 年，比《荡秋千》早一年。这幅画描绘了一个身着蓝色和白色条纹裙的年轻女子握着一把未打开的遮阳伞，并且正在走近坐在一张桌子旁边的几个人。两幅画的背景都位于阳光斑驳、青翠欲滴的花园里，并且季节似乎都在夏季。

图 8-4 下面的两幅画是由塞尚创作的。图 8-4c 是《埃斯塔克海湾》(*Bay of L'Estaque*)，创作于 1879 ～ 1883 年，蓝色港湾被群山和小城包围。在画面前方有一些树，大海、天空和土地的主色调是浅蓝色和浅绿色。图 8-4d 是《马赛里维利山和玛丽岛的风景（埃斯塔克）》(*View of Mt. Marseilleveyre and the Isle of Maire（L'Estaque）*)，创作于 1878 ～ 1882

年，画家身处树丛中，占据离海湾和城镇更近的有利地形。这幅画的色调更明亮，大海颜色更蓝，屋顶是深橘色，树下的土地是金黄色，而树下的阴影告诉我们，太阳当空照。

图 8-4　卡廷研究审美评价（Cutting，2003）所用的两对画作。（a）皮埃尔 – 奥古斯特·雷诺阿（1841—1919），《荡秋千》，1876。（b）皮埃尔 – 奥古斯特·雷诺阿，《煎饼磨坊庭院树下》，1875；帆布油画，81cm×65cm。（c）保罗·塞尚，《埃斯塔克海湾》，1879～1883。（d）保罗·塞尚，《马赛里维利山和玛丽岛的风景（埃斯塔克）》，1878～1882。帆布油画。54cm×65.1cm

资料来源：Credits: a: RF2738. Musee D'Orsay, Paris. Photo Credit: Scala/ Art Resource, New York. b: Pushkin Museum of Fine Arts. Photo Credit: Scala/ Art Resource, New York. Reprinted by permission of the Pushkin Museum of Fine Arts, Russia. c: Philadelphia Museum of Art, The Mr. and Mrs. Carroll S. Tyson, Jr., Collection, 1963-116-21. d: Reprinted by permission of the Memorial Art Gallery of the University of Rochester: Anonymous Gift in tribute to Edward Harris and in memory of H. R. Stirlin of Switzerland.

现在，在你接着往下读，并知道它们各自的刊载次数之前，请想想每一对画作中你更喜欢哪一幅。当然，卡廷的受试者看到的是投射在幻灯仪上、带有色彩的图片。也许你认为你更喜欢《荡秋千》，因为它呈现了年轻女子的整张脸，而另一幅只呈现了女子的耳朵和面颊。也许你认为你更喜欢《埃斯塔克海湾》，因为它比视野更狭窄的另一幅画更宏伟。

现在要验证的是，你更喜欢的画作是不是出现在书中次数更多的作品。图 8-4 中每一对画作的左边一幅是受试者更喜欢的，同时也是刊载次数更多的。当然，卡廷在实验中随机改变了刊载次数更多的画作的摆放位置。《荡秋千》比另一幅刊载次数更多，两者的刊载频次分别为 94 次和 18 次。《埃斯塔克海湾》比另一幅刊载次数更多，两者的刊载频次分别为 86 次和 27 次。如果你更喜欢刊载次数更多的画作，你的喜好就与卡廷的研究结论一致。刊载次数更多的雷诺阿的《荡秋千》在 72% 的选择中更受喜爱；刊载次数更多的塞尚的《埃斯塔克海湾》在 87% 的选择中更受喜爱。总体而言，59% 的受试者更喜欢每一对画作中刊载次数更多的那一幅，这是一个具有统计显著意义的数据。

那些反对仅凭刊载频次就能让我们形成审美评价的观点的人也许会争辩说，这一观点只对那些没有艺术知识的人适用。也许具有更多艺术知识的受试者就不会基于刊载频次做出选择，相反，他们难道不应该基于某种客观的艺术品质做出选择吗？但卡廷的研究反驳了这种看法：人们喜好刊载次数更多的图片，这一点不仅适用于那些上过艺术史课程的人，也适用于从未上过类似课程的人，尽管上一门艺术史课程显然无法使你成为艺术专家。

令人惊讶的是，喜好甚至无法归因于能否有意识地认出图片，因为喜好与受试者是否记得之前见过这些图片无关。然而，由于仅有 2.7% 的画作能被康奈尔大学本科生受试者认出来，卡廷意识到，也许他并没有真正证明有意识的再认与喜好无关。于是，他用同样的方法在年纪更大

的受试者（康奈尔的教员和研究生）身上重复了这一实验，他们应该有可能认出更多的艺术品。事实上，这一组受试者能认出 18.6% 的画作，这使得这一实验可以更好地验证喜好是否只归因于刊载次数，而与能否真正认出图片无关。结论仍是一样的：人们更喜欢刊载次数更多的画作，有意识的再认与喜好之间仍然没有关系。

如果无意识地见过书中的艺术品果真能够解释喜好，那我们就应该不会在幼儿身上看到频次效应，因为幼儿应该从未看过艺术类书籍。当卡廷让 6 岁至 9 岁的儿童重复做该实验时，他的确没能在喜好与刊载次数之间发现相关性。

为什么人们更喜欢他们之前见过的图片，即便他们并不记得他们之前见过？也许这是因为艺术品需要时间来理解，因此我们越是经常见到某件艺术品，我们就越是能理解它。如果这一点为真，那么我们可以推测，更复杂的艺术品比起不那么复杂的艺术品，会体现出更强的频次效应。但我们该如何衡量复杂性呢？卡廷决定只依赖人们自身对于复杂性的主观评价。他再次向受试者呈现图片对，同时让他们不仅指出他们更喜欢哪一幅图片，还要指出哪一幅"更复杂"。结论是一样的：不存在复杂性评价效应，唯一的预测指标就是刊载次数。

当然，有可能人们不知道如何衡量复杂性。也许他们只将画作中的人物数量作为复杂性的评价标准。但最有可能的情况是，无论复杂性如何衡量，每对画作在复杂性上根本没有区别，因为每对画作都由同一个艺术家创作，并且有着相同的主题。若果真如此，复杂性评价也是不可靠的。

偏好是否与人们认为一对画作中哪一幅最能代表典型的印象主义风格有关呢？针对这一问题，卡廷用与验证复杂性评价相同的方式做了实验，让受试者评价每幅画在多大程度上体现了印象主义绘画风格。最终，刊载次数仍是唯一的预测指标。不过，我要再补充一句，考虑到这些画

是以精妙的方式匹配在一起的，因此它们在典型性方面存在差异的可能性极小。

当然，对喜好由刊载频次塑造这一观点的一个显见批评是，它颠倒了因果关系。也许频次是由品质带来的："更出色"的艺术品是编辑和艺术史家（那些对"客观"品质有着敏锐眼光的人）决定放进书中的作品。此外，还有另一个问题：谁敢说人们真的经常看到刊载次数更多而非更少的作品？大多数人从来不看艺术史书籍！

卡廷意识到，评估艺术品质的客观方法是不存在的，因此我们无法在主观主义与客观主义之间做出裁决。卡廷放弃了证明艺术品质对于喜好度无关紧要这一不可能完成的任务，并采取了另外的策略。通过使用类似的受试者人群（康奈尔大学的其他本科生），在为期一学期的心理学课程上向学生们更频繁地呈现刊载频次更少的画作，卡廷能削弱人们对刊载次数更多的作品的偏好吗？

在 21 节关于知觉的导论课上，卡廷向学生们呈现了之前提到的 66 对画作中的一部分，每一幅画单独呈现，只显示两秒，且不带任何评论和介绍。整个学期，刊载次数多的画作只被显示了 1 次，刊载次数少的画作被显示了 4 次。期末，图片被成对显示，而学生们要表明自己的喜好。在每一对画作中，其中一幅有着高刊载频次，但课堂上只被显示过 1 次；另一幅有着低刊载频次，但被显示过 4 次。

我们可以想到三种可能的结果。一种可能是，人们仍然喜好有更高刊载频次的图片。在这种情况下，这一实验还是没能回应那些认为刊载频次本身就体现了艺术品质高低的人的反驳。第二种结果可能是，在课堂上出现频次高，但在书中刊载频次低的作品更受欢迎。在这种情况下，之前关于喜好的研究结论将被颠倒过来：人们会喜欢他们在课堂上见过次数更多的图片。这一事实将反驳那种认为刊载频次更多的画作是客观上品质更高的画作的观点。最后一种可能是，两种频次相互抵消，因此

喜好与任何一种频次无关。

　　卡廷得出的研究结论是第三种情况。喜好既无法由刊载的次数，也无法由在课堂上呈现的次数预测。那么，我们还能得出结论，即出现频次是我们审美喜好的驱动力吗？卡廷显然是这么认为的，他相信他已经表明，一种频次的效力已经战胜了另一种频次。但批评者很容易反驳说，他的最后一项实验没能重现之前研究的结论，即刊载次数更多的图片更受欢迎。我们无法真正得出结论，认为卡廷的看法是正确的。人们需要用他的方法并让不同的艺术家参与研究，以证明卡廷正确与否。我们仍然需要更多的研究来回答这个问题！

　　卡廷的研究带给我们不安，因为他认为艺术经典完全由艺术品的曝光度塑造，而艺术品质在决定我们认为什么是好艺术品的过程中没有扮演任何角色。但需要注意的是，卡廷没有研究艺术专家，真正的鉴赏家。正如我之前所说，只上过一门艺术史课程显然不能成为艺术专家！是否有可能艺术鉴赏家的喜好与刊载频次无关？当然，这类研究肯定要涉及受试者从未见过的画作，它们也许来自不同的文化。如果我们能够表明，西方艺术专家所喜好的亚洲艺术品与亚洲艺术史书籍中刊载次数最多的艺术品是一致的，我们就能得出确凿的结论：正是对美学品质具有敏锐嗅觉的艺术专家决定了哪些作品能够刊载于艺术史书籍中。于是，外行人士对于高刊载频次作品的喜好既可以归因于艺术品质，也可以归因于刊载频次，或者同时归因于这两者。

　　卡廷研究的另一个弱点在于，他只研究了印象主义大师的画作，所有受试者都知道这些大师很伟大。也许只有当你欣赏品质上并无真正差别的一对画作时，熟悉效应才会发挥作用。如果卡廷将很多人可能会视为"糟糕"艺术的画作纳入研究范围，又会出现什么情况呢？

　　亚伦·梅斯金（Aaron Meskin）、马克·费伦（Mark Phelan）、玛格丽特·摩尔（Margaret Moore）和马修·基兰（Matthew Kieran）这 4 位

实验哲学家（他们的工作很像心理学家）设计了一项研究来回答这一问题。[26] 他们想搞清楚曝光效应是否与艺术价值有关。假设卡廷所发现的曝光效应不只是来自纯粹的曝光度，还来自曝光造成的后果，比如，更大的曝光度可能会帮助我们发现艺术品好在哪里，于是更大的曝光度意味着我们看到了更多出色的艺术。不过，要是我们反复看到糟糕的艺术品，我们可能就会越发不喜欢它。

这些实验哲学家选择了 48 幅由 20 世纪美国画家托马斯·金卡德创作的风景画，而他们从一开始就认为这些画是糟糕的艺术品。他们还选择了 12 幅由 19 世纪英国画家约翰·埃弗里特·米莱斯（John Everett Millais）创作的风景画，而且从一开始就认为这些画是出色的。金卡德的画描绘了田园诗般的乡村风光。在梅斯金等人的研究中，有一幅金卡德的画作，名叫《踏脚石小屋》（*Stepping Stone Cottage*），描绘了一间温暖的屋舍，它的窗里散发出灯光，尽管是在白天。（你可以在金卡德的个人网页 https://thomaskinkade.com/ 上观看他的画作，包括《踏脚石小屋》。我没能获得这幅画的转载授权，因为要想得到授权，你必须承诺要以称赞的方式使用该画。）该屋舍周围是绿色的草坪和鲜艳的花朵，旁边有一条小溪，反射着从屋舍里散发出来的光线；马儿在画作中远景处静静地吃着草。我们可以将这幅画与研究中用到的米莱斯的一幅画进行比较，参见图 8-5，《寒冷的十月》（*Chill October*）。

基于他们自己的判断，同时也基于那些一直将金卡德的画作嘲讽为媚俗之作的文化评论家的判断，梅斯金及其同事选择了金卡德作为"糟糕"艺术家的代表。人们很容易在媒体上找到嘲弄和讽刺金卡德作品的文章。在 2012 年对金卡德去世的网上悼念中，艺术评论家杰瑞·萨尔茨（Jerry Saltz）写道："金卡德的画是没有价值的自怨自艾之作，喜欢他的媒体都不正常。"[27] 在线媒体《每日野兽》（*The Daily Beast*）把金卡德评为"美国最受大众欢迎但又最受艺术专家厌恶的艺术家"。[28] 然而，根据

同一篇文章的说法，被托马斯·金卡德公司售出的某幅金卡德画作的复制品正挂在全球 2000 多万个家庭里。

图 8-5　用在梅斯金、费伦、摩尔和基兰研究中（Meskin et al., 2013）的米莱斯创作的风景画

资料来源：John Everett Millais, *Chill October* (private collection).

被受过良好教育的精英视为媚俗的作品似乎总能得到大众的青睐。贺曼公司（Hallmark）的贺卡和日历总是非常受大众欢迎。俄罗斯艺术家维塔利·科马尔（Vitaly Komar）和亚历山大·马拉米德（Alexander Malamid）发起过一项国际调查，想知道人们喜欢画作中的什么颜色和主题。他们把数据汇总起来，分析每个国家的受试者最喜欢和最讨厌的画作（毫无疑问，这算不上一项严肃的调查）。[29]最受全世界人民欢迎的画作非常相似，都描绘了一个安宁和自然的场景，画里总是有蓝色的水、蓝色的天空和安静的野生动物，这些景象与日历画或金卡德的画作没有多大区别。

与金卡德不同，米莱斯被评论家视为优秀画家。尽管他的作品还谈不上是最伟大的杰作，但人们可以经常在伦敦泰特不列颠美术馆之类的

大型场馆见到它们，而这些地方显然不可能出现金卡德的作品！

在梅斯金等人的研究中，57 名学生要在一个班里上超过 7 周的文学理论课程，在课程中间的休息阶段，研究人员向学生们呈现了一组图片，每张图片显示两秒，不带任何评论。金卡德的 24 幅画作被呈现了 5 次，另外 24 幅只被呈现了 1 次。米莱斯的作品也用了同样的呈现方式——一半画作呈现 5 次，另一半呈现 1 次。在控制组中，另外 57 名上哲学课程的学生没有被呈现任何图片。这一阶段结束后，实验组和控制组的学生都会看到所有图片，但每次只能看到一张，为时 6 秒，随后他们要就自己对每幅画的喜爱程度打分，采用 10 分制。

对于研究人员而言，他们最希望看到的结果是，对金卡德的作品的曝光会降低受试者对其喜爱程度，而对米莱斯的作品的曝光会提高他们的喜爱程度。研究人员首先进行比较的是实验组和控制组分别对金卡德和米莱斯作品的喜爱程度。相比控制组的分数（5.8 分），实验组对金卡德作品的打分显然更低（4.92 分）。但相反的情况却没有发生在米莱斯身上：两个组对米莱斯的喜爱程度没有太大差异。这些结果表明（尽管算不上证明），曝光度降低了受试者对金卡德作品的喜爱程度，却没有降低对米莱斯作品的喜爱程度。因此，如果我们稍做推论，就可以得出结论：曝光降低了人们对糟糕艺术的喜爱程度。然而，为了重现单纯曝光效应，实验组中的受试者对米莱斯的喜爱程度应该显著高于控制组才对。

对研究数据更具启发性的分析是考察"剂量效应"：米莱斯画作曝光次数更多的受试者是否比曝光次数更少的受试者给出了更高的分数？相反的情况在对金卡德画作的评价中是否存在？只见过 1 次金卡德的画作的受试者的打分（5.11 分）显著高于那些见过 5 次的受试者（4.74 分）。但对于米莱斯的画作，则不存在曝光效应。所以，研究人员没能在"出色"艺术身上重现单纯曝光效应，但他们的研究的确表明，反复曝光于"糟糕"艺术会降低而非提升人们对其的喜爱程度。

我们该如何理解加大对金卡德画作的曝光度反而降低了人们对其喜爱程度这一研究结论？梅斯金及其同事认为，重复曝光增强了我们从糟糕艺术中看出其"糟糕性"的能力。我们看得越多，金卡德使用的色彩似乎看上去就越浮夸，并且在我们看来其作品的想象力就越匮乏。因此，他们认为，我们的确能够使用这种方法验证艺术的客观品质。如果重复曝光降低了喜爱程度，那么该作品有可能具有糟糕的品质。如果重复曝光提升了喜爱程度，该作品有可能具有优秀的品质，尽管提高米莱斯作品的曝光度既没能提升也没能降低受试者对它们的喜爱程度。

然而，这里存在一个逻辑问题。为什么拥有金卡德画作复制品的数百万美国人没有从一开始就厌恶它？也许，比起刚买它的时候，他们后来的确不那么喜欢它了，但这一点没能得到研究证实。然而，我们不能放弃对曝光效应的研究，这样才能搞清楚评论家把哪些品质视为优秀，哪些品质视为糟糕。在下一章，我将为如何开展这类研究提出建议。

小结：艺术品能对我们产生影响，但我们不知道原因何在

我们能对于普通大众的审美评价得出什么结论呢？首先，我们经常与那些品位与我们不同的人展开激烈争论，但我们不会与食物口味和我们不同的人进行同样的争论。我们更关心他人是否在审美偏好上与我们一致，却不太关心食物口味偏好的一致性。不过，一旦要被迫为自己的评价做出解释，我们又承认，我们的审美评价只不过是主观看法。

其次，卡廷迫使我们得出结论（至少当其他条件相同时）：熟悉度在塑造我们的审美品位时扮演了重要角色。他相信，我们忽略了熟悉度的力量，但它显然影响着我们。不过，这一结论当且仅当在如下条件下才

能成立：我们能够确信作为卡廷研究对象的学生们真的更经常见到刊载频次更多的艺术品图片，而非刊载频次更少的图片。对此，我抱有怀疑态度。

最后，熟悉度有两种效应：它能提升我们对某些作品的喜爱程度（这一点得到卡廷最后一项研究的阐明，他在该项研究中呈现了一些更常见的图片，尽管梅斯金的研究没能重现卡廷的研究结论），降低我们对另一些作品的喜爱程度。然而，这一结论只在针对托马斯·金卡德作品的研究中体现了出来，并且也没能解释为什么数百万拥有金卡德复制品的人会一直把它们挂在家里的墙上。

也许文化习得和势利解释了为什么我们认为某些艺术品伟大，而另一些糟糕。但我更倾向于认同相反的结论，即被视为伟大以及能经受时间考验的作品相比没能经受时间考验的作品客观上具有更高的品质。艺术的伟大性不是所有人都认同的自然世界具有的客观属性，比如，某个事物属于液体还是固体。艺术的伟大性是人类心智感知到的东西，关于审美价值的某些评价只在如下意义上具有客观性：跨越时空的大多数人（绝不是所有人）就这些评价达成了一致。能否经受时间考验不会帮助我们评判《李尔王》是否比《哈姆雷特》更出色，当不同的艺术品在品质上非常接近时，喜好就是主观的。然而，时间已经帮助我们知道，《李尔王》是伟大的戏剧。未来几百年，时间也许可以帮助我们评判罗斯科是否是比约瑟夫·阿伯斯（Josef Albers，另一位以创作色块闻名的画家，当然，他的画作更严谨，但不如罗斯科有力量）更出色的画家。这一观点与神经科学家 V.S. 拉马钱德兰（V. S. Ramachandran）提出的观点一致，他坚称，没有任何艺术理论是完备的，除非我们找到了区分媚俗艺术与高雅艺术的原则。[30]

我会坚决拒斥布尔迪厄的观点，他认为审美品位只是亚文化的产物。但我们并不清楚如何证实他的观点，并且我们也许永远证实不了。

如果审美"优越性"存在任何客观标准，我会选择多义性（含义具有多个层次）、复杂性、不可预测性和非煽动性（非媚俗）等标准。心理学家应该试图证明，人们能够从喜欢被评论家视为媚俗的作品（诸如金卡德的作品）转向欣赏评论家视为"高雅艺术"的作品，但他们的审美品位不太可能往低处走。这将是强有力的证据，表明某些艺术品在艺术品质上具有比其他作品更强的客观的"优越性"。

在本章，我探讨了如下观点：熟悉度是我们审美评价的基础，即使是在我们意识不到的情况下。我的结论是，我仍然不相信这一观点，尽管还没有人从经验上证明存在审美评价的客观基础。在接下来关于审美评价的三个章节中，我将表明，我们对某件艺术品创作过程的了解程度——努力程度、原创性和意图，如何强烈地影响着我们的审美评价。

没有汗水，哪来精品

努力偏差

著名的英国画家大卫·霍克尼（David Hockney）提出过一种极具争议的观点。他对 15 世纪北欧地区写实主义画派的异军突起感到惊讶，并希望对这种突变做出解释。[1]

为了理解是什么让霍克尼感到惊讶，请先看看图 9-1 中的面庞。图 9-1a 由乔托[⊖]（Giotto）创作，他于 1266 年（或者 1267 年）至 1337 年生活在意大利。他创作的画中的人物面部是相对平坦的。将它与图 9-1b 由 15 世纪佛兰德画家罗伯特·康平（Robert Campin）创作的画作进行对比，你会发现康平画作中的人物面部几乎像照片一样写实，完全不同于乔托画作中的平坦面部。你可以看到光线和阴影、下巴下面松弛的肌肉、脸上的皱纹，还有男士头巾上的自然褶皱，你甚至能几乎察觉到男人脖子周围穿戴的皮毛的纹路。霍克尼精确描述了写实主义画派突然崛起的时间和地点：1420 年代末和 1430 年代初的佛兰德斯[⊜]。该画派的著名画

⊖ 意大利画家、雕刻家与建筑师，被认定为意大利文艺复兴时期的开创者。——译者注

⊜ 佛兰德斯，中世纪时期的一个强大的伯国，现该地区分属比利时、法国和荷兰。——译者注

作是由罗伯特·康平、扬·凡·艾克（Jan van Eyck）和罗吉尔·凡·德尔·维登（Roger van der Weyden）等艺术家创作的。

(a) (b)

图9-1　乔托创作的画作（a）远不如罗伯特·康平创作的画作（b）写实，后者几乎像照片一样

资料来源：Giotto, *San Lorenzo* (St. Lawrence) (1320–1325). Photo: J-M Vasseur, Institut de France, Abbaye Royale de Chaalis, Fontaine Chaalis, France.
Robert Campin. *A Man*. © The National Gallery, London. About 1435. Oil with egg tempera on oak, 40.7 × 28.1 cm. Bought, 1860 (NG653.1). National Gallery © The National Gallery, London/Art Resource, New York.

霍克尼与擅长光学的亚利桑那大学物理学家查尔斯·法尔科（Charles Falco）进行了合作，由此提出了一个激进的观点：在佛兰德斯发生的转向写实主义的突然变化要归功于光学工具的引入。霍克尼和法尔科认为，这些艺术家既是画家，也是技术专家。当时的艺术家已经知道如何使用镜子作为透镜：把镜子举起来，对准他们想要描绘的图像，并将该图像以颠倒的方式投射在白色帆布上。这使得他们能够描摹平坦的投射图像，

从而精确地描绘布料的褶皱以及由此导致的图案变化。所以，并不是说这些艺术家的天赋比前人更高，相反，他们拥有不同的工具，因此他们的任务更容易完成。

任何人都可以试试霍克尼和法尔科推测出的佛兰德斯艺术家所做的事情。假设你想要画某个人的肖像，请将一张白纸钉在墙上，拿起一个凹面的剃须镜，将镜子举到相对于墙面和人像合适的角度。当你把这一切都做对了，你会看到人像已经被投射到你的白纸上，只不过是颠倒的。你可以直接在纸上描摹图像。一旦你勾画出了基线，你就可以将白纸颠倒过来，然后继续画。以往做起来非常困难的事情一下子变得容易多了。霍克尼描述了他的做法：

> 为了让投影图像更清晰，我在纸板上挖了个洞，做成小窗子的形状，就像我曾经在尼德兰肖像中看到的那样。然后，我将这块纸板挡在门口，让屋子黑下来。我在洞口旁边钉上一张纸，将镜子放在"窗子"对面，略微转向那张纸。然后，让一个朋友坐在洞口外面明亮的阳光下。从屋里看出去，我能看见他的脸跃然纸上，尽管是颠倒的，但细节准确，并且非常清晰。[2]

法尔科的研究提供了令人惊讶的有力证据，表明这正是佛兰德斯的艺术家实际上所做的事情。[3]霍克尼写道，他和法尔科在一些写实主义画作中发现了直线透视上的误差。当使用镜子先聚焦在某个区域，然后又把镜子移到相邻区域并重新聚焦时，这些误差可以通过数学方法被预测到。这些误差由于其他原因而出现的概率是很低的。误差类似于指纹，是侦探赖以发现线索的东西。心理学家也知道误差的信息价值：弗洛伊德将误差视为洞察无意识动机的窗口；皮亚杰将误差视为发现隐藏在孩子想法背后的准逻辑形式的线索；丹尼尔·卡尼曼（Daniel Kahneman）和阿莫斯·特沃斯基（Amos Tversky）使用人们在推断概率上的误差来理

解人们是如何做决策的。[4]

法尔科发现的且得到最广泛讨论的误差来自洛伦佐·洛托（Lorenzo Lotto）的画作《夫妇肖像》（*Portrait of a Couple*），参见图 9-2。画中描绘了一张覆盖在桌子上、带有复杂几何设计图案的毯子。如果你有两把尺子，你可以测出当两条边（一条沿着毯子中间的白色八边形图案，一条沿着毯子的右边）向画面深处延伸时，它们无法像直线透视法所预测的那样汇合在一个消失点上。

图 9-2　洛伦佐·洛托的画作显示了透视误差，如果艺术家使用透镜创作，那么这种误差是可以预测的

资料来源：Lorenzo Lotto (1480–1556). *Portrait of a Couple*, 1523-1524. Hermitage Museum, St. Petersburg, Russia. Photo Credit: Erich Lessing/ Art Resource, New York.

法尔科解释道，洛托的画作之所以存在误差，是因为他无法将整个图像一次性投射到他的帆布上。在描摹了一部分消失线后，洛托只能稍微移动镜子，将另一部分图像投射进来，这就导致了透视误差。它非常隐蔽，普通观者，也许甚至是艺术家，都从来没注意到它，但它显然足

以被光学科学家的测量所发现。

法尔科在同一幅画中还发现了另一处误差。在八边形图案的边线里面是三角形图案。你用放大镜可以看到，图案的后部是模糊不清的。当我们的眼睛围绕一个场景移动时，会自动重新聚焦，不可能看见失焦的东西。那为什么洛托画出了模糊不清的东西呢？根据法尔科的说法，当洛托所画图像超越了他的透镜的景深时，他只能将透镜重新聚焦，由此看到的图像一定会显得更小。这种变化使得画家很难让八边形背后的几何图案与前景中的几何图案相匹配，只能通过模糊处理来回避这个问题。还有一个最终的线索，似乎可以为这场争论盖棺定论：三角形图案正好在消失点偏移的同一个景深处出现了模糊。

霍克尼的观点受到艺术史家的严厉抨击。2001 年，我参加了纽约大学举办的一场会议，霍克尼第一次发表了他的观点，而艺术史家坚定表明霍克尼的观点不可能是正确的。[5] 第一种反驳观点是，艺术家不需要以这种方式"欺骗"观众，因为即使没有光学工具的辅助，他们也有足够的天赋画一幅出色的画。文化评论家和作家苏珊·桑塔格也发表了类似的看法："如果大卫·霍克尼的观点是正确的，这就有点像是发现了历史上所有的调情高手都使用了伟哥。"[6] 第二种反驳观点是，没有书面记录表明 17 世纪之前的画家使用过光学工具。而霍克尼对此的回应是，艺术家有意保守着这个秘密。第三种反驳观点是，艺术家完全可以使用在文艺复兴时期发明的一种技术——用一只眼睛透过窗型工具上的网格观看他们创作的对象，然后将他们通过每一个方形网格所看到的东西复制到画布上，采用这种方法就不会让透视出错。唯一的问题在于，法尔科解释了他们是如何把透视搞错的！艺术史学家简·帕特纳（Jane Partner）在一篇评论文章中总结了她的艺术史家同行所感到的不安："如果《蒙娜丽莎》是早期的'宝丽莱照片'，情况会如何？如果事实上它是高度机械化程序的一部分，那我们就要重新思考写实主义这一概念的定义了，因为

我们一直把写实主义视为人文主义的正式体现。所以，不难想象，这本书已经引发了如此之多的反驳。"[7]

奇怪的是，当艺术史家猛烈抨击霍克尼时，17 世纪的一些艺术家使用光学辅助工具的证据已经被接受。建筑设计师菲利浦·斯特德曼（Philip Steadman）注意到，维米尔的很多画作从不同的视角描绘了同一个房间，而画布的尺寸都是一样的。[8]通过精确的计算，斯特德曼能够断定，这是因为维米尔使用了暗箱：一个盒子或房间，边上有个洞，光线可以透过洞口照进来。这种暗箱的工作原理与我前面描述的透镜类似。当暗箱外面的光线进入洞口，它就会投射出一幅颠倒的图像，这幅图像能够被描摹，从而开启一幅画的创作之旅。另一项研究也提供证据表明，伦勃朗使用镜子将他自己的图像投射在伸手可触及范围内的平面上，因而使得他能够描摹被投射的图像。[9]如果伦勃朗真的这么做了，有可能其他 17 世纪的画家也会这么做。

无论这些看法能否站得住脚，它们的确为心理学家提供了一条研究路径，用以评估被感知到的努力在人们评价一件艺术品时扮演的角色。假设伟大的艺术家确实用镜子投射了图像，并且以描摹的方式开启了创作，那么显然，我们就不得不承认，诸如光线辅助技术之类的工具使得写实主义画派的创作过程变得比仅凭裸眼的创作过程容易得多。这会导致前者的作品在我们眼里"掉价"吗？这种情况是否类似人们观看一个短跑选手打破了奥运会纪录，结果发现他服用了类固醇，而不是"靠自身努力"做到的？

有理由相信，当我们认为创作过程涉及更多努力时，我们对该艺术品的评价会更高。针对杰克逊·波洛克[⊖]（Jackson Pollock）滴画的早期评

　　⊖　美国抽象表现主义画家。其所使用的"滴画法"是指，把巨大的画布平铺于地面，用钻有小孔的盒、棒或画笔把颜料任意滴溅在画布上，以反复的无意识的动作画出复杂难辨、线条错乱的图案。——译者注

论把它们贬低为任何人都能画出来的东西，[10] 然而这些评论遭到了另一些评论家的反驳，他们强调，实际上画家在这些画作上付出了巨大努力。一篇发表在《艺术新闻》杂志（Artnews）上的文章描述了波洛克的努力过程：

> 他发现，能最好地完成他要表达的内容的方式是：将画布放在地上，围着画布走，在画布的各个方向上作画……真实的高强度的创作过程不可能无限持续下去，但长时间的思考必定有助于做好修改画作的准备……画作的后期工作是一个缓慢而深思熟虑的过程，设计已经变得过分复杂，画家必须使其达到一种完整的组织状态。[11]

这类证据让艺术评论家列奥·斯坦伯格（Leo Steinberg）写道："尽管从理论上讲，这些对波洛克作品合理性的质疑是十分充分的，但它们已经被画家所表现出的极大努力冲淡了，这种努力体现在一个人与其艺术品之间的殊死搏斗上。"[12]

来自心理学家的检验：被感知到的努力的影响

社会心理学家经常证明，我们在某件事情上越努力，我们对工作结果就会感到越满意。学生们相信，如果他们在论文上倾注了大量心血，那么论文的质量一定很高。这被视为认知失调减轻的一种反映。[13] 如果你相信自己工作很努力，但结果很糟糕，你很可能就会产生认知失调。为了在努力与结果之间减少这种失调，我们会夸大结果，以匹配自己的努力。当然，将努力与品质等而视之并不是一种很好的评价标准，它会产生误导作用。

心理学家贾斯汀·克鲁格（Justin Kruger）及其同事直接回答了本章提出的问题。[14] 他们研究了被感知到的努力对人们做出审美评价的影响。

其做法是向受试者呈现艺术品，并告诉某些受试者，这些作品是花了很多时间创作出来的。同时，他们会告诉另一些受试者，创作者只花了很短的时间创作这些的作品。受试者会用"努力等同于品质"的标准来评价艺术品吗？研究人员的推测是，这种标准极有可能适用于诸如艺术这样的领域，因为人们很难确认艺术品的价值，而且人们对于艺术品的好坏经常产生巨大分歧。

需要注意的是，克鲁格没有向受试者表明，创作者创作这些作品时是否使用了技术辅助工具，就像霍克尼和法尔科宣称艺术家扬·凡·艾克所做的那样。因此，研究结果有两种可能性。一种可能是，受试者会给予创作者投入努力程度更低的作品"更伟大"的评价，即受试者认为，如果创作者轻而易举就能完成某件事，那么拥有这种能力是伟大天才的标志，正如我们经常感叹，为什么莫扎特能够几乎一鼓作气、不加修改地写出曲谱，而贝多芬则要不断修改。另一种可能是，根据苏珊·桑塔格的说法，受试者会将努力作为评价品质的一种标准，认为付出更多的努力等价于艺术品的品质越高。

最初的实验只涉及两组受试者。他们要阅读同样的诗歌以及与该诗歌有关的一些事实——它的名称、作者、作者年龄、作者写作这首诗花费的时间。一些受试者被告知，这首诗花了 4 个小时完成（低努力条件）；另一些受试者被告知，这首诗花了 18 个小时完成（高努力条件）。关于耗时的信息与其他信息被混在一起，这可以降低受试者意识到上述假说并根据他们认为这个实验想达到什么研究目的而做出反应的可能性。

在读完诗歌后，研究人员要求受试者回忆关于这首诗的所有信息，以了解他们能否记住这首诗花了多长时间完成。然后，他们被要求评价对这首诗的喜爱程度（从"讨厌"到"喜欢"），以及诗歌的总体品质（从"可怕"到"出色"），同时猜测一家诗歌杂志社愿意花多少钱买下这首诗。由于喜爱程度和品质评价是高度相关的，这两个指标被综合到一起，形成一

个单一的评价指标。在低努力条件下，受试者对诗歌的平均评价分数为 5.84 分，而在高努力条件下，该分数为 6.43 分。（总分数为 11 分，数据表明，两种条件在统计意义上具有显著差异，因此不太可能归因于随机事件。）受试者猜测，诗歌杂志愿意支付 50 美元购买低努力程度的诗歌，而会为高努力程度的诗歌支付 95 美元，这一结果在统计意义上也具有显著差异。

接下来，研究人员转向了画作，并将艺术专业的学生（既有本科生，也有研究生）作为受试者，想了解他们是否也会陷入"努力直觉"的陷阱。艺术专业的学生被视为"艺术专家"。这一次，研究人员向受试者呈现同一位艺术家创作的两幅画。一组受试者被告知，画作 A 花了 4 个小时，而画作 B 花了 26 个小时。另一组受试者则被告知相反的信息，因此，每幅画作都会在低努力和高努力条件下被打分。受试者会基于诸多衡量艺术品质的标准为画作打分，也会基于他们相信创作者在每幅画上付出了多少努力为画作打分。

对画作的研究结果重现了对诗歌的研究结果。当被告知画作 A 花了 4 个小时完成时，受试者对画作品质的打分为 6.14 分（总分仍是 11 分）；当被告知画作 A 花了 26 个小时完成时，评分上升到了 6.69 分。类似的结果也出现在对画作 B 的评价上。当相信画作 A 花了更长时间完成时，专家和非专家受试者都更喜欢画作 A；而当相信画作 B 花了更长时间完成时，两者都更喜欢画作 B。当被告知某画作完成时间更长时，受试者就会认为该画作值更多的钱。通过"结构方程模型"（structural equation modeling）的统计学检验，研究人员表明，花在画作上的创作时间与对画作品质的评价之间的关系完全可以由受试者对努力程度的评价来解释，即受试者认为花了更多时间等价于付出了更多努力，付出了更多努力等价于更高品质。不过，当努力程度保持不变时，投入时间与品质之间的关系就变得不那么明显了。这意味着，投入时间与品质之间没有直接关系，这种关系只能归于如下事实：如果我们听说创作者在某件艺术品上

花了更多时间，我们就会认为创作者付出了更多努力。

艺术专家也会像非艺术专家一样被"努力等同于品质"的规则误导，这一事实难道不令人感到惊讶吗？也许吧，但如果你能记得这里的艺术专家只是就读艺术专业的本科生或者研究生，也许就不那么惊讶了。如果能表明真正的艺术鉴赏家——那些用了一生的时间来欣赏艺术的人，比如博物馆讲解员和艺术史家，也被"努力直觉"诱导，那才是尤为有趣，也尤为令人惊讶的事情。

品质显然是一种主观评价，而耗时则是一种客观指标。相比起搞清楚哪件艺术品"更出色"（无论人们怎么定义"出色"，尤其当作品看上去很相似，因此在品质上也相似时），人们似乎更容易掉进"耗时"这一客观指标的陷阱。当品质更难被评价时，人们是否更依赖于使用耗时这一客观指标进行评价？为了回答这个问题，克鲁格让受试者评价关于中世纪武器和头盔的图片，不同的武器和头盔花了铁匠不同的时间完成（110个小时或者 15 个小时），并且不同的图片清晰度也不同。当图片模糊不清，武器和头盔的品质很难评价时，受试者是否会更倾向于依赖耗时做出评价？答案是肯定的。因此，当评价品质存在难度时，我们会掉进"努力等同于品质"规则的陷阱。

克鲁格的实验表明，在其他条件相同的情况下，创作耗时被理解成感知到的努力，进一步这种努力又会被理解成感知到的喜好和品质。但也许克鲁格的实验存在一种不易察觉的"响应需求"：当受试者得知一件作品花了数个小时完成，这一事实也许会暗示他们，研究人员希望他们对这件作品给予更高评价。

还有一种更巧妙的方式可以让我们知道人们在多大程度上依赖于创作者投入的努力做出评价，这种方法是让 - 卢克·尤克尔及其同事设计的。[15] 这一研究与霍克尼极具争议的观点有更直接的相关性，因为尤克尔将是否使用技术辅助工具（比如相机）作为了研究变量。尤克尔挑选的

受试者都是非艺术专家，他向他们呈现了 9 幅从光学角度来看属于写实主义的画作，而人们普遍认为创作这些画作需要技巧，并付出大量努力。其中一幅画参见图 9-3。在测试开始前，这些图像被研究人员随机分为画作或相片，两者的数量相同。一组受试者看到的图像被打上了"由某某创作的绘画"标签；另一组受试者看到的图像被打上了"由某某拍摄的照片"标签。以照片形式完美捕捉现实只需要按下相机快门，而画出同样的图像显然要困难得多。在每一种条件下，一半的受试者被要求对艺术品的喜好程度打分，另一半受试者则被要求根据他们认为这些作品让创作者付出了多大努力进行打分。当受试者相信图像是画作时，他们的喜好程度明显更高。受试者还认为，相比拍摄"照片"，创作"绘画"需要付出更大的努力，需要掌握更精湛的技巧。

图 9-3　照片式写实主义画作，作者为罗伯特·贝克特尔（Robert Bechtle）。尤克尔等人将其用于心理学研究（Jucker, Barrett and Wlodarski，2014）

资料来源：Robert Bechtle (1932–). *Agua Caliente Nova* (1975). Oil on canvas, 48 × 69 ½ inches. Courtesy of the artist and Anglim Gilbert Gallery. High Museum of Art, Atlanta, purchased with funds from the National Endowment for the Arts and the Ray M. and Mary Elizabeth Lee Foundation, 1978.1. © Robert Bechtle. Courtesy of the artist and Anglim Gilbert Gallery.

使用另一种研究方法也能规避"响应需求"问题。研究人员让受试者评价画作和诗歌的品质，同时告知受试者这些艺术品要么由一位艺术家单独完成，要么由两位、三位或五位艺术家共同完成。研究人员还要求受试者评价每件作品创作者的努力程度。结果发现，一件作品的创作者数量越少，艺术品在品质上获得的评价就越高，并且品质评价与每件作品的每一个创作者的努力程度有关（每件作品的创作者数量越多，该作品的每个创作者被感知到的努力程度就越低）。[16]

这些研究证实了克鲁格的结论：当我们相信创作者付出的努力越大，我们对艺术品的评价越高。这种将努力与积极成就等同视之的认知偏差甚至在 10 个月大的婴儿身上也能发现！[17] 接下来我们将简要阐述该项研究。在研究中，婴儿会看到动画场景，其中涉及一个红色的主角（画有眼睛的圆形）和两个目标物（一个蓝色的方形和一个黄色的三角形，两者都画有眼睛）。婴儿看到红色主角跳过了一个低的栅栏（付出较少的努力），来到一个画有眼睛的蓝色方形前，然后跳过了一个高的栅栏（付出较大的努力），来到一个画有眼睛的黄色三角形前。问题在于，婴儿认为红色主角会更喜欢蓝色方形（付出较少努力就实现了目标），还是更喜欢黄色三角形（付出较大努力才能实现目标）？通过向婴儿显示红色主角如何接近方形或三角形，并测量婴儿注视每个事件的时长，研究人员证实了婴儿的努力偏差。注视时间越长，说明婴儿的惊讶程度越大。当红色主角接近低努力程度目标时（蓝色方形），婴儿注视时间更长，这使得研究人员推断，婴儿更希望看到主角接近高努力程度的目标（黄色三角形）。

不过，有两项研究挑战了我们总是使用"努力直觉"来评价艺术的观点。在其中一项研究中，当事先被告知"好艺术需要付出努力"时，受试者使用了"努力直觉"。他们对那些据说花了一年时间才完成的艺术品的评价好于那些据说只花了两三天就完成的艺术品。然而，当事先被

告知"好艺术需要天赋"时，受试者就不再使用"努力直觉"了。当受试者事先没有被告知任何信息，并且需要要么首先从天赋，要么首先从品质角度评价艺术品时，那些首先想到天赋的受试者没有使用"努力直觉"，并且他们还预估，努力程度低的画作在市场上的定价更高。[18]另一项研究表明，比起那些据说靠后天毅力和勤奋成名的钢琴家，专业音乐家更愿意认为那些据说很早就表现出内在能力的钢琴家更有天赋，即便两个被评价的乐曲片段来自同一个音乐家时（受试者对此并不知情），这一点仍然成立。[19]这两项"挑战性"研究的结论表明，人们并不总是依赖那种"幼稚"的认为努力等同于品质的理论（甚至能在婴儿身上得到验证），而是相信存在着艺术天赋。

小结：对创作过程的认知影响着我们评价艺术的方式

研究表明，我们对艺术的评价依赖于"努力直觉"，这一结论能帮助我们理解，为什么苏珊·桑塔格等评论家会认为霍克尼的观点如此具有冒犯性。霍克尼认为，过往的艺术大师使用了技术工具，使得他们的创作变得更加容易。显然，更容易的创作意味着需要的天赋更少，因此，创作难度更低的艺术品必定没那么伟大。

不过，其他研究表明，当拿天赋与努力进行比较时，人们认为有天赋的艺术家的作品品质更高。我猜测，我们还可以通过让受试者观看艺术家创作过程的电影消除"努力直觉"。我曾经看过毕加索作画的电影片段，毕加索又快又好地完成了创作，一气呵成。如果让受试者观看两种过程，一种努力程度很低，另一种努力程度很高，而两种过程的最终创作成果是完全一样的，受试者最有可能认为努力程度低的作品更出色。为什么？因为努力程度低的作品会被视为天赋之作。然而，如果只向受

试者呈现最终创作成果，他们可能又会掉进"努力直觉"的陷阱。在这两种情况下，我们都是通过创作过程来评价艺术品的。

　　显然，我们并不只是基于视觉上的品质评价艺术品。作品的视觉品质可以被我们对作品创作过程的了解程度（努力程度）以及这些作品创作者的心智本性（天赋）削弱。作品背后的创作过程和天生禀赋是评价作品不可缺少的一部分。而天赋是心理学家在研究审美评价时经常忽略的因素，他们只是向受试者呈现作品，并让他们做出简单评价。[20] 只需想想，比起对准确使用直线透视法的 18 世纪画家画作的反应，当你发现一幅洞穴壁画也准确使用了直线透视法时，你又有怎样的反应？要知道，18 世纪的画作是在直线透视法被文艺复兴时期的艺术大师阐述的几百年后创作的。我确信，你会认为洞穴壁画更伟大，因为它体现了真正的创新，而非基于对过往所发现的规则的学习。

　　这就将我们带到了伪造问题上，这是下一章要探讨的主题。正如我们对同一件艺术品的评价会基于我们对努力程度和所需天赋的了解而发生改变，当我们发现一件艺术品不是由伟大艺术家亲自创作的，我们对于该作品的评价也会发生变化。对伪造问题的研究提供了进一步的证据，表明我们对艺术的评价受到情境的极大影响：我们对一件作品的创作方式及其创作者的了解可以削弱我们在其中感知到的品质。

一模一样

完美复制就不是艺术吗

如果你前往美国加州欣赏巨型红杉，但发现你看到的不是真实的红杉，而是完美的塑料复制品，两者不仅外观一模一样，而且摸起来和闻起来都毫无二致，你会介意吗？[1] 如果你去博物馆看凡·高的绘画展品，但发现你看到的是凡·高博物馆用 3D 打印技术对原作进行完美复制的立体作品，你会介意吗？如果你对这些问题的回答都是"介意"，我希望你能对此做出合理的解释。

就历史上和史前时期的多数情况而言，人们能够欣赏或嘲讽艺术品，而无须知道或介意是谁创作了它们，又是在何种环境下创作的。在文艺复兴时期，完美的复制品是得到人们推崇的。当一幅据说是由拉斐尔创作的画作被发现是原作的完美复制品时，一位曾与拉斐尔共同创作过的艺术家说道：

> 如果复制品出自拉斐尔之手，我不会觉得它的价值更低。不仅如此，我甚至认为，只有极具才华的人才能将另一个极具才华的艺术家的作品模仿得如此逼真。[2]

　　时代已经不同了。在西方，至少自文艺复兴时期以来，人们更加看重艺术的原创性和真实性。[3]独立艺术家经常被奉为天才，而众人皆知的复制品则在审美价值和商业价值上一文不值，这要么是因为我们知道它们不是出自伟大艺术家之手，要么是因为我们相信它们不如原作那般富有技巧，要么两种原因兼而有之。但是，只要社会推崇艺术的原创性，并且只要存在艺术的商业市场，伪造之作就会出现。[4]

　　伪造之作使用原作者的名字，这是有意的欺骗。一个伪造者使其创作的作品看上去像是出自著名艺术家之手，其常见的动机是获得经济收益。伪造者不想获得名声，必须"隐姓埋名"。伪造不同于剽窃，后者是抄袭原作本身，其动机是以欺骗的方式展现剽窃者自己的技巧。[5]与伪造者不同，剽窃者会在抄袭之作上署上自己的名字。辨别伪造之作需要发现其与原作之间的差异，而辨别剽窃之作需要发现其与原作的相似之处或相同之处。

　　没人知道有多少伪作挂在博物馆的墙上，但很有可能为数不少。[6]大多数艺术伪作都是以某位著名艺术家的风格创作的新作，但有些伪作试图完全复制原作，这种伪作被称为"赝品"。赝品相对少见，因为如若原作非常有名，伪造者很难骗得了艺术市场。对《蒙娜丽莎》的完美模仿不可能让人们相信它是原作，因为每个人都知道原作挂在巴黎的卢浮宫。

　　伪造之作干扰了我们对艺术史的理解，[7]也欺骗了博物馆和私人收藏者。伪造之作还对哲学家提出了难题。请思考如下问题：当《基督与门徒在以马忤斯》（*Christ and the Disciples at Emmaus*）在 1937 年被公之于众，并被认为是荷兰大师约翰内斯·维米尔尚未被发现的杰作时，评论家将它奉为天才之作，参见图 10-1。[8]想象你当时在揭幕现场，站在画作面前，感叹它的形式特征，称赞维米尔的技巧。现在，想象 8 年后你与评论家和公众一样，得知该画作不是维米尔的真迹，而是由伪造者汉·凡·米格伦（Han van Meegeren）在 1936 年伪造的画作。请你回到

相同的揭幕现场，站在该画作面前，再次欣赏它。这一次，你知道它不是维米尔的真迹，而是伪造之作。

这幅画的绘画特征与你第一次欣赏它时完全一样。就这些特征而言，它仍属杰作。然而，曾经称赞这幅作品技巧精湛的同一群评论家现在开始指责和嘲讽它的缺陷。当我们发现一件作品是伪作时，它的审美特征在我们眼中真的就发生改变了吗？这是一个哲学问题。不同的回答在很大程度上表明，我们做出审美评价的基本标准是不同的。

图 10-1　模仿 17 世纪荷兰大师约翰内斯·维米尔风格的伪造之作，作者为荷兰伪造者汉·凡·米格伦（1889—1947）

资料来源：Museum Boijmans Van Beuningen, Rotterdam/ Photograph by Studio Tromp, Rotterdam.

极端的审美主义观

有些评论家和哲学家认为，与审美评价有关的所有要素都应该仅由画作的特征决定。[9] 因此，如果两幅画看上去完全一样，它们就不应该存

在审美差异。用评论家门罗·比尔兹利（Monroe Beardsley）的话说："我拒斥那种认为两幅完全一样的画有着完全不同的审美价值的观点。"[10] 有人认为，对伪造之作的任何蔑视只能是因为势利。这正是哲学家阿尔弗雷德·莱辛（Alfred Lessing）[11] 和作家阿瑟·库斯勒（Arthur Koestler）的观点。[12] 就像比尔兹利一样，他们采用了形式主义和经验主义的方法，认为艺术品的审美价值只与其感知特征有关，因此，伪造之作之所以被贬低，只是因为它们失去了其曾被视为出自伟大艺术家之手的特权地位。

象征观

其他思想家不同意前述观点。我们不仅会根据一件艺术品看上去如何来评价它，还会根据我们认为它与其他事物之间存在何种关联来评价它。简而言之，一件艺术品不只是一个物理客体，它还是一个具有象征价值的客体。谁创作了它，以何种方式创作，什么时候创作的，这些问题都是具有象征价值的。

这一观点符合一些心理学家所提出的观点，他们认为，人都是本质主义者，即人们有一种基本倾向，认为某种特定的客体具有根本的、不可见的"本质"（essence）。[13] 如果我的婚戒丢失了，我不会觉得新婚戒可以取代旧婚戒，因为前者缺乏后者的本质。类似地，著名艺术家创作的作品包含着艺术家的某种本质，因为这些作品与该艺术家相关，并且作品向观者表达了这种相关性。[14] 当艺术家皮特·蒙德里安的传记作者列昂·汉森（Léon Hanssen）相信他已经发现，一幅被认为是由特奥·凡·杜斯伯格⊖（Theo van Doesburg）创作的画实际上是由蒙德里安创作的时，他说，当看着这幅画时，"就好像你在与蒙德里安握手"。[15]

⊖ 荷兰艺术家，荷兰"风格派"艺术的理论奠基人。——译者注

遗憾的是，这幅画并非出自蒙德里安之手。我在这里引述汉森的话，只是为了表明，他相信一幅作品相当于艺术家的一部分，伪造之作则不然。这种观点不完全是理性的，因为我们知道，画布上并不存在艺术家的物理本质。然而，谁敢说人类是完全理性的呢？

无数哲学家认同这种观点，即完美的伪造之作在审美上不如原作。[16]达顿的观点是，我们对艺术品的反应和评价不可能与它体现的成就区分开来。[17]一幅画是艺术家创作行为的产品，这些行为是为了解决某些问题。当我们欣赏 15 世纪意大利画家马萨乔的画作时，如果我们知道他是最早使用直线透视法的艺术家之一，我们对他的画作的评价就会有所不同。相比后世只是应用而非发明透视法的画家的画作，在解决问题的深度方面，马萨乔的画作体现了更大的成就，伪造之作则无法准确体现艺术家的成就。哲学家沃尔特·本雅明（Walter Benjamin）经常提到将艺术品放置于历史之中的重要性，他使用了"灵性"（aura）这一术语来呼应心理学上的术语"本质"：[18]

> 即便在最完美的复制品中，也缺乏一样东西：艺术品的时空性，即它是特定时空下的独特存在。正是这种独特存在——别无其他，盛载着艺术品留下的历史印记……原创作品的时空性奠定了真实性内涵的基础……在技术年代对艺术品的复制，所欠缺的正是艺术品本身的灵性。

为什么一件完美复制品的美学价值不同于原创作品呢？哲学家纳尔逊·古德曼提供了另一种解释。他指出，我们看待一幅画作的方式会因为我们知道它是一件伪作而改变。我们会变得更仔细地审视这幅画，寻找它的瑕疵。因此，在欣赏同一幅画时，如果最先认为它是原作，然后又得知它是伪作，在前后这两种情形下，我们对画作的评价是有本质区别的。我们之所以会寻找差异，是因为我们假定如果我们继续欣赏，我

们可能会感知到两者的差异。简而言之，"既然练习、培养和发展区分不同艺术品的能力就是常见的审美行为，那么一幅画的美学特征就不仅包括人们在画作中看到的东西，还包括那些决定人们会如何看待画作的因素"。[19]

实验能告诉我们什么

我们可以猜想伪作被贬低的原因，但心理学家认为实验更有说服力。于是，心理学家设计实验，想搞清楚当我们发现某件艺术品是伪作时会作何反应，以及为什么会有这种反应。我们是极端的审美主义者吗，承认原作和毫无二致的伪作之间没有任何审美差异？还是说，我们坚持认为这两类作品存在审美差异？如果我们坚称，在某种程度上伪作的审美价值不如原作，这应该归因于本质主义吗？还是说，应该归因于伪作的审美价值被伪造者不道德的行为玷污了？我们该如何设计实验才能回答这些问题呢？

证据：仅仅相信作品是伪作或复制品就会对评价产生影响

首先，有清晰的证据表明，仅仅告诉人们一件作品是复制品，就会导致人们在一系列维度上对该作品做出更低的评价。斯蒂凡妮·沃尔兹（Stefanie Wolz）和克劳斯 – 克里斯蒂安·卡本（Clauz-Christian Carbon）[20]将同样的 16 幅画作呈现给受试者，并告诉其中一些人，这些画作是诸如达·芬奇之类的著名艺术家的原作，同时又告诉另一些人，这些画作是复制品，比如，是由著名艺术家的徒弟，或者由擅长制作著名艺术品复制品的当代艺术家根据市场订单创作的。研究人员故意回避了"伪作"这

个词，因为这可能会产生"响应需求"效应——受试者可能会假定，研究人员希望他们对伪作打更低的分数，因为这个词本身就含有贬义。受试者将从不同维度评价每幅画：品质、积极情感价值、审视带来的快乐、占有的欲望、熟悉度、卓越度和视觉合适度。他们还要从天赋、流行度和个人欣赏度来评价艺术家。结果表明，当受试者被告知作品是复制品时，除了熟悉度，每个单一维度的评分都显著更低。在另一个实验中，研究者让受试者评价一幅凡·高肖像画的高质量复制品，但分两种情况：在一种情况下他们被告知该画作是凡·高最伟大的艺术品之一，在另一种情况下他们被告知该画作是赝品。[21] 当该作品被相信是赝品时，受试者认为它的审美价值更低，并且也被认为重要程度更低。

这种对伪作的贬低在大脑成像研究中也得到了反映。在一项研究中，受试者观看 50 幅伦勃朗的肖像画，同时由功能性磁共振成像仪监测大脑的血流量。[22] 每幅画只向受试者显示 15 秒。在图像出现之前，受试者要么会听到"这幅画是真迹"，要么会听到"这幅画是复制品"的提示语。他们被告知，复制品是指由学生、艺术家的门徒或伪造者制作的作品（因此夹杂了欺骗和非欺骗意图）。除了欣赏画作，受试者没有被分配其他任务。

有一半画作被标记为复制品，但画作的标签状态并不等同于画作的真实状态，比如，每幅真正的原作要么被标记为"真迹"，要么被标记为"复制品"；每幅真正的复制品要么被标记为"真迹"，要么被标记为"复制品"。在什么条件下大脑活动会有差异呢？是区别出作品真的是复制品（无论标签是什么）还是作品被标记为复制品呈现出来（无论真实情况是什么）？

当观看伦勃朗的画作真迹或复制品时，大脑活动没有差别。这很好理解：观者当然无法区分实际的真伪，因为这些画作的真伪通常连专家都无法达成共识。真正能发挥作用的是标签。当受试者知道画作被标记为"真迹"时，与奖赏和金钱收益有关的大脑区域（眶额皮质）更为活

跃。很多人还报告称，他们试图在被标记为"复制品"的画作上查找瑕疵，这证明了古德曼的观点，如果我们相信某幅画是伪作，而相信另一幅是真迹，我们对前者的看法就会不同于对后者的看法。

另一项研究使用雕塑作品作为研究对象，并用不同的脑活动测量法得出了同样的结论。研究人员向没有艺术专业经验的受试者呈现了古希腊和文艺复兴时期雕塑的图片，它们要么被描述为那个时期真正的杰作，要么被描述为由艺术专业学生模仿的伪作（当然，它们并不是真正的伪作）。[23] 通过图片编辑，有一半雕塑的形体比例有所改变，这产生了 4 类实验素材：真实的原作、变形的原作、模仿伪作、变形的模仿伪作。受试者要对每件雕塑的图片打分，从非常不吸引人到非常吸引人。对于变形的图片和以模仿伪作被呈现的图片，受试者对它们的评价明显更低。因此，受试者既会对作品中真实的瑕疵，也会对该作品不是原作的认知信念做出反应。此外，受试者脑活动的差异取决于他们相信自己所观看的是原作还是复制品。认为一件作品来自艺术家自身的想象而非对另一件作品的复制，这一信念显然很重要。

心理学家乔治·纽曼（George Newman）和保罗·布鲁姆（Paul Bloom）通过向受试者呈现两幅非常相似但又不完全相同的风景画，表明了复制品不会被人们视为有创造性的作品这一事实。[24] 一组受试者被告知，画作 A 是最先被创作出来的，画作 B 是对前者的有意模仿。另一组受试者则被告知，两个画家在彼此不知情的情况下凑巧创作了这两幅画作。受试者需要对每幅画的市场价格进行评估。当受试者得知画作 B 是对画作 A 的有意模仿时，他们对画作 B 的估价要比对画作 A 的估价低。但当受试者被告知画作 B 的创作是单独完成的，与画作 A 无关时，两幅画都被认为具有创造性，并且价值是相同的。因此，作品是如何被创作出来的至关重要，就像前一章所表明的那样，努力很关键。作品是从无到有原创的，还是依葫芦画瓢模仿出来的，人们对此做出的评价大不相同。

对复制品的贬低只针对艺术品吗

我们对复制品的贬低只针对艺术品，还是说也针对其他人造物？纽曼和布鲁姆在另一项实验中解答了这个问题。[25] 他们让受试者阅读关于画作或者原型车的故事。根据故事的描述，画作和原型车都价值 10 万美元，然后有人对它们进行精确复制。研究人员让受试者回答他们认为复制品值多少钱，选择范围从远低于 10 万美元到远高于 10 万美元。复制的画作相比于原作所减少的价值会大于复制车相比于原型车所减少的价值吗？

答案是显而易见的。受试者认为复制画的价值要显著低于原作，但复制车的价值则没有减少。显然，当我们谈论艺术品时，我们认为原作中存在着某种特别的东西，而人造用具的原型则没有这种东西。与汽车不同，复制会让艺术品失去价值。现在的问题是，为什么会存在这种现象：为什么一件艺术品的复制品价值如此之低，而其他人造物复制品的价值则与原物的几乎一样？纽曼和布鲁姆猜测，真实性对于没有明显实用功能的物品尤为重要。也许，一件物品越有用，其生产的历史故事就越不重要。我们会根据一辆车的功用来评价它，但由于一件艺术品没有特殊功用，我们就会用其他理由来评价它，并且我们会看重它的创作方式以及创作者。我还想补充一点，我们还会根据创作者的想法来评价一件艺术品。一件艺术品可以被视为表达了艺术家的个性（记住，这是达顿所描述的艺术特征之一，参见第 1 章）和艺术家的世界观。我们通常并不会认为一辆原型新车表达了设计者的世界观。[26]

艺术大师的身体接触重要吗

艺术大师的身体没有接触过伪作。我们认为原作价值大于伪作，是因为我们（非理性地）相信，作为身体接触原作的结果，大师的某种艺

本质留在了作品当中吗？纽曼和布鲁姆表明，事实上，这种"积极感染"是我们认为原作价值大于伪作的部分原因所在。[27] 他们让受试者阅读关于一件雕塑或者一套家具（一个衣柜）的故事。根据故事的描述，这些物品要么是手工制作的，要么是通过机器生产的。受试者认为，大师之手触碰过的物品价值更高，并且相比非艺术品人造物，这种现象在艺术品上表现得尤为明显。然而，在非艺术物品上也能见到这种对"感染"的迷信：人们愿意为名人曾经拥有的日常物品支付不菲的价钱，却会拒穿一个杀人犯曾经穿过的一件毛衣。[28]

区分道德与不道德的伪作，区分不同类型的审美评价

截至目前，我描述的研究都是每次呈现一件艺术品，它要么是原作，要么是复制品，要么是伪作。毫不意外的是，给作品贴上"复制品"和"伪作"标签会对受试者的评价产生负面影响，因为这两个标签都有轻蔑的意味。甚至连小孩也会认为复制是不可接受的，无论复制者的意图是什么。[29] 但这种研究设计有其局限性，它没能抓住"伪作难题"的关键之处：我们对同一件艺术品的评价会随着时间点发生急剧变化。在现实世界中，我们可能先是知道并相信一幅类似《基督与门徒在以马忤斯》的画是维米尔创作的，随后才发现该画是伪作。我们对该作品的评价会急剧降低。

要是我们让受试者观看两幅并排呈现的艺术特征完全相同的画，将其中一幅打上"原作"标签，另一幅打上"伪作"标签，又会发生什么情况呢？受试者仍会贬低伪作吗？如果是这样，他们会认为伪作不如原作美、出色、吸引人吗？或者他们不得不承认，就以上这些维度而言两幅画没有差异，而差异只与所谓的历史维度有关，比如原创性、创造力和影响力？这些因素之所以属于历史维度，是因为一件作品在最

早被创作出来时的原创性、创造力和影响力在其之后被复制时已经不复
存在。

当两幅画作的艺术特征完全一样，而被标记为伪作那一幅却被人们
贬低时，我们仍需要知道为什么会如此。一种可能性是，伪造是不道德
的。需要注意的是，甚至 5 岁的小孩都相信伪造之所以是错误的，是因
为它是一种欺骗行为。[30] 我们可以验证不道德行为在评价中扮演的角色，
方法是将人们对伪作（不道德的）的评价与人们对由艺术家助手创作的、
得到认可的复制品（并非不道德的）的评价进行对比。第二种可能性在
于，伪作不是由伟大艺术家创作的。我们可以通过将人们对由艺术家助
手创作的复制品的评价与人们对由艺术大师本人创作的复制品的评价进
行对比，从而了解艺术大师亲自创作的因素在审美评价中扮演的角色（假
设两件复制品是一模一样的）。

我们在艺术与心智实验室做了类似的研究，向受试者并排呈现两幅
完全一样的图像，要么是两幅画作，要么是两张照片。[31] 图像是被刻意挑
选出来的，受试者无法分辨哪些是画作，哪些是照片。以下是我们对两
幅相同画作的介绍：[32]

> 这里有两幅名叫《热之光》（*Light before Heat*）的画作，是
> 由著名艺术家阿普里尔·戈尔尼克（April Gornik）创作的 10 幅
> 完全一样的画作中两幅。左边是第一幅画，由戈尔尼克创作。

实验存在三种条件。在伪造条件下，我们给出的描述如下：

> 右边是第二幅画，事实上是由模仿戈尔尼克画风的艺术品
> 伪造者创作的。戈尔尼克依靠一群助手来创作她的画，这在当
> 代和古典艺术家中是常见现象。每幅画上都盖有戈尔尼克工作
> 室的官方印章，所以每幅画在艺术市场上的价值都是相同的。

2007 年 8 月，一位艺术史家发现了印章有伪造的痕迹，并在《艺术论坛》杂志（*Artforum*）上揭发了这幅伪作。

在非欺骗性复制条件下，我们的描述如下：

> 右边是第二幅画，由戈尔尼克的助手创作。戈尔尼克依靠一群助手来创作她的画，这在当代和古典艺术家中是常见现象。每幅画上都盖有戈尔尼克工作室的官方印章，所以每幅画在艺术市场上的价值都是相同的。

在艺术家创作复制品条件下，我们的描述如下：

> 右边是第二幅画，也由戈尔尼克创作。戈尔尼克依靠一群助手来创作她的画，这在当代和古典艺术家中是常见现象。每幅画上都盖有戈尔尼克工作室的官方印章，所以每幅画在艺术市场上的价值都是相同的。

我们故意声明，戈尔尼克依靠一群助手创作，并且这是常见现象，这是为了强调，这种行为没什么不可告人的目的。在每幅图像下面，我们列出了它的拍卖预估价。所有图像的预估价都是一样的，只有伪作例外，它的价格要低得多。因此，艺术家创作的复制品和助手创作的复制品在艺术市场上与原作的价值是一样的，这样受试者对它们的较低评价就无法被归于较低的预估市场价值。需要注意的是，我们没有在描述中使用贬义词"复制"，而是说第一幅画和第二幅画是一系列相同画作中的两幅。另外还有一个照片实验组，呈现给受试者的描述文字与画作实验组是类似的。这些受试者看到的是图 10-2 中所示的由安德里亚斯·古尔斯基（Andreas Gursky）拍摄的一对照片。

受试者将对同时呈现的一对图像打分，如果评分落在量表左侧一端，

这表明他们更喜欢原作（第一张），如果评分落在量表的中间位置，表明不存在明显偏好。受试者针对两幅图像的如下特征给出评分，这些特征被评价的顺序是随机的：美感、喜爱度、品质、影响力、创造力和原创性。

图 10-2　安德里亚斯·古尔斯基拍摄的照片，被用于拉布等人对伪作的研究（Rabb，Brownell and Winner，2018）

资料来源：*Rhein II*, Photograph by Andreas Gursky (1955–). 190 cm × 360 cm (73 in × 143 in). © Andreas Gursky/ [1999] Artists Rights Society (ARS), New York/ VG Bild-Kunst, Bonn/ Courtesy Sprüth Magers, Berlin, London.

由于受试者的回答可以在统计意义上聚类为两组，因此我们可以形成两种评价类别，一种我们称为"历史评价"（平均的影响力、创造力和原创性），另一种我们称为"广义评价"（平均的美感、喜爱度和品质）。我们从画作实验组和照片实验组上得出的结论没有什么不同，因此我在这里只探讨我们从画作上得出的结论。

图 10-3 所示的图表呈现了我们的结论：数据条越高，说明相对于原作，复制品越不受欢迎。首先看看左边的"历史评价"分数。艺术家本人创作的复制品（即艺术家的第二幅画或照片）不受欢迎度的程度显著低于助手创作的复制品。至于"广义评价"分数，艺术家和助手的作品没有什么不同，不受欢迎的程度都显著低于伪作。

图 10-3　图表显示针对一组相同的 10 幅画，受试者对第二幅画做出的两类评价。数据条越高，说明复制品越不受欢迎。第二幅画由艺术家、艺术家的助手或者由伪造者创作，并且总是艺术家创作的第一幅画的复制品

资料来源：From Rabb, Brownell, and Winner (2018).

　　我们知道，伪作是有意的欺骗，因此是不道德的。这就是为什么我们要引入艺术家的助手这一情形，除了意图不一样之外，它与伪造条件相同。我们认为这可以排除人们感知到的不道德所产生的影响。但当我们看到，助手创作的复制品在历史评价维度上的得分低于艺术家创作的复制品的得分时，我们担心受试者可能也将助手在作品上盖上艺术家的印章视为不道德行为，尽管我们已经做了声明，这种行为是常见操作。所幸，我们已经让受试者评价了艺术家、助手和伪造者创作第二幅画的道德程度。毫不奇怪的是，受试者认为伪造比助手的复制更不道德，但他们也认为助手的复制比艺术家本人的复制更不道德。所以我们不得不将不道德程度作为统计意义上的控制因素。我们采用了线性回归分析法，揭示出不道德程度的确能在事实上预测受试者对助手复制品的评价要低于对艺术家复制品的评价这一事实。然而，回归分析也允许我们分别审视创作复制品的角色以及该复制品是否被视为不道德之作。我们得

出的关键结论是：即便在统计意义上将不道德程度纳入解释因素，只需要知道第二幅画是由助手创作的，就会导致受试者贬低对第二幅画的评价。也许，对于照片实验组的结果，这种被贬低的评价所带来的困惑表现得最为明显：为什么受试者也会贬低对助手重新印制的第二张照片的评价？

所以，当原作与得到认可的完全相同的复制品并排呈现在受试者面前，使得受试者感知到两者在视觉上非常相似时，之前出现在伪作[33]和受认可的复制品[34]上的较低评价没有出现在美感等广义评价维度上。相反，较低的分数与受试者对作品历史背景的评价有关。受认可的助手和伪造者所创作的复制品在历史评价维度上的得分较低，这一事实表明，在道德评价之外，我们还十分看重作品的真实性。显然，在这些历史评价维度上，即便是同一个艺术家创作的复制品也会被贬低，这表明时间优先级（哪幅画最先被创作出来）和谁创作了复制品（艺术家还是助手）都会对评价产生影响。

这一研究表明，对一件艺术品进行审美评价时，与作品本身的艺术品质（它有多漂亮，有多美妙，有多讨人喜欢）同样重要的是，我们了解该作品有怎样的历史以及它有怎样的创作过程。

小结：关注艺术家的本质会对艺术品的评价产生影响

我们的研究告诉我们，我们无法仅用不道德程度或仅用伪作较低的市场价值，来解释我们对伪作的厌恶。回忆一下，由助手创作的复制品与艺术家创作的原作的标价相同，然而即便考虑了不道德程度，复制品

在历史评价维度上的得分仍然是较低的。

因此，我得出了结论，一件完美的伪作是出于其他原因受到了贬低。当我们在实验中设计了艺术家助手的条件，从而消除了更低的市场价值和不道德程度等因素时，我们发现，艺术家助手创作的完美复制品仍然是被贬低的，但这仅局限于历史评价维度。这似乎是因为人们认为复制品不是由艺术大师创作的，因此未经艺术大师之手触碰，或者与艺术大师无关。这一结论与纽曼及其同事的另一项研究相吻合，该研究报告称，受试者认为由他人而非艺术家创作的复制品缺乏创作"精神"或"灵魂"。[35]

广义评价维度的情况又如何呢？我们应该期待 4 种类型的图像在美感、喜好度和品质上没有差异。事实上，当比较艺术家原作、艺术家创作的复制品和助手创作的复制品时，受试者在广义评价维度上给出的评分没有差异。不过，伪作例外，它在这一维度上的评分更低。伪作的不道德性以及它较低的市场价格多少影响了它在美感 – 喜爱度 – 品质维度上的得分，无论这些现象有多么不理性。

这些结论指出了关于艺术品的神奇信念，而这一信念与我们对于名人曾经拥有的物件的喜爱没有本质区别。人们认为艺术品中渗透着艺术家的特殊本质。一件艺术品必须真实，这一点具有很强的美学吸引力。哲学家卡洛琳·科斯梅耶（Carolyn Korsmeyer）谈到了人们接触真实的历史物件时的战栗感。[36] 当我们买下一幅毕加索的画时，我们买的是毕加索的一小部分心智或灵魂。不过，这里同样存在着非理性的情况。当研究人员给受试者一个选择，让他们在安迪·沃霍尔使用丝网印刷技术创作的《金宝汤罐头》⊖（*Campbell's Soup Cans*）复制品的较早版本和较晚

⊖ 美国艺术家安迪·沃霍尔于 1962 年所创作的艺术品。作品包括 32 块帆布，每一小块的面积为 51×41 厘米，上面画着口味各异的金宝汤罐头。每一幅作品都使用了半机器化的丝网印刷技术，以非绘画性的风格制作。——译者注

版本之间，以及在披头士乐队的《白色专辑》[⊖]（*White Album*）的较早版本和较晚版本之间进行选择时，受试者都选择了前者。[37] 这种偏好似乎没有考虑到艺术家对作品的身体接触因素，因为人们没有理由认为，沃霍尔更有可能触碰序号为 10000 而非序号为 9000 的复制品。

这一发现支持了我们的结论：人们厌恶伪作的最令人惊讶的原因在于这样一个事实，伪作缺乏艺术家在创作时渗透在作品中的特殊品质。与我们的结论相同，乔治·纽曼及其同事让受试者评价一幅由艺术家助手创作的名为《拂晓》的画作的复制品在多大程度上还是原作，大多数受试者相信，复制品与原作不是同一幅画。[38] 当问及原因时，他们给出的解释提到了来自原作艺术家的某种特殊品质。这里给出一些他们提供的说法："它不是出自艺术家之手，艺术家也没见过它。""它是一件复制品，而非艺术家倾注了心血和灵魂的原作，一件复制品也许看上去与原作相同，但它绝非真正的原作。""它是一件复制品，但没有灵魂。""一幅画的身份（它'是'或者'不是'什么）必定包含了超越其视觉特征的东西，艺术是灵魂的体现。"

我们曾就伪作和复制品做了清晰的区分。伪作意在愚弄人们，而复制品显然就是复制品。复制品是廉价的，那些试图在自己客厅的画布上复制著名画作的人可能只会被视为创新能力不足。拥有一幅凡·高不知名的原作好过将凡·高的《向日葵》的复制品挂在家里的墙上，因为每个人都知道后者是复制品。

不过，如今的高仿真绘画复制品可以由 3D 打印机创作出来，该技术可以准确地捕捉艺术家的笔法和纹路。当然，这种精妙的复制品不便宜，但是仍比原作便宜很多。根据凡·高博物馆立体收藏品网站的介绍，"这些高品质的复制品几乎与原作没有区别"。它们被当作商品销售，广告

⊖ 1968 年以双唱片形式发行，其纯白色的封套没有图形或文字，只有乐队名称的压花。——译者注

语是"在你自己的空间里享受文森特·凡·高杰作的明亮以及他笔触的力量"。[39]

不过，我们的研究结论可以预测，这些复制品不会受到追捧。尽管它们与原作几无区别，但它们也没什么吸引力，因为他们缺乏艺术品中的重要元素——凡·高的本质。事实上，我预测，明信片会比这些复制品更受欢迎，因为 3D 打印创作的复制品是对原作的仿制，而明信片却是真实的明信片。反正我知道我自己会以这种方式看待这两者。

我给本章取的标题是一个问句：完美复制就不是艺术吗？回答是否定的。我们相信复制品是有问题的。这种问题不仅适用于意在欺骗大众的伪作，还适用于任何类型的复制品，只要它们不是出自大师之手。问题在于这样一个事实：一旦伪作被戳穿，它们就失去了市场价值；我们将伪造者视为不道德的人，他们试图欺骗买者，以不正当的方式牟利。复制品的问题与伪作的问题一样，无论复制品有多么完美。当我买下一幅画，我就拥有创作了这幅画的艺术家身心的一部分。如果我买的这幅画是由受认可的助手或者由不光明正大的伪造者创作的，我就没能拥有原作艺术家身心的一部分，我拥有的只是复制者身心的一部分，而这对于我的象征意义远小于拥有艺术大师身心的一部分。正如艺术史学家戴维·洛桑德（David Rosand）所说："画风是画家存在于作品中的体现。"[40]

音乐理论家弗雷德里克·里斯（Frederick Reece）就音乐伪作提出了类似的观点。他讲过一个故事：有首乐曲曾经被认为是海顿创作的，但后来被发现是由一位生活在当代德国的音乐老师谱写的。[41] 人们发现音乐老师的作品非常优美，听上去很像出自海顿之手，但里斯认为，听上去优美还不够，就像在我们对画作和照片的研究中一样，仅有美感也是不够的。我们视为艺术品的东西还应该具有象征意义：艺术之所以能够打动我们，是因为我们了解它与历史和特定创作者所发生的特殊关系。

在下一章，我将从另一个视角来考察对艺术品质的评价——比较由抽象表现主义大师创作的画作与由学龄前儿童和动物创作的类似画作之间的相似性。就动物而言，我们向猴子和大象提供了带有颜料的画笔，让它们随意创作。我们能在大师的画作中发现更出色的品质吗？还是说，那种声称"我的孩子也能画出这种画"的断言的确是真的？如果我们能发现更出色的品质，是什么东西让它具有了那种品质？

Chapter 11

第 11 章

"可是我的孩子也能画出那种画！"

最近，我看了一部由艺术家罗伯特·弗洛尔恰克（Robert Florczak）制作的名为《为什么现代艺术如此糟糕？》的短片。[1] 他的回答是，现代艺术无须任何创作和审美标准。他讲了一件趣事：他让他的研究生观看一幅画，并告诉他们，它是由杰克逊·波洛克创作的，然后让他们解释，为什么它是一件杰作。在学生们提供了各种回答之后，他向他们表明，它根本就不是一幅画，而是弗洛尔恰克工作室围裙的特写照。

我们其至能在最德高望重的艺术史家中看到他们的分歧，有人推崇抽象艺术，有人嘲讽抽象艺术。英国艺术史家贡布里希将具象艺术视为人类的伟大成就，而将抽象艺术嘲讽为艺术家的个性表达而非艺术技巧的展现。[2] 于 1988 年至 2001 年担任现代艺术博物馆（Museum of Modern Art）绘画和雕塑首席讲解员的柯克·瓦恩多表达了不同的看法，在其关于抽象艺术的名为《虚无之画》的书中，[3] 他教我们如何欣赏那些描绘现实世界之虚无的画作。瓦恩多写道，抽象艺术是一项重大的人类成就，它由一种新语言创作，并且充满了象征意义。他写道，人们在现代艺术博物馆中看到的"难以置信的滴墨、斑块、污点、色

块、砖形物和空白画布"[4]并不是随机的喷洒。相反，与所有艺术品一样，它们是"人类意图的载体"[5]，并且它们"在被命名之前就有了意义"。[6]它们体现了艺术家做出的一系列有意识的选择；它们涉及创造，能够唤起意义，比如能量、空间、深度、重复、平静、失序。

瓦恩多还提出了另一个非常重要的观点。如果人们不知道艺术家身处一个具有活力的艺术团体，会用语言和图像评论彼此的作品，那人们就难以真正理解抽象艺术。这一点对于纽约的抽象表现主义者尤其适用，他们彼此熟识，通过作品回应彼此。瓦恩多认为，比起仅仅认真欣赏，理解抽象艺术需要更多的东西，它需要人们熟悉这方面语言性和图像性的对话。

做个类比也许是有帮助的。当我们意识到19世纪中晚期的法国印象主义画家的创作是在对摄影术的发明做出响应，并且彼此经常保持联系（抽象表现主义画家也是一样），我们对印象主义画作的理解就有可能得到增强。当然，理解艺术家是如何对其他艺术家的作品做出回应的，会深化我们对任何艺术品的理解，但这一点也许对"虚无之画"尤为关键，因为这类画作没有具象的东西可供理解。

艺术教育研究者埃利奥特·艾斯纳（Elliot Eisner）恰当地表述道，[7]我们以抽象的规则评价艺术，这意味着我们没有客观的标准可以使用。评价非具象艺术似乎尤为困难，因为我们不能依赖画作写实的程度或者依赖画作的主题多么令人愉悦或多么有意义来评价它。当我们观赏波洛克的画作或者赛·托姆布雷（Cy Twombly）创作的看上去有些像涂鸦的作品时，我们采用的欣赏标准是什么？抽象表现主义作品与学龄前儿童在画板上创作的画作的表面相似性有时是令人惊讶的。[8]2007年，弗雷迪·林斯基（Freddie Linsky）创作的作品在萨奇线上画廊（Saatchi Online Gallery）在线出售，评论家称赞他画的"斑点和污点"具有原始主义的风格。[9]然而事实上，弗雷迪只是个两岁的孩子。他的画是用番茄

酱涂抹的，被放到网上拍卖只是他那作为自由艺术评论家的母亲开的一个玩笑。

如果把颜料、画笔和画纸给猩猩、猴子和大象，它们都能在纸上留下符号。它们的画作与学龄前儿童一样，与抽象表现主义画作有着表面上的相似性。猩猩创作的画曾经进入过博物馆，并被误以为是馆中的艺术藏品。[10]

虽然这些例子表明，我们是如何将偶然或幼稚的涂抹与抽象表现主义作品混淆起来的，但相反的情况也很常见：我们跟罗伯特·弗洛尔恰克一样，相信抽象表现主义作品是孩子都能画出来的东西。我曾听很多受过高等教育的人嘲讽抽象艺术，尤其是嘲讽抽象表现主义作品，因为它们无须任何技巧，这些人通常会说："我的孩子也能画出来！"[11]

在本章，我将关注来自我的研究团队——波士顿学院艺术与心智实验室的研究成果。我希望本章能让你了解我们做了哪些研究，以及关于单一主题的"研究项目"看上去是什么样子。我们想知道该如何证伪这个命题："我的孩子也能画出来。"我们决定采用最简单的方式：仅仅向成人受试者同时呈现由孩子或动物创作的画以及由著名抽象表现主义画家创作的作品，以便检验受试者能否区分这两类艺术品。我们意识到，我们可以用很多方法测试这种区分能力。

（1）我们可以向受试者呈现一对画，并问他们更喜欢哪一幅，或者认为哪一幅更出色。

（2）我们可以在他们做出评价时跟踪他们的眼动数据，以此发现他们是否在以不同的方式观看这两类画。

（3）我们可以让他们猜测哪幅画是由艺术家而非孩子或者动物创作的。

（4）我们不对两类画作进行配对，而是随机地每次只向受试者呈现一幅画，并问他们哪幅画是艺术家创作的。

如果受试者能够通过我们的测试，我们接下来就需要搞清楚他们是

基于什么标准做出这些判断的。

我们没有兴趣了解柯克·瓦恩多所属的艺术圈人士能否通过测试。我们只想知道没有抽象艺术专业知识的人能否做出区分。我们还想知道，儿童能否通过测试。如果他们可以通过测试，这将表明，这类区分能力不太依赖于文化习得过程。

在我们的第一项研究中，我以前的一个博士生安吉丽娜·霍利（Angelina Hawley）创建了实验用画对（pairs of images），它们乍看上去惊人地相似。[12] 每一对画包括了著名抽象表现主义画家的作品，这些画至少能在主流艺术史教材中看到（比如，马克·罗斯科、汉斯·霍夫曼（Hans Hoffmann）、萨姆·弗朗西斯（Sam Francis）的作品），以及由孩子或者由动物（黑猩猩、大猩猩、猴子、大象）创作的画。安吉丽娜在网上数据库中筛选出了艺术家的作品，又筛选出孩子和动物创作的画，并将两者进行完美配对。她的配对规则是，两幅画至少要在两个特征上具有相似性，比如色彩、线条特征、画风特征、介质。她没有使用任何机械式规则，而是从整体上进行配对，最终完成了看上去惊人相似的 30 个配对。当你观看图 11-1 所示的分别由一位艺术家和一个 4 岁孩子创作的画作时，我希望你认可她的配对是成功的。不过，首先请遮住图下方的信息，以及不要看下面的"剧透"内容，因为它们会告诉你答案。现在，请问问你自己，哪一幅画是由 4 岁孩子创作的？

剧透：左边这幅是 4 岁孩子创作的；右边这幅是抽象表现主义画家汉斯·霍夫曼创作的。你猜对了吗？

我们的受试者是 40 个没有任何艺术背景的心理学专业学生，并且我们将他们的回答与 32 个艺术专业学生的回答做了对比。我们研究的问题是，相比孩子和动物创作的作品，受试者是否更喜欢由艺术家创作的作品，并认为它们更出色。如果受试者显示出偏好，这将告诉我们他们感知到了差异。

(a) (b)

图 11-1 霍利和温纳使用的画对样本（有相似的色彩）（Hawley and Winner，2011），用以测试人们能否区分由著名抽象表现主义画家和由学前儿童或动物创作的作品

资料来源：(a) "Abstract expressionist" painting by four-year-old Jack Pezanosky. Reprinted by permission of Jack's father, Stephen M.Pezanosky. (b) Hans Hoffman (1880–1966), *Laburnum* (1954). Oil on linen, 40 × 50 inches (101.6 × 127 cm). With permission of the Renate, Hans & Maria Hofmann Trust/ Artists Rights Society (ARS), NewYork.

　　我们不仅想考察，当看到这些没有任何信息的画对时，受试者能否区分哪一幅是艺术家创作的，哪一幅是非艺术家创作的，我们还想考察画作被贴上标签时产生的影响。刚开始，我们让受试者观看 10 对画作（在电脑屏幕上看，正如图 11-1 所示，图片是并排呈现的），而这些画作没有贴上创作者标签。首先向受试者呈现这些画作，并且不让他们知道这些画作有可能是由孩子和动物创作的，这一点至关重要。接下来，他们会再看 20 对画作，而每幅画上贴有标签：一幅贴着"作者是艺术家"，另一幅贴着作者是孩子、黑猩猩、大猩猩、猴子或大象。如果受试者根据标签做出判断，认为"正确的"答案就是选出标签为"作者是艺术家"的那幅画，那这项研究就毫无意义。我们想知道的是，如果我们将一半的画作贴上错误的标签，比如，将罗斯科的画贴上"孩子"的标签，将 4 岁孩子的画贴上"艺术家"的标签，会出现什么情况？正确的和错误的

标签会产生同样的影响吗？还是说，错误的标签所产生的影响会更弱？当标签贴错时，我们可以借此检验受试者是根据标签做出判断的（总是选择贴有"艺术家"的那幅画），还是根据他们对作品的鉴赏做出判断的（选择真正由艺术家创作的画作，即便标签贴错了）。

我们还对实验做了进一步设计，使得每幅画都能在每一种标签条件下被某些受试者看到。因此，如果人们针对不同标签条件对画作做出不同评价，我们不能将其归因于人们在特定标签条件下对特定画作的反应。如果受试者真的无法区分艺术家和未经训练的孩子或动物创作的画作，我们应该预期他们对首先看到的 10 对未贴标签的画作的判断是随机的，这意味着，他们正确地将由艺术家创作的作品视为更喜欢、更出色的作品的概率是 50%。然而，结果并非如此。对于更喜欢哪幅画和哪幅画更出色这两个问题，艺术专业的学生（符合预期）和未经专业训练的心理学专业学生正确选出由艺术家创作的作品的概率高于 50%。所以如果罗伯特·弗洛尔恰克向他的研究生并列展示波洛克画作的照片以及他自己的工作室里沾上了颜料的围裙特写照（这两幅图像都未打上标签），并问学生们哪幅画更出色，他们更有可能选择波洛克的画作。

标签能产生什么效应呢？显然，当标签正确时，受试者选择艺术家作品的概率高于 50%。测试的关键在于发现"错误"标签产生的效应。让我们惊讶，也让我们高兴的是，当标签贴错时，艺术专业学生与心理学专业学生正确选出艺术家作品的概率均高于 50%，参见图 11-2。换句话说，受试者有可能认为贴有"小孩"或"动物"标签的作品（但实际上是艺术家的作品）比贴有"艺术家"标签的作品（但实际上是小孩或动物的作品）更出色。他们忽略了标签的提示效应，而是基于他们的鉴赏标准做出了判断。

诚然，人们正确选出艺术家作品的概率不会是 100%，但在正确标签条件下，受试者正确选出"哪一幅画更为出色"（在我看来这是最重要的

问题）的平均概率是 79%（考虑到标签的影响，这一结果是符合预期的）；在无标签条件下，正确选择的平均概率是 65%；在错误标签条件下，正确选择的平均概率是 62%。在无标签和错误标签的条件下，受试者的表现高于 50% 是令人惊讶的。现在，我把这种现象称为三分之二法则。杯中有三分之二是满的，还是杯中有三分之一是空的？你可以把论点以任一方式表达。如果强调"杯中有更多的水"，我们认为人们能够作出区分；如果强调"杯中有部分空的"，我们承认人们并不总会判断正确，有时候，人们分不清这两类作品。

图 11-2　在霍利和温纳所做的一项研究中（Hawley and Winner，2011），受试者在所有三种标签条件下，认为抽象表现主义画家的画作比由小孩和动物创作的画作更出色的概率显著高于 50%，虚线是50% 概率所在的位置

资料来源：Graph created by Nathaniel Rabb.

　　对于他们做出的选择，受试者提供的理由是周全的。当艺术专业和心理学专业学生选择艺术家作品而非小孩或动物作品时，他们提供了更"唯心主义"的解释——他们认为艺术家的作品显得更有计划性、技巧性和目的性。因此，人们可以在作品背后看到艺术家的某些想法。当你在

图 11-1 中选择一幅画时，你也是根据这种方法做出判断的吗？

　　当我们将这些研究成果呈现给一群艺术史家时，他们的恼怒让我们惊讶。他们拥有一种宗教般的情怀，对待艺术大师的作品就像对待圣物，以至于认为我们不应该提出这种可能性：人们有可能会分不清艺术大师与小孩或动物创作的画作。他们似乎认为，将著名艺术家的作品与小孩或动物的作品配对，这一做法羞辱了艺术家的作品。然而，我们的研究意图显然正好相反。我们希望表明，并且实际上也的确表明，当未受到视觉艺术训练的人观看抽象表现主义画作，并声称他们的孩子也能画这种画时，他们的说法是错误的。人们也许会说，一个孩子也能创作出马克·罗斯科那样的作品，然而一旦被迫在罗斯科的作品和学前儿童的作品之间做出选择，他们很可能知道哪一幅是罗斯科的，哪一幅是儿童的。简而言之，业余观者能在抽象艺术中看出比他们能意识到的更多的东西。

　　艺术家埃尔斯沃思·凯利（Ellsworth Kelly）准备在纽约的现代艺术博物馆举办展览。策展人安·特姆金（Ann Temkin）在看过凯利的作品后，曾经对凯利说，他的画看上去不需要技巧就能创作出来。凯利回复说："这本身就需要技巧。"[13] 艺术评论家彼得·施杰尔达（Peter Schjeldahl，2005）在《纽约客》上就赛·托姆布雷创作无意义画作的能力做出了类似的评论："托姆布雷的 55 幅作品在我看来仍是激动人心的，那些从 1954 年就开始展出的作品是用铅笔、蜡笔或颜料绘制的一股股粗狂线条（有时候多半会被擦掉，或者用白色墙漆覆盖其上），它们似乎没有形状可言，粗暴狂放，但仍然十分优美，带着敏锐的触觉和纹理。就像禅机一样，这些画作不仅难以理解，还试图阻止人们理解。要让作品给人留下深刻的无意义的印象，做起来可比看起来难多了。你的小孩不可能做到这一点。"[14] 我们的研究表明，当艺术家也许正试图让他的作品看上去没有技巧的痕迹时，我们甚至能够识别出艺术家的技巧。

　　如果我们不问受试者哪一幅画更出色，而是让他们猜测哪一幅是艺

术家创作的，受试者有可能在选择艺术家作品方面做得更好吗？就像我让你对图 11-1 中两幅画所做的选择测试那样，我们用相同的实验材料重做了这项实验，这一次没有给画作贴标签。[15] 我们告诉受试者，在每一对画中，有一幅是著名抽象艺术家创作的，另一幅是小孩或动物创作的，我们还特意说明，动物有可能是大象、黑猩猩、大猩猩或猴子。他们的任务是挑出著名艺术家创作的那幅画。我们事先会掌握每个受试者对抽象艺术的了解程度（非常了解、有点了解、一无所知），以便知悉对现代艺术知识的了解是否会对选择产生影响。只有一个受试者非常了解，有些受试者有点了解，而绝大多数（77 名受试者）完全不了解。

由于每正确回答一次（选择艺术家作品），我们都会记 1 分，受试者的得分范围就是从 0 分到 30 分。随机选择的分数很有可能在 15 分左右。但最终结果是，103 名受试者的平均分为 19 分，这一分数显著高于随机值，也就是达到了 63% 的正确率，符合我们的"三分之二法则"！这一结果与我们在第一项实验中让受试者回答哪幅画更出色的研究结果是一样的。

那么，为什么有些博物馆参观者会嘲讽抽象艺术，坚称小孩也能画出这些作品呢？也许通过成对地显示画作，我们无意中让受试者拥有了在博物馆参观时无法拥有的优势。也许，如果让博物馆参观者同时看到小孩或动物创作的抽象画，他们就能识别出其中的差异了。为了搞清楚在没有对比的情况下，人们是否仍能识别艺术大师创作的抽象画，我们试着每次只向受试者呈现一幅画作。[16] 我们以随机方式向他们呈现了 60 幅画，并告诉他们，每幅画要么是由著名抽象艺术家创作的，要么是由小孩或动物（再次明确了大象、黑猩猩、大猩猩或猴子）创作的。他们的任务是判断每幅画是否由艺术家创作。

为了知晓受试者的表现，我们必须考虑他们回答正确的次数和回答错误的次数，否则那些判断所有 60 幅画都由艺术家创作的受试者将得到最高分。我们用信号灵敏度分析法（d-prime）计算了分数并相对于零分

做检验，结果表明，受试者成功选出艺术家作品的概率显著大于零。平均而言，有61%的艺术家作品被正确挑选出来，这一结果显著高于50%，并且再次证实了我们的"三分之二法则"。当我们只将那些声称自己对抽象艺术一无所知的受试者（占绝大多数）的分数纳入分析时，这一研究结果仍然成立。

　　人们是如何成功完成这项任务的呢？他们使用了哪些线索呢？在我们的第一项研究中，受试者给出的解释表明，他们使用了创作者的意图作为判断线索。我们拜访了我在波士顿学院的同事、专门研究抽象表现主义画作的艺术史家克劳德·塞努奇（Claude Cernuschi）[17]，与他进行了头脑风暴。我们想了解人们在画作中看到了什么，使得他们能将艺术家的画作与小孩或动物的画作区分开来。我们一起提出了6个"高阶"特征。除了意图，我们还提出了如下假设：①视觉结构的层级；②负空间⊖（negative space）的相对重要性；③对作品表达的冲突或和谐的觉察；④作品让观者受到启发或振奋的程度；⑤在多大程度上观者认为作品是在与他们沟通。

　　与前面提到的瓦恩多的观点[18]一致，我们将画作对冲突或和谐的表达视为比喻性意义的一种形式。与音乐一样，一件抽象艺术品是由非具象特征定义的。作品中的内容不代表或者不指涉现实世界中的任何事物。然而，与音乐一样，抽象艺术表达了意义，比如柔软、聒噪、尖锐、挣扎、决心。这些意义是通过色彩、线条、纹路、构图等要素表达出来的。相互冲突的色彩并不一定表征尖锐，但它们可以表达尖锐之义。同样，正如第5章所探讨的，画作也能表达情感。

　　我们向受试者呈现了60幅画，每次显示一幅。这一次，我们没有提及这些作品是由艺术家或由小孩和动物创作的。我们把受试者分成了6组，并给每一组受试者一张7分制评价量表，让他们根据我们提出的6种假定的区分特征对每幅画打分。[19] 以下是我们使用的文字描述。

　　⊖　负空间，指物体周围的空白或开放空间。——译者注

（1）意图：当我与这幅画互动时，我逐渐发现了艺术家的意图——它看起来体现了创作者的想法。

（2）结构：当我与这幅画互动时，我逐渐发现它的结构显现出来。

（3）负空间：当我与这幅画互动时，我逐渐注意到，负空间和正空间一样重要。

（4）比喻性意义：①当我与这幅画互动时，我能理解它的比喻性意义，它表达了冲突和对立。②当我与这幅画互动时，我能理解它的比喻性意义，它表达了平衡和均势。

（5）沟通：当我与这幅画互动时，我觉得它能与我沟通。

（6）启发：当我与这幅画互动时，我觉得它能启发我，提振我的精神。

我们的假说是，在每一个特征上，受试者对艺术家作品的评价都会高于对小孩或动物创作的作品的评价。然而，实际结果显示，艺术家作品只在两项特征上得分更高，一个是意图，另一个是结构，而这两个特征是相关的。[20] 这一发现与第 2 章所阐述的让 – 卢克·尤克尔 [21] 的研究结论相吻合：如果人们相信艺术品带有创作者的意图，而非随意创作的产物，人们就更有可能将其视为艺术品。结构的重要性也与前面章节探讨的观点相符，即非具象艺术通过事物之间的某种同构性激发出观者的情感，比如一条看上去曲折向上的线条表达了努力。我们很难想象人们会认为艺术品中的同构性特征是缺乏结构的。[22]

回忆一下，在我们所有的实验中，受试者都能以大约三分之二的概率正确选出艺术家的作品。我们决定进一步研究这一变量。如果意图和结构是引导线索，我们就理应期待很容易被正确识别出来（正如受试者的选择结果所表明的）的艺术家作品在这两个维度上的得分要高于很难被正确识别出来的艺术家作品的得分。我们还理应期待，很容易被正确识别出来的小孩或动物的作品在这两个维度上的得分要低于那些被误认为由艺术家创作但实际上由小孩或动物创作的作品的得分。

　　如何知道哪些作品容易而哪些作品很难被正确识别呢？当每次只呈现一幅画时，平均的正确概率为 61%。我们决定将那些被正确识别的概率高于 61% 的画作称为"容易"作品，将那些被正确识别的概率等于或低于 50% 的画作称为"困难"作品。结果，我们不得不剔除在这两个数字之间的 10 幅画，这就形成了 4 组画作：容易识别和难以识别的艺术家作品；容易识别和难以识别的非艺术家作品，图 11-3 显示了这 4 组画作中的一个例子。

图 11-3　上排：容易识别（a）和难以识别（b）的由艺术家创作的画作；下排：容易识别（a）和难以识别（b）的由小孩创作的画作

资料来源：(a) Sam Francis, *Untitled*, 1989. © 2017 Sam Francis Foundation, California/Artists Rights Society (ARS), New York. (b) Hans Hofmann, *Laburnum*, 1954. With permission of the Renate,Hans, and Maria Hofmann Trust/Artists Rights Society (ARS), New York. (c) Brice Haedge at age three. Reprinted with permission of Brice's mother, Dana Haedge. (d) Ronan Scott at age four. Reprinted with permission of Ronan's parents, Jennifer Danley-Scott and Graham Scott.

我们再次发现，在 6 个特征中，意图和结构是受试者最看重的。容易识别的艺术家作品在这两个维度上的得分要高于难以识别的艺术家作品的得分，而小孩或动物创作的作品则出现了相反的情况：容易识别的（那些通常被视为由非艺术家创作的）作品的得分要低于难以识别的（那些通常被误认为是由艺术家创作的）作品的得分。

最后一项分析表明，意图是所有维度中最重要的一个。我们在分析中囊括了所有 60 幅画，并且不再关心它们是否被正确识别，而只是分析哪一项特征能够预测作品是由艺术家创作的。只有意图这一项表现得最明显。在意图这一项得到高分的画作，无论是由艺术家创作的，还是由大象、黑猩猩、猴子、大猩猩创作的，都最有可能（正确地或错误地）被归为由艺术家创作的作品。

从这一系列研究中，我得出了 4 个结论。第一，当以成对的方式向人们呈现抽象表现主义艺术家的画作与表面看上去与之相似的由小孩或动物创作的画作时，人们能够区分两者。第二，即便这些画作是被单独而非成对呈现时，人们也能正确识别艺术家的作品。第三，对两类作品做出正确的归类是基于被感知到的意图和被感知到的结构，而这两个特征是相关的：这些作品之所以有结构，是因为创作是有预期和谋划的，也是一系列有意决策的结果。第四，人们用感知到的意图来决定他们相信一件作品是由艺术家还是由小孩或动物创作的，但这一做法可能会导致分类错误。

伟大的抽象表现主义画家的作品不是随意画出来的，而且他们的作品被认为具有结构，听到这些说法，艺术专家不会感到惊讶。然而，令人惊讶的是，当对抽象表现主义一无所知的人（因而他们最有可能怀疑抽象表现主义是一个骗局）被要求认出艺术家的画作时，他们能够识别这两种特征。当观赏非具象艺术时，人们能比他们自认为的看出更多的东西。这些发现表明，抽象表现主义艺术甚至也会对未经艺术训练的人显示出

作品的技巧。我们的发现支持了瓦恩多的断言，[23] 这些"难以置信"的作品是"人类意图的载体"。一个人无须事先理解抽象艺术才能知道如何（至少在意图和结构方面）将这些作品与小孩或动物创作的作品区分开来。也许，当人们第一次看到那些表面上看起来是随机的斑点和滴墨时，就能看出作者的创作意图，并且能够识别整幅画的结构。

我们并不总能在这些画作中识别意图和结构，但当我们识别出来时，我们就在某种程度上意识到，我们就像站在艺术家面前一样，想知道他或她试图表达什么，而不是像站在 4 岁小孩或猩猩面前，打量其无须反复思量、只是随性而为的作品。这些发现揭示出人类有发掘意图的倾向，也能意识到在评价非具象艺术时创作意图的重要性。

当我们将最初的研究的简要版本在小孩身上实施时，我们预计他们会随机挑选画作，[24] 但情况并非如此。参与实验的小孩从 4 岁到 10 岁不等，我们将他们分成了低龄组（4~7 岁）和高龄组（8~10 岁）。当被问及他们更喜欢哪幅画时，甚至低龄组的受试者也能区分两类艺术品。他们选择某一类作品的概率显著大于另一类作品，这一点表明，他们有能力区分两类艺术品（要么由艺术家创作，要么由小孩或动物创作）。然而，他们更喜欢哪一类作品呢？不是成人选择的作品，即那些由真正的艺术家创作的作品。相反，孩子们更喜欢小孩和动物创作的作品，无论它们有没有标签，或有没有被贴上正确或错误的标签。

至关重要的是，孩子们能够在两类作品中感知到差异。我们只能猜测为什么小孩更喜欢小孩或动物创作的作品。也许他们觉得这类作品更简单或者更容易理解；也许他们注意到这类作品多少有些混乱，而这一点吸引了他们；也许这类作品起到了提醒作用，让他们认为自己画过或者也能画出同样的画；也许相比看到博物馆里马克·罗斯科的画作，他们更经常见到这类作品，比如，在冰箱贴上或在幼儿园的墙上。

如果未经训练的观者能够觉察到艺术大师的抽象画作与小孩或动物

创作的画作之间的差异，那么这种觉察只会体现在有意识的明确判断中，还是也会体现在无意识的反应中？我们与我在波士顿学院从事计算机科学研究的同事塞尔吉奥·阿尔瓦雷兹（Sergio Alvarez）一起研究了这个问题。[25] 当受试者观看一组我们最初研究中的画对时（所有的画都没有标签），我们使用眼球追踪法测量受试者的内隐反应。

当受试者观看每一对画时，他们要判断自己更喜欢哪幅画（偏好问题），以及哪幅画更出色（品质问题）。当他们正在观看时，摄像头会记录他们观看每幅画的时长以及瞳孔放大程度。观看时间越长，意味着他们对某幅画越感兴趣；瞳孔放大得越多，意味着画作越让他们感到愉悦，[26] 并且让他们产生了思考。[27]

当观看艺术家的作品时，受试者的瞳孔放大得更多，表明这些作品让他们更加愉悦。相比选择自己更喜欢哪幅画，当思索哪幅画更出色时，受试者的瞳孔也放大得更多（后一问题显然更费脑子）。当思索哪幅画是更出色的艺术品时，受试者观看艺术家画作的平均时长为 9.17 秒，而观看小孩或动物创作的画作的平均时长为 6.66 秒。在判断画作品质时，受试者花更长时间观看艺术家作品的概率显著大于 50%。回忆一下，根据我们的研究，艺术家的作品比小孩或动物创作的作品具有更明显的视觉结构，因此前者值得人们做进一步的探索，但我们没能在偏好问题上发现类似的结论。

这一眼球追踪研究表明，人们会内隐地对艺术家作品与由小孩或动物创作的作品做出不同反应。它还表明，当判断对作品的偏好和思考作品的品质时，人们的反应也是有差异的。当思索作品的品质而非对作品的偏好时，人们观看艺术家作品的时间比观看小孩或动物创作的作品的时间更长（因而也越认真）。这一事实表明，人们能就这两类作品做出区分。思索作品的品质比评判偏好所花的时间更长，这是讲得通的。在做出合理的评价之前，思索作品的品质需要更认真地观看，而偏好评判只

需瞬时就能完成。

在我们发表了这些研究成果后，我接到了计算机科学家利奥尔·沙米尔（Lior Shamir）打来的电话，他已经在电脑上编写了一个专业程序，能够识别艺术家的风格。[28] 他问我是否对他的程序感兴趣，它能区分艺术家作品与小孩或动物创作的作品。我说，是的，我很感兴趣，这让我们展开了有趣的合作。[29]

沙米尔将我们的画作放入他的程序进行测试——该程序以超过 4000 个维度对这些画作的内容加以描述（用二进制数字来表达），这些维度包括对比度、纹路、明亮度的统一或变异、分型特征和色彩分布等。[30] 他首先"训练"电脑对每一类作品（艺术家作品与小孩 / 动物作品，每类作品有 30 幅）中的 25 幅进行识别，然后让电脑正式识别每一类作品中的 5 幅。电脑必须将 10 幅受测画作归为两类中的一类。之后，他将这一分类测试又运行了 15 次，每次随机指定哪些作品作为训练画作和测试画作。电脑识别的准确率达到 68%，具有显著的统计意义，并且还十分接近在我们的研究中受试者的平均识别准确率。在这一程序中使用的内容描述维度对于机器的正确归类起了重要作用。

电脑的反应与人类的反应有相关性吗？当电脑将一幅画归为艺术家作品时，人类受试者也是以同样方式归类的吗？[31] 我们再次看到了奇怪的现象，被电脑程序归为由艺术家创作的作品也是那些最有可能被人类受试者归为由艺术家创作的作品。

机器能学会区分伟大的抽象表现主义画家的画作与由小孩或动物创作的看起来相似的作品。这一事实告诉我们，存在着能够感知的、系统的和可量化的图像特征，这些特征可以将两类画作区分开来，即便它们在未经训练的人看来有着惊人的相似度。[32]

柯克·瓦恩多认为有必要为赛·托姆布雷看上去随意涂画和泼洒的画作进行辩护，从而反驳那种认为"我的孩子也能画出来"的批评。他

在如下文字中写道：[33]

> 人们可能会说，任何一个小孩都能画出托姆布雷的作品，但这就好比说，任何拥有锤子的蠢人都能像罗丹那样凿出伟大的雕塑，或者任何粉刷匠都能像波洛克那样泼洒出杰作。这些都不是事实。在每一种情况下，艺术不仅体现为精妙的笔触，还体现为在某种不可见的个人"规则"的精心组织下，艺术家在哪里着笔，在哪里搁笔，走笔到什么程度以及何时停笔。以这种方式进行创作，艺术家对看上去混乱无序的东西的持续追求最终定义了一种原创的、混合的秩序，这种秩序反过来又阐释了人类体验的复杂性，而之前的艺术从未表达过这种复杂性，或者认为它是无足轻重的。

小结：艺术通过展现其背后的思想影响我们

在本章，我呈现了一系列研究，它们都是由我的实验室设计的。我们意在解决一些关键问题：未受训练的观者能否区分抽象表现主义画家的作品与小孩或动物的作品？如果能，又是如何做到的？观者对艺术家作品的评价是否高于对孩子或动物创作的作品的评价，尽管它们看上去非常相似？

人们花费数百万美元购买的艺术品与 4 岁小孩创作的作品几乎没有差异，我们可能会认为这一想法很好笑。但真实情况是，未经艺术训练且对现代和当代艺术一无所知的人，能在抽象表现主义画作上看出比他们自认为更多的东西。根据受试者对我们提出的问题的明确回答，以及我们通过眼球追踪技术从受试者那里获得的内隐反应，我们得出了上述

结论。我们知道，甚至小孩也能看出两类作品的差异。这种差异与可察觉的特征有关，因为电脑也能学会将两类作品归为艺术家作品和非艺术家作品。

我们也许会称赞小孩或动物创作的作品鲜活、纯粹和令人愉悦，甚至艺术家有时也可能受到小孩作品的启发。[34] 然而，未受专业训练的人通常也能区分艺术家作品与表面上与之相似的非艺术家作品。艺术家在作品上留下的痕迹与小孩或动物的有所不同，前者被人们认为更有意图，而后者则是随机的表达。当一位艺术家的作品看上去像是随意之作，而小孩的作品看上去像是具有意图时，我们也会感到困惑。不过，大多数时候，我们更经常从艺术家的作品上感知到意图。因此，我们可以看到艺术背后的思想。

4

第四部分
艺术的功用

How Art Works

在第四部分，我将仔细考察一个大胆的论断：醉心于一种艺术将让我们在艺术之外的某个领域取得进步。在第 12 章，我提出的问题是，艺术是否会让我们变得更聪明。我将检视相关证据，这些证据涉及各种类型的艺术教育是否会提升孩子的成绩（包括语言和数学考试分数）以及智商。在第 13 章，我提出的问题是，喜欢虚构作品，比如阅读小说、演出舞台剧，是否会让我们成为更好的人，比如更能理解他人、更倾向于做出利他行为等。在第 14 章，我提出的问题是，艺术创作能否增进幸福，如果能，其机制是什么。通过这些章节，我将尽可能区分真实与臆造的论断，区分合理的与不合理的观点。

灵丹妙药

艺术会让我们更聪明吗

今天，几乎每个人——尤其在美国，无论是父母、老师，还是普通大众，都绝对相信，孩子必须学习阅读、写作、数学、科学，也许还有部分历史。这些学科——尤其是阅读和数学，被认为是学术素养的核心，其他知识都以它们为基础，并且人生成功与否也取决于它们。

在这些我们认为非常重要的学科中，艺术教育的位置在哪里呢？在我们的学校中，相比被视为核心课程的科目，教学双方花在艺术教育上的时间要少得多。艺术被视为一种奢侈品、一个自我表达的舞台，也许，它甚至不是学校教育的必要组成部分。这种态度已经被美国教育中无所不在的数学和语言标准化测试强化了。结果，学校花越来越多的时间让学生准备这些考试，如果学生的考试分数达不到可接受的水平，学校将面临惩罚。

在小学阶段，孩子也许每周还能上音乐课或艺术课。之后，艺术课通常变成选修课，这意味着并非所有学生都会上艺术课。[1] 戏剧和舞蹈几乎不会出现在课堂上，我们接受的艺术教育只局限在视觉艺术和音乐

领域。[2] 有时候，艺术课被视为一种课外活动，并因此成为放学后的兴趣课，就像放学后孩子在操场从事体育运动一样。美国艺术机构国民议会（National Assembly of State ArtsAgencies）于 2006 年发布的一项报告称，"艺术教育正在悄然从我们的学校教育中消失……这是改变学科优先顺序和缩减预算的结果"。[3] 美国基础教育委员会于 2004 年发表的一项报告称，艺术教育的萎缩正在校园中上演，只有极少数学生接受了艺术教育。[4] 学校把重心放在对学生学术素养的培养上。

针对这种情况，艺术教育工作者和艺术教育倡导者是怎么做的呢？对于艺术在学校的衰落，他们最常见的反应是坚称艺术具有工具性价值，即艺术教育的价值在于它有利于促进基本素养的培养，或者有利于促进经济发展，但我无意在此探讨艺术的经济功用。[5]

多年来，美国总统艺术与人文委员会（President's Commitee on the Arts and Humanities）以及类似的机构一直在发布报告，断言艺术能够提升学业成绩。[6] 当我浏览该委员会官网的最新内容时，我读到了"革新艺术教育"的行动倡议，这是一项很棒的运动，意在让艺术重回学校。[7] 然而，该倡议没有谈及艺术的内在价值，而是继续强调，加大对艺术教育的投入可以改善学生的学业成绩。

《波士顿环球杂志》最近刊发了一篇报道，文章第一段是这么写的：

> 艺术和文化在美国的年产值有 7040 亿美元，占我们国家GDP 的比例超过 4%，而且商业领袖认为，创造力是他们在招聘时最看重的能力，也是取得成功最重要的特质。研究还显示，在学校接受良好的艺术教育能在多个方面提升学生素质——学生的学习动机和上课积极性会增强，标准化考试分数会提高，辍学率会下降。音乐教学能够促进孩子的大脑发育，并且其效果可以持续到成年。[8]

在一段发布在林肯中心官网上的视频中，切尔西·克林顿⊖告诉我们，有研究表明，艺术能让孩子更擅长阅读和数学（这也是本章探讨的主题），同时还会让孩子更友善、更有同情心、更有合作精神（下一章探讨的主题）。[9]

这类工具性理由并不新奇。19 世纪的教育家和教育改革者贺拉斯·曼（Horace Mann）相信，绘画有助于"道德提升"。[10] 音乐教育家曾经为音乐教学辩护，认为音乐能力有助于改善记忆力和发音。[11] 所有这些倡议背后的理由是很清晰的：如果我们能让学校的领导和捐赠者相信，艺术能在我们所重视的学业领域帮助学生提升能力，也许学校就会在压力之下重视艺术教育。但这些理由站得住脚吗？

古老而令人困惑的问题：学习能力迁移

艺术教育可以提升非艺术性能力，这一断言从根本上讲是与迁移（transfer）有关的。从一个领域到另一个领域的学习迁移现象，大多属于心理学家研究的课题，然而结果表明，它特别难以得到证实。人们曾经认为，学习拉丁语有助于提升综合智商。但在 20 世纪之初，心理学先驱爱德华·桑代克（Edward Thorndike）和罗伯特·塞申斯·伍德沃斯（Robert Sessions Woodworth）针对这个问题在超过 8000 个高中生身上进行了研究，并没能发现支持这一断言的任何证据。1901 年，在一篇题为《一种心智能力的提升对改善其他心智能力的影响》（*The Influence of Improvement in One Mental Function Upon the Efficiency of Other Functions*）的重要论文中，他们得出的结论是：迁移是罕见的。

⊖ 美国前总统比尔·克林顿的女儿。——译者注

> 大脑是……对特殊情形做出特定反应的机器。它的运转机制非常复杂，能够让自身适应它体验过的特殊信息……任何单一心智能力的提升很少对任何其他心智能力带来同等程度的提升，无论这两种能力有多么相似，因为每种心智能力的运转机制都要受到每种特定情形的信息本质的限制。[12]

随后在反思这项研究时，桑代克得出结论说：

> 对这些研究结果的恰当理解应该是，学习的智识价值很大程度上应该由学习者明确产生的特殊信息、习惯、兴趣、态度和理想来决定……看上去是因为参与了某些课程，出色的思考者才变得出色，而实际的原因是这些出色的思考者更有可能参与这些课程。[13]

在名为《迁移实验》(*Transfer on Trial*) 的书中，心理学家丹尼尔·德特曼 (Daniel Detterman) 和罗伯特·J. 斯滕伯格 (Robert J. Sternberg) 得出结论，他们认为"迁移是罕见现象，它发生的可能性与两种情形的相似性直接有关"。[14] 书中探讨了"近迁移"和"远迁移"的区别。近迁移指在某个领域的学习提升了在另一个非常相似的领域的学习能力，比如，学习演奏钢琴让学习演奏管风琴或手风琴变得更容易。这没什么好惊讶的。远迁移则指在某个领域的学习提升了在一个完全不同的领域的学习能力，比如，学习演奏钢琴提升了学习数学的能力，或者学习拉丁语提升了演奏钢琴的能力。这种现象让人更惊讶，但发生的可能性也更小。

书中还探讨了"高通路迁移"（highroad transfer）和"低通路迁移"（lowroad transfer）。低通路迁移是自动发生的迁移，比如，我正在学习音乐，然后你瞧，我的数学分数也随之提高了。高通路迁移只会发生在如下情形中：学生真正学会并理解了某种抽象原则，而该原则能从一个领

域应用到另一个领域，比如，我理解了音阶的数学基础，也理解了这些原理可以被用到数学课程中。[15] 最难理解的迁移现象是远迁移和高通路迁移，然而，关于学习艺术带来的迁移能力，我们听到的几乎所有断言都属于这类最难理解的迁移。让我们看看相关研究证据。

艺术教育能够改善学业表现吗

艺术能够改善学业表现，这一断言的证据基于诸多相关性研究。[16] 但正如每个人都知道的，我们不能从相关性推出因果关系。关于艺术教育与学业表现的相关性研究已经遭到了误用，并被错误地用于支持艺术能力可迁移至其他学业领域的论断，而该论断本质上是一种因果观。

关于艺术教育与学业的相关性研究比较了在校内或校外学习艺术的学生与不学习艺术的学生的学业成绩。最经常被用来支持艺术教育可以改善学业成绩这一观点的研究之一，来自教育研究者詹姆斯·卡特拉尔（James Catterall）。[17] 他分析了超过 25 000 个 8、9 和 10 年级学生的数据，他们均参与了一项为期 10 年的"国家教育长期研究"。他根据学生在校内外接受艺术教育（包括参观博物馆）的程度，把每个学生归类。然后，他根据接受艺术教育的程度，将学生分为参与程度最高的四分之一和最低的四分之一两组，并比较他们的学业表现，比如学分绩点、考试分数、辍学率和厌学情绪等。

他发现了强烈的正相关性：相比低艺术教育参与度的学生，高艺术教育参与度的学生有着更好的学业表现，参加了更多的社区服务，观看电视的时间更少，也更少反映自己有厌学情绪。这一效应无法用社会阶层来解释，即无法用上中阶层的孩子更可能去那些开设艺术课程的优质学校上学来解释，因为同样的正相关性出现在社会经济条件位于前四分

之一或位于后四分之一的学生身上。这一研究成果被反复引用，以表明艺术教育可以导致学习能力的提升。

另一项经常被引用的研究来自斯坦福大学的人类学家雪莉·布莱斯·希思（Shirley Brice Heath）。[18] 她发现，如果学业差的学生在课余时间每周至少接受 9 个小时的艺术教育，为期至少一年，他们的学业表现在多个评价维度上会优于全国范围内随机抽取的学生样本：前者的出勤率更高，阅读量更大，能赢得更多奖学金。不过，这仍是一项相关性而非因果研究。

也许最被广泛引用的相关性数据来自美国大学理事会。理事会每年会发布 SAT 语言和数学考试成绩与艺术教育参与度的相关性数据，而 SAT 考试成绩是美国绝大多数大学和学院要求学生提供的入学申请材料之一。他们的数据总是表明，学生参与高中艺术课程的年份越长，他们的 SAT 语言和数学考试的分数越高。

上述研究成果被艺术教育倡导者广泛引用，作为艺术教育能够提高考试成绩的证据。然而，这三项研究成果只能表明，选择学习艺术的美国学生都是在学业上取得优异成绩的学生。尽管这可能意味着学习艺术可以让学生成绩得到提高，但它也可能意味着，选择学习艺术的学生从一开始就是学业表现很好的学生。这就是我们所谓的"选择效应"：不管怎么说，学业表现好的学生更有可能主动参加艺术课程。回忆一下桑代克机敏的观察：我们认为出色的思考者是因为参加了某些课程，才变得出色，但其实是出色的思考者更有可能参与那些课程。[19]

我们可以看看这类研究是如何被错误地用于支持学习艺术导致考试分数提高这一论断的。以下是美国艺术机构国民议会在 2006 年发布的一项报告中对卡特拉尔研究成果的描述：

　　参加艺术学习的学生通常能在学业和生活的其他方面提升

他们的能力。在一项使用了联邦数据、对超过 25 000 名初高中生所做的全国性调查中，来自加州大学洛杉矶分校的研究人员发现，高艺术参与度学生的标准化考试分数高于低艺术参与度学生。同时，高艺术参与度学生看电视的时间更少，更多参与社区服务，更少反映厌学情绪。[20]

尽管这段文字没有直接声称因果性，但第一句话显然暗示了这一点（注意"提升"这个词）。不过，我们可以对此做出另一种相关性解释：参与艺术学习导致看电视的时间减少，因为学生越是忙于学习艺术，就越是没有时间看电视，这导致了学业表现的提高。

然而，最有可能的情况是，选择效应才是这种相关性的根源所在。有以下几种可能的原因，能够解释为什么成绩好的学生（无论其社会经济地位如何）比成绩差的学生更有可能选择学习艺术，即被艺术吸引。第一，成绩好的学生参与学业课程和艺术课程的出勤率会更高。第二，他们可能来自既注重学业也注重艺术教育的家庭。第三，他们的精力更旺盛，因此有时间和兴趣同时投入到学业和艺术学习中。第四，由于顶尖大学的入学竞争变得越来越激烈，学生可能会觉得他们有必要在非学业领域也展现出自己的能力，比如，擅长某种艺术。

在前面提到的希思的研究中，存在着一些支持旺盛精力假说的证据。[21] 她的研究不仅包括参与课外艺术教育的学生，还包括那些参与课外其他技能学习的学生，比如那些专注于体育训练和社区服务的学生。所有这三组学生都对自己参与的课外学习非常投入。希思让我们查阅了她没有发表的数据，我们以此数据为基础比较了接受艺术教育和体育教育的学生赢得奖学金的可能性。尽管这两组学生显然比从全国范围内随机抽取的学生样本更有可能赢得奖学金，但这两组学生获得奖学金的比例并没有多大差异。学习艺术的学生中有 83% 的人获得过奖学金，参与

体育训练的学生中有81%的人获得过奖学金，而在全国随机样本中只有64%的人获得过奖学金。既热情参与艺术学习又热情参与体育训练的学生在学业上也取得了好成绩，这一发现与如下可能性是一致的（尽管并没有直接证据证明）：这些学生一开始就属于自我激励程度很高的学生。也许他们的学习动力驱使他们以认真的态度对待课外活动，就像以认真的态度对待学业一样。

对旺盛精力假说的进一步支持证据来自艺术教育家埃利奥特·埃斯纳（Elliot Eisner）的研究结论。[22] 他比较了学习过4年艺术课程与学习过1年艺术课程的学生的SAT分数，同时也比较了学习过4年某学科选修课程（比如，某门科学或者某门外语）与学习过1年选修课程的学生的SAT分数。他发现，无论是参加艺术课程还是其他科目的选修课程，那些坚持学习4年的学生比只学了1年的学生有着更高的SAT分数。比如，在1998年，学习4年艺术的学生比只学习1年艺术的学生的SAT分数高出40分；学习4年外语的学生比只学习1年外语的学生，在SAT语言测试上高出121分。类似地，学习4年艺术的学生比只学习1年艺术的学生，在SAT数学测试上高出23分；学习4年科学课程的学生比只学习1年科学课程的学生，在SAT数学测试上高出57分。在选修课程上专注度或坚持度更高的学生比那些专注度不高的学生有着更旺盛的精力，而这种更强的动力解释了他们为何能取得更出色的学业成绩。还有一种因果解释也有可能讲得通（尽管不能由这些研究数据所证明）：坚持做某件事并且逐渐取得进步（无论在艺术还是在某个专业领域），这一过程本身的效果可能就会溢出到其他领域，因为学生已经形成了坚毅的品格[23] 或者信念，即他们相信，通过努力，才智是可以改变的[24]（或者两者兼有）。

正如前面提到的，学习艺术与SAT分数之间存在强相关性的另一个原因可能在于，成绩最好的学生学习艺术是为了提高进入梦寐以求的大学的概率。过去10年，选择学习艺术的学生数量持续增长。当我们考察

学生的 SAT 分数与在中学参与 4 年艺术学习（相比没有参与艺术学习）之间的关系时，我们发现，这种关系每年都在增强，从 1988 年（我们能获得的最早数据）一直到 1999 年（这是我们考察的最后一年数据）。[25] 参与 4 年艺术学习的学生的比较优势每年都在扩大。

两位政策研究员 E. 迈克尔·福斯特（E. Michael Foster）和杰德·V. 马库斯·詹金斯（Jade V. Marcus Jenkins）使用来自一个大型的全国数据库的数据和复杂的数据分析法，表明选择因素的确解释了艺术学习参与度与学业成绩之间的相关性。[26] 他们表明，参与艺术学习的孩子家境更好，学习音乐和表演艺术的孩子在开始学习艺术之前就有更高的智商。当研究人员调整了这些因素和其他因素的影响时，参与艺术学习与学习成绩之间的关系就不存在了。

其他国家对艺术学习与学业成绩关系的考察是极具启发意义的，其研究结果挑战了美国的相关研究的结论。在荷兰，在中学选择辅修艺术课程的学生与那些没有选择辅修艺术课程的学生达到了同样的教育水准。[27] 这一研究考虑了学生不同的社会经济地位，表明荷兰的中学生选修艺术与否不能预测他们最终达到的教育水准。

最具说服力的是，在英国，中学生参与的艺术课程越多，他们在全国高考中的表现就越差。[28] 研究者解释这一研究成果时指出，在英国，唯一被允许在高考中准备不止一门艺术科目考试的学生是那些选择报考艺术院校而非其他类院校的学生，有可能做出这样选择的学生在学业上的表现更差。这一状况与美国的教育政策有着显著差异。在美国，学业表现差的学生被要求补课，而非被鼓励走艺术路线。美国与荷兰和英国的研究结果对比表明，艺术学习与学业成绩之间的关系不是因果关系，而是反映了谁应该学习艺术以及为什么要学习艺术的文化差异。难道英国人或荷兰人会认为艺术学习会损害智力所以学生应该避免学艺术吗？

即便自我选择（成绩好的学生更有可能选择学习艺术）解释了发生在

美国研究中的相关性结果，但仍有可能存在某种因果关系。难道不会出现这种情况吗：一旦成绩好的学生主动选择学习艺术，艺术学习就会提升其认知能力，从而让学生的学业表现更好？我与罗伊斯·赫特兰（Lois Hetland）、莫妮卡·库珀（Monica Cooper）通过审视詹姆斯·卡特拉尔的研究数据检验了这一观点。[29] 卡特拉尔使用的数据源自 8 年级开始主动选择学习艺术，并且直到 12 年级仍在坚持学习的学生。如果两种因素都在起作用，我们就能预期艺术学习参与度与学业表现之间的相关关系每年都会增强。但情况并非如此。统计结果表明，从 8 年级到 12 年级，学习艺术与学业表现之间的关系保持不变。尽管这些数据只来自单一研究，但它的研究样本规模很大：从 8 年级到 12 年级对艺术有高参与度的 3720 名学生，以及同样年级、同样数量的从未参与艺术学习的学生。数据没能支持如下观点：高艺术学习参与度学生比没有参与艺术学习的学生学业成绩更好。

所以，我们怎么才能知道艺术能否对学业表现产生某种因果性影响呢？我们可以比较接受较多艺术教育与接受较少艺术教育的学生的情况，但研究人员必须在学生参与艺术学习之前就以某种标准（比如学习成绩或者态度测试）评估他们的学业表现，以表明这两组受试者的学业表现最初是相当的，然后再考察经过很长一段时间后，接受更多艺术教育的那一组学生的学业表现是否显著更好。这就是我们的实验设计，而它的执行难度远甚于相关性研究。

此外，如果想让这项研究更加科学，我们还需要另一种设计，那就是将学生和老师随机分配到艺术组或非艺术组。由于这种研究几乎不可能在人数众多的学校中开展，并且由于随机分配有违伦理，也很难得到大学机构审查委员会的批准，因此研究人员通常只能依赖准实验设计。这意味着学生不是被随机分配到艺术组或非艺术组，而是自主选择学习或不学习艺术。

　　实验性和准实验性研究中的一个关键问题是控制组的性质。对于任何研究人员希望得出的结论，艺术组和控制组的学生必须在实验开始前就根据要解决的问题在各方面得到匹配，老师的水平也应该在两组间得到匹配。当然，匹配老师的水平是极难做到的事情，因为在艺术教育方面很强的学校比砍掉艺术课程的学校更能吸引不同类型的老师（也许更能吸引革新意识强的老师）。

　　就理想情况而言，学习艺术的学生应该与学习其他项目（比如，象棋或击剑）的控制组学生进行对比。这是因为任何新的学习项目都有可能存在积极的初始效应。学习新项目对老师和学生的激励效应被称为"霍桑效应"（Hawthorne effect）。[30]

　　1990 年代末，我与罗伊斯·赫特兰决定仔细审视从 1950 年至 1999 年的所有实验性研究（以英文发表和未发表的论文），以检验"学习艺术能导致某种形式的学业进步"这一论断。[31] 我们将我们的项目称为"REAP"（Reviewing Education and the Arts Project，回顾教育与艺术项目）。在一项分析中，我们将各种研究结合起来，比较了孩子在学校接受较多或较少艺术教育前后的情况。当这些研究以统计方式被综合起来时，就形成了一项大型研究（被称为"元分析"），结果表明，艺术学习参与度高的那一组学生相比参与度低的那一组，在语言或数学技能方面并没有表现得更好。我们对此并不感到惊讶，因为我们没有理论上的理由期待学习艺术能改善学业表现。学习艺术所获得的思维方式与应对语言和数学多项选择式考试或者传统学术科目的学分绩点评估的能力非常不同。艺术不是一根魔法棒。可悲的是，虽然我们是艺术教育的倡导者，但还是有其他倡导者觉得我们为那些希望砍掉艺术课程的人"递了刀子"，因为我们揭示出艺术教育无助于提高考试分数。我们希望改变这场对话，为倡导艺术教育提出不同的理由。我将在本章的小结部分进一步探讨这个问题。

玩音乐不能让你更聪明吗

也许问题在于，我们考察的研究是将接受各种艺术教育的学生与没有接受艺术教育的学生进行对比。我们没有区分这些学生参加的是视觉艺术、音乐、戏剧、舞蹈还是某种综合的艺术课程。这一点也许至关重要。所以我们还考察了其他研究，它们检验了特定艺术形式的教育产生的效应。

当我就这一主题发表演讲时，我通常会展示一张幻灯片，上面是一家吉他店，门店上写着"玩音乐让你更聪明"。这种说法正确吗？毕竟，学会一门乐器需要自律、专注、记忆力和听辨技能。那么，这些技能可以迁移到其他学习领域吗？

尽管这一断言似乎是有道理的，但要证明它却异常困难。诚然，上音乐课与 SAT 分数之间存在正相关性。[32] 但经过复杂的统计分析，学习音乐与 SAT 分数之间的相关性结论被证伪了。肯尼斯·埃尔普斯（Kenneth Elpus）对比过 100 多万名学生的分数，其中有些学生至少在高中上过一门音乐课，有些学生则一门都没上过，他同时控制了社会经济地位、时间使用、之前的学业表现和学习态度等因素。[33] 在这些因素保持不变的情况下，学习音乐的学生并没有在 SAT 分数上表现出优势。这表明，正是选择效应解释了正相关的结论：成绩从一开始就很好的学生会主动选择上音乐课。但这一点不能被反过来理解，即音乐家比其他人聪明，因为当受过音乐训练的成人与未受过音乐训练的成人比较总体智商时，音乐家不存在优势，[34] 尽管正如后面会谈到的，音乐天赋与智商也许存在着相关性。当然，成绩好的学生不仅会选择学习音乐，还会选择学习其他科目。

有一项研究可以被用来表明，音乐训练是不是确实可以提升学业表现和标准化考试成绩，还是说，有很高认知能力的学生正是那些坚持学

习音乐的人。[35] 这项研究表明，8 到 17 岁学生坚持学习音乐课程的行为与其各种认知表现之间存在强相关性。研究人员使用了被称为"倾向评分"的统计方法，它能在多个变量上（比如社会经济地位、父母个性、父母对孩子成绩优异的贡献度）让音乐组中的每个受试者与控制组中的单一受试者匹配，而这些变量也许能解释这种相关性。结果发现，那些在音乐领域中坚持学习了 9 年的受试者比那些在体育、戏剧或舞蹈领域学习了同样时间的受试者学业表现更好。但如果我们想要证明音乐训练能改变学业成绩，我们就必须确保两组学生被匹配的所有变量都是关键变量，没有其他重要变量被遗漏，但是音乐组的学生没有在智商水平上与其他组的学生匹配。如果说认知能力的提升是对音乐感兴趣的结果，缺少了智商水平的匹配，结论还站得住脚吗？如果智商更高的学生正是那些对音乐课感兴趣，尤其是那些坚持了很多年的学生，那么我们就只能发现选择效应，而得不出因果结论！

这里还有一个可能令事态更加复杂的情况：多伦多大学心理学家格伦·谢伦伯格（Glenn Schellenberg）就音乐教育对智商的影响做过一项被广泛引用的研究（使用了真正的实验设计）。[36] 他召集了 144 个 6 岁孩子，并将他们随机分配到钢琴课组、声乐课组、戏剧课组和无课组。课程在这些 6 岁孩子中展开，为期 36 周。他在课程开始前和结束后为每个参与研究的孩子做了智商测试（针对孩子的韦氏智商测试法）。当两个音乐组孩子的数据被合并在一起，他们的平均智商要比无课组的平均智商高了将近 3 分，这一微小差异在统计意义上是显著的！谢伦伯格认为，智商的提高可能要归因于音乐训练采取了类似于学校的教学法，涉及静坐、阅读符号和家庭作业（练习）。[37] 而我们知道，学生的学校出勤率与智商的高低有关。[38]

随后的一些研究也提出了音乐训练能否提高智商或者提高其他认知测试分数的问题，其中有些研究是随机分配实验条件的实验性研究，有

些是准实验性研究，对于后一类研究，只能让孩子自行选择上还是不上音乐课。一项实验性研究发现，被随机分配到音乐训练组的孩子在阅读方面的能力显著强于被随机分配到绘画组的孩子。[39] 然而，另一项实验性研究却没能发现音乐训练对空间推理、视觉形式分析、数值判别、理解词汇的影响。[40] 最近对实验性研究（总计涉及 3085 个受试者）的一项元分析表明，在音乐训练和认知成绩之间存在非常微弱的关系；最为重要的是，研究设计得越严谨，关系就越微弱，这使得研究人员得出结论，之前发现的正相关关系可能要么归因于安慰剂效应，要么归因于选择效应。[41] 因此，不存在坚实而一贯的结论，表明音乐训练能提高非音乐方面的认知能力。

谢伦伯格继续从事相关研究，想表明在音乐训练时长与智商的相关性研究中得出的结论实际上可以由音乐天赋来解释。[42] 他对受过和未受过音乐训练的成人做了非语言智商测试——瑞文高级推理测验（Raven's Advanced Progressive Matrices），它涉及以逻辑方式补完视觉图形，以及音乐天赋测试（"音乐耳测试"（Musical Ear Test））。是的，音乐训练的确与智商相关，但音乐天赋也与智商相关。这里有两个重要发现：当他从统计意义上控制了音乐天赋因素时，音乐训练与智商之间的关系就消失了。但当他逆转方向，控制音乐训练因素时，音乐天赋与智商之间的关系仍然存在。这表明为什么学习音乐与高智商存在关系，因为有更高音乐天赋的孩子正是那些坚持上音乐课的学生，同时音乐天赋与智商是相关的。

音乐与数学显然有关

2010 年，在梅西百货举办的感恩节游行活动期间，《芝麻街》[⊖]的游

⊖ 由美国芝麻街工作室制作的一档儿童教育电视节目。——译者注

行彩车在宣传音乐的价值时用了这么一句话："研究表明，玩音乐的孩子学数学和科学的能力更强。"难道不是每个人都知道，音乐能提升数学成绩吗？针对音乐训练与数学成绩相关性的研究并不能解决这个问题，因为我们无法知道人们发现的音乐训练与数学成绩之间的正相关性是由音乐训练导致的，还是因为数学能力本来就很强的人主动选择了玩音乐。那么，实验性研究又得出了怎样的结论呢？

一些实验性研究（将孩子随机分配到音乐训练组或非音乐训练组）已经检验了关于音乐训练可以提升数学成绩的论断，但相关研究得出的结论却莫衷一是。有些研究表明两者之间存在正向关系。比如有项研究发现，被随机分配到音乐组的孩子在数学测试中的成绩的确要比控制组的孩子更好，但这一结论只适用于 7 岁前就开始接受音乐训练的孩子。[43]还有一项研究表明，相比与英语训练结合在一起，当空间游戏与音乐键盘训练结合在一起时，它对数学能力的提升作用更明显。[44] 但其他研究表明，音乐训练与数学成绩之间要么存在负效应（受过音乐训练的孩子在数学上做得更差），要么出现了不一致的结论，要么完全没有关系。[45]

据称，音乐天赋和数学天赋是相关的，即音乐家也有数学天赋，而数学家比其他人更有音乐天赋。为了考察这个问题，我们研究了两组受试者，一组拥有数学博士学位，一组拥有文学或语言学博士学位。[46] 比起人文学学者，数学家没有认为自己有更出色的音乐才能。而且，即便在那些认为自己玩乐器水平很高或者读乐谱能力很强的人当中，数学家也没有显示出比文学学者或语言学者更出色的音乐才能。

由于缺乏数学家具有不同寻常的音乐才能的证据，人们必定会问，为什么"数学家精通音乐"的信念如此流行。有可能这一信念来自音乐的数学结构，或者来自将学习音乐视为学习数学的古代传统。由于音乐具有潜在的数学特征，它很容易让自己成为数学分析的对象。然而，尽管音乐有数学结构，但创作音乐的能力并不需要特别高的数学思维水平。

相信"数学家精通音乐"这一信念也许被确认偏差强化了。[47] 我们很容易记住擅长音乐的数学家，却很少记住不擅长音乐的数学家。比如，众所周知，爱因斯坦擅长演奏小提琴。《纽约时报》也发表过一篇讲述哈佛数学家诺姆·埃尔金斯音乐才华的文章。[48] 但又有多少人知道，物理学家理查德·费曼"发现音乐近乎让人感到痛苦"[49]，尽管他很喜欢敲邦戈鼓⊖？类似地，擅长音乐的非数学家也很难引起我们的注意。比起很多人知道爱因斯坦是一位音乐家，我猜测，几乎没有人知道作家詹姆斯·乔伊斯极具音乐天赋，[50] 而哲学家让－雅克·卢梭也写过歌剧。[51]

如何看待莫扎特效应

我们还经常听说音乐与空间能力有特殊关系，尤其是观察某种视觉形状或图案并想象将该形状或图案在空间中移动（折叠或旋转）的能力。我们需要依赖这种能力来判断如何以最合理的方式将家具摆放在客厅中。最早的关于莫扎特效的研究表明，只需聆听莫扎特乐曲的片段以及其他古典音乐就能暂时提升人们的空间推理能力。后来的研究检验了参与音乐创作是否有助于提升孩子的空间推理能力。

自从弗朗西斯·劳舍尔（Frances Rauscher）、戈登·肖（Gordon Shaw）和凯瑟琳·基（Katherine Ky）在著名期刊《自然》上发表了一篇文章之后，[52] 莫扎特效应就进入了我们的研究范围。这些研究人员表示，听了10分钟莫扎特音乐的大学生在空间推理上的得分显著高于听了10分钟放松音乐或者静坐了10分钟的控制组学生。当然，这一结论导致很多实验室开展了类似的研究，试图重现这一惊人的发现。媒体也为之疯

⊖　用手指扣击的小手鼓。——译者注

狂，声称聆听莫扎特的音乐能够让你入读哈佛大学。

我们的 REAP 小组对与莫扎特效应有关的诸多研究做了元分析，结果发现，总体而言，莫扎特的音乐在某些特定空间任务（而非其他空间任务）上有着显著的积极效应，比如，那些需要在脑海中改变视觉图像的任务。[53] 然而，由于另一位研究人员克里斯托弗·查布里斯（Christopher Chabris）采用了多少有些不同的研究论文来做元分析，结果没有发现显著效应，[54] 我们目前仍不太确定在这个问题上应该得出什么结论。

格伦·谢伦伯格在这个问题上提出了他自己的解释，他认为尽管莫扎特效应可以得到重现，但这种效应与音乐无关，而是与人们处于积极的亢奋状态有关。我们知道，当处于负面情绪或处于厌倦状态时，人们在考试中的表现会更差；当处于积极情绪时，人们的表现则更好。[55] 最早的莫扎特效应研究比较了受试者在听完莫扎特音乐、在安静地坐了一会儿以及在听完一段放松音乐后的表现。听莫扎特的音乐有没有可能让受试者进入了积极的亢奋状态——一种有利于认知测试的理想状态？谢伦伯格及其同事发现，在听完一段充满活力的莫扎特作品之后，受试者在空间测试上的得分高于听完舒缓而悲伤的阿尔比诺尼[⊖]乐曲后的得分。[56]

很多人试图重现最早的莫扎特效应研究，其中有些人声称得到了积极的结论，其他人则声称没有发现该效应。我的总体看法是，我们无法得出结论确定聆听莫扎特的音乐能否提高空间推理分数。对于为什么莫扎特的音乐可以改善我们操控视觉图像的能力这一问题，并不存在好的理论解释。况且，最早的研究表明，该效应只持续了 10 分钟。因此，即便存在这种效应，它对教育也没有任何影响，比如，能让你考进哈佛大学。

最早研究莫扎特效应的心理学家弗朗西斯·劳舍尔继续在孩子身上

⊖　托马索·乔瓦尼·阿尔比诺尼，意大利作曲家，威尼斯乐派的先驱之一。——译者注

开展了一系列研究，其结论是，创作音乐的经历能够提升空间能力，并且这种效应的持续时间不止 10 分钟。由罗伊斯·赫特兰领导的 REAP 团队以研究结论作为标准将相关研究分成了三组，然后对它们做了元分析。[57] 考察音乐训练对视觉图像转换能力的影响的相关研究表明，两者之间存在正相关性。然而，还有一项研究考察了长期的音乐训练对空间能力的影响。尤金尼亚·科斯塔－吉欧米（Eugenia Costa-Giomi）将孩子随机分配到 3 年钢琴课组或无钢琴课组。[58] 研究刚开始，两组受试者在任何认知能力上都没有差异。经过一年和两年音乐训练之后，结果似乎有利于那些认为音乐可以提升空间能力的人：在第一年和第二年的学习结束后，钢琴课组的得分显著高于控制组。但在第三年的学习结束时，控制组赶上了钢琴课组，两者不再有显著差异。因此，在假定音乐训练能够持续增强视觉空间能力的问题上，我们必须抱有谨慎态度。

两个近迁移的成功案例

我不想以负面基调结束对这一主题的探讨。截至目前，我讨论过的所有迁移研究都是关于远迁移的，结论是，原初的学习范畴（比如学习某种艺术）似乎完全与迁移的范畴（比如语言、数学、空间和智商测试）无关。但我很高兴地表示，存在两个领域，其中原初的学习范畴与迁移的学习范畴似乎更可能具有相关性，并且确实有一些强有力的证据能够证实这种迁移的存在：音乐和语音技能（两者都涉及声音），戏剧和语言能力（两者都涉及语言）。我想说的是，"当你发现了迁移现象，但又无法解释它，那就不要去追求这种迁移能力"。对于任何发现的迁移现象，你需要一个合理的而非主观的解释。以下两个案例属于近迁移现象，并且我们能够为其提供合理的解释。

音乐学习与作为阅读基础的语音技能

音乐学习与语音意识相关，后者可能是预测阅读技能的一个重要指标。[59] 语音意识指的是，能够有意识地注意到语言的声音结构。我们可以用以下问题来测量语音意识：你能在不发出"br"这个音的情况下说出"toothbrush"（牙刷）这个词吗？在"cat"（猫）这个单词中你能听出几个音节？以下哪个单词的第一个发音与"cat"相同：car、bus、boy？你能想出一个与"store"（商店）押韵的词吗？

对孩子所做的相关性研究表明，音乐技能和音乐天赋与语音意识有关。[60] 音乐家的语音意识要强于非音乐家；孩子的音乐天赋与语音意识有关，并且没有受过任何音乐训练的 8 岁至 13 岁的孩子在阅读能力上的差异有超过 40% 可以由这一点来解释。[61] 针对这个问题，对相关实验性研究所做的元分析比较了两组受试者，一组孩子接受了音乐训练，另一个控制组没有接受音乐训练，而两组受试者都接受了同样的阅读训练。[62] 尽管这项元分析研究没有发现音乐训练对阅读流畅度有显著影响，但它确实显示出音乐训练对语音意识有细微但统计上显著的影响。当研究人员将语音意识拆分为押韵和其他语音结构，他们发现，正是押韵能力受到了音乐训练的影响，不过这种影响至少要在接受 40 小时的训练后才会显现出来。

我们该如何解释这一研究发现呢？神经科学家尼娜·克劳斯（Nina Kraus）所做的开创性研究表明，孩童时期接受音乐训练能增强大脑的听觉回路。[63] 这一观点被称为"与训练有关的大脑可塑性"。她还进一步表明，孩童时期接受两年的音乐训练能让大脑皮层更好地区分相对的塞音（stop consonant）"ba"和"ga"。这一结论与阅读技能有关：更出色的阅读者的大脑能更好地区分对立的音节。克劳斯的研究是第一个表明音乐训练与改变大脑听觉处理过程之间存在因果关系的实验性研究。

课堂戏剧和语言能力

课堂戏剧是指在教室运用表演技巧，而非在舞台上表演。相关研究已经对故事表演与只听故事所产生的影响进行了比较。由安·波德洛兹尼（Ann Podlozny）领导的 REAP 团队综合了这方面的大量研究成果，发现了故事表演的强效应。[64] 当学生把故事演出来时，他们对故事理解得更透彻。这完全讲得通。当你在学习过程中扮演主动角色时，你的理解程度会更深，学得会更好。多少有些令人惊讶的是，受试者还在理解新故事而不仅仅在理解他们表演过的故事方面表现得更出色。也许表演故事有助于他们学会如何解读新故事。最令人惊讶的是，受试者在阅读意愿、阅读成绩、口语发展、写作方面的得分更高。简而言之，表演故事而非仅仅阅读故事，似乎确实能够增强孩子的语言能力。这是近迁移现象的一个确凿案例。

另一种方向：寻求一般性的思维习惯

大多数考察艺术教育的迁移能力的研究都没能去做一件非常重要的事情：分析受试者在艺术课程上的学习内容。任何合理的迁移理论都需要基于对原初的学习范畴（比如艺术）所涉及的某些思维能力的理解。只有这样，探究一种或更多这样的能力能否迁移到另一认知领域的学习中才有意义。

如果你问某些学生在视觉艺术课程上能学到什么，你有可能会听到这样的回答：他们学会了如何绘画，或者学会了如何使用陶工旋盘。当然，学生能在艺术课程上学到艺术技巧。但他们还能学到其他东西吗？是否存在着某些一般性的思维倾向（我们把它们称为"艺术工作室思维习

惯"（studio habits of mind）），当学生学习艺术技巧时，它们能被逐渐灌输给学生吗？如果是，也许这才是我们寻求能力迁移的地方。

我和罗伊斯·赫特兰以及艺术教师兼艺术家雪莉·维内玛（Shirley Veenema）和艺术研究者金伯利·谢里丹（Kimberly Sheridan）承担了一项对"严肃"视觉艺术教学定性的、民族志式的研究。这让我们写出了一本书，名叫《艺术工作室思维：视觉艺术教育的真正益处》（*Studio Thinking:The Real Benefits of Visual Arts Education*）。该书已经被美国和其他国家的很多老师采用，作为他们的教学组织框架。[65] 我们的目标是改变当前人们看待艺术教育的方式，让艺术教育摆脱与考试分数有关的功利性，让其成为学生一般性的思维习惯。老师们已经告诉我们，事实证明，这一框架是一种有效的倡导工具。

我们在学生能够专注学习艺术的两所学校研究了中学的视觉艺术课程。我们之所以选择这两所学校，是因为我们希望我们的研究能从最好的艺术教育方式开始。这些学校鼓励有兴趣和有天赋的学生学习一门艺术，而学生每天至少会花 3 个小时在他们所选择的艺术门类上，老师则都是实践艺术家。

在我们对艺术课程的录像进行编码分析后，我们的结论是，存在如下具有潜在普适性的思维习惯，它们能在学生学习绘画和素描技巧时被教授。

投入和坚持。老师让学生做一些后者很感兴趣的事情，并且反复强调，学生要在这件事上坚持一段时间。以这种方式，老师就是在教学生学习专注和形成主见。正如参与我们研究的一位老师所说，她教学生学习"如何战胜挫折"。

一种合理的迁移假说：学会以自律的方式在很长一段时间内坚持从事艺术创作的学生也许会在其他学科的学习中变得更专注、更有毅力。

想象（脑海中的意象）。学生总是被要求想象他们无法直接用眼睛看

到的东西。有时候老师会让学生凭想象而非观察创作一件艺术品；有时候老师会让学生想象他们所创作的作品的其他可能性；有时候老师会让学生想象他们画作中由于被部分遮蔽而无法看到的形状；有时候老师会让学生识别他们正在画的一个形状的潜在结构，然后让他们想象如何在他们的作品中将该结构呈现出来。

一种合理的迁移假说：如果艺术课上的学生事实上变得更擅长想象了，他们也许能将这种能力迁移到也需要想象的科学领域，比如解读放射图像或者探查考古遗迹。

表达（个人声音）。 老师会教学生超越技巧，在作品中表达个人想法。正如参与我们研究的一位绘画老师所说："艺术超越了技巧……我认为一幅以诚恳而直接的方式被创作出来的画作总能表达情感。"

一种合理的迁移假说：变得更擅长表达个人想法（超越了技巧）的艺术学生可能会将这种能力带到学术写作中。

观察（注意）。 参与我们研究的一个老师告诉我们，"关于素描，观察才是真功夫"。仔细观察的技巧一直在视觉艺术课程中被教授，并且不局限于画模型的素描课程。老师会教学生带着新的视角比平时更仔细地观察。

一种合理的迁移假说：学会更仔细地观察世界和艺术品的艺术学生也许会将这些观察技能带到诸如医学诊断之类的科学领域。（参见接下来要谈到的相关发现！）

反思（元认知 / 批判性评价）。 老师会让学生反思他们的艺术创作，并且我们发现这种反思有两种形式。一种反思我们称之为"问题和解释"。老师会经常让学生反思并专注于他们创作的作品，或者专注于他们是如何创作的。开放式问题会促使学生做出反思和解释，无论是大声说出来还是内心默想。学生因此被培养出了对作品和创作过程的元认知意识。另一种反思我们称之为"评价"。在评价自己和别人的作品时，学生就是

在开展持续的实践。老师在教室中走动时，经常非正式地评价学生的艺术品，也会在日常的研讨会上做出更正式的评价。老师还会让学生做出自我评价，要求学生谈论自己和同伴的作品好在哪里，差在哪里。于是，学生学会了做出批判性评价，并且还能充分证明这些评价的合理性。

一种合理的迁移假说：对自己的作品和创作过程形成元认知意识的艺术学生也许能在其他学科的学习中表现出更强的元认知意识，比如提高他们修改自己文章的能力。

开拓和探索。老师会让学生尝试新事物，鼓励学生进行探索并承担风险。正如参与我们研究的一位老师所说，"你让孩子表演，然后在一对一的谈话中，要指出他们犯下的错误"。

一种合理的迁移假说：认为犯错并不可怕并敢于表演的艺术学生也许更有可能在其他学科的学习中承担由创新所带来的风险。

不仅对于视觉艺术，这些习惯对于很多学科而言也是至关重要的。不过，尽管我为我们的老师所教授的每种习惯列出了一个或多个合理假说，但如果没有实验证据支持，我们就不能说迁移会真实发生。如今，已有某些证据表明，观察和想象的习惯也许能从艺术领域迁移到诸多"科学"学科。

作为一般性习惯的观察

2001 年，权威医学期刊《美国医学会杂志》刊发了一篇论文，声称当医学学生被教授如何仔细欣赏艺术品后，这些学生会更擅长进行医学观察。[66] 耶鲁大学医学院的学生被随机分配到三个组别。那些被分配到艺术组的学生，每个人都要研究事先从艺术博物馆中选出的一幅人物画。他们在专业指导下欣赏 10 分钟，然后向其他 4 个学生描述画中的人物细节。仅仅说"那个人看上去很悲伤"是不够的，相反，学生要详尽谈论

那个人的面部特征。控制组的学生被教授如何查验病人的病史并执行一项体检。讲座组的学生则聆听关于腹部 X 光射线图像的讲座。

在从事这项实验的前后，学生都要完成一项与医学诊断技能有关的测试。他们会看到病人的照片，然后用 3 分钟描述他们看到了什么，但不做诊断。他们注意到的与诊断有关的特征越多，得分越高。

结果是十分明显的。三个组在实验前的测试中没有表现出差异，但艺术组在实验后的测试中得分明显更高。在另外两个小组中，学生更有可能用非常普通的语言来描述照片。显然，仔细观赏描绘面部的艺术品能够以增强学生观察技能的方式显著增强医学诊断的能力。鉴于这项研究成果，全国范围内的医学院已经开始让学生长期参加类似的艺术欣赏课程，以培养他们的诊断技能。[67]

人们可能会问，这种做法是否只局限于欣赏艺术品。除了欣赏人物画，学生也可以接受仔细观察另一个人面孔的训练，而这种训练也许也能起到作用。然而，艺术品的确提供了一种非常简便的训练观察技巧的方式，因为它可以提供大量不同的面孔，包括不同年龄、不同种族以及人们通常并不熟悉的所有类型的私密场景。这就是艺术带来的额外好处，能够增加学生对视觉艺术产生兴趣的回报。

作为一般性习惯的想象

我和我的同事提供了一些证据，表明在视觉艺术课堂上学会想象能够提高学习几何的能力，至少这一点在涉及纯粹空间推理而非学习定理时是有效的。[68] 我们比较了在艺术教育中学习视觉艺术或者学习戏剧的学生，考察他们在学习几何时要用到的空间推理表现。比如，我们向他们呈现了两个交叠的正方形和一系列形状，并让他们指出哪一种形状不能由这种交叠形成。另一个问题是向受试者呈现两个三角形：受试者的

任务是用两个三角形画一个四边形，前提是两个三角形不能交叠，并且两条边不能平行。这些问题需要在脑海中想象形状。我们在学生刚进中学时对他们进行了测试，然后分别在他们 9 年级开学和 10 年级结束时又做了测试。学习艺术的学生在刚进入 9 年级时表现出了更强的空间能力（也有可能是选择效应），但随着时间推移，相比学习戏剧的学生，学习艺术的学生的空间能力得到了进一步强化（我们认为，这是一种训练效应）。

这两种思维习惯——观察和想象，不是 SAT 要测试的能力类型，但我的博士生吉利安·霍根一直在努力设计测量这些习惯的可靠方法。这些思维习惯是非常重要的思维方式，它们对学生想做的任何事情都有好处。我希望其他研究人员能考察我们提到的其他思维习惯，设计出养成这些习惯的方法，并测试将这些习惯迁移到其他领域的可能性。

小结：重视思维习惯，而非考试分数

在本章，我检视了艺术教育的认知效应，指出了对研究结果的错误理解导致了错误和不合理的结论。结论是清楚的：上艺术学校的学生在学业上的表现并不比传统学校的学生更好。玩音乐不会让孩子更聪明，不会让孩子的数学成绩更好，不会让孩子的空间能力更强。

但如果我们只把研究重心放在艺术老师实际上教了什么东西，我们就能发现其他结果，我们可能会看到潜在的迁移现象。它们是能在每一种艺术形式中用到的一般思维习惯。如果我们想做这类研究，我们需要知道对每一种艺术形式至关重要的那些思维习惯，然后我们需要设计出方法，以便衡量在学习某种艺术的过程中这些思维习惯的习得程度，以及它们能否被迁移到其他领域。吉利安·霍根正在分析音乐课上老师教

授的思维习惯，[69] 我的一个前博士生塔利亚·戈德斯坦正在分析戏剧课上老师教授的思维习惯。

要是我们发现在艺术中习得的思维习惯没有迁移性呢？我们就应该将艺术教育从学校剔除吗？为了避免这种可能性，我们应该将艺术教育的核心与工具性证明方式区分开。核心价值的证实才是最重要的：学会欣赏艺术本身就具有内在的重要性，就像学会理解科学一样。当然，这是一种价值判断，而不是能得到证实或证伪的东西。但为了证明这种价值判断的正当性，我将指出：艺术无处不在；没有人类社会离得开艺术；艺术提供了一种其他学科无法提供的理解方式。

我们还可以认为，竞技运动对我们的孩子也有内在重要性，这是另一种价值判断。现在，假设教练开始声称，由于涉及复杂的计分规则，打棒球能增强学生的数学能力。然后，假设研究人员对此进行测试，发现该断言是无效的，学校董事会应该因此削减棒球运动的预算吗？当然不应该。因为无论打棒球是否对学业具有积极的作用，学校都应该相信，运动本身就有利于孩子成长。我们能够也应该对艺术做出同样的判断：艺术本身就对孩子有益处，这种益处远远超越了艺术在某些情况下具有的与艺术无关的好处。正如全面的教育需要通过上体育课让身体变得更健康，平衡的教育需要学生学习艺术。

此外，前文提到的福斯特和詹金斯所做的研究也证明了孩子学习艺术的一个重要好处。[70] 相比那些从未上过音乐课的小孩，上过音乐课的小孩在成年早期参与艺术学习的概率要高出 22 个百分点。相比那些从未上过舞蹈课的孩子，上过舞蹈课的孩子在成年早期参与艺术学习的概率要高出 26 个百分点，并且参与的频次更高。如果我们相信艺术对于生活品质有积极作用，那么学校在艺术教育上投入资金就有了强有力的内在理由。正如哲学家纳尔逊·古德曼的那句俏皮话所说："教育不应该只涉及半个大脑。"

他人的生活

虚构和共情

但愿我已经说服你认同，那种认为艺术教育能提高智商、提高孩子的语言能力和考试分数的说法是夸张的、具有误导性的。远迁移现象极难得到证实，这可能是因为它的发生非常罕见。但愿我也已经说服你认同，即便缺乏那种远迁移"附带效果"，这一事实也不应该贬损我们在生活中赋予艺术的价值，不应该贬损艺术在每个孩子的教育中所起到的基础作用。

相较于对考试分数的影响，艺术教育更能培养学生的共情能力，这一结论是否有道理呢？似乎很多人都是这么认为的。旧金山剧院的艺术导演比尔·英格利希（Bill English）对自己的戏剧评论道："我们喜欢将我们的剧院视为我们社区的共情训练室，我们剧院展现出了同情的力量。"斯坦福大学神经科学家、共情研究者贾米勒·扎基（Jamil Zaki）说道："我将很多不同的艺术形式视为共情训练营……艺术……能够以非常低的风险让你进入完全不同于你日常体验的世界、生活和心智。"[1]

显然，叙事艺术——小说（或者非虚构传记）、戏剧和电影，最能让我们产生共情。所以，关于艺术与共情，人们提得最多的就是叙事艺术。

心理学家雷蒙德·马尔（Raymond Mar）和凯斯·奥特利（Keith Oatley）推测，"文学故事的读者体验到了叙事内容所描述的事件传递的想法和情绪"。[2] 在谈到查尔斯·狄更斯和乔治·艾略特小说中的人物时，哲学家玛莎·纳斯鲍姆（Martha Nussbaum）评论道："如果没有被作品激发出某些非常明确的政治和道德关切，读者就不可能以作家所希冀的方式关注作品中的人物及其命运。"[3] 纳斯鲍姆的观点是，尽管他人完全不同于我们自己，但阅读文学作品却有助于我们实践对他人的共情能力——将心比心，同时这种共情能力也将感化他人。[4]

　　这里所涉及的根本概念是模仿。就此而论，当我们读到文学作品中的人物时，我们会将自己投射到小说人物的身心中，并模仿小说人物正在体验的东西。当我们在舞台上表演某个角色时，我们也在做同样的事情——模仿虚构人物正在体验的东西。这就是我们通常所理解的共情：将心比心。还有哪些地方可以比阅读文学作品或演出戏剧更好地体验共情吗？显然，通过与他人互动，我们能在真实生活中更好地体验共情。也许，相较于与虚构人物互动，与他人的即时互动更能建立共情。但在虚构作品中，我们可以获得对人物隐秘动机和私密欲望的丰富描述，而在现实生活中我们只能靠猜测，没有虚构作品叙事者的那种全知视角。此外，我们在虚构作品中能够以低成本方式模仿他人的内心生活：为知晓虚构人物的动机或想法而做出错误的模仿不会对虚构人物带来负面后果，而在现实生活中不恰当的模仿可能会给他人带来伤害。除了文学，我们还能在哪里碰到截然不同类型的人物呢？比如，从《白鲸》中的亚哈船长到李尔王，从简·爱到艾玛·包法利，这些人物的想法及其所在的时代、空间都完全不同于我们。除了文学，我们还能在哪里安全地体验各种不同的人物角色的人生呢？我们只能在想象的世界中做到这一点，无论是阅读小说、观看电影，还是欣赏舞台剧。

　　在本章，我将考察阅读文学作品可以引发共情的证据。[5] 然后，我

将回到表演戏剧带来的体验是否具有更强的共情效应这一问题。但首先，我将回答当我们说到共情时，这个词是什么意思。

三种共情

共情有几种含义。首先，它可以表示一个人知道他人的感受：我看到你的嘴角往下撇，我猜你正处于悲伤状态。我把这种共情称为"认知式共情"（cognitive empathy）。[6] 无须多言，这种理解他人感受的能力是一种非常重要的社交技能。在关于艺术的共情效应的研究中，认知式共情是被研究得最多的领域，可能也是最容易被验证的领域。

其次，共情还可以指一个人能感受到他人的感受：我看到你眼里含着泪水，我感受到了你的悲伤。这是一种对他人内心状态的感同身受，我把它称为"情感式共情"（emotional empathy）。[7]

最后，共情也可以指用行动帮助他人：在纳粹占领下的欧洲，我冒着生命危险藏匿了一家犹太人；我捐助资金，缓解在地球另一端的穷人的饥饿问题；我看到你眼里含着泪水，试着安慰你。我把这种共情称为"同情式共情"（compassionate empathy），但有些人也称它为"同情之举"[8]"利他行为"或"亲社会行为"。[9]

不同的人共情能力是不同的。那些有自闭症的人难以从面部表情和语调上读懂他人的想法和情绪；反社会的人也许能够读懂他人的内心状态，却不关心他人的痛苦。[10] 如果叙事艺术能够增强共情能力，那么这样的发现就可以具有临床上的用途。

大多数人都同意，共情是件好事。如果叙事艺术能建立共情，那么这可能是为什么自从人类学会讲故事以来，叙事艺术总能对我们产生很大影响的原因之一。然而，共情并非总是好事。心理学家保罗·布鲁姆

已经指出了它的一些弊端：[11] 它导致我们在对待身边人和与我们相似的人时更能产生共情，而在对待那些距离我们遥远以及与我们有很大差异的人的痛苦时不够敏感。但我在这里探讨的问题与共情的价值无关，而是想知道在虚构世界中与虚构人物互动能否增强一种或多种共情能力。

文学：将我们自己投射到他人生活中

每当作家成功地塑造了人物，我们几乎总会觉得这些人物栩栩如生。我们知道他们是虚构的，但我们还是忍不住认为他们生活在书本之外。读完全书，我们想让作者告诉我们，这些人物后来怎样了，就好像他们会继续生活下去，是独立的活人似的。在其著作《为什么我们要阅读小说》（*Why We Read Fiction*）中，文学理论家丽莎·詹赛恩（Lisa Zunshine）写道，[12] 当她的学生阅读简·奥斯汀的《傲慢与偏见》时，他们会就伊丽莎白·班纳特是否在婚前与达西先生有过性行为进行争辩，就好像这是一个可以在事实上得到解决的问题。我们喜欢虚构人物，并且希望能持续与他们生活在一起。这也是为什么《哈利·波特》系列的每本新书出版时很多人会为之疯狂。由于厌倦了继续撰写福尔摩斯系列，作家柯南·道尔于 1893 年出版的《最后一案》成为该系列的终结篇。但公众并未厌倦福尔摩斯，他们为福尔摩斯之死感到悲痛，并请求道尔让其复活。1903 年，他屈服于读者，发表了《空屋子》。当乔治·R.R. 马丁没能在读者期待的时限内完成《权力的游戏》系列的新书时，粉丝们非常生气，想知道"发生了什么"。[13]

我们所喜欢的虚构人物完全不同于我们自己。正如前文提到的，玛莎·纳斯鲍姆认为，通过阅读了解"他人"能够建立共情，文学作品可以"让我们摆脱日常沉闷而乏味的想象，认同那些无论在具体的生活环

境还是在思想和情感上都不同于我们自己的人物"。[14] 哲学家理查德·罗蒂（Richard Roty）也认同这种看法。[15] 他以反映不公正主题的小说为例——斯托夫人的《汤姆叔叔的小屋》和雨果的《悲惨世界》，表明通过理解残忍行为的破坏效应，读者会让自己的行为变得不那么残忍。据说，当斯托夫人在 1862 年见到林肯总统时，后者对她说："所以，你虽是巾帼，却是英雄，写了一本书，推动了这场伟大的战争。"⊖ 无论这个故事是否属实，是否具有争议，但它很好地抓住了这样一个信念：文学作品能够改变思维，改变行为。[16]

阅读小说能让我们成为更好的人，成为更有共情力的人，这一信念听上去没什么问题，但事实真是如此吗？哲学家格雷戈里·库里（Gregory Currie）对此持怀疑态度：[17] "许多读者在享受来之不易的阅读之乐时并不满足于仅从作品中获得审美体验；他们坚称，这种努力使得他们受到了更多道德上的启蒙，但我们并不清楚为何会出现这种情况。"然而，我们的确知道，伟大的作家并不总是道德榜样，比如，诗人庞德是法西斯主义者，T.S. 艾略特是反犹太主义者。

《共情与小说》（*Empathy and the Novel*）的作者苏珊娜·基恩（Suzanne Keen）想知道阅读是否会让读者的行为更富同情心，[18] 于是她检视了对罗因顿·米斯特里 (Rohinton Mistry) 的小说《微妙的平衡》（*A Fine Balance*）的 411 个评价，该小说描述了在印度深陷贫穷和不公的人物的遭遇，读者将这些评价提交在奥普拉·温弗瑞的个人网站上。[19] 大多数读者强调了阅读的情感体验，包括对人物的共情和泪流满面。然而，没有一个读者提到自己在读完该小说后真正做了反抗贫穷和不公的事情。相反，最常见的行为是将小说推荐给他人。不过，心理学家不会将此作为证据，表明小说无法使我们更具同情心。这本书的读者也许没有意识

⊖ 《汤姆叔叔的小屋》是一部反映黑奴制度的巨著，它的出版掀起了美国废奴运动的高潮，对美国南北战争的爆发有很大的推动作用。——译者注

到该书是如何改变他们的，并且可能也没有将自己随后的行为和态度与阅读该书联系起来。他们没有以实际行动进行抗争，这也许是因为他们觉得自己没有能力解决贫穷和不公问题。我的确认识一位读者，她知道一本书是如何让她更有同情心的：在读了 E.B. 怀特的小说《夏洛的网》之后，这位敏感的孩子从此不再吃猪肉，因为在小说中一只可爱的宠物猪从屠宰场被救了出来。这一饮食习惯一直保持到她成年。

我们可以转而寻求脑科学证据来解决阅读小说能否让我们变得更有共情力这一争论吗？我们知道，当我们阅读小说时，被用于执行"读心"任务⊖的脑区将被激活。[20] 阅读小说能否通过持续激活涉及社会模仿的脑区，提高认知式共情力？

心理学家已经在尝试解决这一争论。他们的问题是，在人们读完小说回到现实世界后，其任何一种或者所有三种共情力能否得到提高。研究人员以两种方式从事这项研究：第一种是，以某种共情力衡量标准比较虚构和非虚构作品的读者（相关性研究）；第二种是，通过随机地让某些受试者阅读小说，而让另一些受试者阅读非虚构作品或者什么都不读，然后评估不同组别受试者的共情力（实验性研究）。

认知式共情

相关性研究会探究小说阅读者是否尤为擅长推断他人的内心状态。有一种这类测试名叫"眼神读心测试"（Reading the Mind in the Eyes Test），它是由英国自闭症研究者西蒙·巴伦－科恩（Simon Baron-Cohen）设计的。[21] 在这一测试中，研究人员向受试者呈现只有眼睛的画面，参见图 13-1。你也可以在网上参与这一测试。[22]

⊖ 原文为 theory of mind，心理学专业译法为"心智理论"，指理解并推测自己或他人想法的心理能力，这里为了便于读者理解，译为"读心"。——译者注

图 13-1　从"眼神读心测试"中选取的两幅图像

资料来源：Reprinted with permission from Simon Baron-Cohen at the Autism Research Center at Cambridge University in the UK. Information on test development can be found in Baron-Cohen, S., Wheelwright, S., Hill, J., & Plumb, I. (2001). The "Reading the Mind in the Eyes" test revised version: A study with normal adults, and adults with Asperger syndrome or highfunctioning autism. *Journal of Child Psychology and Psychiatry*, 42, 241–252; and Baron-Cohen, S., Jolliffe, T., Mortimore, C., & Robertson, M. (1997). Another advanced test of theory of mind: Evidence from very high functioning adults with autism or Asperger syndrome. *Journal of Child Psychology and Psychiatry*, 38, 813–822.

　　每对眼睛周围都有四个词描述其心智状态，就位于上方的照片而言，这四个词是"严肃的""羞耻的""警觉的"和"困惑的"。哪个词最准确地描述了这个人的感受？测试设计者根据大多数受试者的选择决定哪个答案是正确的。就这幅图而言，正确（大多数人）的答案是"严肃的"。[23] 对于下方的那幅图，四个选项是"沉思的""惊骇的""生气的"和"不耐烦的"。正确的答案是"沉思的"。

　　我们已经知道，患有不同程度自闭症的人在"读心"能力上是有缺陷的，很难通过这项测试。[24] 甚至正常的成人在完成这项测试时也存在一定程度的困难，因此，这种认知式共情测试能探测个体在阅读情绪能力上的细微差异。

　　让我们深入探讨一下某项初始研究成果。由心理学家雷蒙德·马尔、凯斯·奥特利及其同事从事的这项研究提出的问题是，小说阅读者是否尤为擅长"眼神读心测试"。[25] 来自一所大学社区的成人被征召为受试者。为了知道不同人阅读小说的程度，受试者要接受一项经过改进的"作家识别测试"。[26] 受试者会看到一张包含虚构作家名字、非虚构作家名字和伪造名字（这些名字是干扰项）的清单。由于传记与小说一样包含了丰富的心理信息，因此研究人员必须确保清单上的非虚构作家不包含传记作家，只包含撰写经济或科学等非社会题材著作的作家。受试者的任务是选出他们认识的作家的名字。他们被告知不要靠猜测，同时还被告知，有些名字不属于作家的名字。根据受试者正确选出虚构作家和非虚构作家名字的数量，研究人员可计算出一个识别分数，该分数做了统计上的猜测校正（corrected for guessing，通过减去受试者选出的非作家名字的数量）。受试者正确指认出虚构作家或非虚构作家名字的数量越多，该受试者越可能是忠实的虚构作品或非虚构作品阅读者。

　　虚构作家识别分数和非虚构作家识别分数是高度相关的，然而，这两类作品的读者在"眼神读心测试"中的表现是有差异的。受试者在识别虚构作品作家名字上的得分与其在"眼神读心测试"上的表现是显著正相关的，即虚构作家识别得分越高，受试者在"眼神读心测试"中的表现越好。受试者在识别非虚构作品作家名字上的得分与其在"眼神读心测试"上的表现是显著负相关的，即非虚构作家识别得分越高，受试者在"眼神读心测试"中的表现越差。

　　这些结论并没有明确告诉我们，由"眼神读心测试"衡量的这类认

知式共情是不是由阅读小说的行为培养出来的。情况可能如此。但也可能存在另一种情况：有着很强认知式共情能力的人也许更喜欢阅读小说，因为他们天生就对他人的内心想法感兴趣。

为了搞清楚阅读小说与认知式共情之间是否存在因果关系，我们需要做实验性研究。2013 年，一篇论文出现在极为挑剔且声誉卓著的《科学》期刊上，其标题颇具煽动性：《阅读纯文学小说能够提高读心能力》（*Reading Literary Fiction Improves Theory of Mind*）。[27] 研究人员戴维·基德（David Kidd）和伊曼努尔·卡斯塔诺（Emanuele Castano）随机分配受试者进入实验组，让他们阅读文学小说段落，然后评估他们的"读心"水平（通过"眼神读心测试"衡量），并将他们的表现与那些阅读其他类型文本或没有阅读任何文本的受试者进行比较。他们发现，相比什么都不读、阅读非虚构作品或阅读他们所谓的通俗小说，阅读所谓的纯文学小说的简短段落能在很大程度上改善受试者在"眼神读心测试"上的表现。

这一研究成果让很多记者产生了兴趣，为此，《纽约时报》发表了一篇文章，标题也颇具鼓动性：《要想有更出色的社交能力，科学家建议阅读一点契诃夫的小说》。[28] 在我和我的学生看来，这一结论似乎是讲不通的。一口气阅读几页小说就能一下子使我们更擅长从他人的眼神中识别出情绪，这怎么可能？因此，我和我的博士生玛丽亚·尤金尼亚·帕内罗决心试试我们能否重现这一结论。我们完全复制了原初的实验，但没能发现任何虚构作品阅读效应，无论是文学作品还是通俗小说。然后，我们发现还有另外两个研究团队也在试图重复这项实验。我们最终综合了这三项重现实验的数据，发表了关于重现结论失败的论文。[29] 尽管我们没能通过"眼神读心测试"发现在读完小说后共情能力会提升，但我们的确发现了长期阅读小说（用我前面提到的作家识别测试）与"眼神读心测试"得分之间存在很强的正相关性。几乎同时，另一项试图重现

基德和卡斯塔诺实验的论文也发表了，但也未能成功重现他们的结论。[30]
这项研究还发现作家识别测试与"眼神读心测试"得分之间存在相关性，
但阅读小说与"眼神读心测试"表现之间没有因果关系。我很同情基德
和卡斯塔诺，但科学结论必须能够经得起实验的重复检验，尤其是对于
那些非常出人意料的研究结论。

　　我们所发现的相关性没有让我们得出更进一步的结论。要么这种相
关性又是一种选择效应——对他人情绪感兴趣的人（因此也擅长于"眼
神读心测试"）也是喜欢阅读小说的人（很有可能），要么常年阅读小说增
强了一个人在"眼神读心测试"中识别他人情绪的能力。当然，这两者
并不是相互排斥的：对他人内心生活感兴趣的人也许喜欢阅读小说，然
后阅读小说也许更能增强他们对他人内心生活的兴趣。这就是所谓的正
反馈。

　　阅读小说会使你更擅长通过眼神阅读情绪，这是一种远迁移。小说
并非全是在描述当人物感受到每一种情绪时他们有怎样的眼神。所以，
认为阅读《安娜·卡列尼娜》能使你更擅长在人物面部视觉细节与其所
要表达的情绪之间建立联系，这种看法是不切实际的。为了发现阅读小
说真的可以使读者更有共情能力的证据，更有效的做法是转而研究近迁
移现象。近迁移的研究会探究，阅读一个关于同情式共情的故事能否使
读者的行为更具同情心。然而，这类研究远不如基德和卡斯塔诺的论文
那样能得到媒体的关注，也许这是因为这类研究的结论实际上一点儿也
不出人意料，因此不太令人兴奋，也不让人感到惊讶。

同情式共情

　　有些研究显示，阅读小说能够增强同情式共情能力。当心理学家
丹·约翰逊（Dan Johnson）让受试者阅读一则虚构故事时，受试者表

示他们觉得在故事中体验到的情感越多，对故事中人物的同情、安慰和亲切之情也越多。[31] 在另一项研究中，实验组的受试者阅读了一个故事，讲的是一位阿拉伯穆斯林妇女在地铁上被欺凌了，而她勇于反抗欺凌者。控制组的受试者阅读了这个故事的梗概，其中没有任何对话或内心独白。相比控制组受试者，当看到种族特征模糊的阿拉伯 – 高加索面孔时，那些读完整个故事的受试者表现出更低程度的"知觉性种族偏见"（perceptual race bias）。即是说，他们将愤怒的面孔指认为阿拉伯人面孔的概率更低。[32] 这似乎与共情有间接的关系：更低程度的偏见可能会导致更友善的行为。

　　当孩子阅读《哈利·波特》的故事概要时，类似的情况也会发生。[33] 研究人员之所以选择《哈利·波特》，是因为哈利是这样一个人：为了实现世界的公义而斗争，善待受到歧视的群体，比如，"泥巴种"——非巫师群体出身的巫师。实验组的孩子读了一段文字，内容是被歧视群体的一员受到了辱骂和羞辱，而控制组的孩子阅读的故事与偏见无关。两组孩子不仅都阅读了一段文字，还都与老师进行了交流。

　　结果发现，实验组的孩子对"泥巴种"的态度更友善，这一点并不让人惊讶。研究者还应证明孩子对待书中未提及的被歧视群体的态度也更友善。于是，研究人员评估了参与实验的孩子对待他们所在学校的移民孩子的态度。相对于控制组，实验组孩子的态度的确有了更大改善，但仅限于认同哈利的受试者（研究人员提供了一份自我调查问卷，问孩子们在多大程度上认同诸如"我更希望成为哈利"之类的陈述）。不过需要记住的是，孩子们不只是阅读，他们还要对阅读内容进行讨论。因此，仅靠阅读能否改变态度尚未得到真正检验，我们不应对这些研究结论有过度的解读。另一项关切在于，这些研究结论在多大程度上可以归因为暗示性。实验本身也许就已经传递了一种潜在的信息，使得受试者知道应该以哪种方式做出回应。只有在时间和环境不同，且有不同

的实验人员执行实验的条件下，仍得出了相同的结果，研究才会更有说服力。

不过，《哈利·波特》读者的同情式共情能力已经被哈利·波特联盟（一个受到《哈利·波特》书中的行动组织"邓布多利军"启发而创建的非营利组织）点燃。那些加入该联盟的读者成为"现实世界中的邓布多利军"的一部分，并参与与人权和公义有关的社会运动。其中一项运动名叫"不要打着哈利的名号"，迫使华纳兄弟影业公司在生产"哈利·波特巧克力"时必须使用通过公平贸易规则获得的原料。作者 J.K. 罗琳的一句话被联盟网站引用："哈利的名字能被用于这样一项非凡的运动，真正体现书中邓布多利军为之奋斗的价值观，对此，我感到使命光荣、责任重大。"[34] 但这些行为不只是通过阅读《哈利·波特》产生的，阅读只是一个契机，而加入有相似价值观的人群所创建的公益组织也能带来类似行为。[35]

丹·约翰逊还考察了如下问题：在读完关于某个人物做出亲社会行为的故事之后，读者是否更愿意帮助他人。[36] 答案是肯定的，但只有在读者声称自己完全"沉浸"在故事中时才会发生这种现象（测量方式是，询问读者是否认同诸如"我想要更多地了解那个人物"，或者"我对那个人物印象深刻"之类的陈述）。那些完全沉浸在故事中的读者更有可能帮助实验人员捡起"偶然"掉落的钢笔。他们还更有可能表示，当阅读故事时，他们会产生同情心或者类似的感受。在约翰逊做的另一项研究中，那些在阅读时能产生想象画面的读者更有可能接受低至 5 美分的报酬，以帮助研究人员从事一项研究。

我们可以得出结论：当孩子和成人读到亲社会的主人公做了善良而富有同情心的事情时，他们有可能在读完这个故事后立即在现实生活中帮助他人。这显然是近迁移现象的一个案例——从阅读助人为乐的故事到亲身参与助人为乐的行为，尽管由共情迁移所引发的具体的助人行为

不同于故事中的助人行为。这些研究只证明了阅读完成之后立即引发的行为改变，而至关重要的是要证明，行为改变效应是持久的。一项实验的确表明，那些沉浸在故事中的读者在读完故事一周之后，自我感受到的同情心更加强烈。[37]

　　这些研究均没有将阅读虚构人物故事与阅读真实生活中的非虚构人物故事所引发的效应进行比较。因此，这些研究将故事与虚构混为一谈。人们是否有理由相信，比起同一主题的非虚构故事，关于痛苦遭遇的虚构故事更有可能激发读者的同情心？情况可能恰好相反：阅读一个关于真实受害者的故事会让我们更有可能采取行动，而知道自己正在读小说这一事实会让我们采取行动的可能性变小。为证实这一点，艾娃·玛丽亚·库普曼（Eva Maria Koopman）让受试者间隔一周分两次阅读从两篇文章中选取出来的片段，一篇文章与抑郁有关，另一篇文章与哀伤有关。[38] 受试者被随机分配到三种条件之一：阅读文学叙事（由获奖小说家撰写）、阅读生活叙事（更像是回忆录）和阅读说明文（关于抑郁与哀伤的科学描述）。在研究人员的指导语中，文学叙事和生活叙事要么被介绍为虚构作品，要么被介绍为是基于真实事件写作的。读完之后，受试者有机会向与抑郁或哀伤有关的慈善机构捐款，金额在受试者参与实验所获得的报酬范围内，可以全部捐出，也可以捐一部分。最终，只有一小部分受试者做了捐款（210 个受试者中有 31 个）；然而，对于那些被分配阅读抑郁文章的受试者而言，相比读到文学叙事或说明文，当他们读到生活叙事时，显然更愿意捐款，而无论他们相信生活叙事和文学叙事是虚构的还是非虚构的，都不会对捐款行为产生影响。事实证明，先让受试者阅读虚构作品与他们是否捐款无关。因此，如果阅读虚构作品的确能影响亲社会行为，那么这一研究表明，这种效应无法归因于读者沉浸在虚构世界，而是归因于这样一个事实：故事中的人物需要得到帮助，这一信息以叙事方式被呈现给读者。

这里仍然存在着之前提及的暗示性问题。受试者是否已经知道这些研究的目的是搞清楚他们的行为是否亲社会，就像故事中的人物行为那样？遗憾的是，我们目前评估阅读文学作品所引发的同情心的唯一手段是借助低成本行为，比如，帮助某人捡起某些掉落的物品，或者自愿牺牲自己的时间参与到研究中来。我很想知道，在读完一个处于痛苦状态并亟须帮助的人的故事之后，读者是否更有可能捐出自己辛苦挣来的钱，去帮助那些遥远的、生活环境完全不同于自己的人。在所有这类研究中，我们需要包括不同的时间变量，以便搞清楚任何一种共情效应能持续多长时间——如果存在这种效应的话。

在此，我想提出四个注意事项。第一，有些研究使用的是由心理学家撰写的简单故事，而我们不能使用这类故事来检验"真正的"文学作品的共情效应。第二，文学作品通常并不能为我们提供太多的道德教益或者表达清晰的道德规范，并且作品中的主角显然也并非总是亲社会的。小说家霍华德·雅各布森（Howard Jacobson）就最近在纽约上演的莎士比亚戏剧《裘力斯·恺撒》所引发的争议在《纽约时报》上写了一篇评论文章。在该剧中，被暗杀的恺撒被打扮成了唐纳德·特朗普的样子。有些人认为这一装扮煽动了对特朗普的仇恨。雅各布森在这篇文章中提醒我们："戏剧没有告诉你该想些什么，更不用说告诉你该如何行动。一部好的戏剧甚至不会告诉你剧作家是怎样看待自己作品的。"[39]

第三，当我们阅读讲述邪恶故事的虚构作品时，我们需要知道它对读者的影响。当我们阅读陀思妥耶夫斯基的《罪与罚》时，大多数人会情不自禁地认同和同情男主人公拉斯柯尔尼科夫，即使他制造了一起无情的凶杀案。阅读了这类作品的陪审员会认为某人有罪的可能性更小吗？或者阅读了这类作品的法官会轻判罪犯吗？有可能。尽管我们还没有做过这类研究，但最近发表在《纽约时报》上的评论文章注意到，在沙皇俄国时期，辩护律师有时会援引拉斯柯尔尼科夫的例子争取陪审员的同情。[40]

第四，有很多理由可以让人们相信，认知式共情并不总能唤起同情心和利他行为。窥探他人信念和意图的能力既能被用于帮助他人，也能被用于操控他人。哲学家格雷戈里·库里大胆猜测，当我们同情虚构人物时，它消耗了我们对真实人物的共情力，使得我们的同情心变弱。威廉·詹姆斯让我们想象"当俄罗斯贵妇为戏剧中虚构人物的遭遇哭泣时，她的坐在车篷外面的马车夫即将冻死"的场景，这就是心理学家所谓的"道德自我许可"（moral self-licensing）效应。在离开虚构世界后，我们会觉得我们已经给予了我们应该给予的同情。[41]

阅读文学作品可以增强共情能力的相关证据是有缺陷的，对于这一事实，文学理论家不会感到惊讶。在其著作中，丽莎·詹赛恩提供了大量案例，表明所有类型的虚构作品中各种人物复杂的内心状态都需要由读者本人去解读。[42] 小说通常会让我们记住，一个人是如何误认为另一个人并不知晓第三人对其感受的，等等。这就是认知式共情。但詹赛恩提醒我们留心这样一种错误的假定，即参与某种思维过程会使我们更擅长这种思维。詹赛恩指出"读心能力使得阅读虚构作品成为可能，但阅读虚构作品并不一定会让我们成为更出色的读心者"。[43]

苏珊娜·基恩也赞同詹赛恩的看法。她认为，尽管我们会同情虚构人物（既包括伟大作品也包括大众流行小说中的人物），但没有证据表明，这种同情效应会外溢，使得读者成为一个更有同情心的人。[44] 她认为，阅读能使我们更友善地对待他人这种观点与如下事实相冲突：阅读是一种独处行为，我们在阅读时会断绝与身边人的交往。当我还是一个孩子时，我的家人经常进行长途旅行，而我喜欢坐在后排让自己沉浸在小说中。我记得有一次从密歇根前往佛罗里达，旅途期间我把玛格丽特·米歇尔的《飘》读了大部分，这是一部于 1936 年出版的讲述美国内战时期南方生活的史诗级小说。由于我的妹妹坐在车上读书会晕车，我只好停止阅读，陪她玩耍。这件事让我不高兴，也没有展现出友善。然而，阅

读的独处特征并不必然意味着，阅读者没有朋友，也不意味着他们总体而言更不友善、更缺乏同情心。事实上，有证据表明，喜欢阅读虚构作品的读者在社会关系上的得分很高，而在孤独感上的得分不高。[45] 然而，对于"比起不读书的读者，喜欢阅读虚构作品的读者更具同情心"这类论断，证据是不够充分的。基恩引用了文学理论家哈罗德·布鲁姆的话："阅读的乐趣实际上是自利的而非利他的。你不能通过培养更好的阅读品位和更强的阅读能力直接改善其他人的生活。"[46]

如果我们只是审视截至目前所发表的研究，我不得不承认我更认同怀疑主义者，比如，格雷戈里·库里、威廉·詹姆斯、苏珊娜·基恩、丽莎·詹赛恩和哈罗德·布鲁姆的立场。"因为我们能够强烈地将自己投射到虚构人物身上并且能够同情虚构人物，因此文学作品可以增强共情能力"这一断言可能是有道理的，但我们还没有强有力的证据支持这一断言。证据只证明了非常近的迁移现象——由实验人员撰写的亲社会故事让我们在刚刚读完故事后从思维和行为上变得更加亲社会（通常十分接近于故事中的人物的所思所为）；在读完后又进行讨论的案例中，情况同样如此。对于真正的文学作品，这些近迁移现象并没有普遍发生，因为多数文学作品没有包含与道德教益有关的内容。我们只需记住，希特勒掌权的纳粹德国是受教育程度最高的国家之一，当时很多德国人都读过歌德的作品，也在夜晚听过贝多芬的《欢乐颂》。

不过，我并不愿意得出结论，认为文学作品与同情式共情之间没有任何关联。我在这里只是希望在文学的共情效应领域能够涌现更多更出色的研究成果。伟大的文学作品能让我们进入人物的生活，而这类人物是我们在现实生活中不可能接触到的。我敢打赌，如果我们以正确的方式做类似研究，我们就能表明，阅读狄更斯的作品不仅能让我们体会到作为一个贫穷、饥饿和受到不公正对待的孩子是怎样的感受，还会使我们更有可能在那种环境下帮助孩子——如果我们有机会帮助他们的话。

类似地，阅读雨果的《悲惨世界》的共情效应又是怎样的呢？尤其是让我们考虑书中的如下场景：冉阿让因为偷取食物喂养他姐姐的孩子而被判从事多年苦役。在他出狱后，他又偷了把他带进教会的主教的两个银烛台，而当他被人抓获时，主教将烛台作为礼物送给了他。在此，我们既看到了不公的残忍判决，也看到了友善的礼物赠予之举。阅读这类小说难道不会让法官更有可能对某些类型的罪犯更仁慈吗？当然，还是有人不以为然。没人会声称，阅读狄更斯和雨果的作品与同情弱者和对不公感到愤怒之间存在着必然关联，但阅读狄更斯和雨果有可能推动一些人变得更具同情心，而要使得文学作品能够激起同情心这一断言被证实，我们需要这样的证据。

现在，我们不得不得出结论：证据表明，阅读大量小说的人拥有很强的认知式共情能力。但没有可靠的证据向我们指出因果之箭的方向：是阅读小说导致共情能力更强，还是共情能力强导致更爱阅读小说，或者两种情况兼有。就同情式共情而言，我们可以得出结论，阅读亲社会性故事以及让自己沉浸于这些故事的人有可能在读完故事后不久做出亲社会行为，但就目前而言，研究所涉及的这些亲社会行为只包含了代价或牺牲很小的行为。

表演：扮演他人的生活

表演的共情效应又如何呢？通过表演，我们不仅阅读关于他人的故事，还会暂时成为他人。表演是一种奇怪的现象。一个演员假装成为另一个人，但这么做的目的不是欺骗别人。如果猴子（包括大象和大猩猩）手上有画笔，它们也会在画布上洒下颜料，而鹦鹉也会跟随音乐节拍跳舞，[47] 但表演是人类独有的行为。

没有模仿和假扮能力，我们就不可能在舞台上表演。我们已经从让·皮亚杰细致的观察中得知，这种模仿能力在 2 岁婴儿的身上就已开始显现出来。[48] 尽管我们也在非人类灵长类动物身上发现了假装和模仿的有限案例，[49] 但没有证据显示，非人类动物具有涉及戏剧表演之类的假扮能力。只需想象狗甚至大猩猩假扮恋爱场景，或者假装演出一场战斗，你就会意识到，我们称为"表演"的人类行为有多么不寻常，实际上可以称得上是奇怪的。

表演意味着什么呢？在电影《铁娘子》中，我们看到梅丽尔·斯特里普"成为"玛格丽特·撒切尔。在《朱莉与茱莉亚》中，我们看到她又"成为"茱莉亚·柴尔德。斯特里普似乎不仅在装扮上酷似她要表现的人物，还进入了人物的内心状态——角色的感受、信念、态度、欢乐和悲伤。对于演员而言，持续进入另一个人的内心状态是一种怎样的体验呢（无论那个人是真实的还是虚构的）？

由于表演需要我们分析人物，或许需要比阅读故事中的人物做出更有力的分析，所以表演训练也许可以帮助学生更具心理敏感度，更能理解他人的想法，即更擅长认知式共情。由于表演通常需要学生真实感受到他们所演出人物的情绪，所以表演训练也许可以培养情感式共情能力。如果演员在舞台上表现出更强的认知式共情和情感式共情能力，他们能在舞台下的生活中也体现这些能力吗？

心理学家已经在研究表演与共情的问题，但研究对象不是著名演员（尽管这么做更可取），而是研究学习角色扮演的孩子。发展心理学家迈克尔·钱德勒（Michael Chandler）[50] 是这方面的先驱，据我所知，他是第一个研究简单的角色扮演能否提高孩子理解他人感受和想法的能力（即提高认知式共情能力）的心理学家。他选择了被认为是"严重习惯性行为不良者"的孩子和青少年作为研究对象，因为他们做出过反社会的犯罪行为，从而拥有长期的警局和法庭记录，他们属于那种很难理解他人想

法的人。[51] 教这些年轻人练习角色扮演可以使得他们更擅长识别他人的想法和感受吗？（也许他们可以因此更好地融入社会。）钱德勒与 45 个这样的男孩合作，他们的年龄在 11 到 13 岁之间。研究的第一步是要确认，他们的视角采择（perspective-taking）能力的确是有欠缺的。他向这些男孩显示了 5 张卡通连环画，这些画描述了一个经历了一系列事件的人物，然后该人物表现出某种情绪，而这种情绪被对先前发生的事件不知情的人看到了。比如，在一幅画中，一个男孩无意中用一个棒球打碎了一扇窗户，然后逃回了家。听到有人敲门时，他非常紧张。他的父亲看到了他的反应，但不知道他打碎了窗户，所以不知道为什么自己的儿子会紧张。受试者的任务是，想象无知的旁观者会想些什么，会怎么解释人物的反应。就前述例子而言，受试者要想象父亲认为儿子紧张的原因是什么。假设你的回答是，父亲会说，儿子之所以紧张，是因为他打碎了一扇窗户，那么你就会在视角采择能力测试上得到低分，因为父亲不可能知道这一事实。但你如果回答，父亲会说他不知道为什么儿子感到紧张，那么你就会在视角采择能力测试上得到高分，因为你显示了这样一种能力：能够将你自己（以自我为中心的）对一个事件的了解程度与他人对该事件的了解程度区分开来。

当钱德勒将行为不良男孩在视角采择能力测试上的得分与作为控制组的非行为不良男孩的得分进行比较时，结果令人惊讶：前者的得分只有后者的四分之一，这是相当显著的差异。反社会倾向的男孩很难将他们自己的认知与不知情的旁观者的认知区分开来，比如，他们会说，那位父亲知道儿子紧张的原因是他打碎了一扇窗户。

然后，实验进入到第二步。由于已经知道具有反社会倾向的男孩很难理解他人的想法，钱德勒又测试了表演训练能否改善这种缺陷。这些男孩被随机分配到三种条件之一：加入表演小组的受试者（5 人一组）要表演一个取材于真实事件的短剧。每个短剧需要被反复演出，直到每个

男孩将每个角色都表演过一遍。这些短剧会被录像，然后小组成员对其进行回顾，以便思考如何改进自己的表演。另外还有两个控制组：在电影小组，孩子们要针对他们的邻居创作鲜活的动画片和纪录片（但他们不能在电影中出演角色）；在另一个控制组，孩子们则不会受到任何特殊干预。在 10 周的时间内，表演组和电影组每周要碰面一次，每次交流半天。

10 周后，所有三组受试者都会观看另外五张卡通连环画。结果令人惊讶。尽管所有小组的视角采择能力相比实验之前都有改善（也有可能是因为他们现在更熟悉卡通测试了），但那些表演小组的受试者在视角采择方面的改善程度显著大于其他两个控制组的受试者。有意思的是，18 个月后，表演小组的男孩做出不良行为的频次显著低于其他两个组的男孩。[52]

以上研究结论与旨在改善自闭症孩子和青少年社交技能的戏剧干预项目所得出的结论是一致的，[53] 与被称为"铁栅背后的莎士比亚"的监狱戏剧干预项目所得出的结论也是一致的，在这一项目中，囚犯（他们通常犯下了最严重的暴力罪行）要花费数月时间排练一部莎士比亚戏剧。[54]（我无意以任何方式将自闭症患者与犯罪分子等同视之；然而，我们可以推断，犯罪分子与自闭症患者一样，拥有糟糕的视角采择能力。）这一项目的网站将艺术描述为拥有"治愈能力"，并且声明了艺术在该项目中的使命，"让罪犯在戏剧表演中遭遇个人和社会问题，让他们获得生活技能，确保他们出狱后可以重新融入社会"。其中一个明确的目标是让他们形成共情力和同情心。该项目表明，参与者的再犯罪率仅有 5.1%，而 2005 年发布的美国全国平均出狱后五年内再次进监狱的比率则高达 67.8%！[55] 有位观看了囚犯演出的观众在项目官网上写道："这些人不会再陷入悲剧的宿命了，哪怕他们还在蹲监狱，他们也会变成更好的人。"

当然，我意识到，这些都不是实验性结论。囚犯之所以参与该项目，有可能是因为存在选择效应。如果有研究将囚犯随机分配到表演组或其他行为组，再将不同小组的结果进行比较，这种研究的可信度会更高，

但是否仍能得出前述结论呢？我们试图做这类研究，但很难获得监狱管理者的批准。

我和塔利亚·戈德斯坦在孩子和青少年群体中做了类似研究，这些受试者没有社交障碍。我们的目标是验证表演训练是否有助于发展认知式或情感式共情。我们想知道，推断他人感受以及对他人感同身受的能力能否通过参加表演班得到增强。我们想从那些学习表演的非专业演员——孩子、青少年和年轻人身上知道这一问题的答案。

我们的初步研究是相关性的。在一项研究中，我们比较了两组 14 岁到 17 岁的青少年在认知式共情和情感式共情上的表现。[56] 受试者都在两所艺术中学中的一所读书，在那里学生都将某项艺术门类作为自己的专业。一组学生特别专注于表演，另一组学生不参与表演，但同样特别专注于另一项艺术门类。我们让他们接受了认知式共情测试（"眼神读心测试"），以及在我看来能够评估情感式共情的测试——"青少年共情指数"（Index of Empathy for Adolescents）。[57] 在后一项测试中，受试者被要求回答自己在多大程度上认同如下陈述："看到一个女孩不能找到玩伴，我感到伤心"，或者"没有朋友的孩子也许是因为他们不想结交朋友"。认同第一个陈述会给受试者的共情力加分，认同第二个陈述会给共情力减分。

这两个实验组的对比结果如何呢？表演组在"眼神读心测试"上的表现明显更好，但在"共情指数"测试上则没有表现得更好。因此，该研究表明，表演组学生更擅长推断他人的感受（通过他人的眼神），但没有表现出更强的感同身受的倾向。所以，我们把我们的研究论文取名为《演员擅长读心，但不擅长共情》，而互联网上的一篇博客文章则把我们的标题改成了《表演可以增强情感式共情力吗？科学对此说不》。[58]

接下来，为了搞清楚我们能否在拥有更多表演经验、年龄更大的受试者群体中，以及能否用不同的共情测试法重现这一结论，我们研究了

正在参加一个戏剧教育项目且从青少年时期开始就一直参与表演的年轻人。我们将他们与心理学专业的学生进行了对比。为了搞清楚在"眼神读心测试"之外，演员在另一种认知式共情能力测试上的表现是否更好，我们让他们观看了一些有人物互动的电影，并让他们推断这些人物的心理动机。[59] 比如，某个场景如下：克莱夫到达桑德拉的家，参加晚宴，他们开始谈论他在瑞典的假期经历，显然，他们的谈话氛围很愉快。然后，另一位客人迈克尔到了，立即打断了他们的谈话，并且只与桑德拉交谈。桑德拉看上去有点不高兴，看向克莱夫的方向，然后问迈克尔："告诉我，你去过瑞典吗？"研究人员要求受试者解释桑德拉为什么会提出这个问题。正确答案可能是，桑德拉想让克莱夫继续聊他的度假经历。不正确的答案可能是，因为她喜欢谈论瑞典，不喜欢谈论迈克尔提出的话题。

为了搞清楚演员在情感式共情能力上是否会再次表现平平，我们采用了适合这个年龄组受试者的自我评价测试——"人际反应测试"（Interpersonal Reativity Test）中的共情关怀分量表。[60] 受试者需要对如下陈述的认同度进行打分："我经常会同情比我不幸的人"或者"当人们遇到麻烦时，有时我并不会为他们感到特别难过"。

在评估认知式共情能力的电影测试中，演员的得分高于非演员。[61] 但在评估情感式共情能力的"人际反应测试"中，演员与非演员没有差异。我们再次发现，在认知式共情能力方面，演员的表现好于非演员，但在情感式共情能力的自我评价方面，演员的表现并不优于非演员。[62]

这些学生的认知式共情能力是由他们所接受的训练培养出来的吗？即是持续的训练促使他们思考人物的心智状态，思考如何通过人物的面部表情识别这些状态吗？这是一种可能性，而另一种可能性是，对他人内心状态感兴趣的青少年更有可能对学习表演产生兴趣。我们再次面临"选择效应"问题！为了搞清楚究竟是哪一种可能性——是天生

就有更强的共情力，还是表演训练带来的结果，我们必须要做实验性研究。

一项真正的实验性研究需要将孩子们随机分配到表演组和其他组，就像迈克尔·钱德勒所做的那样。然而，如果父母希望他们的孩子参加表演课，不愿意孩子被随机分配到视觉艺术组或音乐组，那我们就无法真正做到随机分配。所以，我们只能退而求其次，做准实验性研究，即让学生自己选择参与表演训练或者参与其他类型的艺术训练，然后对他们进行研究。[63]

我们比较了 8 岁到 10 岁的两组受试者以及 13 岁到 16 岁的两组受试者。对于每个年龄段的受试者，均为一组接受超过一年的表演训练，另一组接受超过一年的其他类型艺术训练。实验开始前，受试者要接受一系列共情能力测试，在训练结束后，再次接受同样的测试。相比接受其他类型艺术训练的受试者，那些接受表演训练的受试者会发展出更强的认知式共情力或情感式共情力吗？

先来看认知式共情力的结果。一项测试是"眼神读心测试"，其中年龄段更小的实验组接受了更适合他们年龄的改进版测试。[64] 无论是年龄更小的孩子还是年龄更大的孩子，表演均没有随着时间推移让他们在这项测试上表现得更好。然而，我们发现了一件有趣的事情。无论在实验前还是在实验后，年龄段更小的参与表演训练的孩子在"眼神读心测试"上的表现与参与其他类型艺术训练的孩子没有差异。但年龄段更大的孩子则不然，参与表演训练的孩子在实验前的测试中表现就已经好于参与其他类型艺术训练的孩子。

我们可以对上述结果做出两种解释。一种是因果解释：要擅长"眼神读心测试"，至少需要经过数年的表演训练。8 到 10 岁的孩子没有多少表演经验，13 到 16 岁的孩子显然有更多的经验，尽管他们的测试得分显著低于在我们最早的相关性研究中成年人的测试得分。不过，也许大

龄孩子只需要再多花 10 个月，参加每周开办的表演课，其得分就会有所提高。

　　然而，还有一种非因果解释：年龄段更小的孩子之所以选择表演训练，是因为他们的父母替孩子做了选择。而年龄段更大的孩子更有可能是因为自己喜欢而选择表演训练，因此，也许他们的认知式共情力天生就更强，在"眼神读心测试"上的得分自然更高。"选择效应"再次出现了。

　　年龄段更大的孩子还接受了第二种认知式共情力测试，受试者必须推测电影中的人物是怎么想的，有什么感受，这种测试被称为"共情准确性范式"（Empathic Accuracy Paradigm）。[65] 该测试评估的是，当某人与他人互动时，受试者对某人瞬时内心状态的推断能力。在实验前的测试中，表演组的表现与非表演组没有差异，但随着时间推移，前者的表现明显变得更好，在实验结束后的测试中超过了控制组的表现。这一发现表明，他们所接受的表演训练提高了他们推断他人内心状态的能力。[66]

　　我们也做了情感式共情力的自我评价测试。对于两个年龄段的孩子，表演组和控制组在实验前的测试中没有表现出差异；但随着时间推移，表演组对情感式共情力的自我评价显著高于控制组。这一结果与我们之前的相关性研究结论不一致，之前的结论是演员在情感式共情力方面并没有表现得更好。我们接下来对情感式共情力的研究（使用我们自己的测试法）进一步支持了这一观点：演员（包括对表演感兴趣的孩子）的情感式共情力的确高于均值。

　　由于自我评估这种测试方式存在问题（谁知道受试者是否诚实呢），我们开发了自己的情感式共情力测试法，并将其称为"虚构人物情感匹配测试"（Fiction Emotion-Matching Task）。该测试被用于评估受试者陈述的感受是否与他们观看的电影中的虚构人物的感受一致。年龄段更小的实验组观看了选自两部儿童电影（《查理和巧克力工厂》和《欢乐糖果

屋》）中的 4 个片段，每个片段的时长为 30 秒。在电影中，主角要么感到悲伤，要么感到恐惧。年龄段更大的实验组观看了青少年感兴趣的电影（《爱情故事》《恋爱时代》《克莱默夫妇》和《真相拼图》）中的片段。在看过一个片段后，受试者要报告他们的感受以及电影片段中人物的感受。对于两个年龄段的孩子，在实验开始前的测试中，表演组的得分都要高于控制组：前者更有可能报告，他们的感受与电影中的人物的感受一致，并且强度相同。然而，这一效应在年龄段更小的实验组中更显著，而对于年龄段更大的实验组表现得不太显著。不过，随着时间推移，两个实验组的得分都没有得到提高。我的结论是，对表演表现出足够大的兴趣并且参加了表演班的儿童和青少年有可能具有很强的感受他人情绪的能力（对演员而言，这显然是一项很重要的能力）。这种能力是导致他们主动参加表演班的原因，而非接受表演训练的结果。

小结：表演与共情的关联可能比阅读与共情的关联更强

科尔森·怀特黑德（Colson Whitehead）凭借《地下铁道》（*The Underground Railroad*）夺得 2017 年普利策奖，这部出色的小说讲述了关于奴隶制的故事。他曾表示，对于这本书，他得到过的最有意义的评价来自他在一家书店碰到的一个陌生读者，该读者告诉他："你的书让我变成了一个更有共情力的人。"[67] 这位读者想象了奴隶的痛苦并感受到了这种痛苦。这显然是共情的表现。然而，问题在于，一旦该读者完成阅读，这种共情体验对于他而言意味着什么？他变得更能识别或体验真实生活中的人的痛苦吗？在读过此书后，他的行为方式会完全不同于以往吗？

关于阅读与共情之间的关系，继而关于表演与共情之间的关系，我

已经呈现了一系列复杂而又不一致的研究结论。我们能从这些经验证据中得出什么结论呢？

对于阅读文学作品能否提高任何类型的共情力，考虑到研究现状，我仍然持有怀疑态度。尽管事实上我们显然会对虚构人物产生共情——思考他们的心智状态，感受他们的情绪，但我们没有充分的证据表明，在合上书页后，在推断他人心智状态或者体验他人情绪方面，虚构作品的读者比非虚构作品的读者表现得更好。对于这个问题，我们唯一拥有的证据与近迁移现象有关，即亲社会的故事使得我们在刚刚完成阅读后可呈现出更具亲社会性的思维方式和行为方式。但这些近迁移现象并不适用于多数文学作品，因为多数文学作品没有传递出亲社会的内容和思想。

我们可以较为明确地说，喜欢猜测他人内心状态（至少可以用"眼神读心测试"来衡量）的人更喜欢阅读小说。但无论我们如何狂热地为文学能使我们更具同理心的论点辩护，我们仍然不知道两者之间是否存在任何因果关系。

每当我告诉人们，"阅读伟大文学作品能让我们成为更好的人"这一观点尚缺乏充分的证据时，他们看我的眼神就好像我在攻击文学似的。进入叙事世界可以带来共情方面的好处，我们很容易做出这种美妙而貌似有道理的断言，却很难用证据支持这种断言。我们还很容易批评心理学家使用的工具。批评者可能会认为，"眼神读心测试"太过狭隘，以至于无法评估人们从阅读文学作品中收获了什么。他们可能会认为，人们关于共情力所做的自我评估结果很有可能比他们的实际情况更好。不过，心理学家丹·约翰逊和艾娃·库普曼正在改进测试方法，比如，评估受试者付出时间和金钱的意愿，或者评估受试者在识别面孔时是否有种族偏见。这些得到改进的方法是很好的，比"眼神读心测试"或者捡起钢笔的意愿更有说服力。然而，就相关领域的研究现状而言，要确凿地回答文学作品能否真的让我们对他人变得更好，仍然为时过早。

多德尔－菲德尔（Dodell-Feder）及其同事设计了一种测试认知式共情力的更具说服力的新方法：[68] 受试者阅读海明威的一篇短篇小说，名叫《了却一段情》（*The End of Something*）。海明威没有清晰描述小说人物的内心状态，读者必须要靠推断才能理解人物心境。在读完这篇小说后，受试者将通过对话方式接受研究人员的评估，以展现他们在推断人物心智状态上的能力。研究人员首先让受试者归纳小说内容，以便知道他们是否会在没有提醒的情况下提及人物的心智状态。然后，研究人员会给受试者一些节选片段，并让他们解释人物的潜在动机、意图和信念。我们已经知道，人们在该项测试上的表现有很大差异。现在，我们需要知道，相比没有参加文学课程的受试者，参加过为期一年左右文学课程的受试者是否会在这项测试上有更好的表现（前提是研究人员能随机分配受试者！）。由于测试的内容是受试者对虚构人物的认知式共情力，我们需要验证，如果受试者在这项测试上的得分提高了，这是否真的意味着受试者会对现实生活中的人抱有更强的认知式共情。

我们还可以评估人们有多擅长解释他们所熟知的人物的动机。由于文学作品向我们展现了各种各样的人物类型，也许那些阅读小说的人更有可能就人们的行为原因提出合理但并非显而易见的解释，比如：为什么唐纳德·特朗普要发推特（他试图实现什么样的真实目的）？不同群体投票给他的动机是什么？接受奥利弗·斯通⊖（Oliver Stone）采访时，普京的真实想法是什么？为什么人们会看恐怖电影？诸如此类问题。

我们还需要提出测试情感式共情力的其他定性方法。与自我评价不同，我们需要进行深入访谈，让受试者审视当他们在自己人生的不同时间点看到他人感受到强烈的消极或积极情感时，他们有怎样的感受。我们需要考察受试者所给出的反馈的质量。对于同情式共情，我们需要评

⊖　当代美国著名电影导演。——译者注

估受试者在进行了有意义的长期阅读后的行为，并将其与控制组的结果进行比较。受试者一定不能自行决定进入某个实验组，相反，如果我们想要得出任何因果结论，就应该由研究人员对受试者进行随机分配。

至于扮演虚构人物的作用，我的结论更为积极。与小说读者类似，学习表演的学生（成年人和青少年）更擅长通过眼神读懂情绪；但也与小说读者一样，没有证据表明，随着时间推移，演员在这方面的能力会变得更强。对演员而言，最有可能的解释与针对小说读者的研究一样：擅长这种能力的人更有可能参加表演课以及阅读小说。

至于情感式共情与表演之间的关系，现有的研究结论也是不一致的。有两项研究结论表明，参加表演课程的青少年和孩子在情感式共情力上的得分与没有参加表演课程的同龄孩子一样；还有两项研究表明，在参加了 1 年的表演课程后，相比没有参加表演课的学生，参加表演课的学生的情感式共情力得到了提高。我们该相信哪个结论呢？这些不一致的结论表明，关于表演训练对情感式共情力的影响，获得可靠而一致的证据有多么困难。尤其当人们使用心理学家设计的自我评价方法评估自己体验他人感受的能力时，这种困难更为明显。

不过，关于表演训练与其他认知式共情力评估结果之间的关系，有一些证据表明，两者存在因果关系。因此，比起阅读与共情之间的关系，这些证据让我对表演与共情之间的关系抱有更少的怀疑态度。对于那些被诊断为有反社会倾向的男孩，表演训练的经历的确能增强其共情能力。从青少年时期开始就有丰富表演经历的人在推断电影人物的想法和感受方面具有更强的能力。

演员是不是特别友善的人，这个问题我留给读者自己来回答。显然，有很多演员是不友善的：好莱坞的明星很少因为做出利他行为而登上媒体头条。此外，表演还要付出一些心理成本。有可能存在这样一种情况：演员"成为"他人的能力太强，使得他们更难具有清晰而一致的身份感。[69]

　　心理学家将持续改进对诸如共情力之类的能力的测试方法，以便获得更一致的证据，从而表明叙事艺术对读者和演员都能发挥共情力塑造作用。但我们可能不会很快获得确凿的证据，无论我们采用什么方法。这一点很重要吗？对科学来说，很重要，但对我们如何评价文学和表演来说，显然不重要。苏珊娜·基恩在其著作《共情与小说》的结尾写道："一个坚持认为其公民能从消遣式阅读中即刻获得伦理和政治教益的社会，既让共情也让小说承受了过重的负担。"[70]

艺术创作能增进幸福感吗

大提琴家马友友一直在倡导学校加大艺术教育力度。有人最近引用了他说过的一句话："艺术具有慰藉、塑造、愉悦和疗愈的作用，这些都是当今世界所需要的东西。"[1] 几天后，我在《纽约时报》上看到一篇文章，题目是《用莎士比亚抹平战争的创伤》，讲述了一个刚从战争归来的老兵表演莎士比亚戏剧《理查三世》的故事。[2] 在演出剧中发生的事件时，他想起了自己的参战经历，并开始啜泣起来。这位名叫史蒂芬·沃尔弗尔特的老兵如今成为一名演员，并创作了一部名叫《下令抢劫》（*Cry Havoc!*，取自《尤利乌斯·凯撒》中马克·安东尼的台词）的独幕剧。在该剧中，他借用了莎士比亚的台词，以便探究人在身处战争以及回到文明生活时的感受。他还为老兵们开办了表演班，在课堂上，表演是治愈的一种方式，有助于老兵们"应对"他们在战争中经历的创伤。

精神分析家布鲁诺·贝特尔海姆（Bruno Bettelheim）写过一本书名很棒的著作——《童话的魅力》（*The Uses of Enchantment*），他认为童话故事会处理人类面临的普遍问题，比如，父母的去世、继父母的残忍、

兄弟相阋，因此对孩子的益处远大于目的在于满足娱乐或本能需求的浅薄故事。[3]童话故事具有深刻的含义（失去、抛弃、孤独、恐惧），能让孩子意识到自己的焦虑；此外，童话故事还能提供解决之道——最终，邪不压正。孩子能体会故事中英雄的痛苦，也能感受到英雄最终获得胜利时的喜悦。

艺术具有疗愈作用，这是一种古老的观点。在《诗学》中，亚里士多德认为，观看舞台上演出的悲剧具有"净化效应"：悲剧能在观众中唤起同情和恐惧，而这些情感会在剧终时得到释放，让观众觉得受到了净化，得到了安慰。弗洛伊德相信，参与艺术（无论是作为艺术家还是作为观众）是应对无意识的本能式欲望的一种方式，而人们无法有意识地面对或满足这些欲望。他把这一理论用在了达·芬奇身上。[4]弗洛伊德注意到，达·芬奇是一个私生子，与母亲度过了自己的早年生活，但后来他与他的父亲和继母一起生活。弗洛伊德认为，达·芬奇必定有着强烈的俄狄浦斯式的恋母情结。这一未被满足的欲望在他后来的画作中以无意识的方式被满足了。比如，在其画作《圣母子与圣安妮》（*Madonna and Child with St.Anne*）中，还是一个孩子的耶稣得到了两个年轻妇人的悉心照顾，而这在弗洛伊德看来，作者无意识地表现了他的母亲和继母。达·芬奇将自己被压抑的对母亲的禁忌性欲转变成一种受到社会认可的艺术创作力。这种崇高性（弗洛伊德相信在所有艺术品中都能看到这一点）导致由未被满足的欲望造成的压力得到了释放。与亚里士多德的净化概念类似，崇高性也提供了慰藉。

相信艺术具有净化效应，这一信念已经引发了艺术治疗实践，在这种实践中，艺术创作不仅被视为一种诊断工具，还被视为一种改善情绪和身体机能的方式。[5]艺术治疗被认为是一种表征方法，能够化解相互冲突的感受，使欲望得以升华。[6]

在本章，我首先会探讨艺术创作能够释放压力的生理学证据，然后

我会回顾孩子参与绘画以及参与过家家游戏（一种幼儿表演的方式）的相关研究，考察这两种行为是如何帮助孩子进行情绪管理的。

参与艺术项目能降低孩子的皮质醇水平

压力的增加体现为皮质醇水平的上升。人们已经注意到，当成年人在演奏钢琴、玩黏土、练习书法以及在治疗过程中聆听音乐时，皮质醇水平和焦虑感都会降低。[7] 我们能在幼儿身上发现同样的效应吗？

发展心理学家埃莉诺·布朗（Eleanor Brown）发现，生活在贫穷压力下的孩子如果参与艺术项目，可以降低其皮质醇水平。[8] 她的研究对象是在一所参与"开端计划"（Head Start）的幼儿园中学习、来自低收入家庭的 3 岁到 5 岁的孩子。这些孩子每天接受由艺术老师提供的时长为 45 分钟的艺术教育，包括音乐、舞蹈和视觉艺术。在一年内的某几个时间点，布朗会在孩子们上艺术课前后以及上其他课前后测试他们唾液中的皮质醇水平。实验设计得非常巧妙，每个艺术班的学生的皮质醇水平都能与每天同一时间上其他课的学生的皮质醇水平进行比较（在一天中，不同时段的皮质醇水平是不同的）。在年中和年末，上完艺术课的学生的皮质醇水平比上完其他课的学生的皮质醇水平更低，但在年初，两者的皮质醇水平没有差异。我们再次看到了艺术会以某种方式导致压力的释放。一项小型研究考察了创作视觉艺术对脑电反应的影响，其结论提供了支持证据：对于艺术家和非艺术家，创作油画 20 分钟能够提升某种脑电反应，而这种反应模式与大脑皮质更低的唤醒水平、放松身心和自我调节有关。[9]

埃莉诺·布朗的发现与我的博士生吉尔·霍根的研究结论一致。后者发现，比起来自非低收入家庭的同年级学生，来自低收入家庭的四年级学生表示自己参与艺术课的时间更多，也许这是因为学校是他们唯一

能够参与艺术的地方。[10] 更多的参与时间可能意味着艺术能带来更多的愉悦，从而降低了他们的压力。

绘画能改善孩子和成人的情绪

詹妮弗·德雷克，我实验室的一位前博士生，也发现了与这些研究成果相一致的某种东西。她通过反复研究表明，绘画这一简单行为能改善孩子的情绪。艺术治疗师可能会说，他们早就知道这一结论了，但他们只有案例研究证据来支持他们的结论。艺术治疗师可能还会说，艺术创作能改善情绪的原因在于，它让人们得以表达情绪，从而走出创伤。但德雷克的研究发现了某种不同的东西。事实上，当孩子们用绘画来表达他们的消极感受时，绘画对情绪的改善作用更小，而当他们用艺术创作来逃避时——让自己远离消极感受，进入虚构的、更积极的世界，绘画对情绪的改善作用更大。[11]

德雷克是怎么证明这一结论的呢？她将孩子和成人带到实验室，引导他们产生消极情绪：要么让他们看伤感的电影片段，要么让他们回想发生在他们身上令人极为失望的事情。在消极情绪被引导出来之前和之后，受试者的情绪会得到评估：通过指认表现不同情绪（从看上去十分开心到看上去十分悲伤）的肖像画，孩子们可以表明自己当前的情绪状态；成人则被要求通过"正负性情绪量表"（Positive and Negative Affect Schedule）——一种由积极和消极情绪词汇（诸如"感兴趣的""紧张的""心烦的""兴奋的"）清单构成的情绪评价量表，来对自己的情绪打分。[12]

情绪评估结束后，受试者开始绘画。有些受试者被要求画出与他们的感受或者与伤感电影有关的内容，我们把这种创作称为"宣泄情景"

或"表达情景"。其他受试者被要求画出房屋之类的中性物体，我们把这种创作称为"分心情景"，因为专注在中性事物上应该能将孩子的注意力从消极想法上转移开来。几分钟后，孩子们再次接受情绪评估。关键问题就在于，绘画结束后，孩子们的情绪发生了怎样的变化。

如果艺术创作能通过允许我们宣泄或表达（这会导致净化效应）来改善情绪，那么，相比那些被要求画出中性物体以便摆脱悲伤记忆或者摆脱对电影伤感反应的孩子，那些被要求画出他们感受的孩子的情绪改善应该更为显著。然而，研究结论并非如此。不管对于孩子而言还是对于成人而言，在分心情景下的受试者，其情绪改善程度都要大于在宣泄情景下的受试者。需要强调的是，宣泄情景并没有恶化情绪；两种情景都能改善情绪，只不过在分心情景下，情绪改善程度更大。[13]

德雷克还证明，对于创造性写作而言，分心情景带来的情绪改善程度也要大于宣泄情景。[14] 受试者被要求花 3 分钟回想自己遇到过的最悲伤的事情，然后一半受试者被要求通过诗歌或散文形式写出他们回想起来的事情，作为让他们"专注、感受和解释事情的一种方式"。另一半受试者则被要求用文字描述自己的卧室，作为"专注、描述和解释环境的一种方式"。相比那些专注于描述悲伤事件的受试者（无论是写诗歌还是散文）而言，那些描述自己卧室（这让他们脱离了悲伤记忆）的受试者，其情绪改善程度更大。

另一组研究人员也得出了类似的结论，即艺术创作有助于缓和愤怒情绪。[15] 受试者观看了人们受到虐待的电影——之前的实验表明，这些场景会让观者感到愤怒。然后，受试者被要求做出如下 4 种行为之一：积极分心情景（画出让你开心的东西）、中性分心情景（通过观察画出一个静物）、宣泄情景（画出你从电影片段中感受到的东西），以及作为控制组的非艺术行为情景（完成词语搜索任务）。在积极和中性分心情景下，情绪改善最为显著，而在宣泄和非艺术行为情景下，情绪改善最不明显。

这些发现共同表明，对于非艺术家而言，相比用艺术去探究消极感受，将艺术作为摆脱现实生活问题的一种方式，更有助于改善情绪。

参与"过家家"游戏的孩子们

戏剧起源于颇具戏剧性的"过家家"游戏，这是一种从大约 2 岁起孩子们就会自发参与的行为。我们都见过孩子们假装扮演一只狗，假装喂养一个洋娃娃，假装扮演母亲，等等。现有的证据表明，通过参与戏剧表演——扮演想象中的场景，"体验"各种情感状态，孩子能够形成更强的社交能力。塔利亚·戈德斯坦和马修·勒纳（Goldstein & Lerner，2017）的一项实验性研究证明了这一点。他们研究了参与"开端计划"的来自低收入家庭的 4 岁到 5 岁的孩子。[16]

研究人员将孩子随机分成三组。一组参与有老师指导的"过家家"活动（在表演课上参与的戏剧游戏），为期 8 周，每周两次，每次 30 分钟。另外两个组作为控制组：一个控制组参与有老师指导的搭积木游戏，另一组参与有老师引导的故事会，聆听关于虚拟人物的故事，并回答相关问题，但不扮演这些人物。

在 8 周的实验开始之前和结束之后，孩子们要接受一系列测试，以评估参与"过家家"活动对他们的情绪影响。尽管戏剧表演组在读心能力或者慷慨分享的行为习惯方面没有得到改善，但他们在情绪控制方面表现出了两大进步。首先，当研究人员假装受到伤害时，戏剧表演组的孩子们不太容易变得沮丧或呆住，也不大可能采取逃避态度。这种较低的个人沮丧度与他们更少在教室参与同学之间的中性互动有关（他们有更多的时间参与积极互动）。其次，当接受共情力的自我评估测试时，这些孩子更少认同与体会和他人情绪有关的陈述，比如，更少认同诸如"看

到一个男孩在哭泣，让我也想哭泣"之类的陈述。需要注意的是，这一结论似乎与我在前一章得出的结论相冲突，即自主选择参加表演课的孩子会显示出更强地体会他人感受的能力。但研究人员争辩称，在他人受伤时表现出更低的个人沮丧度以及更低地体会他人感受的能力，这些事实应该被理解为受试者体现出了较强的情绪控制能力。

情绪控制是自我调节的一种方式，因此也是社交能力的一个核心方面。为什么"过家家"能教会孩子掌握情绪控制的技能呢？正如苏联心理学家列夫·维果茨基（Lev Vygotsky）[17]所指出的，答案也许在于，戏剧表演是有规则的，需要表演者更好地控制自己。当孩子们扮演人物，展现出假扮的情绪，他们就是在学习控制他们自己的情绪反应，而这种学习过程也许会迁移到非假扮表演的情景。戈德斯坦和勒纳引用大量证据表明，一个人能很好地掌控自己的沮丧感，这与他能很好地回应他人的需求有关。

小结：艺术的疗愈功效

参与艺术活动对于孩子的情绪是有价值的：压力会降低，消极影响会减少，与同伴相处的能力会提高。

相比于被用作表达一个人消极情感的方式，当绘画被用作一种分心的方式时，其对情绪的积极效应更为显著。进入想象世界的机会（因此能让人逃避现实，哪怕是短暂的逃避），似乎在情绪改善方面能发挥极大的作用，至少在短期内如此。

分心似乎名声不佳，但我们在这里看到，分心是能带来益处的。我们有充分的理由让我们的孩子拥有更美妙的感受，并且我们已经知道，学校里的艺术体验既能缓解压力，又能增强积极情感。此处所探讨的研

究成果让我相信，正是因为分心产生的作用，这些效应才会发生。近年来我们已经看到成人对涂色图书的追捧，据说这类图书能缓解成人的压力。艺术家保罗·克利（Paul Klee）说过一句名言："这个世界变得愈发恐怖，艺术就会变得愈发抽象。"据说舞蹈家特怀拉·萨普（Twyla Tharp）曾说过："艺术是唯一一种不用离家出走就能逃避现实的方式。"

但在结束本章之前，我想回到亚里士多德的"净化"、弗洛伊德的"升华"以及贝特尔海姆的"童话故事"等概念。参与艺术（无论是作为创作者还是作为观众）不仅能帮助我们克服恐惧，还能迫使我们直面这些恐惧。有些艺术品会让人感到忧伤，但如果人类没有对这类作品产生兴趣，那么这类艺术可能就不会存在。回想一下我们在第 7 章探讨的证据：令人痛苦的艺术是动人的，并且我们很享受那种被感动的感觉。有大量证据表明，对临床病人采用艺术疗法能够改善他们的情绪机能，并且艺术疗法通常涉及创作与创伤有关的艺术品。[18] 我们现在需要证明的是，非临床病人观赏或创作表达痛苦的艺术品是否有治疗功效。可能的做法是，在观看一部悲剧或创作一件表达痛苦经历的艺术品后，请受试者谈论是什么给了他们慰藉，此外，还让他们谈论转化性的艺术体验。我们可能会发现，用艺术创作来探究情绪上的痛苦有点像精神疗法：刚开始让人痛苦的东西最终会在某种程度上成为治愈人的东西。

5

艺术 创 作

How Art Works

在第四部分，我们对艺术技能的迁移现象做了探讨，结果表明，孩子参与某种形式的艺术训练能提高他们的学业成绩或者提高他们的智商，这一断言缺乏足够的证据。第四部分的内容还表明，阅读小说本身不会使我们成为更好的人或成为更具共情力的人，尽管阅读小说可以被视为参与同情行为的起点。不过，当我考察与虚拟世界角色扮演相关的研究成果时，相关证据虽然还比较粗略，但的确表明角色扮演有助于提高共情力。显然，持续练习"成为"另一个人能够帮助我们理解他人的想法。然而，我们尚不清楚（甚至我们还没有研究），这种效应能持续多长时间，表演又是如何转化为同情行为的。在第四部分最后，我考察了如下断言的相关证据：艺术具有疗愈作用。我的确发现了明确的支持证据，但与弗洛伊德的欲望满足和亚里士多德的净化概念不同，让艺术创作更能发挥其治疗作用的方式不是让创作者表达消极情绪，而是提供一种通过进入想象世界来释放现实压力的方式。

在第五部分，我要探讨的问题是：谁能成为艺术家。艺术才华是天生的，还是说，任何人都能通过"1万小时练习"定律培养出这种才华？从小就展现出的卓越艺术才华与成年后表现出的艺术创造力，这两者有何关系？为什么人类会创作艺术，对此，我们可以给出明确的解释吗？

成为艺术家需要哪些条件

成为艺术家需要哪些条件？传统智慧认为，首要的也是最重要的条件是天赋，而天赋是与生俱来的。没有天赋，你不可能成为伟大艺术家。但近来，有些心理学家已经反驳了这种常识，认为成为伟大艺术家的条件与在任何领域取得巨大成就的人所要具备的条件没有区别：只需刻苦努力。有了 1 万小时高强度的勤奋练习，也就是如今所谓的"刻意练习"，任何人都能在任何领域成为达人。这就是所谓的"坚毅"。

要考察这两种观点的可靠性，我首先需要将典型儿童与"艺术神童"的艺术发展过程做比较。在本章，我将以视觉艺术作为主要研究对象，尽管我也会将音乐作为研究对象。在视觉艺术和音乐这两个领域，我们对于典型儿童和"神童"的艺术发展过程已经有了相当多的了解。

典型儿童的艺术发展过程

我们很少听到父母表扬自己的孩子是小医生、小律师或小老师，但

会经常听到父母认为自己的孩子是小艺术家。这是因为，在运气和经济条件相同的情况下，所有孩子都会绘画和素描。仅就幼儿园孩子在绘画上投入的时间和他们感兴趣的程度而言，他们很像是艺术家。他们创作时并不在意传统的具象化的写实风格。太阳可以是绿色的，草地可以是紫色的。他们的画作是即兴的、充满想象力的、引人入胜的。5 岁时，我的儿子创作了一幅极具毕加索风格的非写实人物画，参见图 15-1。孩子们经常画画。正如我在本书开篇时提到的，我两岁的孙女奥利维娅已经画了超过 100 幅"抽象表现主义"画作。

图 15-1　我儿子本杰明·加德纳在 5 岁时创作的毕加索风格的画作。来自本书作者的收藏

　　尽管第 11 章呈现的证据已经表明，人们能够区分幼儿园孩子的画作和抽象表现主义艺术家的画作，但我们也没有否认幼儿的艺术品与 20 世纪艺术大师的作品具有相似性。[1] 你可以在第 11 章呈现的图像中看出这一点。毕竟，如果孩子的作品与 20 世纪艺术大师的作品没有很强的相似性，我们就不会提出人们能否区分这两者的问题了。

　　在过了高产的学龄前绘画阶段后，孩子们进入儿童中期，他们绘画的频次会降低，至少在西方国家是有这种现象的。[2] 当他们绘画时，他们倾

向于"以正确的方式"创作,因此,他们的画作变得中规中矩。图 15-2 对比了幼儿异想天开的画作与年龄更大的孩子中规中矩的画作。[3]这一时期的孩子想要掌握他们所在文化的绘画传统。在西方,这导致他们对写实主义(透视、阴影、技巧、黄色而非绿色的太阳)产生了兴趣。由于想以"正确的方式"创作,他们的作品尽管比学龄前幼儿的作品更具写实性,但似乎少了令人愉悦的美感——至少在西方人看来是如此,他们受过以克利、米罗、康定斯基、毕加索和其他 20 世纪西方画家为代表的现代主义熏陶。人们可以故意将一幅 5 岁孩子的画作挂到一家现代艺术博物馆的墙上,以愚弄观众,但 10 岁孩子的画作却难以蒙混观众。我把孩子的艺术发展曲线称为"U"形线:在幼儿园时期,孩子的画作既有趣味性又有艺术性;到了"识字阶段",孩子的画作的趣味性和艺术性都降低了;而那些在成年后成为艺术家的人最后又回到了艺术性、趣味性和实验性。[4]

图 15-2 (a)学龄前幼儿的画作;(b)处于"识字阶段"的孩子的画作。来自本书作者的收藏

在成年之前,孩子们违背写实主义的意愿随着年龄增长而减弱,即便这么做会牺牲风格的一致性。我们通过让孩子们完成"不完整"的具有不同风格的写实主义画作证实了前述结论。[5]比如,我们为他们提供了两幅毕加索的画作,其中一幅的写实性远甚于另一幅,每幅画中人物的胳膊和手都被擦掉了。我们留出了空白,告诉孩子们以毕加索会采用的

风格补上缺失的胳膊和手，然后我们将他们完成后的画作与原作进行对比，相似度越高，得分越高。

6 岁孩子比 8 岁和 10 岁孩子得分更高，而与 12 岁孩子的得分是一样的。比如，6 岁孩子用非写实主义风格的手和胳膊去填补毕加索非写实主义画作的缺失部分，而用更具写实主义风格的手和胳膊去填补毕加索另一幅偏写实主义画作的缺失部分。但 8 岁到 10 岁的孩子都以同样的写实主义风格填补所有画作的缺失部分，他们似乎对写实主义着迷，而不愿意以非写实主义风格填补非写实风格画作的缺失部分，哪怕采用写实主义会导致画作风格上的不一致。由于 6 岁和 12 岁孩子的表现是一样的，并且好于 8 岁到 10 岁孩子，我们可以看出，不同年龄段的孩子违背写实主义的意愿遵循了 U 形线。

关于绘画技能的 U 形线发展进程，最强有力的证据是由杰西卡·戴维斯（Jessica Davis）提供的。[6] 她让以下不同年龄组的孩子绘画：5 岁孩子，其画作的美学维度被假定位于 U 形线的最高处；8 岁、11 岁和 14 岁孩子以及非艺术专业的成年人，其画作的美学维度被假定位于识字和传统风格阶段；自称为艺术家的 14 岁孩子和成年的专业艺术家，其画作的美学维度被假定已经超越了识字阶段。戴维斯让她的受试者画三幅画：一幅表达快乐，一幅表达悲伤，一幅表达愤怒。然后，她让另外的打分人从表达、平衡、恰当使用线条作为表现手段（即尖锐、有角的线条表达了愤怒）以及恰当使用构图作为表现手段（即用非对称的构图作为比对称的构图更能表达悲伤的一种手段）等维度对画作打分，当然，他们不知道创作者的年龄。

结果令人惊讶：成年艺术家画作的得分显著高于作为非艺术家的 8 岁、11 岁和 14 岁的孩子以及作为非艺术家的成年人，但与另外两组（5 岁孩子组和视自己为艺术家的青少年组）的得分没有差异。因此，只有 5 岁孩子的画作与那些成年艺术家和青少年艺术家的画作相似，这再次显

示出绘画美学维度的 U 形发展曲线。

　　然而，戴维·帕里泽（David Pariser）和阿克塞尔·范登伯格（Axel van den Berg）提出了不同的看法，他们认为 U 形曲线是由文化决定的，即它是西方表现主义美学的产物。[7] 他们在生活于蒙特利尔的华裔加拿大孩子身上重复了戴维斯的实验。打分人事先接受指导，采用戴维斯的打分方法。有两个打分人来自美国，另有两个是蒙特利尔的华裔加拿大人。来自美国的打分人复现了戴维斯的 U 形曲线，但加拿大华裔打分人则没能复现 U 形曲线：用他们的打分所绘制的线状图没有显示出下滑趋向，这表明，华裔打分人不认为 5 岁孩子的画作的审美价值大于年龄更大的孩子的画作。他们的打分似乎反映出，他们更看重绘画技巧，而非画作的有趣性和表达性。当打分人可以不受打分标准的影响，只被要求将画作归到最好、尚可和最差这三类中的一类时，打分人评价画作时所表现出的文化差异会更明显。华裔打分人对年龄最小的创作者的画作打分最低，而美国打分人对年龄最小的创作者的画作打分最高。

　　如果能够得到重复验证，这一发现会得出如下结论：U 形曲线反映了我们评价孩子画作的方式，也反映出 U 形曲线是西方现代表现主义美学的产物。这还意味着存在另一种可能性：西方打分人所感知到的画作表现力随着孩子年龄增长的下降也许并不是不可避免的。如今，艺术教育在我们的学校中极不受重视，但如果视觉艺术能在整个学校教育中得到认真对待，我们显然就能看到更少的孩子丧失对绘画的兴趣以及表现力。这一点可以在那些鼓励视觉艺术表现力的社会中得到验证。

　　艺术性的丧失同样出现在语言艺术上，即比喻的创造。我已经发现，甚至 2 岁和 3 岁的孩子也会用"绰号"：一片有褶皱的薯片被称为"牛仔帽"；被放在下巴下的溜溜球被称为"胡子"；被剥开的豌豆壳被称为"鳄鱼嘴"；雀斑被称为"玉米片"。[8] 有充分的证据表明，这些孩子不是犯了用语上的错误，而是有意在开玩笑。要么他们之前就曾用传统名字称呼过

这些东西（这表明他们知道这些东西的学名），要么他们是打趣般地在给这些东西取"绰号"，或者是在过家家时使用过这些"绰号"（比如，将溜溜球放到下巴下面，然后大笑），这表明孩子们并非在意指"绰号"字面上的意思。但在进入学校后，这类非传统的称谓就变得更少见了。孩子们希望按照语言应该被使用的方式来使用语言。我们还没有相关的记录能够表明，后来成为诗人的人在学校读书期间是否也丧失过对玩文字游戏的兴趣。

"天才儿童"的艺术发展过程

有些孩子在很小的时候就在创作写实主义画作方面显示出惊人的天赋。图 15-3 下方的画作是由一位极具艺术天赋的 3 岁孩子创作的，我们称其为早熟的写实主义者。将这两幅画与上方同样由 3 岁的典型儿童创作的"蝌蚪式"人物画相比，可以发现，正如康斯坦斯·米尔布拉特（Constance Milbrath）所表明的，天才儿童艺术家在 7 岁或 8 岁时会使用前缩透视法，而典型儿童要在 13 岁或 14 岁才会使用这种画法。[9] 图 15-4 中的画作是一位极具天赋的 4 岁零 7 个月的孩子创作的，它展现了颇有难度的遮蔽法，并让画中的物体显示出运动趋向。[10] 值得注意的是，在画面左下方，他非常有技巧地描绘了恐龙扭曲的头部。

在很小的年纪就有创作写实主义画作的能力，这一点可以在如下伟大艺术家童年时期的画作中见到：巴勃罗·毕加索、约翰·埃弗雷特·米莱斯（John Everett Millais）、埃德温·亨利·兰塞尔（Edwin Henry Landseer）、约翰·辛格·萨金特（John Singer Sargent）、保罗·克利和亨利·德·图卢兹－罗特列克（Henri de Toulouse-Lautrec）。艺术家和策展人阿亚拉·戈登（Ayala Gordon）在 31 位以色列艺术家童年时期的艺术创作中发现了自然主义风格。[11] 毕加索在谈及他的一幅童年画作时是这么说的：

我那时也许只有 6 岁……在我父亲家的走廊里，有一个雕像，是拿着木棒的赫拉克勒斯，然后我就开始画赫拉克勒斯。但那不是一幅孩子气的画作，而是一幅写实风格的画作，展现了拿着木棒的赫拉克勒斯。[12]

图 15-3　（a）典型 3 岁小孩创作的"蝌蚪式"人物画像，来自本书作者的收藏。（b）和（c）是由 3 岁的天才儿童艺术家格雷西·佩克鲁尔（Gracie Pekrul）创作的更为精妙的人物画像，得到格雷西的母亲詹妮弗·克鲁姆（Jennifer Krumm）授权转载

图 15-4　由 4 岁零 7 个月的天才儿童艺术家阿尔金·赖（Arkin Rai）创作的恐龙画，得到阿尔金的父亲迪尼斯·赖（Dinesh Rai）授权转载

　　患有自闭症的绘画天才的画作也显示出，他们很小就有创作极具写实主义风格画作的能力。纳迪亚[⊖]，一位 6 岁时只有 3 岁智商的自闭症儿童，展现了惊人的写实主义创作能力。她画的骑马人让人想起达·芬奇的素描。

　　在西方，人们长期推崇写实主义。从文艺复兴到 20 世纪，艺术家们已经在二维平面上创造出了空间、体积和深度上的幻觉。¹³ 难道是因为孩子们见过如此之多的写实图像，以至于写实主义成了绘画的早熟标志？与非西方文化下艺术天才的对比表明，文化在决定早期艺术才华方面具有强大作用。王亚妮曾是中国的天才儿童画家，¹⁴ 但她的画作与西方天才儿童的画作完全不同，正如图 15-5 所示，她画的是中国传统的毛笔画，画风是幻想主义的、印象主义的。

(a)　　　　(b)

图 15-5　中国天才画家王亚妮在 3 岁时的画作（a）和 4 岁时的画作（b），用墨汁在宣纸上创作。通过德国慕尼黑雅斯贝尔斯艺术馆（Galerie Jaspers），得到王亚妮授权转载

　　⊖　全名为纳迪亚·科明（Nadia Chomyn），出生于英国的自闭症天才画家，擅长画动物和骑马人，主要创作时期在 3 岁到 9 岁之间，其画作于 1977 年发表时，震惊了国际艺术界。她于 2015 年去世，享年 48 岁。——译者注

但王亚妮的确与西方艺术天才有一些共同之处：东方和西方艺术天才都显示出了掌握其所在文化绘画传统的能力。在西方，这意味着掌握了透视和写实主义传统。在中国，这意味着掌握了理解物体精神而非精确描绘物体的传统。

1 万小时定律与天赋论：支持天赋论的 4 个理由

有些孩子很早就掌握了他们所在文化的绘画传统，并且在成年后会成为艺术家。通常，只有这类天赋异禀的孩子才能走出受传统束缚的阶段，违背早前掌握的传统规则，最终进入到后传统阶段。学龄前儿童没有传统的束缚，而现代派的成年艺术家先是掌握了这些传统，然后又拒斥了它们。正是因为学龄前儿童艺术和西方艺术都没有受到传统的束缚，才让两者在表面上看来很相似。

但是，哪些孩子能从 U 形曲线的底部爬出来，成为艺术家呢？他们是天赋较高的少数孩子，还是那些更勤于打磨自己技能的孩子？天赋这个词困扰着许多人。如今人们普遍相信，包括艺术在内，我们最伟大的成就并非来自天赋，而是来自努力，即 1 万小时定律。这一观点是由心理学家安德斯·埃里克森（Anders Ericsson）提出来的，[15] 他用"刻意练习"这一概念取代了"努力"——一遍又一遍地专心练习是比努力本身更难做到的事情，后来这一定律得到了马尔科姆·格拉德威尔（Malcolm Gladwell）的普及。[16] 不过，尽管刻意练习对于实现高水平的专业成就是必要的，但它不是充分条件。[17] 天赋——在某个特定领域学得既轻松又高效的内在倾向，也是一个必要条件，并且无法被轻易否认。让我们看看如下 4 类反驳"只需练习就行"这一观点的证据：早期高成就、生理特征、动机和某些实验性证据。

早期高成就

没有经过大量练习就在绘画上取得了早熟的成就，这一无可辩驳的事实反驳了 1 万小时定律。[18] "早熟的写实主义者通过练习才掌握了写实主义技巧"这种观点是站不住脚的，尤其当我们意识到他们的画作从一开始就是成熟的。即便天才儿童没有留下最早期的画作，认为任何孩子只要经过足够练习就能在很小的时候画出类似天才儿童的画作，这种观点似乎也讲不通。在其他领域，我们也能看到从小就体现出天赋的案例，比如在音乐、数学、象棋和语言推理领域。[19]

生理特征

反驳"只需练习就行"观点的第二类证据是，早熟的写实主义者和成年视觉艺术家在自身的优势和劣势上表现出了某些特点，而这些特点只能反映出他们内在的生理特征，我们将在下文对这一点做出解释。

非右利手和异常的大脑优势

有很多成年艺术家和早熟的孩子画家不是右利手。[20] 对于这种现象，后天环境无法做出解释：当从事绘画时，艺术家无须使用双手，然而，即便年纪很小的早熟画家也显示出了一种倾向，即在绘画时经常交换使用双手。[21] 非右利手是异常的大脑优势的一种（不完美）特征。有大约 70% 的人拥有正常的大脑优势：左脑对于处理语言和手的运用有着强大的优势，这也导致了这些人习惯使用右手；而右脑对于处理诸如视觉空间信息和音乐等其他功能有着强大的优势。[22] 还有 30% 的人拥有异常的大脑优势，他们有着更加对称的脑部结构，大脑的两个半球在某种程度上都拥有语言和视觉空间信息处理功能。

视觉空间优势

　　异常的大脑优势与一个人在视觉空间信息处理、音乐和数学能力上的优势有关。[23] 那些从小就有天赋的画家是如何体现出自身天赋的呢？有一些文献非常清晰地记录了这些孩子的早期视觉记忆。[24] 比如，他们能更好地识别他们之前见过的非具象形状，[25] 并能回想起画作中的形状、色彩、构图和形式。[26] 他们还擅长识别不完整画作中的隐含内容，[27] 这表明他们脑海里有着丰富的心智图像，能够比普通画家更快地完成为画中人物补缺的任务，而在这项任务中他们必须发现"隐藏"在画中的形状。[28] 简而言之，早熟的写实主义者展现出了由异常的大脑优势所导致的某些右脑功能。

语言劣势

　　这些天才画家在生理上有哪些劣势呢？据称，异常的大脑优势会导致左脑的重要区域产生缺陷，比如，产生与语言有关的诸如阅读障碍之类的问题。[29] 当绘画水平极高的成人或孩子接受语言测试时，他们显示出了缺陷。艺术家在语言流利度测试上的得分不高，[30] 受试者如果是孩子，他们比其他学生表现出了更多的阅读障碍问题，[31] 并且比其他学生犯了更多拼写错误。[32] 而他们所犯下的拼写错误类型恰好与糟糕的阅读能力有关——由于阅读能力差，没能注意到字母与发音之间的关系，比如，当拼写"physician"时，他们写成了"physicain"，没有注意到"physician"的发音是"fizishun"。[33]

　　非右利手、空间能力与语言问题之间的这种关联被神经科学家诺曼·格施温德（Norman Geschwind）和阿尔伯特·戈拉伯达（Albert Galaburda）称为"优越性病状"（pathology of superiority）。[34] 尽管这种关联产生的原因仍有争议，[35] 但我们不能否认这种关联的存在。这一事实支持了如下断言：早熟的儿童画家从一开始就与众不同。

大多数孩子都是语言习得的天才：他们能快速学会所在文化的语言，并且没受过任何直接的指导。他们的大脑天生就能学习语言，但只有一小部分人天生就擅长其他领域，我们通常能在绘画、音乐、数学或象棋领域看到这种现象。关于谱写乐谱的能力，人类学家克劳德·列维－斯特劳斯曾说过这样一番话："我们不了解那些极少数能谱出乐曲的人与大多数不能谱写乐曲的人在心智上有什么差异，尽管大多数人通常能够欣赏音乐。然而，这种差异如此明显，在年纪如此之小的时候就体现了出来，以至于我们不得不相信，这一事实意味着存在着非常特别而又根深蒂固的生理特征。"[36] 显然，他似乎支持天赋论而非刻意练习论。

动机：渴望精通某个领域

反驳刻意练习论的第三种观点是，刻意练习无法解释是什么因素促使这些孩子如此努力。人们无法贿赂一个天赋普通的孩子整天绘画，但我和詹妮弗·德雷克所研究的早熟孩子总是把他们的时间花在绘画上。孩子的父母表示，他们有时候不得不强制让孩子停止创作，以便有时间吃饭、睡觉、上学、参加社交活动。这些孩子表现出了对精通某个领域的渴望，这是一种掌握绘画技能的强烈动机。他们"强迫"自己持续绘画。我们研究的一个孩子在 3 岁时画了第一副面孔：一个圆，其中有两个眼睛。然后，他一口气画了 400 副面孔。[37] 做某件事的兴趣、动机和欲望必定是天赋必不可少的一部分。这种努力完成某件事的欲望来自内在动机，而非外在因素，并且当一个人能够较为轻松地实现高成就时，这种现象几乎总是会发生。这种渴望精通的动机也能在自闭症天才身上看到，不过，非自闭症天才儿童也能表现出这种动机，并且我们能在孩子表现出早熟的所有领域看到这种现象，无论是绘画、音乐、数学还是象棋。

偶尔，我们也能发现某些没有特殊天赋但也渴望精通某个领域的例子。格特鲁德·希尔德雷斯（Gertrude Hildreth）[38] 记录了一个孩子的绘画创作，他在 2 岁到 11 岁之间画了 2000 多幅习作。他的作品好于平均水平，但他从未达到天才水平。这个孩子表明，没有特殊天赋的人也能通过努力实现一定的成就。[39]

在早熟画手身上发现的绘画动机也能在其他领域找到。有些孩子每天会花好几个小时来发现和解决数学问题，并且这些孩子的数学能力是早熟的，他们能够思考同龄人无法理解的数学概念。我们还能在乐器演奏、象棋和阅读领域发现这类孩子。[40] 我们通常不会留意孩子在写作上具有早熟能力的案例，但我的丈夫霍华德·加德纳，一位写过很多非虚构图书的作家，就在非虚构写作方面展现了早熟能力，他在小学二年级就用一台小型印刷机出版了一份报纸。

实验性证据：考虑刻意练习因素

当研究人员设定了相同的刻意练习时间，受试者取得成就的高低依然有差异。研究人员伊丽莎白·美因茨（Elizabeth Meinz）和戴维·汉布里克（David Hambrick）[41] 量化了刻意练习和工作记忆能力对于钢琴视奏技能的相对重要性。刻意练习是必要的，可以解释影响钢琴视奏技能因素的将近 50%。但工作记忆能力比刻意练习更能预测钢琴视奏技能水平的高低。因此，刻意练习并不足以让人成为视奏专家，而无论你练得多么辛苦，糟糕的工作记忆能力可能也会让你无法成为视奏专家。针对音乐专家与刻意练习之间关系的 28 项研究所做的元分析表明，刻意练习只能解释影响音乐成就因素的 21%。[42] 这一数字表明，刻意练习并非一点作用没有，但显然不能解释全部。

对象棋大师的研究讲述了一个类似的故事。[43] 结果表明，刻意练习象

棋的时长不能很好地预测下象棋的水平：需要多长时间能达到大师级水平，存在极大的个体差异，而且有些人花再多的时间在象棋上也达不到大师级水平。对这些差异最可靠的解释是，天赋能让人快速掌握象棋所需的技能。象棋大师如此，其他领域的大师也如此，包括艺术、科学和竞技运动，尽管我们还缺乏相关的比较研究。[44]

天赋加努力仍然不够

我已经试图证明天赋对于成为视觉艺术家的必要性，并且我相信，这一点既适用于视觉艺术，也适用于其他形式的艺术。当然，努力也是有必要的，但它不是充分条件。甚至天赋加努力都无法保证一个在某种艺术形式上具有天赋的孩子在成年后成为该领域的艺术大家。童年时表现出来的艺术天赋与能够改变某个领域的创造力是有区别的，后者是一种卓越的创作力。在任何领域，只有很少一部分天才儿童最终能在成年后成为该领域的变革式创新者。[45] 为何会如此呢？

答案在于，成为天才所需要的能力不同于成为卓越创新者所需要的能力，至少这一点在西方是如此。天才是能够轻松而快速地在一个成熟领域掌握相关技能的人，而卓越创新者是能够破坏和改变一个领域的人。[46] 所有的孩子，无论是普通的还是有天赋的孩子，都能说出成人说不出来的富有想象力的话，参与具有想象力的角色扮演游戏。[47] 然而，这种广泛存在的创造性思考能力与涉及重塑某个领域所需要的卓越创造力有极大的区别。个性和意志力在其中扮演着重要角色。卓越创新者试图寻求颠覆。他们担忧现状，反抗现状，不满现状。[48] 他们既勇敢[49]又独立[50]。

有些不太确凿的证据表明，西方的创新者在童年时期承受过严重的压力和创伤。[51] 还有一些明确的证据表明，很多具有卓越创造力的人，都

有双相障碍。[52] 当然，童年创伤和精神障碍并非卓越创造力的必然预测因素，而且天才儿童成年后的命运也是各不相同的。此外，有些伟大的创新者，比如，查尔斯·达尔文，在童年时并不被认为是天才，也不属于被人们遗漏的天才儿童。

总而言之，我们绝不应该期待一个天才儿童最终能成为一个卓越创新者。实现从天才儿童向卓越创新者的转变属于例外情况，而不属于常规现象。期待天才儿童成为伟大的创新者是不公正的，并且会对那些不具备成为卓越创新者所需的心智和个性的天才儿童造成心理伤害。

我在这里所探讨的"天才儿童很难转变成伟大的创新者"这一事实有可能与文化有关。在西方，我们鼓励艺术的原创性，没有原创性的天才不会受到关注。在亚洲文化中，至少就传统而言，艺术的原创性不如技巧重要。艺术家一生要花大多数时间来掌握他们老师的创作风格，直到非常晚期才能展现属于自己的新风格。[53] 强调原创性还是强调技巧，不同的文化是有差异的，这势必影响艺术家的风格，而这是一个尚待研究的有意思的问题。

小结：我们的生活不能没有艺术，但谁知道艺术为什么会出现呢

如果在艺术领域取得巨大成就需要某种天赋，那么艺术创作中的技巧似乎就是一种适应性特征。然而，尽管我们很容易理解使用语言或工具对于生存的价值，但我们不太容易理解为什么自然选择也能让艺术在人类的进化中出现。当然，进化心理学家试图做出解释。他们认为，虚构是一种虚拟现实，它允许我们（在想象的安全港中）练习如何扮演不同的角色和社会关系。[54] 更擅长社交的人更有可能实现其基因的繁衍和传

播。人们经常听到的另一种观点是，艺术能力是配偶选择所考虑的一个因素。[55] 正如达尔文注意到的，雄性孔雀的尾巴能吸引雌性孔雀，[56] 某种有价值的人类行为也能吸引配偶，因而能提高繁衍成功的概率。进化心理学家杰弗里·米勒（Geoffrey Miller）认为，智商、幽默、创造力、利他性和艺术能力都是有可能提高繁衍成功概率的品质。[57] 用他的话说：

> 就人类艺术而言，美意味着困难和高成本。我们发现，那些有吸引力的事物只能由有吸引力的、有强适应性特质的人创造出来，这些特质包括健康、精力、耐力、手眼协调、精细运动控制力、智商、创造力、获得珍稀材料、有能力学会有难度的技能，以及拥有很多闲暇时间。[58]

然而，史蒂芬·平克[59] 等心理学家则认为，艺术是一种装饰品，它的进化是我们复杂大脑的副产品，其本身不具有生存意义上的功能。相反，塞米尔·泽基（Semir Zeki）将艺术的功能视为大脑功能的延伸——"在瞬息万变的世界寻求知识"。[60] 如果艺术创作是理解世界的一种方式（纳尔逊·古德曼就持有这种观点），那么艺术就不是一种装饰品，因为关于人类环境的知识对于人类的生存而言绝对是至关重要的。

不过，艺术具有生存价值这一观点很难得到验证：事实上，进化持续发生，我们根本设计不出一种受控的实验来做出验证，表明艺术与生存具有因果关系。尽管不同文化中的艺术可以在很多人身上发挥非常重要的心理功用，但我们不能说，这些功用就是艺术在人类进化历程中出现的原因，也不能说，没有艺术，我们就无法生存。艺术创作的确有可能是我们复杂大脑的副产品。我们的大脑不仅能让我们注意危险物，还能让我们有动机去创造事物，能让我们沉浸在创造事物的愉悦之中，而这些人造物竟然只被用来供我们赏析，却不发挥某种工具性作用。没有艺术，智人也许仍能生存，但我们会变成一种非常不同的物种。

6

结　　语

How Art Works

　　在结语部分，我将考察艺术心理学与艺术哲学之间的关系，同时总结我已经呈现出来的核心要点。我希望我已经表明，这两门学科之间是相互促进的关系，而不是有你无我的竞争关系。

Chapter 16
第 16 章

艺术的真相

在前面的章节，我已经考察了艺术哲学家争论了长达数百年的艺术问题。针对这些问题，哲学家基于推理论证、直觉和内省提出了各种答案，他们通常不会问普通人是如何思考这些问题的，而只关心能否得到清晰而直接的答案，如果有可能的话，直捣艺术的真相。

心理学家则提出了完全不同的问题：不问"艺术是什么？"，而是问"人们认为艺术是什么？"；不问"审美判断是客观的吗？"，而是问"人们相信审美判断有客观的基础吗？"。我的目标是呈现心理学家使用社会科学方法所揭示出来的东西，即普通人（不包括哲学家）是如何理性思考这些问题的，并指出关于艺术的日常叙事何时反映了一些哲学家的观点，何时与其他哲学家的观点相冲突。

在接下来的内容中，我将试图撷取前面每个章节的核心观点，并将哲学观点（包括常识观点）与社会科学已经揭示出的观点做一番对比。

艺术能被定义吗

艺术能否被定义，是我在本书一开篇就探讨的问题。相关研究明确支持了如下哲学观点：艺术不是一个具有充分必要特征的概念，也不是一种自然类别概念。它是由社会构建的概念，这使得艺术的内涵有了持续变化的可能。

当一个客体发挥了艺术品的功能（因为我们相信它是艺术），我们在定性层面上对它的欣赏和记忆方式就会完全不同于当其不被视为艺术品时的方式。纳尔逊·古德曼的这一观点得到了经验证据的支持，并且将我们带回了康德的观点，即审美态度是一种无利害的观赏。我们也许无法界定什么是艺术，什么不是艺术，但哲学家和心理学家也许可以携手合作，从而辨别以审美态度或非审美态度看待某件事物的差异。此外，关于艺术的"元概念"不同于关于其他类型人造物的"元概念"。我们对限制语的研究表明，与诸如工具之类的非艺术人造物的概念相反，人们相信，艺术是一种定义更为松散的概念，更依赖于专家来决定什么是某种类型的艺术，什么不是某种类型的艺术。总而言之，这些结论支持了如下现代主流哲学观点："艺术"无法得到明确的定义。相反，通过列出艺术品具有的各种可能特征的清单，我们可以对其做出松散的定义，同时应意识到，这一清单必须保持开放。

音乐向听众表达了情感吗

尽管有些音乐理论家否认音乐能够表达情感，但大多数音乐哲学家相信音乐能做到这一点。心理学研究告诉我们，无论是否接受过音乐训练，人们通常能从演奏或聆听音乐中感知到特定的情感，并且这些情感

不仅包括诸如快乐、悲伤之类的基本情感，还包括怀旧、忧郁、温柔和惊奇等特定情感。尽管情感理论家也许会争论所有这些单词是否真的属于情感词汇，但它们显然是属于有感知能力的人才能感受到的状态，因此只能以比喻的方式通过音乐传递出来。

如此之多的人提到他们能在音乐中感知到情感，有什么确凿的证据能够否认这一点吗？尽管我有可能误将一只狗认成一只猫，但我该如何合理地解释我误认为音乐表达了悲伤这种说法呢？毕竟，我们没有办法证伪这种感知，因为我们没有办法验证音乐能否客观地呈现情感。这种说法只与心理（主观）因素有关。

如果我们可以接受人们的确能在音乐中听出情感特征这一看法，接下来的问题就是，音乐是如何表达情感的。来自心理学研究的一个清晰结论是，音乐中的某些结构性特征类似于说话的音韵特征，比如语速、音高和音量，都可以被用于表达情感。当我们悲伤时，我们的语速会更慢、更柔和，声调会更低。因此，当音乐是舒缓的、柔和的、低沉的，我们就会感知到悲伤。其他情感特征（比如小调与悲伤、大调与快乐之间的关系）也许是可以习得的，但正如我指出的，我不相信这一问题得到了彻底解决。相关研究还表明，人们甚至也能就来自陌生文化的音乐表达了哪些基本情感达成一致。心理学的研究证据并不支持如下观点：音乐不能表达情感。我的结论是，传统智慧认为音乐是情感的语言，这一看法是非常正确的。

音乐能激发听众的情感吗

我们知道，音乐令人愉悦、令人振奋。音乐能激活大脑的奖赏区域，也能让我们心跳加速，呼吸急促，并表现出其他亢奋状态。对于这一点，不存在真正的哲学难题，因为严格来讲，愉悦和振奋不属于情感。哲学

难题在于，音乐是如何让我们感受到情感的。情感与某件事物有关。然而，当我们在音乐中听出悲伤的情感并因此让自己感到悲伤时，我们的悲伤并没有对应的客体，并没有发生什么糟糕的事情让我们感到悲伤。这一难题导致有些哲学家否认人们能够从音乐中感受到情感。他们承认，我们能感受到愉悦，我们能被打动，但当我们说我们能感受到悲伤或快乐时，我们的看法就是错的——我们在音乐中听出了某种情感，并错误地相信我们真的感受到了那种情感。然而，其他哲学家并不认为感受到没有客体对应的情感有什么问题。我们能将在音乐中听出的情感投射到自己身上，并感受到那种情感。

相关研究显然支持如下观点：音乐能在听众中引发情感。否认音乐能在我们身上激发真实的情感是讲不通的，因为每个人都表示音乐有这种力量。难道我们所有人都错了吗？人们不会将他们在音乐中听出的情感与他们感受到的情感混为一谈，也不总是把他们在音乐中听出的情感直接投射到自己身上，因为他们能够对他们听出的情感与他们感受到的情感做出区分。比如，人们能够听出音乐很悲伤，却表示体验到了怀旧或梦幻的感受。不过，我已经表明，我们从音乐中感受到的情感与从某个事件中感受到的情感和被音乐之外的东西所激发的情感多少有些不同。我们知道，埃尔加的《大提琴协奏曲》激发出的悲伤是由音乐演奏产生的，而不是由真实的悲剧引发的。这使得音乐引发的悲伤没有那么浓烈。总而言之，对这一问题的相关研究没能为如下哲学观点提供支持性证据：我们不能从音乐中感受到情感。我们确实能够做到这一点，但这些情感被审美距离弱化了。

画作能向观众表达情感吗

纳尔逊·古德曼认为，在某个维度或者其他维度上，每件事物都与

其他事物有相似之处。这一观点也许在逻辑上是讲得通的。但只有鲁道夫·安海姆提出的形式与情感之间存在相似之处的观点得到了研究证据的支持。跨年龄和跨文化的人能够对视觉形式的表达性特征达成共识。而且，我们能在视觉艺术中看出表达性特征的天生倾向不仅局限于绘画作品，我们还能在岩石、树、石柱、裂缝、布料和其他日常物体上看出同样类型的表达性特征，如果我们事先倾向于以这种方式看待它们的话。

这种普遍倾向还存在于语言的语音象征意义中，因为我们早就熟悉了语音表达的隐含意义，比如，"mal"表示"大"，"mil"表示"小"；"ch'ung"和"ch'ing"在中文里分别表示"重"和"轻"，而不能表示相反的意思。

语音的象征意义类似于前文所探讨的视觉形式的象征意义。因此，当柯克·瓦恩多给他的关于抽象艺术的著作起名为《虚无之画》时，他就是在暗示一种对待抽象艺术的态度，即抽象艺术是由无意义的色彩斑点构成的，但他继续阐述了抽象艺术何以具有丰富的意义，包括情感意义。尽管音乐和抽象绘画都表达了情感，但它们的确是以非常不同的方式做到这一点的，只不过两者都涉及相似性。我们之所以能在音乐中感知到情感，部分是因为音乐与语言韵律具有相似性；而我们之所以能在抽象艺术中感知情感，是因为我们能在所有视觉形式中看到表达性特征。然而，我们尚未完全理解这种能力的机制，它仍然是神秘的。尽管我们知道人们能通过某种形式上的同构感知到艺术中的情感，但我们的确不知道这一现象是如何发生的，或者这种同构到底包含了哪些因素。这些都是尚未解决的问题。

视觉艺术能激发观众的情感吗

马克·罗斯科认为，他的画作意在激发观众的强烈情感。有些人表

示，当他们站在罗斯科那些毫无具象特征的抽象画作面前时会流泪。但几乎没有证据表明，这种情感反应是常态。对视觉艺术的情感反应似乎比对音乐的情感反应更弱。我已经表明，这也许要归因于这样一个事实：音乐环绕着我们，可以长时间播放，比起其他艺术形式，音乐可以伴随我们走得更远。通常，我们与视觉艺术互动的方式是短暂一瞥就离开，而这种互动模式显然无法激起强烈情感。

如果人们表示他们在欣赏艺术时很想哭，他们显然就是被艺术品打动了。有意思的证据是，当我们被视觉艺术品强烈打动时，一个已知的与自省有关的大脑区域就会被激活，即默认模式网络被激活。这一发现表明（尽管不能单独作为证据），视觉艺术有能力让我们自省。如果这一结论为真，那么能打动我们的视觉艺术也能增进自我理解。

为什么我们会享受艺术带来的消极情感

亚里士多德说，我们不喜欢看到生活中的悲惨事件，却能从描述这类事件的艺术品中获得愉悦。我们喜欢观看在舞台上演出的悲剧，因为它有净化效应。我们喜欢悲伤的音乐；我们能够欣赏描绘痛苦和临终之人的画作；我们会看恐怖电影、惊悚电影和悬疑电影。这意味着我们是受虐狂吗？关于这个问题，我们的答案可以是否定的，因为研究表明，当我们体验到艺术中令人痛苦的内容时，我们不仅能感受到消极情感，还能感受到积极情感。这主要归因于审美距离。也就是说，我们知道，我们的情感是由艺术激发的，而不是由"真实生活"激发的。此外，体验消极情感还有助于构建意义，因为我们试图从痛苦的体验中提炼出积极的东西。构建意义是艺术最重要的功用之一。

审美评价具有客观性吗

关于审美评价是否有真值，或者是不是主观看法，哲学家和艺术专家意见不一。无论这些评价在事实上是否具有任何客观基础，研究表明，业余人士相信这类评价没有客观基础，更有可能把它们归为意见，而不是事实。之所以有这种信念，也许是因为我们发现我们很难提出有说服力的理由，证明为什么一件作品比另一件作品更出色。我确信，总体来讲，莎士比亚是比阿加莎·克里斯蒂更伟大的作家，但我怎么向你证明这一点呢？我能告诉你，他的语言更优美，但你也可以告诉我，她的语言更贴近生活。我能告诉你，他塑造的人物能让我陷入沉思，但你也可以告诉我，她塑造的人物也能让你产生同样的深思，毕竟，想出"谁是凶手"也是一件很费脑力的事。

如果我们的结论是，审美评价没有客观基础，那什么东西能决定我们的审美偏好呢？只靠熟悉感就能做到这一点吗？这是詹姆斯·卡廷试图证明的观点，他认为经典艺术品仅靠不断呈现在世人面前就能获得不断强化的经典地位：我们越是熟悉一件作品，我们就越认为它有审美价值；我们越认为它有审美价值，我们就越是更经常地欣赏它，从而强化我们的熟悉感。我已经指出对卡廷的这项研究的另一种解读：经典艺术品之所以经典，是因为相比那些不是经典的艺术品，它们在艺术品质上具有更强的客观性。换句话说，尽管我们也许无法定义客观品质，但它的确存在，并能以此解释为什么有些艺术品能经受时间的考验，被来自不同审美文化的人们珍视了数百年。

创作时的努力程度会影响我们的审美评价吗

我们会仅仅通过感知特征评判艺术品吗？创作时的努力程度能影响

我们对艺术品的评判吗？哲学家丹尼斯·达顿相信，我们是通过一件艺术品所体现的某种成就来评判它的。不费太大力气就能被创作出来的作品与需要付出大量努力才能创作出来的作品相比，两者所体现的成就非常不同。人们可能会认为，不费太大力气就能完成的作品有着最大的审美价值，因为相比需要付出更多努力的作品，这类作品证明了艺术家更具天赋。然而，研究结论正好相反。在其他条件相同的情况下，付出更多努力的作品会带来更积极的评价。作品背后的创作历程是作品必不可少的组成部分。我们无法不相信，创作过程会影响我们对作品的评价。

完美赝品也是艺术吗

为什么当我们发现一幅很美的画作实际上是一件完美的赝品时，我们会介意呢？这是一个重要的问题。在被确认为赝品之前和之后，画作看上去并没有变化。然而，研究表明，我们不喜欢赝品。我们不想去博物馆欣赏一件赝品，我们也不想在客厅摆放赝品。我们贬低完美赝品的价值，甚至当我们承认它们依然是美的时仍然如此。这些事实表明，艺术品只是看上去美还不够，它的审美价值还与更多因素有关，包括与作品的创作历史有关，与作品是否出自大师之手有关，与我们对创作者的了解程度有关。由于作品都有创作者，因此我们会将艺术家的本质赋予该作品，有时候对这种行为显然是非理性的。这一结论完全符合丹尼斯·达顿的观点：我们不仅通过外观评判艺术品，还通过它所体现的某种成就对其做出评判。

孩子能画出像杰克逊·波洛克作品那样的画作吗

我们对抽象艺术有很深的误解。人们不知道如何评价它。当我们无法使用写实主义、主题或叙事意义作为评判依据时，我们又该如何评判抽象艺术的优劣呢？此外，抽象艺术看上去很像学龄前儿童创作的肤浅画作。这也是为什么人们会说："我的孩子也能画出这样的画。"

但你的孩子实际上不可能画出这样的画。未受专业训练的人也能分辨哪些是孩子（包括某些动物）的作品，哪些是抽象表现主义画家的作品。我们可以看出两者的差别，我们还能意识到，艺术大师的作品要比孩子和动物的作品更出色。事实上，我们做出区分的方式是感知作品的意图。相比由孩子和动物创作的肤浅之作，我们能从艺术家的作品中感知到更明显的意图。这一研究让我得出结论：我们能在抽象艺术中看到的东西比我们自认为的更多。当我们评价艺术品时，我们就是在思考创作者的意图（这与我们看待赝品的方式是相吻合的）。

艺术能让我们变得更聪明吗

正如有些人所说，任何小孩都能创作抽象表现主义作品，他们（或其他人）自信地声称，艺术让他们的孩子变得更聪明了。据说，在注重艺术教育的学校，学习艺术能够改善学业表现，提高标准化考试成绩，而音乐课程能提高孩子的智商。遗憾的是，研究成果没能为这些艺术的功用性论断提供太多支持性证据。我们不得不寻求艺术教育的其他价值。我相信，我们应该考察孩子在认真学习某门艺术后所形成的思维方式和工作方式。就视觉艺术而言，这包括了学会认真观察，学会想象，学会探索，学会从犯下的错误中吸取教训，学会长期坚持做一件事，并形成习

惯，对自己的思考和创作过程做出批判、评价和反省。

阅读小说能让我们变得更有共情力吗

哲学家和心理学家都声称，阅读小说会让我们变得更有共情力。我们能够与虚构人物共情，为他们的安危担忧，为他们的遭遇哭泣。一旦我们合上小说的书页，我们与他人共情的能力难道不会得到增强吗？毕竟，文学作品能让我们见识现实生活中无法遇到的各种各样的人，因此它必定能有助于我们理解他人，与他人产生共情。一方面，我已经表明，目前只有极不充分的证据能够支持阅读小说带来的这种效应，但我也对可以通过哪种方式获得这类证据提出了建议。另一方面，有更强的证据表明，扮演虚构角色（而非阅读虚构人物）能让人们更好地理解他人，做出更利他的行为。

艺术有疗愈作用吗

很多人都同意，参与艺术创作会让我们有更好的心情。我也拿出了证据表明，当生活在贫困家庭的小孩参与艺术创作时，他们表现出压力缓解的生理信号。为什么艺术能减压呢？亚里士多德和弗洛伊德都认为，艺术有疗愈效果，因为它们有净化效应。在亚里士多德看来，观看一部悲剧能激发我们的同情心和恐惧感，让我们在观看结束后感到平静。在弗洛伊德看来，艺术创作能以一种社会所接受的方式升华禁忌的欲望，从而让压力得到缓解。但研究表明还存在另一种机制：艺术创作让我们摆脱了消极情感，让我们从困境中转移。这符合有些艺术家的说法，他

们告诉我们，艺术创作是多么巨大的解脱。不过，我们仍不清楚，高强度和长时间投入艺术创作能够缓解压力是通过注意力做到的，还是通过宣泄和解决创作难题的过程（类似于艺术疗愈）做到的，而这两种方式之间应该存在差异。

艺术家是天生的，还是后天训练出来的

长期以来，人们认为艺术家（以及其他具有极强创造力和取得巨大成就的人）是天生的，而不是后天训练出来的。近来，人们开始抛弃这种"天生论"，而认同更有平等意味的观点：只要我们从小就开始付出努力，耗费很多时间（或者 1 万个小时）来训练，我们就能在任何领域取得极大成就。人们对于这种观点的推崇几乎已经到了类似信奉宗教教条的程度，并声称反对这种观点的人有举证责任，应当证明存在着天赋这种东西。如今，我们开始看到有一些研究表明，尽管付出努力对于取得艺术成就是有必要的，但不是充分条件。多年来拥有同样练习强度的人不一定能达到相同的艺术水准。事实证明，天赋论这种老调还是有一定道理的。

学科的发展自有其原因。各个学科都有自己的方法和标准，但很多最有意思和最重要的问题以及难题并非都会被打上"哲学专属"或者"只能在心理学实验室里得到验证"的标签。我写作本书的目的就是想考察艺术心理学中某些最有意思的问题和难题，无论它们是谁提出来的。而且，我还想确认我们在这些问题上取得的进展以及犯下的错误。我希望这一努力有助于将前人的研究朝着正确的方向推进。

致　　谢

首先，我要感谢我的丈夫霍华德·加德纳（Howard Gardner），他启发我写作此书，一直鼓励我，在晨间漫步时与我探讨书中涉及的问题，并不断为我的书稿提出最犀利、最有价值的评论。

我还想对纳特·拉布（Nat Rabb）致以最深的感激，他以哲学思考见长，是我所在实验室的经理，在艺术与心智实验室的研究设计中扮演着关键角色，并对书中每个章节都提出了许多中肯的评论。

在本书的写作过程中，还有很多人帮助过我。首先，我要感谢由哲学家纳尔逊·古德曼（Nelson Goodman）于 1967 年创建的"哈佛零点计划"（Harvard Project Zero）研究小组。1973 年，我加入了这个小组，而零点计划对我的思想产生了持续而深刻的影响。我还要感谢我在波士顿学院的实验室——艺术与心智实验室，帮助我完成了书中提到的诸多研究。其他现任和前任实验室成员要么阅读了整部书稿，要么阅读了多个章节，并提出了有价值的评论，他们包括我的前博士生、现在已成为助理教授的詹妮弗·E. 德雷克（Jennifer E. Drake）和塔利亚·戈德斯坦（Thalia Goldstein）；我的现任博士生玛莎·埃尔莎迪（Mahsa Ershadi）、吉尔·霍根（Jill Hogan）和玛丽亚·尤金尼亚·帕内罗（Maria Eugenia Panero）；我的实验室前经理詹妮·尼塞尔（Jenny Nissel）。我还收到了我的哲学家老朋友马西娅·霍米亚克（Marcia Homiak）和娜奥米·谢曼（Naomi Scheman）的评论，她们分别针对本书的导论和多个章节给予了

反馈。埃里克·布鲁门松（Eric Blumenson），一位亲密的朋友和痴迷于哲学的律师，对审美评判的客观性问题提出了中肯的评论。心理学同人阿尼鲁德·帕特尔（Aniruddh Patel）和伊莎贝拉·佩雷兹（Isabelle Perez）就关于音乐的两个章节做了评论；我喜欢哲学的母亲艾琳·波蒂斯·温纳（Irene Portis Winner）对整部书稿做了评论。

感谢你，莱恩·海因斯（Ryan Hynes），你找到了我需要的文章和书籍，为本书添加了注释和参考文献，并确保本书使用的所有图片获得转载授权。感谢你，芭芭拉·奥布莱恩（Barbara O'Brien），你协助我履行了作为系主任的大量职责，让我有时间撰写本书。感谢你，我的姐姐露西·温纳（Lucy Winner），你为本书英文版封面提供了想法——将一幅画变成了一幅拼图。

社会与人格心理学

《感性理性系统分化说：情理关系的重构》
作者：程乐华

一种创新的人格理论，四种互补的人格类型，助你认识自我、预测他人、改善关系，可应用于家庭教育、职业选择、企业招聘、创业、自闭症改善

《谣言心理学：人们为何相信谣言，以及如何控制谣言》
作者：[美] 尼古拉斯·迪方佐 等 译者：何凌南 赖凯声

谣言无处不在，它们引人注意、唤起情感、煽动参与、影响行为。一本讲透谣言的产生、传播和控制的心理学著作，任何身份的读者都会从本书中获得很多关于谣言的洞见

《元认知：改变大脑的顽固思维》
作者：[美] 大卫·迪绍夫 译者：陈舒

元认知是一种人类独有的思维能力，帮助你从问题中抽离出来，以旁观者的角度重新审视事件本身，问题往往迎刃而解。

每个人的元认知能力是不同的，这影响了他们的学习效率、人际关系、工作成绩等。

借助本书中提供的心理学知识和自助技巧，你可以获得高水平的元认知能力

《大脑是台时光机》
作者：[美] 迪恩·博南诺 译者：闫佳

关于时间感知的脑洞大开之作，横跨神经科学、心理学、哲学、数学、物理、生物等领域，打开你对世界的崭新认知。神经现实、酷炫脑、远读重洋、科幻世界、未来事务管理局、赛凡科幻空间、国家天文台屈艳博士联袂推荐

《思维转变：社交网络、游戏、搜索引擎如何影响大脑认知》
作者：[英] 苏珊·格林菲尔德 译者：张璐

数字技术如何影响我们的大脑和心智？怎样才能驾驭它们，而非成为它们的奴隶？很少有人能够像本书作者一样，从神经科学家的视角出发，给出一份兼具科学和智慧洞见的答案

更多>>>

《潜入大脑：认知与思维升级的100个奥秘》 作者：[英] 汤姆·斯塔福德 等 译者：陈能顺
《上脑与下脑：找到你的认知模式》 作者：[美] 斯蒂芬·M. 科斯林 等 译者：方一雲
《唤醒大脑：神经可塑性如何帮助大脑自我疗愈》 作者：[美] 诺曼·道伊奇 译者：闫佳